全世界
最夢幻的人間仙境

內附詳盡的探索路線

編著◎傑克・傑克森(Jack Jackson)
譯著◎莊勝雄

太雅生活館

前言　傑克・傑克森

全世界最夢幻的人間仙境 內附詳盡的探索路線

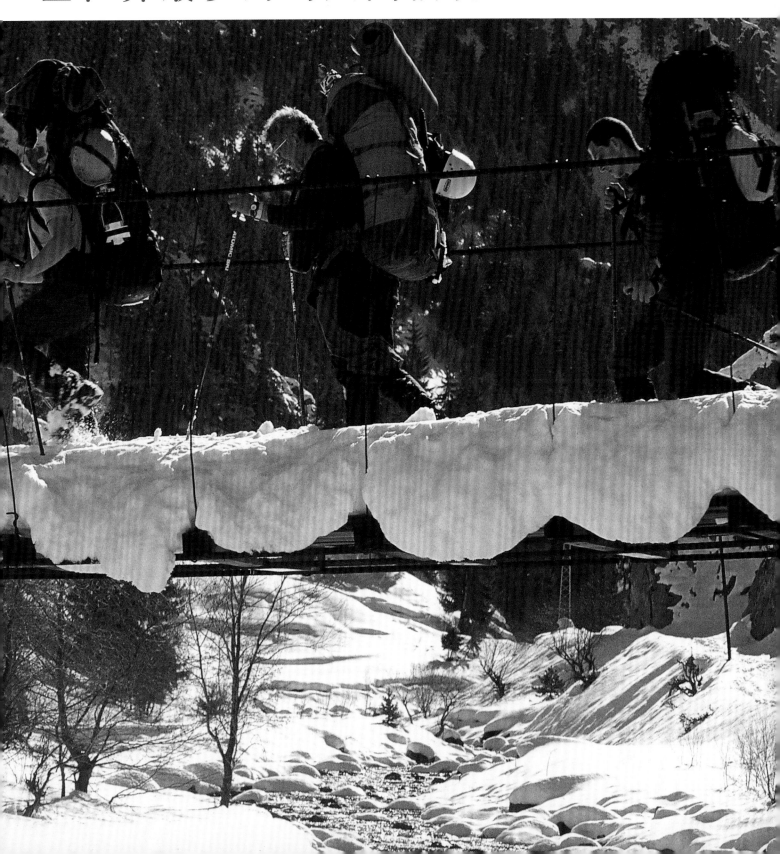

全世界最夢幻的人間仙境

內附詳盡的探索路線

編　著　傑克‧傑克森(Jack Jackson)
譯　著　莊勝雄

總編輯　張芳玲
書系主編　林淑媛
特約編輯　朱仙麗
美術設計　林惠群

TEL：(02)2880-7556　FAX：(02)2882-1026
E-mail：taiya@morningstar.com.tw
郵政信箱：台北市郵政53-1291號信箱
網址：http://www.morningstar.com.tw

Original title : The World's Great Adventure Terks
Copyright © 2003 New Holland Publishers (UK) Ltd
Complex Chinese translation copyright © 2007 by Taiya Publishing Co., Ltd
Published by arrangment with New Holland Publishers (UK) Ltd
All rights reserved.

發 行 所　太雅出版有限公司
　　　　　台北市111劍潭路13號2樓
　　　　　行政院新聞局局版台業字第五○○四號
印　　製　知文企業（股）公司 台中市工業區30路1號
　　　　　TEL：(04)2358-1803
總 經 銷　知己圖書股份有限公司
　　　　　台北公司　台北市羅斯福路二段95號4樓之3
　　　　　　　　　TEL：(02)2367-2044　　FAX：(02)2363-5741
　　　　　台中公司　台中市工業區30路1號
　　　　　　　　　TEL：(04)2359-5819　　FAX：(04)2359-5493

郵政劃撥　15060393
戶　　名　知己圖書股份有限公司
初　　版　西元2007年02月01日
定　　價　399元
（本書如有破損或缺頁，請寄回本公司發行部更換；或撥讀者服務部專線
　04-2359-5819*232）

ISBN 978-986-6952-25-8
Published by TAIYA Publishing Co.,Ltd.
Printed in Taiwan

國家圖書館出版品預行編目資料

全世界最夢幻的人間仙境/傑克‧傑克森(Jack
Jackson)主編/ 莊勝雄譯.　初版.　臺北市：
太雅，2007[民96]　面：公分.（世界主題之旅：38）
參考書目：面
譯自：The World's Great Adventure Terks
　ISBN 978-986-6952-25-8（平裝）
1.徒步　2.旅行　3.探險
992.71　　　　　　　　　95026621

第1頁圖　紐西蘭南阿爾卑爾斯山惠特康伯河口附近的伊凡斯冰河，兩名登山者低頭前行。

第2、3頁圖　土耳其喀卡爾山區的希維克河，三名背著大背包的背包健行者，手持滑雪杖，賣力走過吊橋上厚厚的積雪。

上圖　這處美麗如畫的露營區，位於美國懷俄明州洛磯山風河山脈的布麗吉荒野保護區(Bridger Wilderness)。

次頁　在海拔4,500公尺(14,800呎)的高原上，這幾位健行者手持登山杖，一步一步，向著坦尚尼亞吉力馬札羅山的基伯火山口緩慢前進。

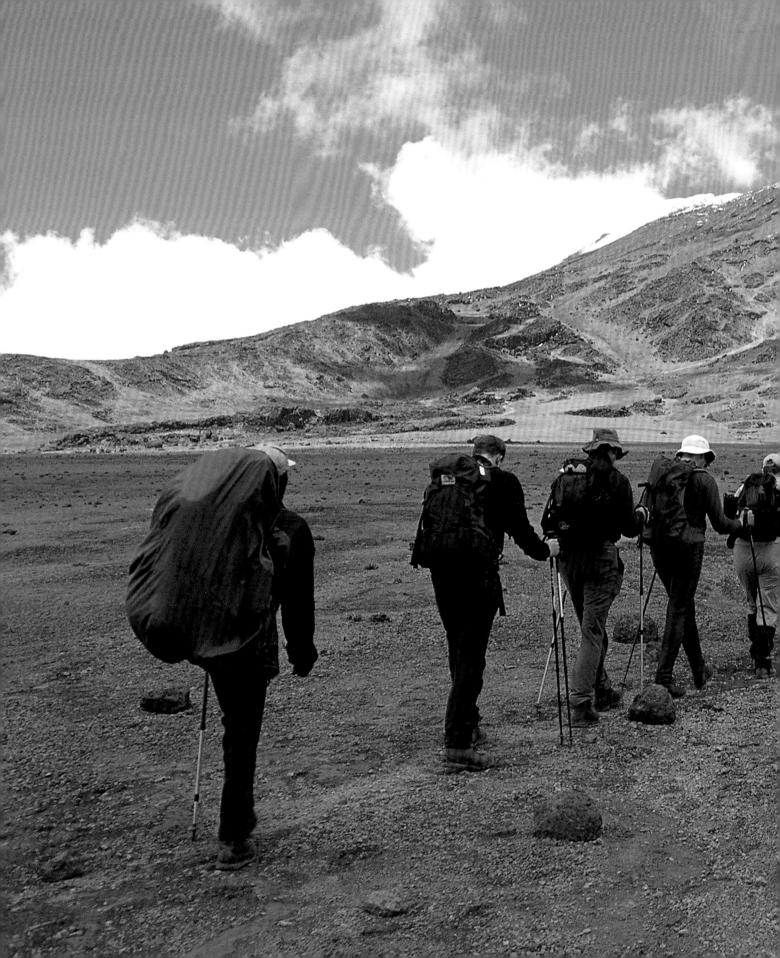

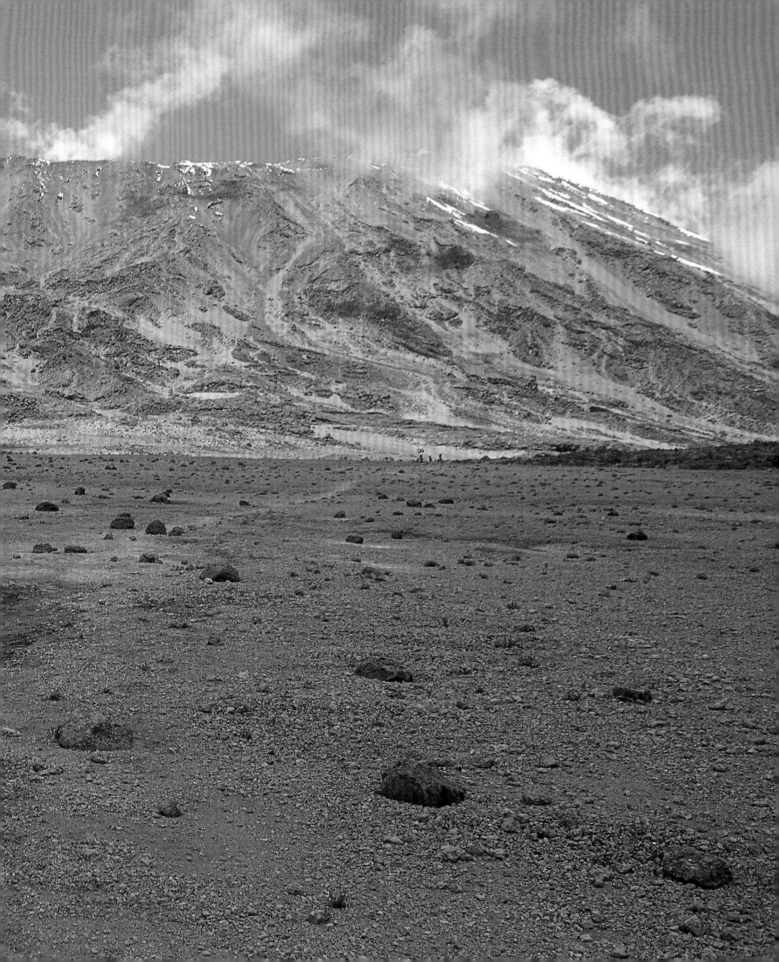

目 錄 CONTENTS

上圖　在北印度拉達克的高山沙漠區，詹斯卡河的部分地區，每年冬天都會結冰。圖中這些村民利用結冰的河道前往其他村落。

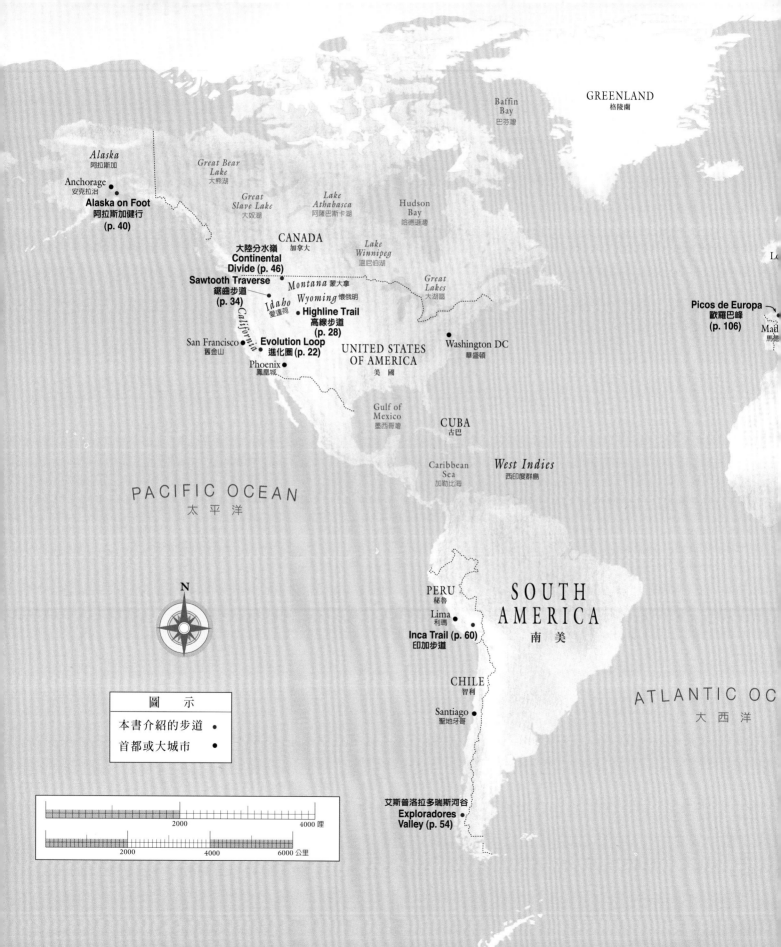

GREENLAND
格陵蘭

Baffin
Bay
巴芬灣

Alaska
阿拉斯加

Anchorage
安克拉治

Alaska on Foot
阿拉斯加健行
(p. 40)

*Great Bear
Lake*
大熊湖

*Great
Slave Lake*
大奴湖

*Lake
Athabasca*
阿薩巴斯卡湖

*Hudson
Bay*
哈德遜灣

CANADA
加拿大

大陸分水嶺
**Continental
Divide (p. 46)**

Sawtooth Traverse
鋸齒步道
(p. 34)

Montana 蒙大拿

Wyoming 懷俄明

Idaho
愛達荷

California

San Francisco
舊金山

Evolution Loop
進化圈 **(p. 22)**

Phoenix
鳳凰城

*Lake
Winnipeg*
溫尼伯湖

*Great
Lakes*
大湖區

Highline Trail
高線步道
(p. 28)

UNITED STATES
OF AMERICA
美國

Washington DC
華盛頓

Gulf of
Mexico
墨西哥灣

CUBA
古巴

Caribbean
Sea
加勒比海

West Indies
西印度群島

Picos de Europa
歐羅巴峰
(p. 106)

Mad

PACIFIC OCEAN
太平洋

N

PERU
秘魯

Lima
利瑪

Inca Trail (p. 60)
印加步道

SOUTH
AMERICA
南美

CHILE
智利

Santiago
聖地牙哥

ATLANTIC OC
大西洋

艾斯普洛拉多瑞斯河谷
**Exploradores
Valley (p. 54)**

圖　示

本書介紹的步道　●

首都或大城市　　●

2000　　　　　　4000 哩

2000　　　4000　　　6000 公里

ASIA
亞洲

Lake Baikal
貝加爾湖

Mt Kharkhiraa & Turgen
卡基拉山與特根山
(p. 92)

Ulaanbaatar
烏蘭巴托

MONGOLIA
蒙古

EUROPE
歐洲

Black Sea
黑海

Caspian Sea

Aral Sea
鹹海

Lake Balkhash
巴爾喀什湖

GREECE
希臘

Ankara
安卡拉

Athens
雅典

TURKEY
土耳其

Kaçkar of the Pontic Alps
龐帝克阿爾卑斯山脈喀卡爾山
(p. 68)

Lukpe La
魯克比隘口
(p. 74)

CHINA
中國

Iraklíon
伊拉克里翁

CRETE
克里特島

Across the Spine of Crete
縱走克里特島脊柱
(p. 118)

Red Sea
紅海

Islamabad
伊斯蘭瑪巴德

Zanskar River
詹斯卡河
(p. 80)

Tiger's Lair & Sacred Peak
虎穴寺與聖峰
(p. 86)

PACIFIC OCEAN
太平洋

PAKISTAN
巴基斯坦

New Delhi
新德里

BHUTAN
不丹

INDIA
印度

Hong Kong
香港

PHILIPPINES
菲律賓

AFRICA
非洲

SRI LANKA
斯里蘭卡

Lake Victoria
維多利亞湖

INDONESIA
印尼

TANZANIA
坦尚尼亞

Mount Kilimanjaro
吉力馬札羅山
(p. 146)

Lake Tanganyika
坦加尼卡湖

Dodoma
多多馬

NEW GUINEA
新幾內亞

Darwin
達爾文

Hinchinbrook Island
辛克賓布魯克島

INDIAN OCEAN
印度洋

Timor Sea
帝汶海

Thorsborne Trail
托史波尼步道
(p. 126)

Great Barrier Reef
大堡礁

Johannesburg
約翰尼斯堡

北龍山山脈

AUSTRALIA
澳洲

SOUTH AFRICA
南非

Northern Drakensberg
(p. 140)

Durban
德班

Perth
伯斯

Sydney
雪梨

NEW ZEALAND
紐西蘭

Tasmania
塔斯馬尼亞

Wellington
威靈頓

Tasman Sea
塔斯曼海

Āoraki/Arthur's Pass
奧拉其／亞瑟隘口
(p. 132)

前言

傑克‧傑克森(Jack Jackson)

冒險健行之旅(adventure trek)是什麼？trek本來是指坐牛車長途遷移，但現在則用來指陸地上任何一種交通旅行方式，特別是指登山健行。柯林斯英語辭典(The Collins English Dictionary)對「trek」的解釋是「漫長和經常很困難的旅程」，尤其是必須分段進行的旅程。至於「adventure」則更難定義，柯林斯英語辭典對它的解釋是，「結果不可知的危險性行動」或是「讓人興奮或意料之外的事件或連串事件」。其他的辭典更進一步，說是「危險性的活動」。

以本書來說，我們專注於介紹健行旅程，不介紹以動物或車輛為交通工具的旅程，但「冒險」一詞的意義則因人而異。基本上，冒險指的是個人選擇要去進行的某種行動，而其中涉及的任何危險也是自己願意接受的，所以，個人必須決定這項行動的冒險程度，或是他或她願意接受何種程度的危險。登山經驗不多的旅行者將會發現，在秘魯走印加古道(Inca Trail)，或是縱走希臘克里特島(Crete)的冒險程度，和在高山旅遊是一樣的；而宗教信仰虔誠的人將會發現，特定的宗教朝聖之旅也會帶來相同的成就感。

在建立本書旅程的篩選標準時，除了「聖雅各朝聖之旅」(Way of St James)之外，我們決定下列幾項：

1. 旅程地點所在地區，除了當地居民之外，一定是外人很少會去的。
2. 這樣的旅程需要先詳細規劃，並且(或是)需要專家指導。
3. 這些旅程地區的基本建設一定很少。
4. 旅程經過區域的地形一定要很特殊。

5. 從旅程出發點(不是指抵達旅程所在國家或地區)到結束點，整個旅程時間至少要五天。
6. 旅程的距離至少為96公里(60哩)，不過，根據通過地形的困難度，以及是不是要多次登高和下山，這個標準長度可以加以伸縮。
7. 這樣的旅程一定要能夠對個人體能及心理構成挑戰。
8. 這樣的旅程不應該涉及太多的技術性，例如，不需要用到高度的專業技巧(至少，團裡的大部分旅遊者都不需要)。
9. 這樣的旅程應該具有某種程度的危險性，或(至少有可能)面臨危險，或是面對不可知或無法預料的變化。

1和9項可能需要進一步解釋。體能健康的人，在旅程第一天會覺得很輕鬆，第二天就會全身疼得要命，第三天會覺得好一點，接著在剩下來的旅程當中都會覺得很舒服。如果是商業性的旅程，第一天通常都會作特殊的安排，如果團裡有任何人表現出體力不支的現象，還可以很輕鬆地把這些人送回出發點，或是，如果必要的話，還可以把他們送回國。心理方面，情況卻正好相反：有些人會對海拔高度產生怪異反應，有人晚上會睡不著，經過一星期連續失眠後，就會出現反常行為，像是經常對其他團員發脾氣，或是在行進中摔倒，造成骨折。還有一個常見的問題，平常必須定期服藥的人卻忘了吃藥，這通常會對其他團員會造成災難性後果。

致於危險性，冒險性旅行的樂趣經常就在於從事於某種有真正挑戰性的行程，像是行走在一條滑溜的高山小徑，一邊是山壁，一邊是急峭下

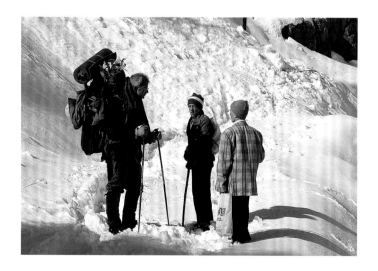

上圖　在土耳其東北部安那托利亞(Anatolian)山脈喀卡爾(Kaçkar)山區的開馬克(Çaymakur)河谷，一位旅遊者停下腳步，和當地兩位村民交談。

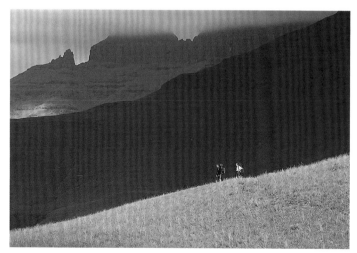

上圖　南非，夸祖魯—納塔爾省，兩位健行者行走在「巨人堡」(Giant's Castle)下方的等高線路徑上。在龍山(Drakensberg)山脈的巨大山塊映照下，顯得十分渺小。

陡的河谷,或是在狂風中行走於狹窄的山脊,或是涉溪前行。

　　只要看得懂地圖,和知道如何使用羅盤,就可以使用最少的裝備進行基本的健行旅程。不過,隨著人造衛星、高科技設備和先進衣物的出現,已經使得過去40年來出現重大變化。1960年代,很多國家禁止發行精確的地圖供民間使用。當時,我所能找到的阿富汗和撒哈拉沙漠的健行地圖,就只有「英國軍事調查戰術領航圖」,也就是飛行員使用的那種航空圖—它們的比例尺都很小,小得無法在健行時找到正確的路徑!這些地區的通訊設施也很落伍,有些軍事哨站有野戰電話,但即使是這種電話,也只有少數電話打得通。

　　到了1970年代初,很多偏遠地區開始擁有衛星通訊設備,主要由柴油發電機供應電力。這種通訊設備的使用方式很像船上的無線電,講完一句話後必須等上幾秒,先是會聽見自己聲音的回音,接著才會聽到對方的回答。現在,仍然有少數地區的通訊還有問題,但只要買得起,旅行者可以攜帶手提式衛星電話和影像傳輸機到偏遠地區使用,甚至在世界最高的珠穆朗瑪峰上都可使用。

　　更好用的是全球定位系統接收器(GPS),以前那種落伍的民間通訊器材已經停止使用,現在,只要接收器和GPS衛星之間沒有濃密樹林或高山阻擋,我們全都可以接收到軍用品質的訊號,讓我們可以精確定出所在位置,水平誤差只有幾公尺。不過,電子設備和電池很容易故障或沒電,所以,至少要攜帶兩組接收器和幾組備用電池。

　　現在已經可以取得大部分健行旅遊區的大比例地圖,同時,拜新科技之賜,讓我們有了重量很輕的保暖衣物,更輕巧的鞋子、帳篷和烹飪設備。設計得更好、可以揹更多東西的背包,還有新型的登山杖,在健行下山時可以幫助減少膝蓋和背部下半的壓力;同時,乾糧的設計也更科學化。新科技不僅已經使得現有的旅程變得更輕鬆,也使我們能夠選擇更長、更有冒險性的路程,交通工具的進步則表示,我們可以前往更偏遠地區健行。

上圖　幾位登山健行客排成一排,行走在不丹北部巴羅河谷(Paro Chuu River)上方的高山小徑;這趟旅程的重點是喜瑪拉雅山脈的一座冰峰,措未哈里峰(Chomolhari,又稱「女神峰」)。

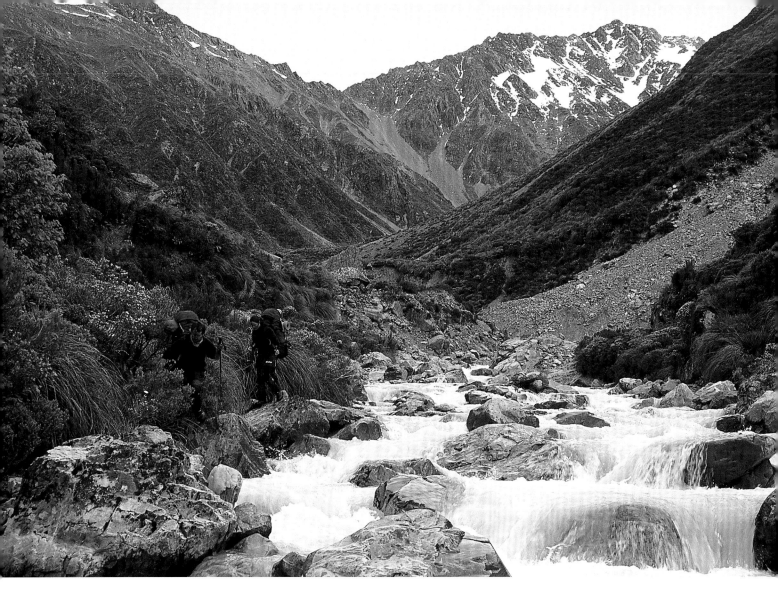

健行並不一定都是在荒野中進行，旅程中可能會不斷有村莊、聚落存在，不過，這些單獨的房子和聚落可能彼此相隔很遠。健行者可能必須安排水路或航空交通工具前往旅程開始的地點，還要安排交通工具在他們旅程預定結束的地點等待。健行也不是專業爬山——可能有些地方需要攀爬，或者建議你要穿上冰爪，但在技術上，都不需要具有攀岩或攀登冰岩的技術。

背包健行

在有人煙的地方，背包客可以使用當地的住宿設施，所以他們就不必攜帶帳篷、烹飪設備和食物。視他們健行地區的情況而定，當地的飲食可能缺乏變化，因此會讓人吃膩了，或者，如果湊巧有很多健行團體同時

上圖　健行者側身行走在紐西蘭南阿爾卑斯山哈夫洛克山谷(Havelock valley)的聖溫福瑞溪(St Winifred)；這條健行步道上有很多登山避難小屋，可供健行團體在遇到暴風雨或惡劣天氣時使用。

抵達，這些地方的小旅館和小餐廳可能就會暫時無法供應充足的食物，基於以上這兩個原因，背包健行者最好隨身攜帶一些可口的高熱量、高醣點心。在某些地區，這一類的健行背包客很容易因爲吃了被污染的食物、飲料，以及衛生條件不佳而感染疾病，因此，他們應該要很熟悉各種疾病的可能症狀，並且攜帶合用的藥品，隨時可治療這樣的疾病。

自立健行

在很多偏遠地區，自給自足式的自立健行不但有其必要，同時也更能增添健行樂趣，但在其他地區，即使沒有這樣的必要，卻可以省錢。一個健行者每天究竟能夠背多少重量、並且還要一連背上好幾天、而仍然還能享受健行的樂趣，這種背重重量是有限度的，但不管如何，每一位健行者總是要背負最基本的必需品：帳篷、睡袋、睡墊、衣物、炊具、燃料、食物、淨水器和個人衛生用品。一般來說，這表示必須購買市面上重量最輕、最貴的裝備及食品。每天要吃又凍又乾或是脫水食物，且要一連吃上兩個多星期，鐵定會讓你耗乾體力，所以，最好還要攜帶一些

高醣食物。在某些地區，可以事先把燃料和食物存放在旅程要經過的地點，但在目前，像這種儲存區的東西不會被偷走的國家，可說越來越少了。

從事這種健行活動的健行者，比較不會因為吃進被污染的食物、飲水，或是衛生條件不佳而被感染疾病，但在偏遠地區健行時，最好同團的夥伴當中至少有一個人受過某種醫療訓練，並且攜帶一套不錯的醫藥箱。

自助健行

有些時候，你也有可能必須事事自己動手，像是申請必要的許可證件、聘好腳夫或載重的駄獸、廚子、糧食與裝備，然後出發，享受一次舒適的旅行，這就好像透過你居住國家的健行團體或旅行社的安排一樣。腳夫的好處是他們可以揹著你當天用不到的東西，讓你不必揹太多物品，可以更輕鬆享受健行樂趣。

腳夫除了可以揹更大、更舒適的帳篷，還能夠揹凳子或褶疊椅，和更多變化的精美食物。事先規劃良好的健行旅程，也可以安排腳夫揹著烹煮食物時使用的煤油或瓦斯，如此就不必砍伐健行地區的樹木來當柴火，也可以指定幾位腳夫挖好廁所。如果是由好朋友一起組成的健行隊，這種健行方式特別有趣。

缺點是你也許必須事先派遣某人去進行全部的安排，可能會有語言和腳夫管理的問題，因為你無法確定聘用的人是否誠實可靠，而且對方也有可能敲你竹槓，向你收取高出行情的價錢。以這種方式聘請到的腳夫，常會在健行開始之後的最初幾天內罷工，要求付給他們更高的工錢。在某些國家，法律可能規定，一定要透過當地登記有案的旅行社安排，才能取得健行許可。但只要是合法的，而且是和朋友介紹的旅行社打交道，相信你一定可以有一次愉快的登山健行旅程。如果是採取這種方式健行，參加者很有可能因為吃進被污染的食物、飲料，或是衛生條件不佳而感染疾病。因此，同團的夥伴當中，至少要有一個人曾經受過某種醫療訓練，並且攜帶一套不錯的醫藥箱，同時更要注意廚子在準備三餐時是否注意個人衛生。

商業健行

這種方式的健行旅程，主要是透過你居住國家的旅行社或健行團體進行全部的安排。這種方式的費用最高，但可以省下很多時間和精力。參加者沒有溝通問題，也不必擔心拿不到許可證明。腳夫和廚子都可以事先篩選、測試，確信誠實可靠，也可以事先準備好烹煮食物的燃料，如此就不必砍伐健行地區的樹木來當柴火，也可以要求腳夫挖好廁所。會有一位嚮導同行，這人會說健行隊隊員的語言，可以充當健行隊和腳夫、廚子及當地人民之間的媒介和翻譯；廚子也會受過必要的訓練，在烹煮食物時會注意基本衛生。金錢問題幾乎不會發生，嚮導會負責購買旅途中一些必要的小物品，他還可以幫助隊員在購物時和當地人討價還價。很多商業性質的健行團體或公司，還會以優惠價格讓合格的醫師參加他們的健行旅程，這些醫師會很樂於擔任健行隊的醫師，同時自己還可享受健行的樂趣。

商業性質的健行旅程有兩種好處，因為負責安排的當地旅行社，在旅行途中的各個地點都有連絡點。萬一發生任何緊急事故，不管是在你自己國內或是在旅途中，都可以透過這種方式進行雙向訊息傳遞。在較不安全的國家裡，最好是組成人數較多的健行隊，並聘請對當地情勢和人民有深刻認識的腳夫。這表示，這樣的健行隊比較不會惹上麻煩。事實上，在某些國家，旅行社會事先付錢買通當地一些鬧事者，以確保他們的客人可以不受騷擾。

在某些國家，當地法律會規定健行旅程一定要由當地國民擔任領隊，

上圖　很多冒險健行地區相當偏遠，因此自給自足式的健行方式就變得十分重要；所有食物、烹飪設備和個人衛生用品，都必須自己揹進、揹出。

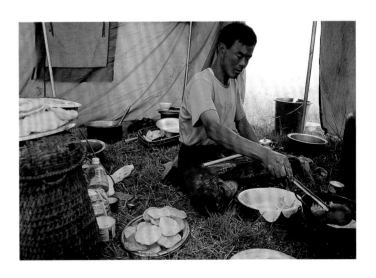

上圖　陪同前往不丹北部喜瑪拉雅山區健行的當地導遊，也負責煮三餐。

但在某些健行者自己的國家裡，基於訴訟方便的理由，某人只要通過，例如、兩周訓練，並且具有某種登山領隊證書，就可以被聘爲旅行社的團體領隊，勝過具有30年喜瑪拉雅登山經驗的人。腳夫的待遇通常都很低，因此都會期待健行隊可以給點小費，只要認爲他們的服務還不錯，給點適當的小費是可以的。

體能要求

登山健行的性質很特殊，因此也很耗費體力。商業健行旅程的宣傳小冊含有很多廣告文字，因此很容易把本來很輕鬆的旅程說成看來好像是驚人的大探險，或是把很困難的旅程說成很輕鬆。整體而言，大部分商業旅程都沒有那麼困難。年紀較大、但在過去很多年當中完成過多趟登山健行的人，當他們在健行當中即使感到疲累，還是可以一腳前一腳後地穩定前進。以攝影爲目的的旅程，會挪出很多時間供隊員拍照，所以，每天只會前進很短的距離。像這樣的旅程最適合年紀大的人。最大的困難在於有膝蓋和髖骨問題病史的人。糖尿病患者應該攜帶正確的藥物和甜食，並且定期服用；在高海拔地區，這特別重要。注意：一定要讓領隊或隨隊醫師事先知道是否有隊員是糖尿病患者，這樣子，才能夠在萬一發生緊急事故時採取適當醫治。

個人安全

旅遊團體過去可以安全健行的幾個地區，目前正出現軍民或宗教衝突，將來可能還會爆發另外的動亂。最重要的是，要密切注意貴國政府外交部或旅遊單位的旅遊建議。

護照和許可

申請簽證之前─如果不需要簽證，那就是出發之前一定要先確定，你的護照的有效期限，應該比這次旅程預定的天數至少多出六個月，護照上最好還有幾頁空白頁，可以讓有關單位在上面加蓋戳記。有些國家會要求提出適度財力的證明，並要持有去程或下一段旅程的機票。有些國家甚至要求過境的旅客提出下一段旅程的機票，有些國家更要求出具由你自己的政府發出的介紹信。

絕對不要在護照上註明職業是攝影師、作家或軍人，除非你是以這樣的身分從事公務旅行；這些職業通常需要取得特別簽證。準備幾張照片備用，另外還要把所有文件和證件都要各複印幾分，不要把它們和證件原本放在一起。如果有那位官員想要取走任何證件，那就把複印本給他(她)，因爲這些證件常會被弄丟。

保險

帶著個人的保險單和醫療證出遊，最好是那種可以在發生嚴重意外時，用醫療專機把你送回國的保險。

接種和打預防針

確定你已經接種所有必要的疫苗，而且在你整個旅程中都還有效。霍亂疫苗已經被證明完全無效，而且也已經停產十幾年了，但有些書籍、文章和旅遊手冊上仍然提到它。有些國家還在要求接種霍亂疫苗，碰到這種情況，你可以去申請免接種證明。如果旅程經過的地區還有某些危險疾病存在，像是瘧疾，那一定要採取正確的預防措施和打預防針。

高度與適應

基本上，最好慢慢進入很高的區域。通常在3,650公尺(12,000呎)以上時，才會發生嚴重的高山症，但在2,150公尺(7,000呎)的高度時也有可能發生。

上圖　想要以健行方式走出希臘克里特島上平都斯山脈的梅加斯拉柯斯峽谷(Megas Lakkos gorge)，需要很好的體力。這也證明了在荒野地區健行，良好的體力是不可或缺的。

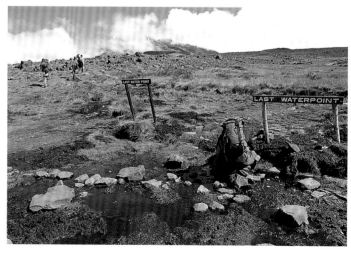

上圖　人類想要活下來，水比任何東西都要重要，健行途中，看到像坦尙尼亞吉力馬扎羅山區這種「最後水點」(LAST WATERPOINT)的警告牌時，絕對不可掉以輕心。

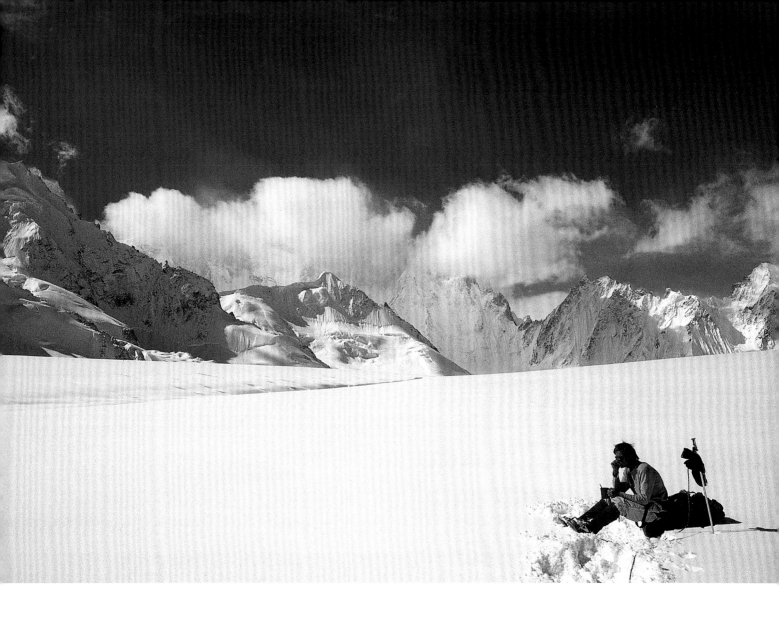

俗話說，白天「往高處走」，晚上「往低處睡」，這句話目前仍然適用。如果是以坐飛機或其他方式馬上來到高海拔地區，而不是在幾天當中慢慢往上走，大部分人都會發生問題。出現高山症的人，應該盡快送往高度低很多的地方。像Acetazolamide[中文名：乙醯唑胺，商品名：呆木斯(Diamox)]這樣的藥物，可以減輕輕微的高山症症狀，那些只是要到高海拔地區一段短時間的人，也可以使用這種處方藥。但這些都不能取代正確的適應，最重要的還是要慢慢適應高度的變化。

食物與飲水

在生鮮狀態下正確烹煮的食物，應該可以安心食用，但煮好的食物，像是米飯和肉，如果讓它們冷卻後再加熱來吃，那麼，本來已經在這些食物上成長出來的微生物，並不會在加熱過程中被殺死。這問題也可能會出現在一些高檔旅館裡。因為旅客在健行前和結束後都會在這些旅館休息，很多這樣的旅館都會把事先煮好的食物拿出來加熱使用，或是把食物放在自助餐的大盤子裡，擺上好幾個小時，這段期間，可能會有蒼蠅或蟑螂爬過這些食物，因而污染了這些食物。

在第三世界國家購買瓶裝水時，一定要確定瓶蓋是完整的，而且不要加進冰塊，以免污染了瓶中的水。想要確保當地的水是乾淨的，唯一法子就是至少把水煮開20分鐘，如果是在高海拔地區，煮沸的時間還要更久。如果你是在雪線之上，那你可以應該拿冰塊來煮沸，而不要用雪，這可以節省時間和精力。氯片殺不死囊胞形態的阿米巴蟲，這種蟲需要用碘片來處理，但有些人會對碘過敏。碘片或是裝有碘酊劑的小點滴瓶，可以很迅速地用來淨化廉價餐廳供應的飲水。除非配合化學處理，否則，登山用品店出售的濾水器都無法過濾很小的微生物，像是病毒。如果冰河溶解的河水中含有細砂礫，這種濾水器也很容易堵塞。

上圖　如果不好好適應高海拔，將會導致討厭的頭疼，嚴重的話，就會出現高山症，必須立即處理。

齋戒月

　　盡量避開伊斯蘭國家的的齋戒月。1977年，我結束在印度拉達克(Ladakh)一支健行隊的領隊工作，準備趕往巴基斯坦的吉爾吉特(Gilgit)，率領在一個星期後開始的健行隊。若是在英國統治期間，我可以在幾天內從印度西北部的斯利那加(Srinagar)一路走到那兒，但目前由於印度和巴基斯坦之間存在的問題，使得我從德里和拉合爾飛過去的行程受到一些延誤；結果，我趕到時已經遲了一天。我即將要率領的那支健行隊抵達時，正好是齋戒月結束的前一天。在這個神聖的月份裡，穆斯林(伊斯蘭教教徒)在白天不准飲食；由於我不在現場，所以，當這支健行隊在旅館吃午餐時，他們吃的是旅館把前一天剩下再拿出來加熱的食物，重新加熱的米飯和肉很有問題。幾天之內，隊裡的大部分人都病了，而且在健行期間病情越來越嚴重。隊裡大部分人都是醫師，他們越來越肯定自己得了傷寒。不過，後來回到英國，檢查後證實，他們得的只是腸胃炎，在健行期間很容易就可治好。

意外

　　1974年，在當時還算相當偏遠的泰國與緬甸邊界山區的少數民族的部落之間健行時，有天晚上，我隊上的隊員們，在我們借住的那處民宅的院子裡和主人的家人跳舞。一位女士不小心摔倒，把腿摔斷了。我們當時距最近的河流要走上四天，然後還要經過半天才能到達最近的醫院，所以，我最擔心的不是摔斷腿，而是怕因為受傷而遭到感染。

　　把她送回安全地點，是一項大工程。我們用竹子做了一個擔架，找來當地幾位腳夫抬這個擔架—但事情沒有這麼簡單。那兒的很多村落彼此都處於敵對狀態，所以我必須不斷找新的腳夫，因為每個村落的腳夫最遠只願意抬她到下一個村落。然後，每個村落的村民都很迷信，不願意有人抬著一個受傷的人經過他們的村落，所以我必須買一隻雞讓他們宰了祭神，然後我們才可以繼續前進。我本人不是醫師，但我倒是受過一些探險隊的醫療訓練，所以，我大膽給她服用多種抗生素，一路把她送到清邁的一所美國教會醫院。

很幸運，我們救了她的腿，後來她還參加由我帶隊的另一次健行。即使是準備得最周詳的旅程，也有可能出問題，只不過問題較少而已。

健行的個人樂趣

健行的樂趣很多，不單純只是體能活動。有些人喜歡觀賞大自然美景，有人喜歡體會旅遊地區當地民族所展現的異國文化與風情，和這些民族的特有生活方式。有人則比較喜歡挑戰嚴苛的自然環境和險峻地形，從事朝聖之旅的人則基於宗教、尊重、懷念或情感理由，而會在旅程結束後產生滿足感。

以攝影為目的健行者，不必急著趕到下一個景點，而能夠經常停下腳步和拍照，因而可以欣賞到更多不同角度的美景，體會自然光線的變化之美。在喜馬拉雅高山區，清晨的雲彩從山谷底部緩緩升起，就像水蒸汽從燒開的茶壺裡竄起。像這樣壯麗的景色，只要親眼目睹，都會深深刻印在每個人的記憶裡。在完全沒有光害的荒野，晴朗夜空的閃亮星星，讓人嘆為觀止。1971年，我們有一次在撒哈拉沙漠露營，天空突然出現一場流星雨，看來跟我們十分接近，使得我們一度擔心會被這些流星打中。

發現自己和野生動物十分接近，也會讓人感到興奮無比。我們在巴基斯坦的史卡杜(Skardu)荒野遇過大熊，在摩洛哥遇見山貓，在撒哈拉碰到沙漠狐狸，在阿富汗和巴基斯坦巧遇長滿鬍子的禿鷹(鬍鷲)，在葉門看到禿鷲，在冰島瞥見雷鳥，在伊朗更看到野狼攻擊山羊的奇景。健行途中，和擔任腳夫的當地人互動，跟當地居民打打交道，晚上在他們的住處過夜，這都會帶來讓人滿意的結果，尤其是如果旅行期間正好碰上當地的節慶活動。我在這方面的旅遊體驗包括：在巴基斯坦的吉爾吉特，被邀請擔任一場馬球決賽的貴賓，並且應邀頒發冠軍獎杯給優勝隊；在巴基斯坦漢薩山谷(Hunza)還是自治區的時候，我在那兒和當地的首長喝茶；和巴基斯坦普尼亞(Punial)和當地政府首長及拉達克(Ladakh)的廓爾喀傭兵參謀長共進晚餐；和阿富汗及伊朗的地方首長，以及一位巴基斯坦將軍共同慶祝齋戒月結束(開齋節)；和一位伊朗公主喝過咖啡；在葉門參加過幾次婚禮，並且多次在巴基斯坦拿著品酒專家的證書合法取得啤酒，因為當地是禁酒的！

總之，你沒有必要待在海邊懶散地度完假期，因為你大可以選擇去從事一次令你血脈賁張的冒險，從不同的角度去看看這個世界。如果你本來就很喜歡健行，那麼，本書以及書中介紹的20條路線，一定會吸引你也來一次冒險健行之旅。祝你玩得愉快！

前頁　真正讓人產生敬畏之心的大自然美景，像阿爾及利亞的撒哈拉沙漠中部這兒，是前往偏遠地點健行最令人心滿意足的因素之一。

上圖　有人認為，冒險就是前往嚴苛、險峻的地形一探究竟，不過，這種旅程需要事先完善的規劃。

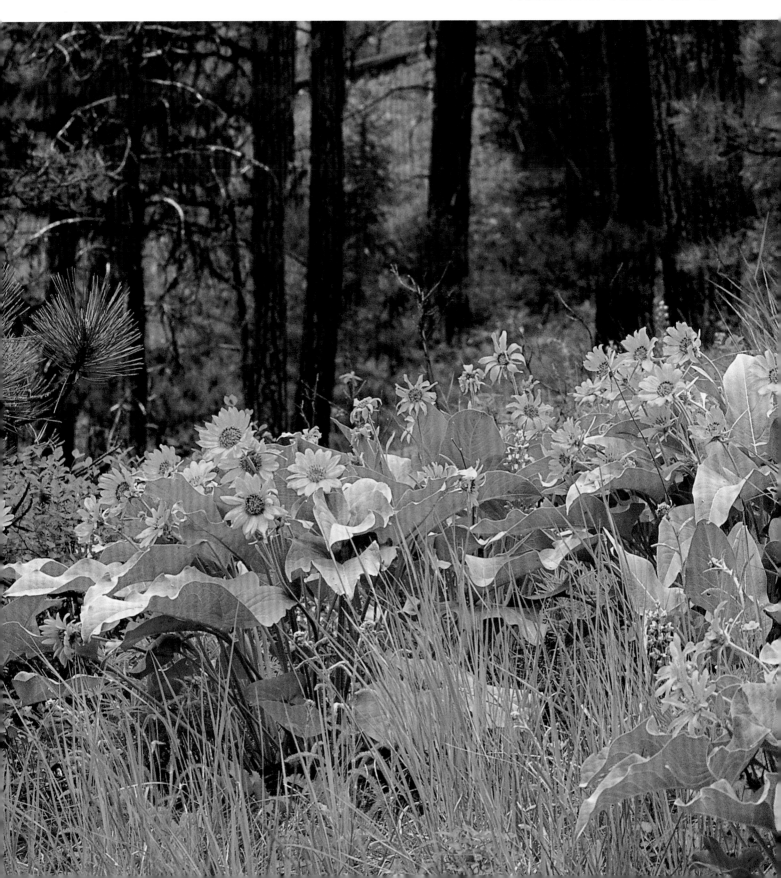

進化圈環形步道
高山的天空花園

EVOLUTION LOOP
Sky gardens of the High Sierra

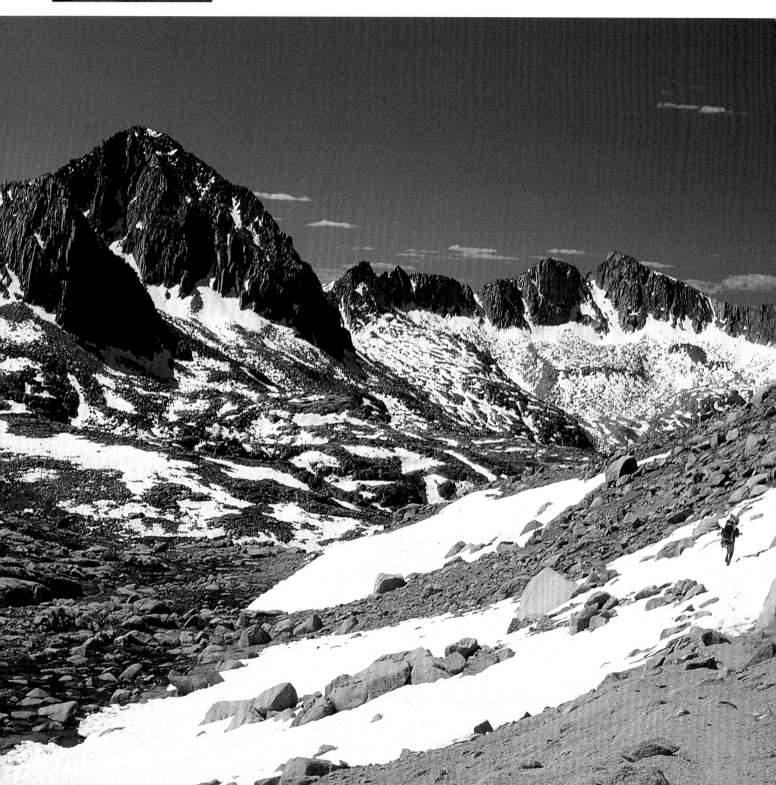

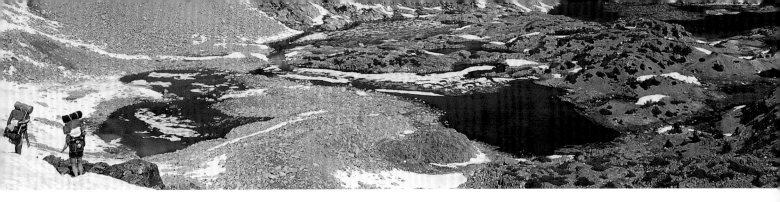

美國，加州，內華達山脈
Sierra Nevada, California, USA
拉爾夫‧史托勒(RALPH STORER)

無可比擬的內華達山脈(Sierra Nevada，西班牙語是「雪山」的意思)是世界上最美麗、而且又可健行的山脈之一。它是地球上最大的一塊連續不間斷的花崗岩石塊，長675公里(420哩)，寬95～125公里(6,080哩)。這塊大石塊向西傾斜，它的東正面從歐文斯河谷(Owens Valley)往上聳立，垂直高度達到3,050公尺(10,000呎)，形成世界上最大的懸崖峭壁。在東邊，山脈緩緩下降成為林木茂密的連綿山坡，但這兒還是有一些令人感到意外的壯觀景色，冰雪在這兒蝕刻出雄偉的峽谷，像是著名的優勝美地(Yosemite)，並且一直延伸深入高原地區。

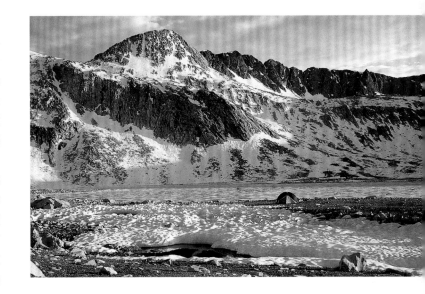

山脈中間部分，稱作「摩天嶺」(High Sierra)，是健行者天堂，有長達250公里(160哩)的地帶都沒有道路通過。被大自然雕琢得十分細緻的高山，其中有500多座高度超過3,650公尺(12,000呎)，還有11座「十四山」(高度皆超過14,000呎，或是4,270公尺)，高聳插入蔚藍天際，底下則是迷人的湖泊和美麗的高山草地和盆地。這處山脈的主山則是惠特尼山(Mount Whitney)，高度4,420公尺(14,495呎)，是阿拉斯加以外的美國最高山，有著壯麗無比的山峰，有一條登山步道直通峰頂。

彷彿這樣的美景還不夠，山脈本身還有全世界所有大山脈地區中氣溫最溫和、陽光最燦爛的天氣。一年當中，7月初和9月底之間的氣溫落差平均只有百分之五，偶也會在午後出現大雷雨。夏天中午的平均溫度，在3,050公尺(10,000呎)高度是攝氏16度(華氏60度)。

這座山脈共包含三處國家公園、十七處荒野區和八處國家森林。優勝美地與「國王峽谷」(Kings Canyon)國家公園分別位於兩處最壯麗峽谷的中心，「紅杉國家公園」(Sequoia National Park)則以擁有巨大的紅

杉木出名，它的白雪暟暟的山脊也遠近聞名。在這些國家公園之外，則是同樣美麗的鄉野美景，提供了無與倫比、遠離人群的高山健行良機。

最好的高山健行步道是「約翰‧穆爾步道」(John Muir Trail，簡稱JMT)，全線長336公里(210哩)，沿著山脈，從南邊的惠特尼山峰頂一直到北邊的優勝美地。約翰‧穆爾(John Muir)是蘇格蘭移民，對這些高山充滿熱愛，因而使他自己成為美國的自然保護先驅。在他的努力之下，優勝美地在1890年終於被指定為國家公園。

約翰‧穆爾步道可以帶給你難忘的健行經驗，在多座高山之間上上下下，行經很多值得懷念的美景。走完整條步道是一大挑戰，需要至少三個星期時間，而且至少要在中途停下來休息一次，或搭便車前往最近的城鎮採買新補給。由於走完全程需要太多時間，大部分前往度假的背包登山客只能選擇這條步道的某個段落來健行，最好的入門路段莫過於「進化圈」(Evolution Loop)。

這條很壯麗的環形健行路線從內華達山脈山峰東邊的步道入口開始，繞過很高的隘口，向西走，沿路可欣賞山脈中最美麗的一些地形。

前頁小圖　史賓塞山的峭壁，聳立在進化湖上方，在夕陽照射下，發出火紅光芒。
前頁　步道從主教隘口西端進入杜西盆地。左邊醒目的山峰就是哥倫拜山，必須從另一頭爬上去。
上圖　兩位健行者正從主教隘口的南湖那一邊向下進入盆地。圖中可以看到主湖(左)和右邊的橫板湖(Ledger Lake)。
右上　這處荒蕪但很美麗的露營地點，位於進化盆地入口的婉達湖的浮冰湖畔，後方就是高聳入天際的哥大德山。

◆ 健行資訊

地理位置：美國，加州中部，內華達山脈高山區

什麼時候去：7月到10月，高山隘口的積雪會殘留到8月初，有時候穆爾隘口在整個夏季都有雪。

起點：位於南湖(South Lake)附近的步道入口(2,975公尺，9,755呎)，位於從主教鎮(Bishop)經過的168高速公路的西南方34公里(21哩)處。

終點：北湖(North Lake)步道入口(2,870公尺，9,415呎)，位於從主教鎮經過的168高速公路的西南方32公里(20哩)處。可以向當地人打聽這兩個步道入口之間的接送服務。

健行天數：最少8到10天(84公里，52哩)。

最高高度：穆爾隘口(3,640公尺，11,955呎)。

技術考量：整條步道的路況都很好，但要在如此高海拔的偏遠山區進行如此長距離的登山健行，應該只適合有經驗的登山健行者。需要多次涉溪，全程需要露營。

裝備：很好的登山鞋、保暖衣物、以及防水裝備、背包、帳篷和睡袋，食物和炊具。太陽眼鏡和防蚊液。

健行方式：背包健行，大部分路程都在高海拔雪山的林線之上。一旦進入山脈高山區西側，就是很偏僻的荒野地區，沒有逃生捷徑。背著背包在3,050公尺(10,000呎)以上的高山健行，需要很好的體力和堅強意志。你在健行過程中可以慢慢適應高海拔，但要事先擬好計畫，每天不要健行太長，並要安排充分的休息時間。發生緊急狀況時，可以利用山裡面的國家公園偏遠管理站，分別設在雷康特峽谷和進化河谷，在夏天時都有管理員駐守。

許可／限制：必須取得許可證才能在這處山區健行、過夜。許可證必須事先向以下地址申請。

危險：在高山區有很多黑熊，尤其是在比較著名的露營區，因為它們已經習於見到人類。特別是在森林露營時，煮食時要遠離帳篷，食物也不要放在靠近帳篷的地方。山區河水可能含有會造成腸胃炎的鞭毛蟲。所有的飲水必須煮沸、過濾或加碘處理。

地圖：USGS(美國地理調查局)出版的地圖，比例尺1:63,360，地圖名稱《John Muir Wilderness, National Parks Back-country》(約翰·穆爾荒野保護區，國家公園偏遠地圖)，共有兩張地圖，其中一張涵蓋約翰·穆爾步道(JMT)的中間路段，另一幅涵蓋步道的北邊和南邊路段。兩幅地圖都要攜帶。

◆ 相關資訊

連絡單位：白山國家公園管理站，偏遠辦公室

地址：Back-country Office, White Mountain Ranger District, 798 N. Main Street, Bishop, CA 93514

電話：+1-619-8734207

網址：www.bishopvisitor.com，www.r5.fs.fed.us/inyo

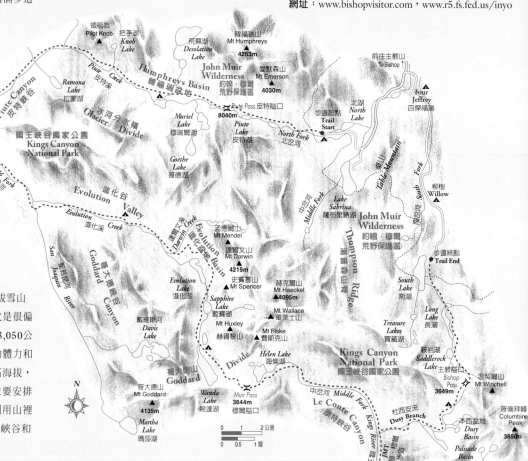

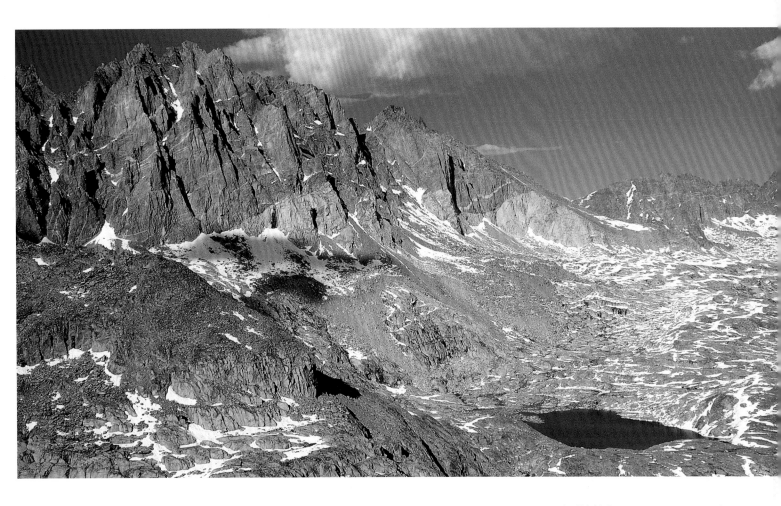

在林線之上可以發現美麗的草地，讓你在令人屏息的高原盆地美景中露營，享受美麗的田園風光。這條步道的精華就在「進化盆地」(Evolution Basin)，位於國王峽谷和優勝美地之間摩天嶺的偏僻地點，這兒的美景，至少可以跟它兩邊的國家公園媲美。這處盆地之所以取這個名字，是因為它四周的高山都是以進化論的先驅們命名：達爾文、孟德爾(Mendel)、赫胥黎、史賓塞(Spencer)、赫克爾(Haeckel)、華萊士(Wallace)和費斯克(Fiske)。

這條健行路線的起點在南湖(South Lake)步道入口處，位於主教河谷上方2,975公尺(9,755呎)，一開始就要向上爬大約10公里(6哩)，經過幾個湖泊，來到主教隘口(Bishop Pass)，高度3,520公尺，或11,550呎。除非你這時候已經很適應這樣的高度，否則你可能很希望能在其中一處湖邊露營一晚。在隘口，步道從東向西越過峰頂，進入大而開闊的杜西盆地(Dusy basin)，那兒有多個湖泊散布於溫契爾山(Mount Winchell)的山腳下。很值得花一天時間在這兒健行，橫越整個盆地，

上圖　從哥倫拜峰看過去，4,270公尺(14,000呎)高的柵欄山昂然聳立，俯視下方柵欄盆地裡的巴瑞特湖(Barrett Lake)。

前頁　從杜西盆地下到雷康特峽谷，步道都是沿著這條大滑水道前進。

進入背包隘口(Knapsack Pass)，登上哥倫拜峰(Columbine Peak，高3,850公尺，12,652呎)，欣賞眼前驚人的景色，可以看盡從附近的斷崖盆地一直到高聳的柵欄山(Palisade)的全部景色。柵欄山是整個山脈中最像阿爾卑斯山的一座山，擁有山脈中最大的冰河。

從杜西盆地開始，步道來個向下大迴轉，沿著滾滾洪流的杜西支流(Dusy Branch)下降到雷康特(Le Conte)峽谷，在一處偏僻的國家森林管理站接上約翰‧穆爾步道(JMT)。下山途中，你會經過幾個風景如畫的湖泊、瀑布、和一條巨大的滑水道，大水從花崗岩石板上向下墜落幾百呎。一旦踏上約翰‧穆爾步道，就會恢復原來的高度，先來一段長爬坡，爬上雷康特峽谷，到達步道最高點的穆爾隘口(Muir Pass，3,640公尺，或11,955呎)，從這兒越過哥大德分水嶺(Goddard Divide)。這麼長的一段上升坡、涉水走過無數溪流、再加上很累人的雪地健行(山頂附近的雪地可能會殘留整個夏天)，可能會讓你決定就地露營一晚，第二天再走完剩下的一段步道。

隘口附近的海倫湖(Helen Lake)，以及遠處的婉達湖(Wanda Lake)，是以約翰‧穆爾的兩個女兒的名字命名，是很寧靜的最佳露營地點，只是有點冷。早春時節，這兩個湖上都可以看到浮冰，甚至隘口後面、地勢更高的邁德曼湖(Lake McDermand)也有浮冰。特別是婉達

湖，在日出和黎明時分，更顯得五彩繽紛。

隘口上方就是穆爾小屋(Muir Hut)，這是石頭小屋，用來紀念穆爾本人。在天氣惡劣或緊急狀況時，這兒可以作為避難所，但如果在這兒過夜，就比不上在湖邊露營了。注意，從隘口一直到過去的進化湖(Evolution Lake)，是禁止生火的。

婉達湖(3,490公尺，11,452呎)是進化盆地的起點，這兒的土地被冰塊沖刷過、光禿禿的，甚至會讓人覺得比它實際上更高、更荒涼。在湖的出口處，步道從進化溪(Evolution Creek)涉水而過，進入令人讚嘆的較低盆地，當你從這個湖下到另一個湖時，兩旁的岩峰聳立入天。首先看到的是赫胥黎和費斯克這兩座高山的岩面，形狀很像箭頭十分壯觀，接著是尖尖的史賓塞山聳立在藍寶湖(Sapphire Lake)上方，再下來是達爾文和孟德爾山的910公尺(3,000呎)高的山壁，聳立在進化湖畔。

每轉過一處角落，呈現在你眼前的都是絕美無比的美景，等著讓你拍照。位在盆地腳下的進化湖遠端，有幾棵松樹，替整個景色增添少許綠意，也許是最佳的露營地點。日落時分，從這兒過去，3,790公尺(12,440呎)高、金字塔形狀的史賓塞山，好像著火一般。它的最高處是很好的觀測高台，可以看盡四周荒野美景，值得花一天時間，輕鬆爬上東南山脊的花崗岩石板。

在進化湖下方，步道來個之字形的大迴轉，轉進林木茂密的進化河谷，然後再向下走，接上哥大德峽谷。多年前步道經過河谷，讓那兒美麗但脆弱的草地被踐踏了好幾年，最後才決定改變步道路線，繞過這些草地，讓它們有機會復原。山谷的半路上設有另一座國家公園的管理站。

步道繼續沿著聖若昆河(San Joaquin River)的南岔河(South Fork)走下哥大德峽谷，洶湧的河水則流經高聳、狹窄的山壁。令人欣慰的是，所有渡河的地點都建了橋。一天的健行活動在哥大德峽谷與皮特峽谷(Piute canyon)交會處結束，那兒有一些很可愛的露營地點，就隱藏在滾滾河流旁的高大松樹間。從這兒起就要離開約翰‧穆爾步道，爬上皮特峽谷，在皮特隘口再渡河，進入山脈東邊，就完成了整個進化圈路程。

一開始就要爬上皮特峽谷的一段很陡的上升坡，然後來到領航岩(Pilot Knob)下方的哈奇森草原(Hutchison Meadow)的一處平坦的支流。皮特隘口步道向右，涉過法國溪(French Creek)，爬出樹林，進入韓福瑞盆地，這是一大塊沒有什麼特色的大盆地，背靠著韓福瑞巨石。步道一直停留在鱒湖(Trout Lake)、穆瑞湖(Muriel Lake)和其他很多湖泊的上方，最後來到峰頂湖(Summit Lake)後方的皮特隘口(3,480公尺，11,423呎)。

漫長的下山路程途中，可以在韓福瑞盆地露營，這將是在這處高山區裡的最後一晚，因為第二天就要通過皮特隘口。在遠遠的另一頭，步道向下經過皮特湖和李文湖(Loch Leven)，從北湖(North Lake)的步道入口處走出去，就再度回到人間。從這兒沿路走上20公里(12哩)，來到南湖步道入口。如果沒有車子接送，你可以用走路、搭便車或沿著760公尺(2,500呎)高的桌山(Table Mountain)之間的步道，來到這處步道入口。後面這個方法，需要你發揮最大的意志力。

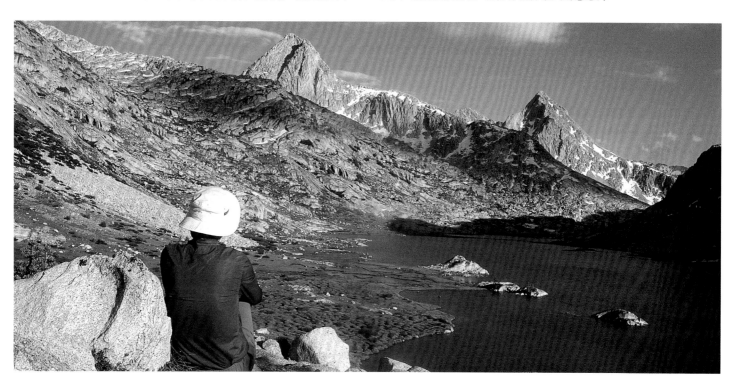

上圖 史賓塞山(左)和赫胥黎山(右)的山峰都像箭頭，山下是進化湖。史賓塞山的峰頂景色絕佳。

下頁 赫克爾山(右)和達爾文山的左峰。這是從史賓塞山山頂一處未命名的湖看過去的景像。

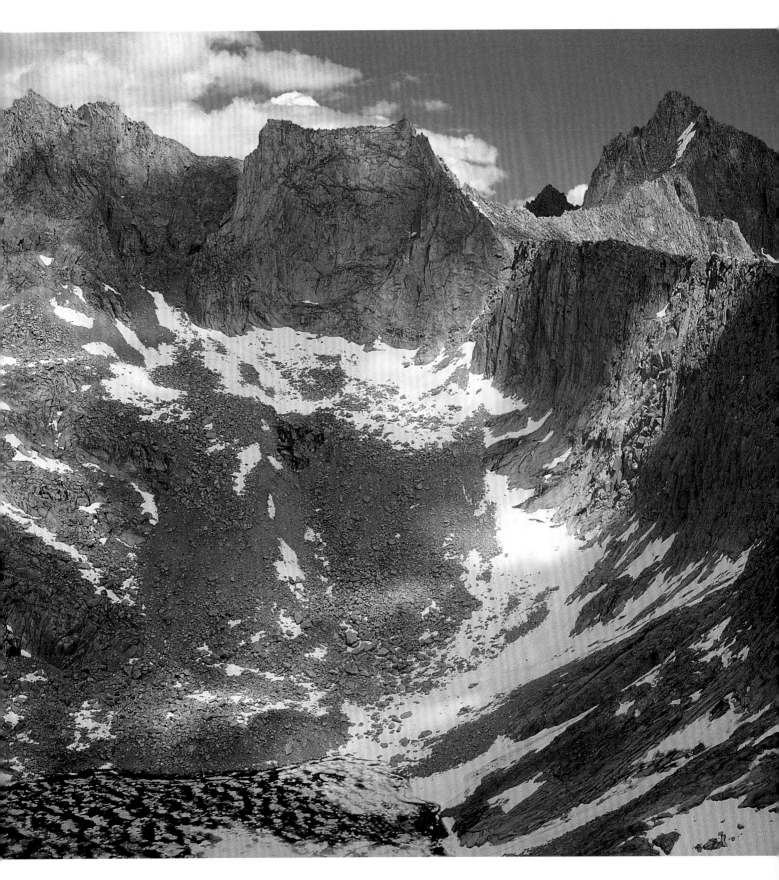

高線步道
凌風而行
HIGHLINE TRAIL
Cresting the Winds

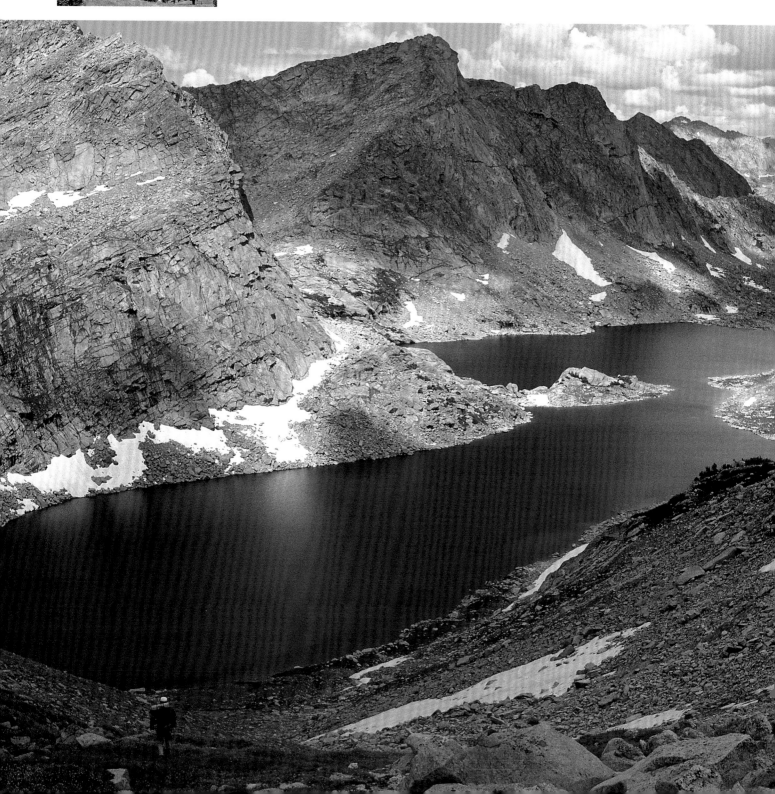

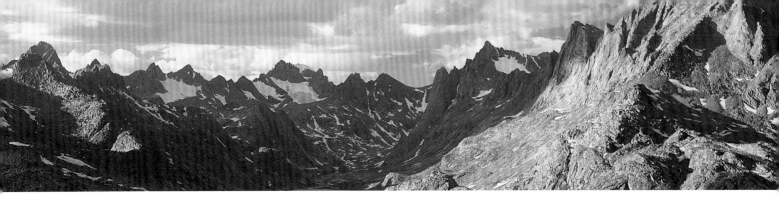

美國西北部，懷俄明洛磯山脈
Wyoming Rockies, northwestern USA

拉爾夫‧史托爾（RALPH STORER）

如果有一座山脈，能夠同時把美國西北部洛磯山脈的險峻山勢和宏偉的荒野美景都包括進去，那就是懷俄明州的風河山脈(Wind River)了，它的仰慕者都把它簡稱作「風」。這兒受到保護，不受開發破壞，是一大片將近405,000公頃(100萬英畝)的荒野保護區，在這兒，你可以在群山中連續登山健行好幾天，在一個又一個美麗田園風光的露營區露營過夜，看盡令人難以置信變化多端的風景，每轉個彎，都會有令人喜悅的新美景出現在你眼前。

「風」從南到北，共有177公里(110哩)長，從東到西則有65公里(40哩)長，都沒有柏油路面經過。在這個大約長方形的範圍內，可以找到23座「一萬三」(超過一萬三千呎，或3,960公尺的高山)、阿拉斯加以外的美國境內十條最大河流中的七條、一百多處冰斗、1,300個湖泊和1,285公里(800哩)長的登山健行步道。這真的是很棒的高山健行天堂，這兒山峰的特色是巨大的懸崖峭壁聳立在極其美麗的湖泊旁。從西邊望過去，這些山峰形成一長排令人望之生畏的赤裸裸巨大石柱，中間夾雜著黃綠色的鼠尾草叢和蔚藍天空。

有兩項特色，使得「風」得以成為受到大家歡迎的健行天堂。第一，這兒的高山是分成幾個階段上升的，在每兩次升高階段過程當中都會有足夠的停止期，讓它們的兩側被侵蝕成為平原，這些平原則在下一階段的造山運動中上升。結果是，「風」的脊柱，特別是它的西邊，就被一連串的長板塊把它和懷俄明的平原分開來。其中最大的一塊沿著山脈一路延伸，高度在3,050公尺(10,000呎)或更高。在某些地方，它的寬度超過16公里(10哩)。這使得要從高處的步道入口前往山脈的中心，在技術上來說，就變得相當容易，但這也造成一些健行者低估了山區高度的問題。

風河山脈的第二個特點是，有一連串的南北走向的古老斷層帶沿著山脈稜線分布，在這兒形成大陸分水嶺(Continental Divide)，很多河流和山谷系統都沿著這些斷層帶分布，長達數哩，和峰頂平行，而不是穿過它們。長板塊和山谷結合起來，使得「風」的登山健行者擁有在別處無法得到的大好機會，不但可以在高海拔山區裡健行，同時又能很接近山脈的山脊。

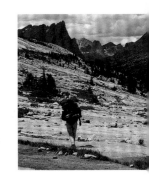

最終極的風河背包健行之旅，包括了高線步道(Highline Trail)，沿著鄰接分水嶺的最大板塊行進，然後繞到山脈南邊的高塔山(Towers)的冰斗(Cirque)地形，以及北邊的提康伯盆地(Titcomb basin)。如果在行程中漏掉這兩處景點，那等於差不多白走一趟。

在山脈南端有幾個可能的步道起點，如果想要快速抵達壯觀的高山風景區，可以從「大沙」(Big Sandy)步道入口開始，沿著大沙河岸的森林步道走到大沙湖(Big Sandy Lake，高度2,950公尺，9,690呎)。一開始，每天只走九公里將會很輕鬆，在湖邊露營兩個晚上，則可以幫助健行者適應高海拔，同時也可以在白天暫時放下背包，輕鬆走到附近的「深湖」(Deep Lake)。這兒有一個崎嶇的冰斗地形，背對著綿延長達一哩的「乾草堆峰」(Haystack Peak)的壯觀岩壁，以及「塔峰」(Steeple Peak)、「迷失神殿塔山」(Lost Temple Spire)和「東神殿峰」(East Temple Peak)的岩石塔林。更增添這些美景氣氛的是湖畔的那些石板，把溪流變成一連串的水塘和滑水道。如果回程經過「神殿湖」(Temple Lake)，那就完成值得回憶的一天輕鬆賞湖之旅。

從大沙湖再走5公里(3哩)，越過大沙隘口(Big Sandy Pass)，來到塔山(Towers)冰斗中心的「孤寂湖」(Lonesome Lake)。這段步道特別崎嶇難行，但沿路的美景卻很值得：「戰盔山」(Warbonnet)的巨大山壁幾乎就高懸在隘口上方，而更後面的「太陽舞尖塔山」(Sundance Pinnacle)則高高聳立，俯視著隘口本身。「戰盔山」是著名的「塔山」山群中的第一座。整個塔山群形成一個半圓形的石峰，圍繞著「孤寂湖」。

前頁小圖　「平頂山」(Squaretop Mountain)的巨大平頂石柱是「風」的象徵，這是從前往「綠河湖」(Green River Lakes)的步道上望過去的景像。
前頁大圖　「廟湖」(Temple Lake)，以及從神殿隘口(Temple Pass)前往大沙湖的步道；第一天在這兒露營一晚，可以在第二天早上健行到深湖，來個一天的賞湖之旅。

上圖　從小塞尼加湖(Little Seneca Lake)上方的李斯特山(Mount Lester)西北山脊望過去，可以看到提康伯盆地周邊壯觀、高高低低的天際線。
右上圖　一位登山客走在深湖冰斗的花崗岩石板上，前方是塔山；聳立在左邊的是「戰盔山」，右邊則是「平哥拉山」。

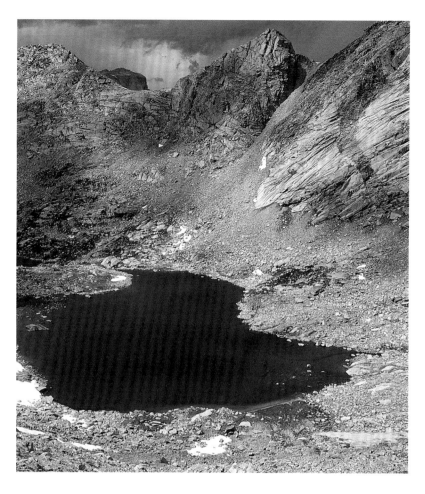

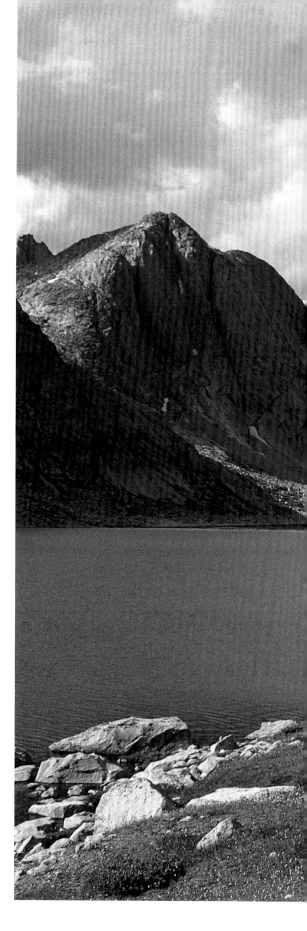

塔山群的其餘山峰,包括了「戰士」(Warriors)、「瞭望塔」(Watch Tower)、「鯊鼻」(Sharks Nose)、「懸塔」(Overhanging Tower)、「狼頭」(Wolfs Head)、以及可能最令人望而生畏、左右對稱的「平哥拉峰」(Pingora Peak)。在「孤寂湖」露營一晚後,從北邊的德州隘口(Texas Pass)離開冰斗。

德州隘口(Texas Pass)高3,475公尺(11,400呎),是步道最高點。從冰斗出去的幾條路線都很崎嶇難行,最好避免。向下走到德州隘口則比較容易,若有積雪也很容易通過,但遠方的石頭步道只能勉強看出步道的痕跡,走起來應該要特別小心。再往下走,有一條路況較好的步道沿著一連串的湖泊下到「瓦夏基溪」(Washakie Creek)的河谷。

如果覺得一開始就走到塔山冰斗好像太難了一點,那你可以完全避開,改而按照地圖上標示的「高線步道」(Highline Trail)前進。這條步道沿著冰斗西邊的森林前進。德州隘口路線會在「瓦夏基溪」和東叉河(East Fork River)匯合處再度接上「高線步道」,接著向西北方前進,穿過「蓋基山」下的一處開闊的高原。這處高原的海拔為3,200公尺(10,500呎),是風景絕佳的露營地點,「風」的南邊美景完全展現在你眼前,「塔山」則在落日時分發出如幽靈似的白色光芒。

上圖　在德州隘口北邊山腳下,座落著德州湖(Texas Lake)。背後高聳的山峰是「八月十六峰」(August 16th Peak)。

右圖　「提康伯盆地」上方遠處的山峰和周遭的尖塔狀的山峰,對登山者來說,是極大的挑戰。

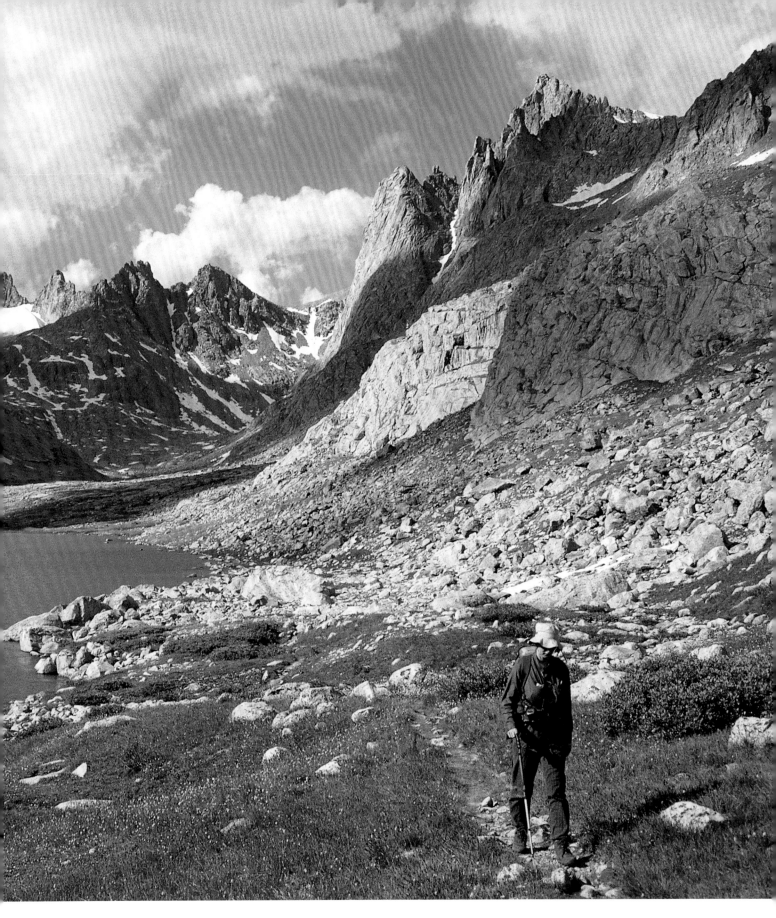

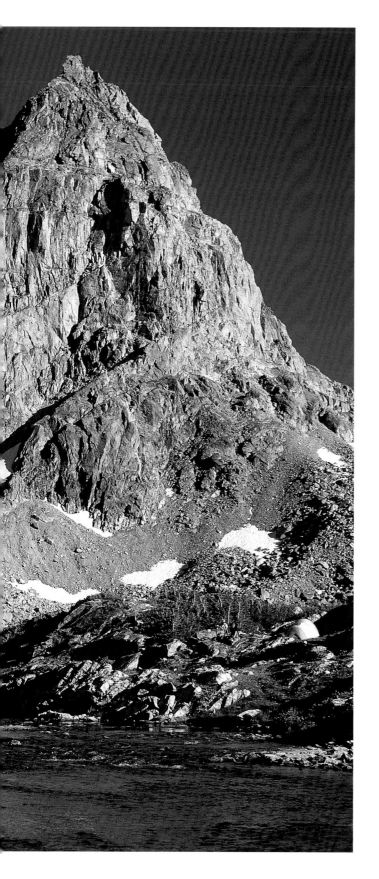

在山脈南邊與北邊之間，有多座山脊從大陸分水嶺向西突出，迫使健行者別無選擇，只能從林線以下從山脈的中部橫越。這一部分有很多湖泊，但由於這一部分區是整個行程中最無風景可看的，所以最好是在一天裡多走一點，一天就把它走完。在地圖上標出的多條步道當中，最短的一條是舊高線步道(Old Highline)，然後就是佛瑞蒙步道(Fremont Trail)。

佛瑞蒙步道在帕帽子隘口(3,306公尺，10,848呎)從樹林子裡出現。接下來有幾個容易通過的隘口，然後，風景會再度變得十分美麗，你接著從布滿湖泊的禿山(Bald Mountain)盆地進入山脈北部，右邊則是尖頂的天使峰(Angel Peak)。涉水走過長桿溪(Pole Creek)後，就會再度接上高線步道，越過李斯特隘口後，就會把你帶到小塞尼卡湖(Little Seneca Lake)。在荒野中的這條十字路口，代表高線步道和提康伯盆地的交會處，值得至少花上一天時間在這兒健行，否則就要用二到三天時間，揹著背包造訪風河山區的這處大自然雕刻出來的最佳作品。如果你沒有時間也沒有力氣，那至少要爬上李斯特山的西北山脊，看看提康伯盆地的景象，一定會讓你這一輩子回味無窮。

通往提康伯盆地的步道支線，要經過兩處低低的隘口，才能來到島湖(Island Lake)，湖裡的小島、石岬和沙灣，很像愛琴海的海岸線。過了島湖，提康伯盆地繼續深入山脈的幾座最高峰10公里(6哩)，其中包括干尼峰(Gannett)，它的海拔為4,207公尺(13,804呎)，是懷俄明州的最高峰。最好的露營地點在地壺湖(Pothole Lake)湖畔，這是盆地本身一連串湖泊的第一個。從這兒，你可以花一天時間去探險盆地源頭的那些湖泊和由岩柱組成的冰斗地形，另一天再從一條步道支線前往美麗的印第安盆地(Indian basin)探險，這處盆地的中心點是由岩石和複雜的湖泊系統構成的驚人的混和地貌，圍繞盆地四周的則都是「一萬三」的高山。

回到小塞尼卡湖後，高線步道沿著佛瑞蒙溪河谷緩緩上升，經過可愛的湖泊、滾滾洪流的小溪、雪地，和造型奇特的岩柱。到了河谷入口的夏農隘口(Shannon Pass)，風景變得出現更多複雜的岩石地形，步道穿過一條很不錯的步道，向下經過一些岩石峭壁和風景如畫的小湖，最後在峰湖冰斗(Peak Lake Cirque)走出去。這處冰斗比塔山冰斗小得多，但擁有一種聖山庇護所的神秘氣息，硫峰(Sulphur Peak，高3,909公尺，12,825呎)以及羊毛毯峰(Stroud Peak，3,718公尺，12,198呎)的巨大的箭頭形狀的峰頂，好像就懸掛在頭頂上。落日時分，它們的山影反射在湖中，讓人看了覺得分外寧靜。

峰湖是這個高山國度的盡頭，高線步道在這兒以北，先是輕鬆越過展望隘口(Vista Pass)，然後向下進入綠河(Green River)河谷。這必須要走上很長的一段步道，才能到達綠河湖的步道入口，但到這時候，你的背包的重量已經大為減輕，而且還有更多美景可看。最值得注意的是平頂山(Squaretop，3,565公尺，11,695呎)，這像是一根巨大的石柱，已經成為山脈的象徵，因為它是從步道沿線各點都可以輕易看到的風河山脈中少數山峰的一個。經過這樣的一次登山健行之旅，你也已經成為少數知道山中內部還有更壯麗風景的人士之一。

左圖 有如箭頭的羊毛毯峰，好像高懸在峰湖冰斗上方。

下頁 從小塞尼卡湖前往提康伯盆地的步道，前景是島湖；中間的山峰是佛蒙特山，提康伯盆地在它左邊，印第安盆地在右邊。

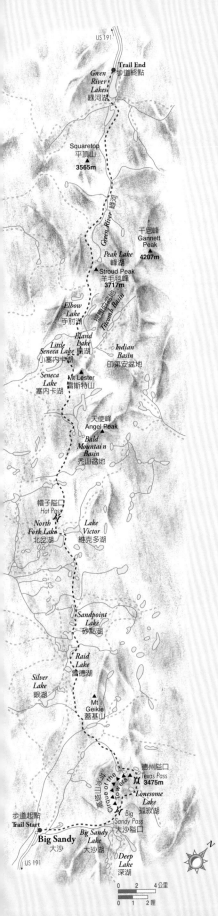

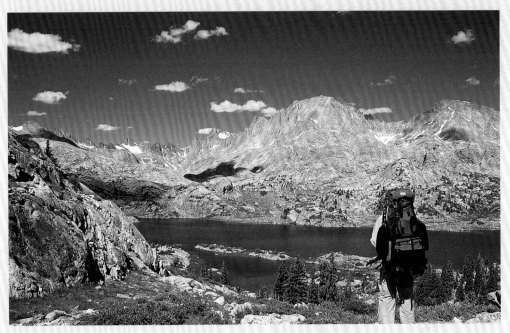

◆ 健行資訊

地理地置：美國，懷俄明州西北部，風河山脈(落磯山脈)。

什麼時候去：7月底到9月中。旅遊季節一開始就有可能下雪。

起點：山脈南邊的大沙(Big Sandy)步道入口(2,775公尺，9,100呎)，也是住宿和露營區，從潘達爾鎮(Pinedale)附近的美國191道路，有泥土路可以抵達。

終點：山脈北邊的綠河湖步道入口及露營區(2,430公尺，7,960呎)，從潘達爾鎮(Pinedale)附近的美國191道路，有泥土路可以抵達。起點和終點之間來回，通常都很容易搭便車，而且每天有一班巴士沿著美國191道路進出潘達爾鎮。

健行時間：最少8到10天(全程103公里，64哩)。

最高海拔：德州隘口(3,475公尺，11,400呎)。

技術考量：步道大部分路況都很好，但偶而有些路段崎嶇難行。只有有經驗的背包登山健行者才可以嘗試走這麼長的步道，挑戰如此偏遠和如此高的山區。任何時候，在高山隘口都有可能會碰上雪，有些路段在8月中旬之前可能會有下大雪的問題。沿途必須涉水走過幾條溪流。

裝備：很好穿的登山鞋、保暖衣物、雨具、背包、帳篷、睡袋、睡墊、食物與炊具。太陽眼鏡和防蚊液相當重要。

健行方式：背包健行，大部分都行走在林線上，置身在壯觀的高海拔山區裡，全程需要露營。揹著背包在3,050公尺(10,000呎)高山健行，需要很好的體力和意志力；「風」是很偏遠的高山區，沒有便捷的逃生路線。你在健行途中就可以慢慢適應，但一定要擬好計畫，每天只走一小段步道，並要安排幾天休息。

許可／限制：除了「風」東邊的休休尼族和阿拉帕荷族風河印第安保留區(Shoshone and Arapaho Wind River Indian Reservation)之外，整個山脈都被指定為荒野保護區。前往我們在這兒介紹的步道，完全沒有任何限制。不需要申請任何入山許可證。

危險：在步道入口處露營時，黑熊可能會是問題，隨時隨地都應該採取預防措施，尤其是在森林；煮食時要遠離帳篷，食物也不要放在靠近帳篷的地方。山區河水可能含有會造成腸胃炎的鞭毛蟲。所有的飲水必須煮沸、過濾或加碘處理。

地圖：北風河山脈，南風河山脈地圖《Northern Wind River range, Southern Wind River range》，比例尺1:48,000，地行出版社(Earthwalk Press)出版。

◆ 相關資訊

風河地區管理處地址：District Ranger, Pinedale Ranger District, PO Box 220, Pinedale, Wyoming 82941

電話：+1-307-3674326

網址：www.pinedaleonline.com; www.fs.fed.us/btnf

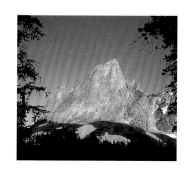

鋸齒步道
鋸齒山區內的秘密冰斗

SAWTOOTH TRAVERSE
Secret cirques of the Sawtooths

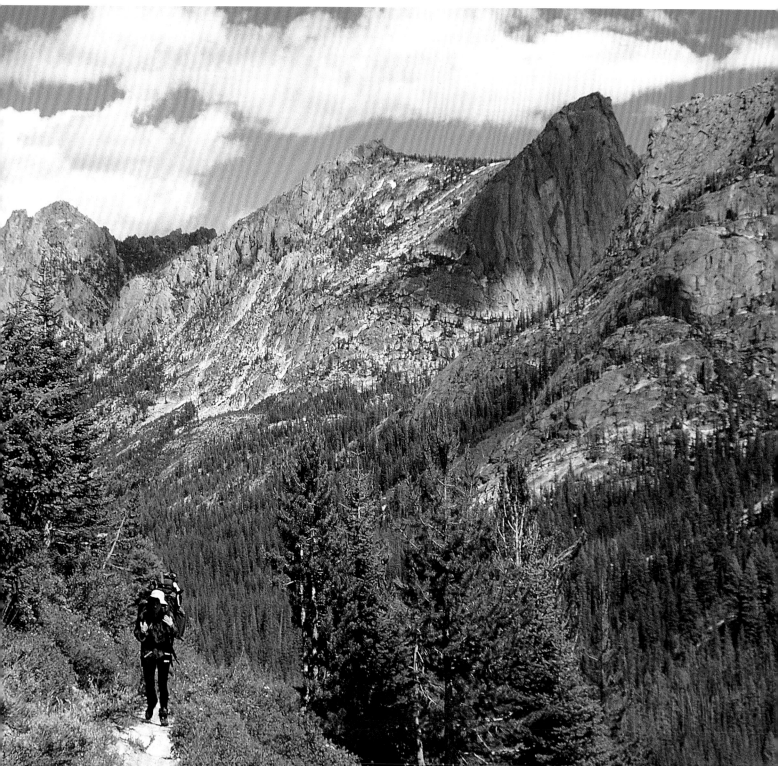

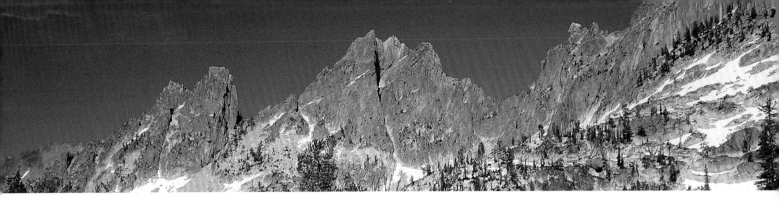

美國西北部，愛達荷落磯山
Idaho Rockies, northwestern USA

拉爾夫・史托勒(RALPH STORER)

山勢崎嶇的鋸齒山脈(Sawtooth)，是美國西北部落磯山系統的一部分。它已被指定為荒野保護區，受到保護，是面積廣達305,000公頃(754,000畝)的鋸齒國家休閒區(Sawtooth National Recreation Area，簡稱SNRA)的一部分。SNRA在1972年成立，目的在於保護這塊土地，所以沒有把它設立成國家公園，希望以此保護當地的荒野特色。

組成鋸齒山的花崗岩十分容易脆裂，這使得冰河得以把它們雕刻成超乎想像的碎裂山脊和岩石結構，並且引發人們靈感，替它們起了一些很有創意的名字，像是魚勾石柱、比薩斜塔、命運手指和箭頭等。那些已經消退的冰河，也留下被冰塊侵蝕的冰斗，裡面布滿將近200個美麗的高山湖泊，很少有冰河是如此充滿藝術氛圍的。

這些被喜愛者膩稱為「齒」的山脊的大小，大約是50公里(32哩)長，32公里(20哩)寬。它們的體積都很龐大和複雜，足以吸引背包登山客進入它們崎嶇的內部一探究竟，但這兒的登山客人數並不比美國西北部其他荒野保護區那麼多。這座山脈的山脊是北南走向，從麥高恩峰(McGown Peak，高度3,000公尺，9,860呎)一直到雪邊峰(Snowyside Peak，高3,245公尺，10,651呎)。又長又高的小山脊向東與西分枝出去，把深深的冰斗和長長的山谷包圍起來。

就是這些小山脊，使得這個山脈擁有比這樣大小的區域正常情況下更多的複雜地形，因而也使得這個山脈如此受到探險家的歡迎。這些小山脊包括了一些最有趣的地形，和最高的山峰：湯普森峰(Thompson Peak，高3,270公尺，10,751呎)。總之，超過3,050公尺(10,000呎)的高山共有33座。

東邊比西邊出名，東邊的步道入口比較高，進入高山荒野區的距離也較短，這兒的部分步道入口可以從鋸齒谷通往一連串海拔高度在2,100公尺(7,000呎)的大湖泊。東邊有最多最大的湖泊，和最美的美景。這邊有很多地勢極其險峻的山峰，是攀岩者的天堂，不是尋常人能夠造訪的。但在這些山峰之間，也有很多輕易就可通過的隘口，因此，才得以在這兒建立起一套480公里(330哩)長、路況很好的步道。

典型的鋸齒步道是從北到南，或從南往北穿過山脈，有一條82公里(51哩)長的步道，經過五個隘口，且大部分路段都停留在主峰東邊。山脈錯綜複雜的地形，使得沿路隨時都會出現千變萬化的美景。山區遠景時時刻刻都在進行驚人的變化，因此，揹著背包，在這些大部分海拔高度都在林線以上的山區裡健行，格外讓人覺得心曠神怡。

一般來說，露營地點都在湖邊或是在高冰斗裡，讓你可以在白天時前往探訪一個又一個的冰斗。健行時間的長短，決定於冰斗的位置，這讓你有充分時間去造訪這些冰斗，每天的健行時間通常比在其他山脈裡來得短。基於這個原因，這兒的步道健行之旅最好用每天的行程來敘述。

第一天 (9.5公里或6哩，上下高度485公尺或1,600呎)。這是從南往北的步道，起點在皮提特湖(Pettit Lake)的馬口杯登山健行客(Tin Cup Hiker)步道入口，從這兒爬上皮提特湖溪(Pettit Lake Creek)峽谷，來到愛麗絲湖(Alice Lake，海拔2,620公尺，8,600呎)。這段爬升步道大部分都行走在高大的洋松和海灘松樹林裡，所以絕對十分有趣味。沿途有一些瀑布，必須要涉水走過幾條小溪。在越接近愛麗絲湖時，風景越令人印象深刻。

湖邊聳立著船長山(El Capitan，3,018公尺，9,901呎)，它那龐大的山頭往下俯視。看到兩個水塘時，代表你已經抵達愛麗絲湖，它那美麗

前頁小圖　傍晚的陽光反射在船長山西面；這座山峰是攀岩者的最愛，他們常把自己吊在它的裂縫中過夜。

前頁　鋸齒步道健行第五天，一位健行者從平岩區向上爬到高山湖，經過紅魚峽谷上方的自然岩石公園。

上圖　從神殿盆地裡的湖畔看過去的景色，怪石鱗峋的峰頂聳立在克拉默湖上方一畫面中間的是塞維峰(Sevy Peak)，右邊是箭頭峰。

上右圖　船長山西面，被傍晚陽光照亮，反映在愛麗絲湖入口附近的一個平靜的水塘的湖面上。

的林木、茂盛的半島，以及湖畔高聳的岩峰，使得它成為在鋸齒山脈的所有湖泊中，是最上鏡頭的美麗湖泊。在這兒紮好營地，然後坐下來觀看船長山的落日秀。

第二天 （8公里或5哩；上下高度245公尺，或800呎）。從愛麗絲湖往上爬，就可以看到雪邊峰(Snowyside Peak，3,245公尺，10,651呎)的美景。這條上升步道要爬經雙子湖來到山脈東邊的雪邊隘口，然後再往下走，來到另一處美麗的露營地點，就在托薩維湖(Toxaway Lake)的「花園」湖岸邊。

第三天 （7公里，或4.5哩；上下高度270公尺或900呎）。托薩紝湖北邊的一條狹窄的步道，可以穿過一個側山脊，來到愛德娜湖(Edna)，這兒是一處冰斗地形，除了愛德娜湖，另外還有很多湖泊。這段通往2,830公尺(9,280呎)隘口的之字形上升坡，走來十分輕鬆，但接著的下降步道則相當陡。第二天和第三天的路程可以合併成健行里程較長的一天行程，但面對沿途這麼多美景，何必如此急著趕路？

第四天 （10公里，或6哩；上下高度395公尺，或1,300呎）。過了愛德娜湖，步道繼續穿過樹林下降，經過維吉尼亞湖(Virginia Lake)，來到培伊特河(Payette River)的南叉河(South Fork)，這兒必須涉水而過。接下來的風景變得更為粗獷，步道向上爬升，經過隱祕湖(Hidden Lake)，再度回到林線之上，並來到克拉默分水嶺(Cramer Divide，2,890公尺，9,480呎)，就在神殿山(Temple)的西南山脊的山腳下。神殿山的峰頂有一塊看來很不安全的大石塊。從步道的這處高點向下下降210公尺(700呎)，沿路都是小石子(可能還有雪)，接著來到神殿盆地的中心，這兒的位置就在神殿山西南山脊的山腳下，怪石嶙峋，十分壯觀。神殿山的塔峰倒影在小小的湖泊裡。再繞過冰斗，可以看到一大塊的大石片，被稱作箭頭(Arrowhead)，這是整個山脈中最神奇的地形之一。盆地中的光影變化，千奇百怪，時時刻刻都會出現讓你驚嘆的奇景，因此，你也許會想要在這兒休息一晚。如果不想這樣子，可以再往前走，來到克拉默湖露營，這樣子可以縮短一下第二天的健行里程。

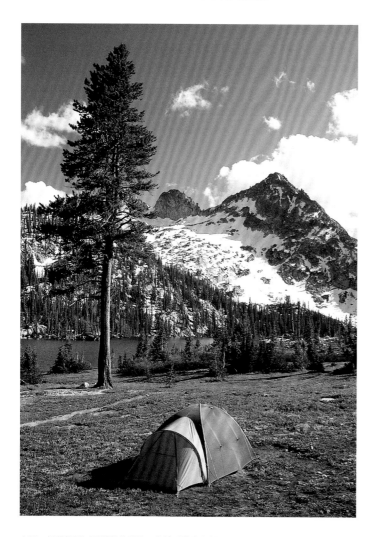

上圖　托薩維湖四周湖畔的草地，位於雪邊峰山腳下，是個風景如畫的露營地點。

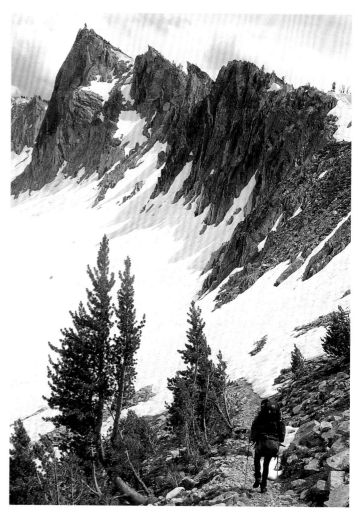

上圖　從克拉默分水嶺向下健行，前往神殿盆地。在旅遊季節一開始，這條步道仍然還看得到積雪。

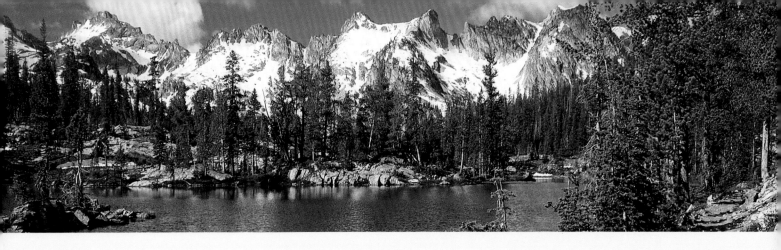

◆健行資訊

地理位置：美國，愛達荷州中南部，落磯山。

什麼時候去：7月底到9月中，但一直到8月中之前，都有可能在山脈北邊的隘口碰到下雪。

步道起點：培提特湖的馬口杯登山步道入口(Tin Cup Hiker trailhead，2,135公尺，7,000呎)，位於史坦利鎮南方29公里(18哩)處。

終點：鐵溪步道入口與露營區(2,040公尺，6,700呎)，位於史坦利鎮西方9公里(6哩)。只要付點費用，史坦利鎮上那些經營白水溪(Whitewater)泛舟旅遊活動的公司，都會樂於替你把你的車子從起點開到終點。

健行天數：8到10天(82公里；51哩)。

最高海拔：克拉默分水嶺(2,900公尺；9,480呎)。

技術考量：步道全程路況極佳，但如此長距離的健行，以及處於長時間置身高山荒野，應該只有有經驗的背包登山客才可以嘗試。旅行季節剛開始時，

高海拔地區的大雪可能會掩蓋住步道，必須涉水走過幾條溪流。

裝備：好的登山鞋、保暖衣物、雨具、背包、帳篷、睡袋、睡墊、食物與炊具。太陽眼鏡和防蚊液相當重要。

健行方式：背包健行，經常行走在林線上，風景極佳。步道和路標都保養得很好，全程需要露營。如果為了某種理由而必須終止行程，有很多小徑步道，可以讓你很快就離開山區。

許可／限制：進入這處山區，完全沒有任何限制。不需要申請任何入山許可證。但請你一定要在步道入口處使用自動登記設施，因為登山客的人數多寡會影響到步道的預算。

危險：黑熊可能會騷擾步道入口處和露營區的遊客，但不會經常深入高山區；不過，煮食時最好遠離帳篷，食物也不要放在靠近帳篷的地方。山區河水可能含有會造成腸胃炎的鞭毛蟲。所有的飲水必須煮沸、過濾或加碘處理。

上圖　健行第一天，登山健行者穿過冷杉和松樹林，爬升到愛麗絲湖露營一晚。愛麗絲湖的海拔為2,620公尺(8,600呎)，十分安詳平靜。

地圖：《鋸齒荒野保護區地圖》(Sawtooth Wilderness, Idaho)，比例尺1:48,000，地行出版社(Earthwalk Press)出版。

◆相關資訊

史坦利管理站

地址：Stanley Ranger Station, Star Route，Stanley, Idaho 83278

電話：+1-208-7267672

史坦利商會

地址：Stanley Chamber of Commerce, PO Box 59, Stanley, Idaho 83278

電話：+1-208-7743411.

網址：www.stanleycc.org，www.fs.fed.us/r4/sawtooth

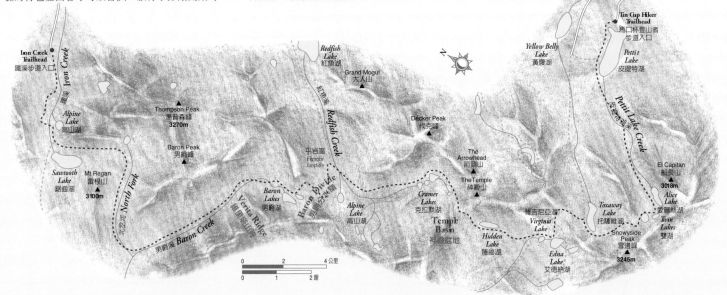

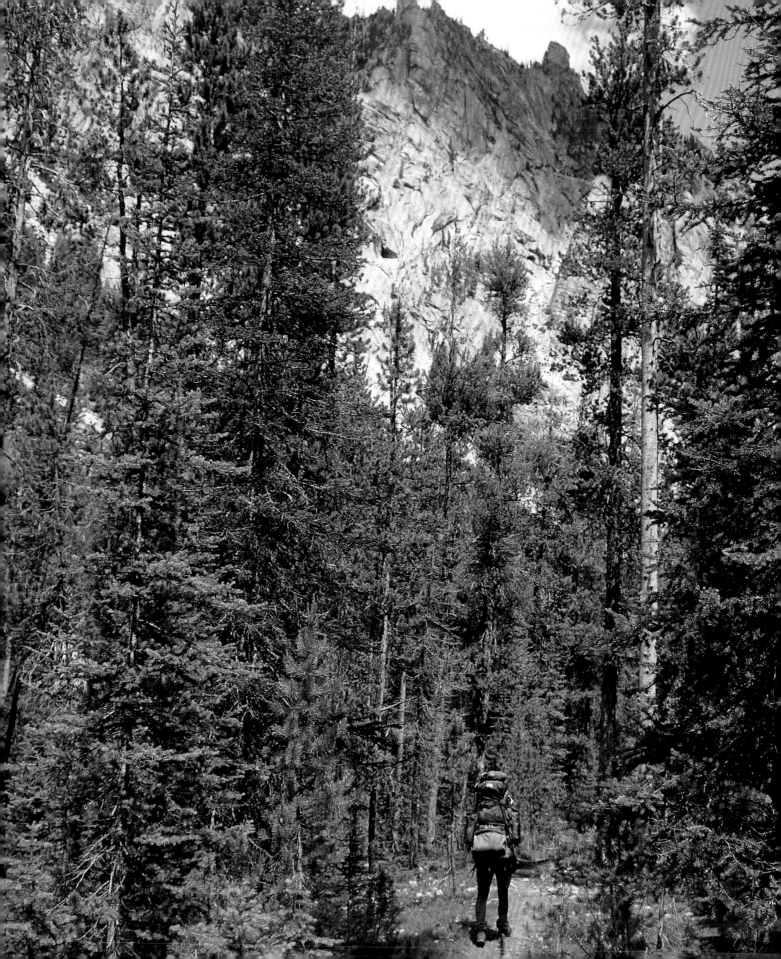

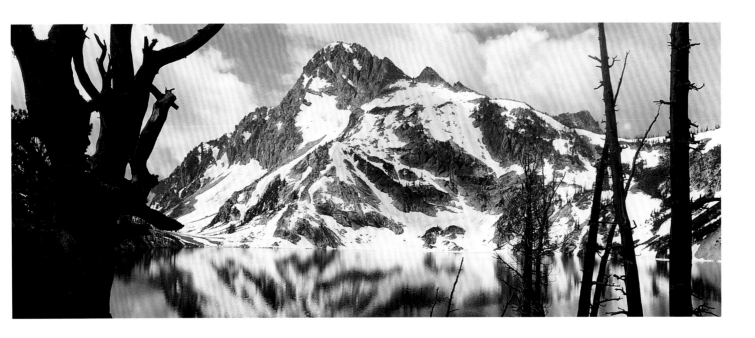

第五天　(15公里，或9.5哩；上下高度550公尺，或1,800呎)。從神殿盆地向下走150公尺(500呎)，再度回到林線，並來到三個克拉默湖泊，所有的步道都會經過瀑布，瀑布的水全都流入中間的那個湖，接著，穿過美麗、開闊的溫帶草木區。穿過樹林繼續往下走，步道最後來到平岩區(Flatrock Junction)的紅魚溪(Redfish Creek)，這是很有名的野餐烤肉區，也可以在這兒從事一天來回的健行：從紅魚湖向下走，走到一處峽谷，全程只要6公里(4哩)。必須涉水走過河流，河底都是平坦的石板，所以這地方才被稱之為平岩區，接著，就要展開這一天的爬升路段，這段之字形的上升要經過林木茂密的岩石花園，你會看到美麗的火焰草(Indian paintbrush)，這是懷俄明州的州花。

　　經過高山湖(Alpine Lake)，沿途的景色越來越寬闊，這時再度回到神殿盆地，爬升路段就在一處名叫男爵分水嶺(Baron Divide，2,790公尺，9,160呎)的主要山脊的一個缺口裡結束。從這兒可以看到三處男爵湖泊，座落在一處偏遠的盆地裡，夾在主山脊和登山者天堂的維里塔山脊之間。維里塔山脊峰頂有一些驚人的奇岩怪石，並且都被取了很有意思的名字，像是皮馬族(El Pima)、戴莫克利茲懸劍石(Damocles，古希臘朝臣戴莫克利茲曾經被迫坐在一張用一根頭髮懸掉著一把劍的宴會桌上)和比薩斜塔。向下來到盆地，在其中一處湖畔露營，抬頭看看在你頭上的那些宏偉壯觀的高峰。

第六天　(12公里，8哩)。這一天的健行路程十分輕鬆，因為完全不必往上爬，步道反而沿著男爵溪下降850公尺(2,800呎)，來到和男爵溪北支流會流處，這兒的高度只有1,735公尺(5,700呎)，比起點和終點的步道入口都低了很多。

第七天　(1公里或7哩，850公尺或2,800呎)。很辛苦的爬升路段，並要涉過一條溪，又恢復到前一天的高度，長長的步道沿著草木長得十分茂盛的男爵溪的北支流一路往上爬，來到地勢崎嶇的雷根山(Mount Regan，3,100公尺，10,190呎)的狹窄東側。再過去就是鋸齒湖(Sawtooth Lake)，這是這一天的目的地，也是在歡迎你的光臨。這處美麗如畫的湖泊，座落於壯麗的雷根山北面山腳下的岩石凹地裡，是鋸齒山脈中最大的高山湖泊。即使在7月，湖上仍然還可以看到浮冰。

第八天　(8公里或5哩)。這段步道代表我們要向這處高山樂園傷心道別。這一天也很輕鬆，完全沿著從鋸齒湖流出的鐵溪(Iron Creek)向下走。在連續幾次之字形大迴轉後，步道在高山湖(和第五天的高山湖並不是同一個)這兒回到林線，接著又沿著彎彎曲曲的鐵溪河谷往下走。河谷北邊，就是最後一個壯觀、典型的「齒」山脊，步道就在這兒的鐵溪步道入口處宣告結束。

前頁　步道穿過森林，從克拉默湖向下來到平岩區─平岩溪的河床布滿平坦的石板，因此被稱作平岩溪。

上圖　男爵溪的北支流是鋸齒步道健行過程中必須涉水而過的幾條溪流之一；這段行程被安排在第七天。

最上圖　雄偉的雷根山北面，倒影在鋸齒湖面，奇岩怪石、皚皚白雪和平靜湖水，構成這幅人間美景。

阿拉斯加健行
荒原之行

ALASKA ON FOOT
A Walk on the Wild Side

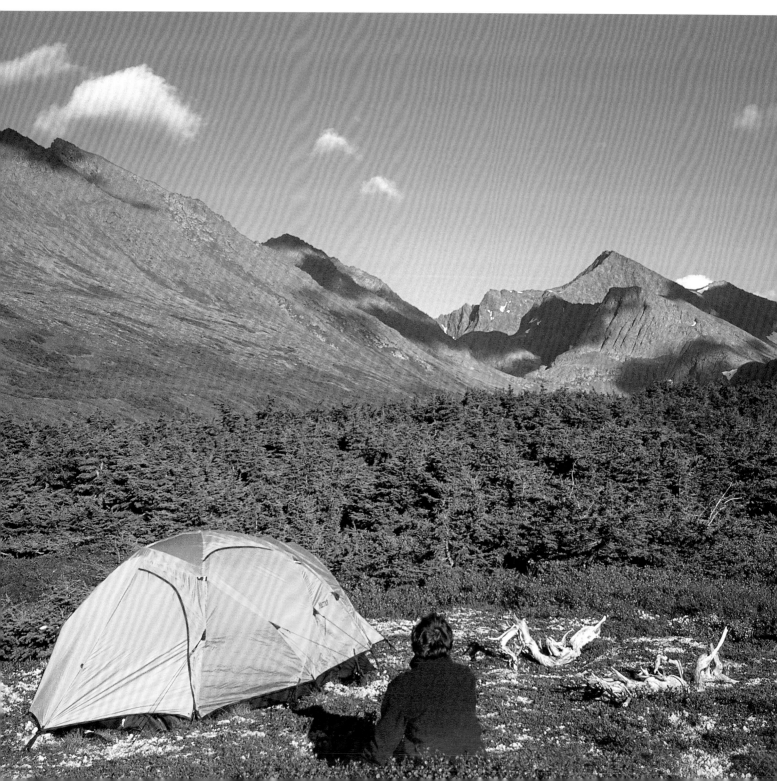

阿拉斯加州，安克拉治的後院荒野保護區
The Back Yard Wilderness of Anchorage, Alaska
迪恩·詹姆斯（DEAN JAMES）

　　一隻潛鳥的淒厲叫聲，劃過如鏡子般的湖面，打破了傍晚的寂靜。

　　這隻鳥兒的孤寂叫聲，跟野狼那令人毛骨悚然的叫聲很相似，強調了我們所在的這片荒原真正的氣氛。隨著夜晚的來臨，環繞四周的森林似乎便進一步貼近我們。在越來越深的黑暗中，我們全都感受到阿拉斯加永恆不變的精神，那是一種怪異的混和體，一方面是對這片尚未被馴服土地的敬畏，一方面則是對它的浩瀚空曠的一種近乎源自古老的恐懼。

　　我們一群七個人剛在幾天前抵達阿拉斯加：從西雅圖直飛安克拉治，一路上風景美透了。在安克拉治正南方，渡過庫克灣（Cook Inlet），基奈半島（Kenai Peninsula）就像一根大姆指，伸入冰冷的北太平洋。位處於阿拉斯加州最大城市的後院，基奈半島已經成為很受歡迎的休閒區，但它仍然擁有那種「最後疆界」的氣氛。這座多山、森林密布的半島，很自豪地說它保留了最多的野生動物：大黑熊和棕熊、野狼、麋鹿、北美馴鹿、狼獾，同時更擁有州內最大規模的健行步道系統。阿拉斯加州最著名的步道，可能就是復活步道（Resurrection Trail）系統，共有三條路線：復活隘口、俄羅斯湖（Russian Lakes）和復活河（Resurrection River）步道，全長116公里（72哩），沿著基奈半島東岸，從北往南，穿越整個半島。

　　這條步道主要遵循已經被廢棄的一條古老通道，是1890年代返回灣（Turnagain Arm）地區出現開採黃金熱潮期間，被那些探金者放火燒出來的。步道的起點靠近希望鎮（Hope），這是一個平靜得有如鬼城的小鎮，原有的繁華熱鬧早已隨著淘金潮結束而消退。我們選擇這條路線，因為這很適合在阿拉斯加的第一次健行。

　　我們第一天的行程很短，行經濃密的雲杉林。一路上偶而見到熊的排泄物，這使我們很快了解到，行走在這條隱秘路線上的周遭幾哩之內，

只有這麼一條步道，而且並不是只有我們。我們緊張地製造出很多聲音，不停地唱歌和拍手，希望把熊嚇跑，但也可能是太大聲了，所以一路上不可能見到任何野生動物。我們第一天晚上就在卡里波溪（Caribou Creek）旁的濃蔭森林裡露營。按照阿拉斯加傳統，當天晚上，我們用枯木頭升起一堆營火，圍著營火吃吃喝喝。

　　第二天行程，我們沿著復活溪上游向上爬升。在這個清朗如水晶的清晨，隨著森林越來越稀疏，我們看到了周遭基奈半島高山區的壯觀景像。隨著我們的高度越來越高，四周的樹木也越來越矮，最後我們上升到林線，終於走進開闊的高山荒原。這一天的天氣異常地晴朗、陽光燦爛，我們很高興地把有點陰森恐怖的森林拋在身後，邁開大步走向上方的開闊風景。我們一路爬升到主要分水嶺的復活隘口（Resurrection Pass，海拔792公尺；2,600呎），這兒開滿杜松子和火紅的火焰草。隘口兩邊有很多小湖，可以看到河狸在湖邊建造的小水壩，可惜，這些河狸現在已經不在這兒築巢，使得我們沒有機會看到那些露出大板牙、模樣滑稽的齧齒自動物。隘口兩旁的1,200公尺（4,000呎）高山，全都覆蓋著白色的馴鹿苔蘚，看來好像山腰上剛剛下過一場大雪。我們在隘口上方露營，四周傳來一大群土撥鼠發出的低低聲響，有點兒吵，我們還看到很難得的一幕：一小群基奈半島高原馴鹿在我們上方的山腰處漫步。

　　那天傍晚，我們的三個隊員走到附近的一個小湖，碰到了也剛好下來喝水的一頭狼。他們一度十分靠近牠，對方還用牠那銳利、看來很有智慧的眼睛直視著他們。即使是在阿拉斯加荒野，這也是令人難以置信、很罕見的經驗！

前頁小圖　這位登山健行者站在復活河谷的步道起點，看來好像有點憂心，因為這兒是熊的真正家鄉！這是整個步道中最困難的一段。

前頁大圖　經過在基奈山區一整天辛苦的健行，並且在野地裡架好帳篷後，該是停下來休息及欣賞眼前壯麗美景的時候。

上圖　熊莓（Bearberry，學名Arctostaphylos uvaursi）的葉子把大地畫成猩紅的一大片，當地人把這種植物稱作「金尼金尼克」（Kinnikinnick）。

上右圖　在阿拉斯加偏遠的荒野裡，正當鮭魚從大海游回河流上游產卵時，禿鷹正好趁機捕魚，補充一下蛋白質。

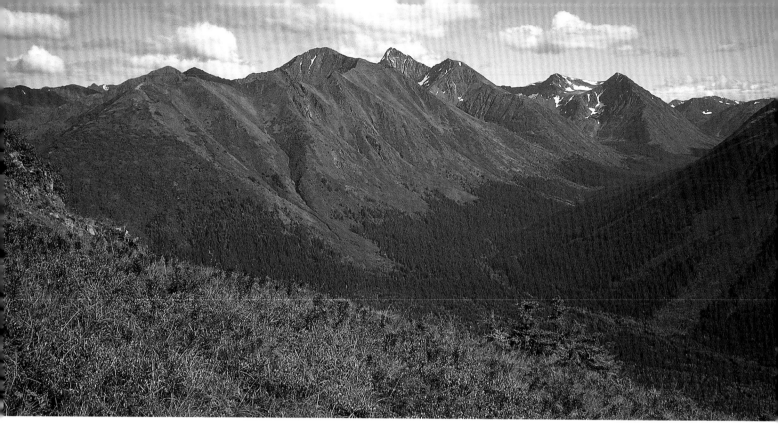

接下來幾天，我們從復活隘口沿著朱諾溪(Juneau Creek)河谷往下走，在河谷看到一些林木環繞的湖泊。有天晚上，我們在河谷上頭附近的天鵝湖(Swan Lake)畔露營，風景如詩似畫。湖上水淺的地方布滿已經死亡或垂死的紅鮭魚，牠們都是歷盡千辛萬苦，從大海頂著急湍的河流流水，奮力遊到上游在這兒產卵。

這種大自然現象每三年就循環一次，在夏天，這些紅鮭回到牠們最初被孵化出來的這處湖泊裡，在這兒產卵，產完後就死了。牠們的下一代會順著溪流往下游，一直游到大海。三年後，牠們又會回來，重覆這每三年一次的循環。

那天傍晚，在所有色彩都逐漸消退，黑暗終於降臨之後，一頭很大的雌麋鹿悄悄離開樹林，進入湖裡。她看了我們有一陣子，然後才抬起她那長得令人難以置信的長腿，濺起水花、游向湖中心，消失在黑夜中。不久，天色完全暗了下來，這時我們的想像力轉移到我們今天白天看到的，看來才排出不久的熊糞便、留在樹幹上巨大的熊爪抓痕。我們有點兒緊張，大家上完臨時廁所後，早早入睡。

第二天從朱諾河谷向下健行，我們再度進

入濃密森林，碰到一大片土地，上面長滿聲名狼藉的鉤果草(devil's club)。這種樹林中常見的灌木，高度約2公尺(7呎)，會形成一大片讓人難以通過的矮樹叢，尤其是在河岸。它那極有營養的葉子，受到一時長的尖刺保護，這種尖刺很脆，當你從樹叢穿過時，碰到它們，這些尖刺就會脫落，輕易就可刺進你的皮膚。早期的阿拉斯加探險故事中，就經常會提到這種看來有點邪惡的植物。

走完朱諾河谷後，迎面而來的是令人印象深刻的基奈山谷。我們很順利渡過基奈河，因為史特林高速公路(Sterling Highway)在河上建了一座橋，相當方便。從沒有人跡的樹林裡走出來，踏上又寬又硬的柏油路，這種感覺實在很奇怪。我們只在荒野待了五天，但這種對比實在太強烈。大型的美國貨車和活動車屋從我們身邊呼嘯而過，讓我們覺得自己就像怪異、髒兮兮的入侵者。

到了基奈河南邊，我們前往官方設立的俄羅斯河露營區登記，按照我們事前的安排，一輛從安克拉治開來的運輸貨車準時抵達這兒，帶來我們後半段行程所需的補給品。

上圖　早秋時節，基奈山區的山坡都長滿紅色的高山熊莓。

左圖　復活河河谷裡有一段步道暫時封閉，不對外開放，因為最近有熊在這兒活動。

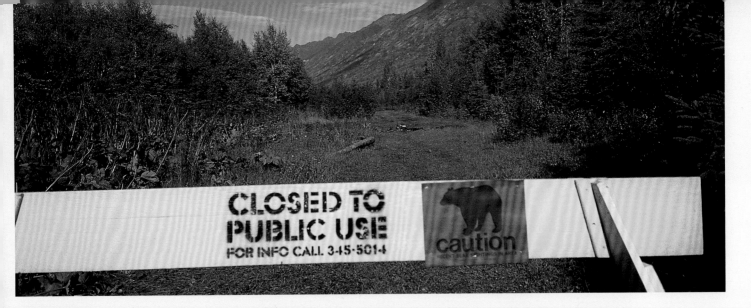

◆ 健行資訊

地理地置：基奈半島，朱嘉茲國家森林（Chugach National Forest），阿拉斯加南部

什麼時候去：5月到10月（最佳時機是秋天，也就是8月最後一星期或9月第一個星期左右）。

起點：基奈半島希望鎮附近的復活隘口入口。無大眾交通工具前往希望鎮，有關從安克拉治往各偏遠地區的交通資訊，請聯絡：Earth Tours (Bill Merchant), 1001 W. 12th Avenue, Anchorage, Alaska 99501

電話：+907-2799907；**電郵**：earthtrs@alaska.net

終點：基奈半島南部西華鎮（Seward）附近的「離場冰河」（Exit Glacier）。夏天時，每天有巴士和火車來往安克拉治和西華鎮。

健行天數：5到7天（116公里，72哩）。

最高高度：復活隘口（792公尺，2,600呎）。

技術考量：需要具備中等程度的健康狀態。雖然沒有路標，但大部分路況都很好，唯一例外的是復活河步道（最後25公里，16哩），經常要渡河，有時候有點困難度。不用爬山。

裝備：堅固耐用的登山鞋、保暖衣物、雨具、背包、帳篷和睡袋、食物和炊具、防蚊液。

健行方式：背包健行。步道沿線有幾處由美國森林管理處經營的小木屋，可以在這些小木屋附近有人管理的露營地露營，除這些點之外，另外還有其他露營區。

許可／限制：不需要申請任何許可證。在朱嘉茲國家森林區內露營，沒有任何限制。

危險：行經有熊出沒地區時要提高警覺。最好發出聲響，特別是在視線不佳地區，讓熊知道你正經過那地方。遠離熊，最少維持100公尺（330呎）的安全距離，特別是碰到帶著小熊的母熊時，更要躲得遠遠的。露營時，要睡在帳篷裡。

食物存放區、煮食區和睡覺區要分開，彼此至少相隔100公尺。食物要放在能夠不被熊打開的容器裡，或掛在樹上，離地大約三公尺。

渡河時要小心。清晨水位最低，這時可以涉水走過冰涼的河流。絕對不要赤腳過河，也不要讓大腿裸露。過河時要集體行動，大家手拉手或所有人以水平方向握住同一根長木棒。把背包帶子鬆開，把背包降到腰部高度，如此一來，萬一滑倒了，背包可以很快脫落。

蚊子很多，且無所不在，它們經常被戲稱為「阿拉斯加州的國鳥」。6月底時，數量最多。

地圖：USGS（美國地理調查局）出版的地圖，比例尺 1:63,360，北段步道地圖兩張：西華（D-8），和西華周邊地圖（C-8）。南段步道地形圖，比例尺 1:100,000；第231圖，基奈峽灣國家公園（Kenai Fiords National Park）出版。

◆ 相關資訊

阿拉斯加旅遊局

地址：Alaska Division of Tourism, PO Box 110801, Juneau, AK 99811

電話：+1-907-4652010

阿拉斯加登山俱樂部

地址：Mountaineering Club of Alaska, PO Box 102037, Anchorage, AK 99510

電話：+1-907-2721811

阿拉斯加公共土地資訊中心

地址：Alaska Public Lands Information Centre, 605 West 4th Avenue, Anchorage, Alaska 99501

電話：+1-907-2712737

（這個中心處理阿拉斯加州國家公園所有資訊）

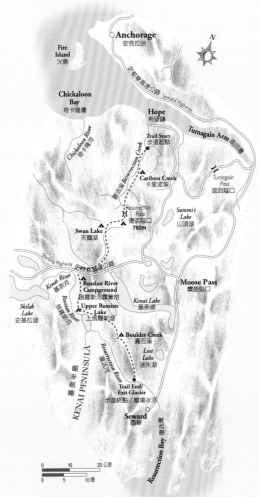

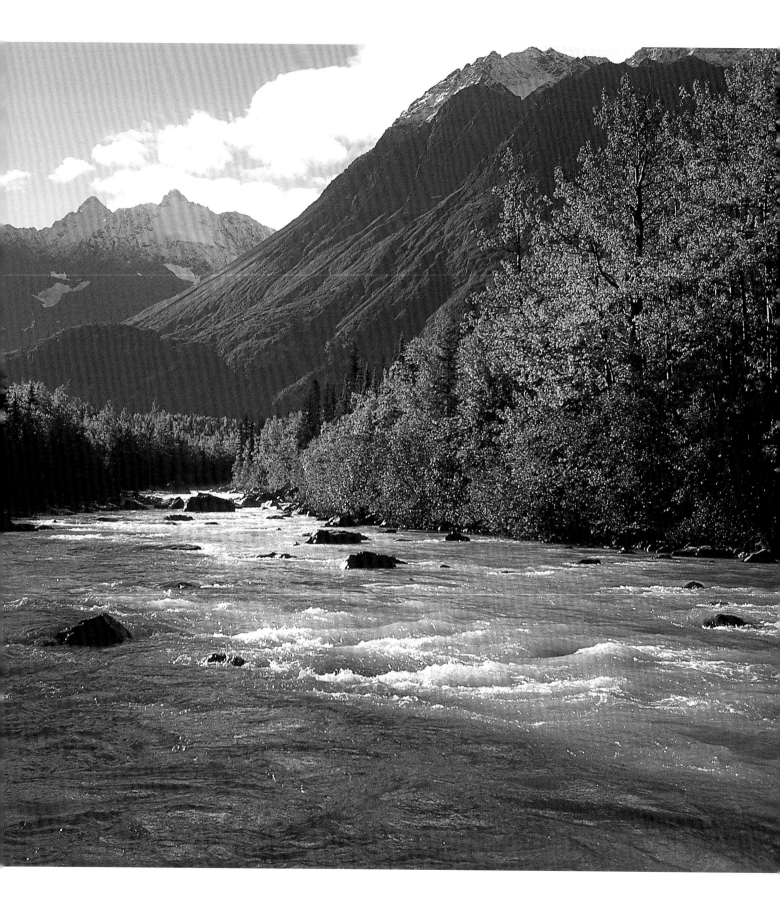

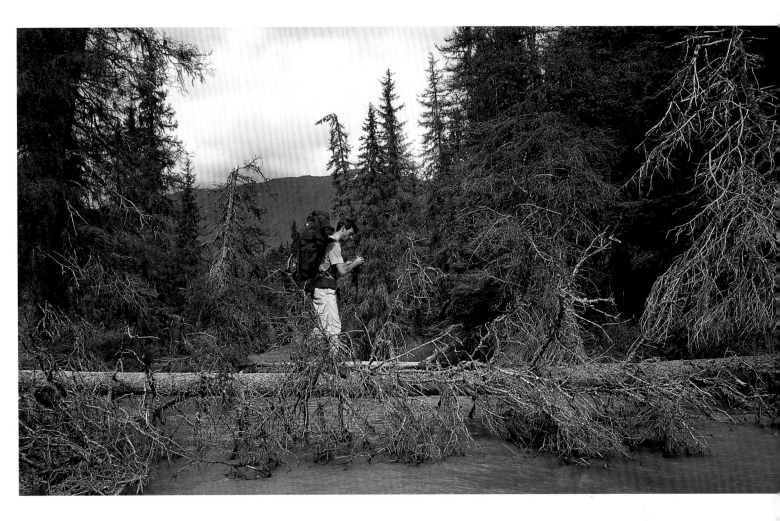

接下來的早上，我們再度向南前進，踏進荒野中，這一次是走俄羅斯河步道。森林籠罩在潮濕、寧靜的薄霧中，很多麋鹿從河谷兩岸的雲霧中走出來。那天晚上，我們在上俄羅斯湖(Upper Russian Lake)的野岸露營。

當我們準備好要過夜時，黑暗、陰沈的烏雲，從南邊浩瀚的哈定冰原(Harding Icefield)襲捲而來。風勢突然變得強勁，把湖水攪動得好像一大團馬尾雲。森林東搖西擺，並且發出不吉利的咯吱咯吱聲。夜色降臨時，只有我們的兩位隊員還留在帳篷外，輕聲談到正逐漸接近中的暴風雨。就在這時候，突然出現一頭狼獾，直接從我們的營地中間漫步而過，一副完全不在乎的神情，甚至懶得看看兩邊的我們，而我們就驚訝地呆坐在那兒，看著牠走過。這種動物屬於黃鼠狼家族，但體形有獾那麼大，在阿拉斯加是人人害怕的一種兇猛動物。據說，甚至連大灰熊碰上狼獾時，也要退避三舍。我們有點擔心，大家互道晚安，回到各自的帳篷，躺在那兒聽著外面的風聲……一直到聽到帳篷外我們的一

個鍋子被移動的聲音。我透過帳篷很小的門縫，小心地往外瞧，在黑暗中，就在那兒—距離我們的帳篷很近—竟然是一頭大灰熊的駝背身影，絕對錯不了。這團巨大的黑色影子行經我們的營地，走向湖邊。我們甚至可以聽到湖裡傳來正在產卵的鮭魚發出的濺水聲。我們嚇得閉住呼吸，覺得好像過了一輩子那麼久，最後，這頭大灰熊才走開，可能對湖中那些富含蛋白質的鮭魚比較感興趣。

我們沿著復活河前進的最後一段路程，是最困難的一部分：因為很多橋樑都被大水沖走了，可能會造成渡河的困難。還有無數的樹木倒在步道上，對很多背包登山客構成通行上的障礙。因此，當我們終於順利渡過最後一條主要的溪流，並再度走出森林，踏上鋪滿碎石子的「離場冰河路」(Exit Glacier Road)後，所有人都鬆了一口氣。我們一行人心滿意足地緩緩走向「離場冰河」的出口，來到我們這次健行之旅的終點時，我放眼前望，凝視著這一大片荒野土地；這時候，我已經開始籌劃我下一次的「阿拉斯加，最後疆界」之旅。

前頁　這幅九月初的美景—森林已經染上秋天的色彩，高高的山峰則已覆蓋第一場冬雪，這是很典型的阿拉斯加風景。

上圖　這位健行者走在橫倒在河上的樹幹，成功渡過復活河。這兒的河水冷得不可思議，因為河水來自附近融化的冰河。

大陸分水嶺步道

沿著落磯山脈山脊前進

CONTINENTAL DIVIDE TRAIL

Along the spine of the Rockies

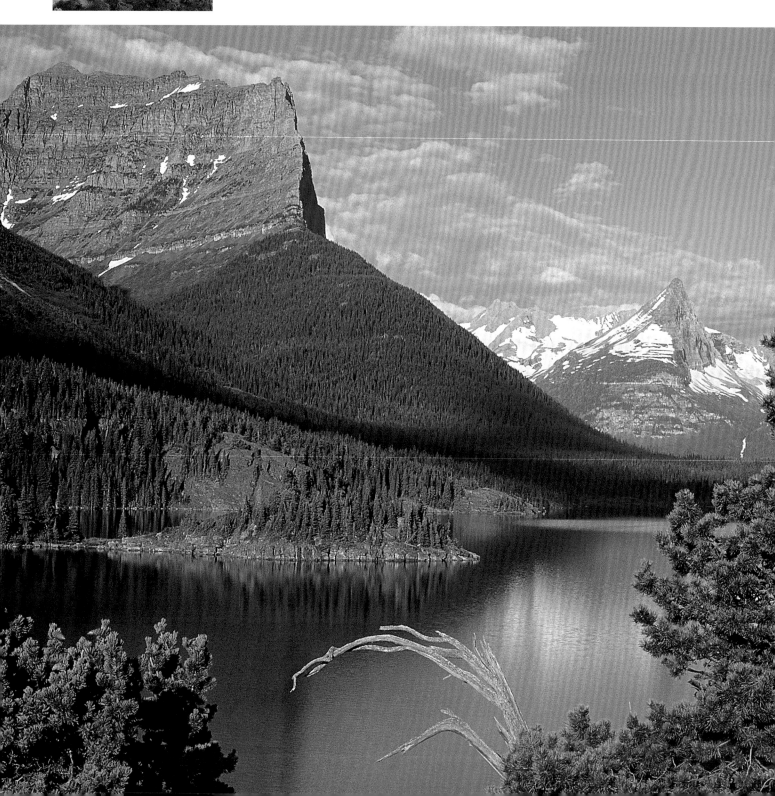

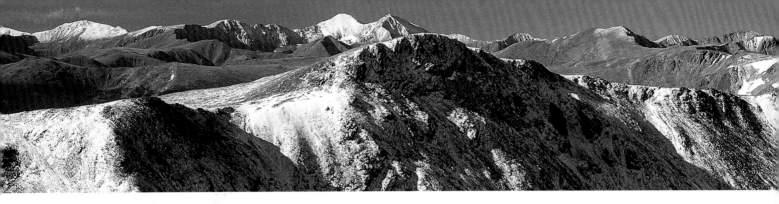

美國西部，從加拿大到新墨西哥的落磯山脈
Rockies from Canada to New Mexico, Western USA

克里斯·陶森(CHRIS TOWNSEND)

沿著北美落磯山脈分水嶺，興建從加拿大到墨西哥的這樣一條步道的想法，是阿帕拉契步道(Appalachian Trail)創建人班頓·馬凱(Benton Mackaye)在1966年最早想到的，美國國會並且根據1968年的國家步道系統法案(National Trails System Act)授權對這條步道計畫進行研究。5年後，一位名叫吉姆·伍爾夫(Jim Wolf)的登山健行家踏遍北蒙大拿州，他自己也獨立想像出這麼一條沿著大陸分水嶺前進的步道。從那時候起，他就努力推動實現他的這個夢想。1978年，國會把這條步道指定為國家景觀步道，同一年，伍爾夫創立「大陸分水嶺步道學會」(Continental Divide Trail Society)，致力於這條步道的計畫、開發與維護。到了今天，這條步道已經是全世界首要的長距離步道之一。

大陸分水嶺步道總長5,000公里(3,100哩)，幾乎縱貫美國大西部(不過，被正式指定為大陸分水嶺步道的，只有從加拿大經由蒙大拿和愛達荷到黃石國家公園這一段，總長度1,282公里，795哩)。這條步道包圍了北落磯山脈那些幽暗、偏遠的森林和引人注目的一些高山，並且通過懷俄明的沙漠心臟前往科羅拉多落磯山脈連綿起伏的高原地帶，以及新墨西哥州五顏六色的沙漠台地。步道南北兩端的緯度相差將近20度，結果造成南北兩端氣候與生態系統的顯著不同：在蒙大拿州，林線高度是2,700公尺(8,800呎)，在新墨西哥則是3,600公尺(11,800呎)。步道大部分都在2,000公尺(6,500呎)以上，最高的一段在科羅拉多州，有好哩長的步道高度都在3,000公尺(10,000呎)以上。分水嶺步道大部分都位於原始荒野中，但也經過牧場、伐木場和礦區以及印第安保留區。一路上，可以回顧到很多歷史記憶，像是懷俄明州的俄勒岡步道上，還保留有當年前往西部拓荒的馬車車隊走過的痕跡，以及新墨西哥州的阿納薩齊(Anasazi)印第安人遺址和莫戈隆(Mogollon)印第安人建在懸崖上的住屋。

第一批橫越分水嶺北部的歐洲人是梅里韋瑟·路易斯(Meriwether Lewis)和及威廉·克拉克(William Clark)，他們在1805年的探險行動中橫越美洲大陸，從密西西比河一路走到太平洋。人們進入分水嶺南邊的時間更早得多──早在1,500年代，西班牙人就在目前的埃爾莫羅(El Morro)國家保護區內的柔軟沙岩上留下刻字，這就是著名的「刻字岩」(Inscription Rock)。

徒步走完大陸分水嶺步道全程是很重大的體能挑戰，因為這條步道目前只完成百分之七十。步道某些點的高山區可能有雪──往南走的人在冰河國家公園(Glacier National Park)的步道起點可能就必須和雪打交道，到了科羅拉多州南部，可能還會再碰到下雪的問題，往北走的登山健行者則可能在科羅拉多州南部遇到雪，然後必須祈禱他們能夠在秋雪開始之前就能走完北落磯山脈。往北走的健行者在旅程一開頭會碰上比較好走、平坦的地形，往南走在一開始就會碰上崎嶇的地形。不過，新墨西哥州在下半年稍後還可以健行，不像北落磯山脈。整個來說，往南走可能是比較容易的方向。吉姆·伍爾夫所寫的那些很出色的旅行指南裡就是如此建議。本文作者這兒所介紹的，也是介紹往南走的路線。

大陸分水嶺步道的起點在冰河國家公園，這是北落磯山脈一個很崎嶇、壯觀的部分，一年當中大部分時間都有雪。步道的位置都在很陡峭的高山山坡，沿著分水嶺本身前進，且就在崎嶇的山脊線下方。公園部分地區會進入鮑伯·馬歇爾(Bob Marshall)和代罪羔羊(Scapegoat)荒野保護區，這是除了阿拉斯加外，美國最大一處完全沒有道路的荒野區域。

前頁小圖　吉拉懸崖住屋(Gila Cliff Dwellings)，位於新墨西哥州南部，是莫戈隆印第安人在13世紀興建的，但只使用了40年就被放棄。

前頁大圖　有好幾哩長的步道，經過冰河國家公園內的美國黃杉森林，下面就是美麗的聖瑪麗湖。

上圖　這處美景位在分水嶺南邊，是從科羅拉多落磯山的詹姆斯峰看過去的，這也是整個步道當中最高的一段。

右上圖　這位登山健行者後方的是中國長城，這是一段長300公尺(1,000呎)的石灰岩懸崖，位於蒙大拿州的「鮑伯·馬歇爾荒野保護區」內。

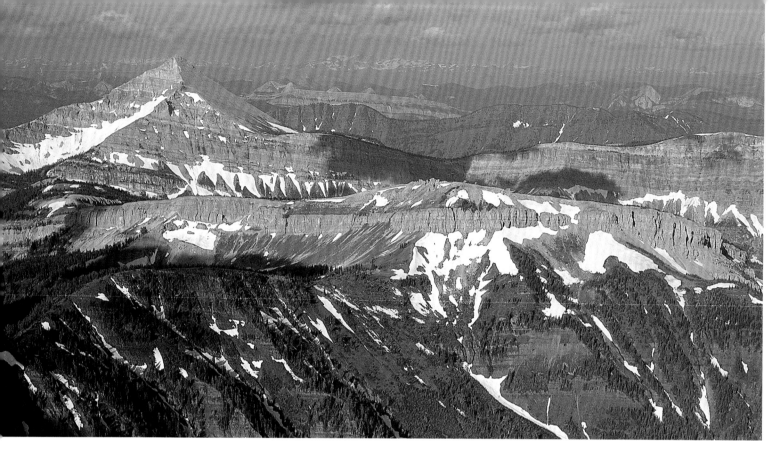

在「鮑伯‧馬歇爾荒野保護區」健行時，步道上方就是壯觀的「中國長城」(Chinese Wall)，這指的是一段長達好幾哩的石灰岩懸崖，聳立在森林上方300公尺(1,000呎)。在這兒健行，大部分都走在森林裡，必須涉水走過很多條溪流，這相當困難，並且可能有危險性，因為冬天的積雪還在，且正在融化階段。「代罪羔羊荒野保護區」則比較乾燥、更為開放、更容易通過。

荒野區之外則是較平坦的地形，在蒙大拿州中部，步道經常是沿著分水嶺本身前進，接著是沿著圓形山坡前進的一條路線。經過孤山鎮(Butte)後，大陸分水嶺步道變換方向，朝西前進，開始繞著大洞(Big Hole)轉圈子，這是密西西比─密蘇里河流系統裡最西邊的河谷。這兒的景色開始發生變化，步道開始進入「蟒蛇─平特勒荒野保護區」(Anaconda-Pintler)的美麗高山區域，這兒有很多美麗的湖泊，湖畔林木環繞。

到了「迷失步道隘口」(Lost Trail Pass)，步道會在這兒向後轉，朝南方前進。「迷失步道隘口」位於愛達荷州的州界上，路易斯和克拉克就在這兒越過分水嶺。走過五彩繽紛的馬齒莧山(Bitterroot Mountains)相當辛苦，補給點彼此相隔很遠，並且距步道很遠，但這兒的美景絕對可以補償這些不便之處，這處原始荒野有著雪山山峰、晶瑩剔透的湖泊和開滿野花的草地。

這時的地形越來越輕鬆，步道轉向東，繼續沿著分水嶺前進，穿過有大群野牛吃草的起伏山坡。草地消失後，就會進入「百年山」(Centennial)，這是一處傾斜的高原，有著由沈澱物造成的岩壁、草地

和森林樹叢。

走出百年山，步道來到懷俄明州和全球著名的黃石國家公園。步道這時大部分都走在像波浪起伏的海灘松森林裡，那兒有著會起泡泡的溫泉池、間歇泉、以及其他地熱現象，大大增加健行的樂趣。

接下來的風景會變得更讓人感到興奮，因為離開黃石公園後就進入「堤頓荒野保護區」(Teton Wilderness)，這一區有著很深的冰河山谷，周邊則是色彩明亮的巨大懸崖。這兒也是「水分開山」(Parting of the Waters)，小小的北二洋溪(North Two Ocean Creek)就在這兒分流，東支流流過5,600公里(3,500哩)後，流入大西洋，西支流全長2,200公里(1,350哩)，流入太平洋。接著來到山勢更高、更宏偉壯觀的風河(Wind River)山脈，這也是北落磯山精彩、華麗的最後一段，這裡的步道大部分都在3,050公尺(10,000呎)以上。

在蒙大拿和懷俄明落磯山脈裡，步道通常都在高高的山上，行經高山和亞高山帶。林線下面則是廣大的結滿毬果的森林，森林裡主要是海灘松，在陰暗處則出現一些粗壯的大黃杉。靠近林線時，最常見的樹木是雲杉、亞高山冷杉，以及偶而出現的亞高山落葉杉，這種樹在秋天會變成很燦爛的橘色。在較低海拔處，可以看到迎風搖擺的山楊木─這種樹也會在秋天變成鮮艷顏色和黑黑的棉白楊樹聳立在水邊。

赤楊、柳樹、櫻桃樹、楓樹和很多種灌木全都生長在步道空地裡，或

上圖　大陸分水嶺步道的偏遠一段，行經「鮑伯‧馬歇爾荒野保護區」內的複雜山區地形。

是把整個步道都占據了。這些都會吸引你目光的美景，尤其是當它們開花或在秋天變色時，更是美透了，但是當你找不到步道，而必須從這些雜亂的樹叢中找出一條路來時，你會忍不住咒罵它們。高山上有很多野花，如果你在7月或8月健行，可以隨身攜帶一本山區野花指南。

將近60種哺乳動物住在北落磯山脈，但登山健行者最常見到的大概只有鹿。在這一區的南部，麋鹿居住在比較潮濕的地方，清晨和黃昏時，可以在沼澤和淺湖泊看到它們。在林線以上的懸崖裡，住著一些全身長滿粗毛的白山羊。在較高的高山上，也許可以看到大角羊。

當然，最吸引人的動物就是熊。整個區裡都有黑熊出沒，大灰熊出沒在冰河與黃石國家公園，以及鮑伯‧馬歇爾和提頓荒野保護區。黎明與黃昏時分，很容易可以聽到土狼的叫聲，但要看到牠們並不容易。

森林裡到處可見紅松鼠，牠們經常對著路過登山客大聲嘮叨，各種地松鼠和花栗鼠也可以看得到。在卵石土地裡，可以看到灰白色的土撥鼠在岩石上作日光浴，看到有人經過，牠們就會警覺地發出口哨聲─同樣住在石堆裡、體形較小的小地鼠也有同樣舉動。豪豬有時候會走進登山客的露營地，企圖吃鞋子或衣物(因為這些東西含有鹽分)。最好拿根棍子把牠們趕走─一切記，不要離它們太近！河狸很少看到，但牠們所築的河堤和巢穴，在很多流水較緩的小溪或河流裡，都可以看到。

雖然北落磯山有很多鳥類居住，但牠們大部分都藏身在森林裡。露營區附近比較有可能看到羽毛艷麗的灰松鴉和克拉克灰鳥(Clark's nutcracker)，因為牠們希望在那兒找到一些食物。雲杉松雞、各種啄木鳥、小型雀科和麻雀最為常見。在林線以上，可以看到大烏鴉在頭上盤旋，紅尾鷹也可以看得到，也許還可以看到金鷹，但這只能靠運氣了。

到了風河南邊，會出現突然、重大的變化，步道在這兒下降到大分水嶺盆地。分水嶺在這兒分裂，以便擁抱這處無水沙漠地區。(這兒的步道沒有路標，也尚未完工，有時候必須走在道路上。)大分水嶺盆地長滿北美山艾，是野馬和跑得很快、像鹿那般優雅的叉角羚的家。

進入大分水嶺盆地南邊，步道緩緩爬升，經過馬德瑞山(Sierra Madre)，走出懷俄明州，進入科羅拉多落磯山脈，這是由很小、但

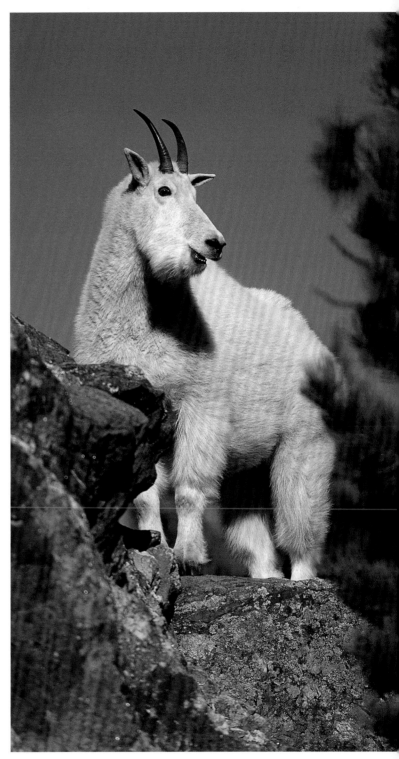

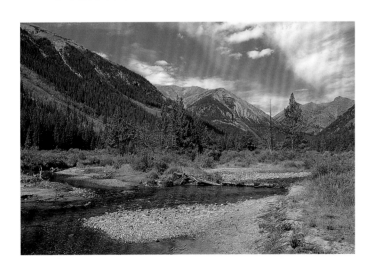

上圖　圖中的山羊是北落磯山脈的代表；這些山羊很會爬山，在懸崖和陡峭地形上行動自如。

左圖　科羅拉多州薩瓦茲(Sawatch)山脈的半月溪(Halfmoon Creek)，分開了落磯山的兩座最高峰─艾伯特山和大山。

很高的山脈組成的一個複雜地區。在科羅拉多境內的這一段步道都有路標，且維護得很好。步道經過「澤克爾山荒野保護區」(Mount Zirkel Wilderness)，然後行經分別被命名為巴克(Park)、兔耳(Rabbits Ears)、和無夏(Never Summer)的幾座山，接觸到落磯山國家公園的邊緣，接著，繼續往南，經過「印第安峰荒野保護區」(Indian Peaks Wilderness)，再沿著步道高度最高的前鋒山(Front Range)的山脊線前進。經過這兒後，步道繞過落磯山脈的兩個最高山峰：艾伯特山(Elbert，高4,395公尺，14,421呎)和大山(Massive，高4,399公尺，14,433呎)，這兩座山都很容易攀登。大分水嶺步道在科羅拉多州的最後一段，就是繞著格蘭德河谷(Rio Grande)的入口繞上一大圈，位於極為崎嶇的聖胡安山(San Juan)和「韋米尼奇荒野保護區」(Weminuche Wilderness)。

科羅拉多落磯山脈裡的動物與植物，跟北落磯山脈很相似，但這兒沒有灰熊，對某些人來說，這會是好消息。初夏時候，山區和森林草地上會出現很多美麗的野花，秋天時，各種灌木叢、加上山楊木，呈現出鮮艷奪目的紅、黃色、和深綠色的針葉樹相互輝映。

從聖胡安山下來，步道進入最後一程，新墨西哥。這一段，大部分走在點綴著北美山艾的開闊沙漠地區，有著一望無垠的視野和寬闊的天景。

大部分步道都在乾土路上。這一段行程的精華就是宏偉壯觀的「梅薩峽谷」(Chaco Mesa)，這是一處複雜的高原地形，有著一連串的陡峭懸崖，和長滿樹木、十分陰涼的山脊，屬於朱尼山(Zuni)和「莫洛國家名勝區」(El Morro National Monument.)。零零落落、尖尖的矮灌木叢和植物，點綴著沙漠，有時候會撕裂你的衣服和割傷你的皮膚，而在一些水道兩旁，則會看到排成一長排的綿白楊和柳樹，替沙漠增添不少綠意。在更高的半沙漠地區，像是「梅薩峽谷」，矮小的矮松和杜松樹叢則覆蓋整塊土地。

到了距終點不遠處，地形再度改變，步道向上爬升進入「吉拉國家森林區」(Gila National Forest)，回到高山森林區，有著高大的針葉樹和山楊樹，包括一些很漂亮的北美黃松。這兒也可以選擇走另一條路，就是經過吉拉懸崖住屋(Gila Cliff Dwellings)，向上直切，爬上一處懸崖。到了吉拉國家森林區南邊，泥土路通過最後一段的沙漠，進入羚羊井(Antelope Wells)或哥倫布(Columbus)，這兩處地方都可以當作終點。一但到了州界，你可以轉個身，向北方眺望那一大片沙漠，想像大分水嶺繼續延伸進入加拿大，同時回憶著沿路經過的絕世美景和艱苦的健行冒險。

上圖 分水嶺沿線的最高峰就是圖中的薩瓦茲山脈(Sawatch)，山坡上長滿山楊樹。它的七座峰頂的高度都超過4,300公尺(14,000呎)。

次頁 分水嶺北邊的壯闊美景，前方的帳篷座落在科羅拉多州前鋒山脈的詹姆斯峰的山坡上。

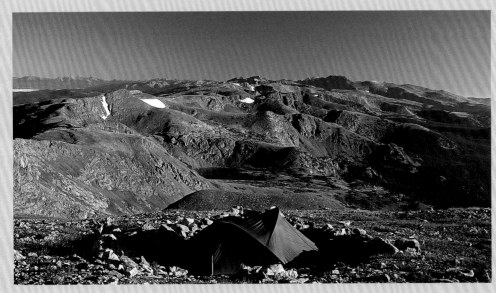

◆健行資訊

地理位置：從加拿大到美國新墨西哥州的落磯山脈。

什麼時候去：從北往南走：6月底到11月；從南往北走：4月底到10月。分兩或更多季節來走完大分水嶺步道，會比較容易：7月中到9月中，是前往蒙大拿、懷俄明和科羅拉多州健行的最好時機；春天或秋天（分別是3月到5月，和10月到11月）是新墨西哥健行最佳時機。

起點／終點：南邊：羚羊井或哥倫布（新墨西哥）。北邊：「冰河國家公園」（蒙大拿州）或位於加拿大艾伯塔（Alberta）的「華特頓湖國家公園」（Waterton Lakes National Park）。大分水嶺步道的登山健行者可以向蒙大拿州林肯鎮、以及愛達荷州坦杜伊（Tendoy）和里杜鎮（Leadore）的郵局登記。這只是作為資料記錄用途，並不強迫所有登山客都要登記。

健行天數：4到6個月（全長5,000公里，3,100哩）。

最高高度：科羅拉多州前鋒山的巴里隘口（Parry Peak，海拔4,081公尺，13,391呎）。

技術考量：由於有些路段沒有指標，所以只適合有經驗和導航技巧極佳的背包登山健行者。有些路段十分陡峭和崎嶇難行。有些路段十分乾燥，必須帶水。補給點彼此相距很遠；經常必須攜帶一周或更長時間的食物。沙漠裡的天氣炎熱、乾燥；山區溫暖，午後會有大雷雨；秋天和冬天會下雪。

裝備：很好的登山鞋、背包、帳篷或防水帆布，註明可以適應攝氏零下5到10度（華氏23到14度）低溫的睡袋、食物和炊具、保暖衣物、雨具。GPS（衛星定位系統接收器）很有用。

健行方式：背包健行，必須露營。

許可／限制：進入冰河和黃石公園公園，以及部分荒野保護區健行，必須先取得荒野保護區許可證。可以向下面介紹的團體詢問最新狀況。

危險：很多地區都有黑熊出沒。在大部分地區，牠們都不會造成問題，但建議行前先向當地管理站打聽最新消息。灰熊會出現在懷俄明州的提頓荒野保護區和黃石國家公園，再加上蒙大拿州的冰河國家公園和鮑伯‧馬歇爾荒野保護區。雖然碰到牠們的機會不多，但一定要先採取預防措施。更大的威脅來自渡溪、閃電、跌落懸崖、在偏遠地區受傷和出現體溫過低—這都是高山和荒野區常見的危險。

◆相關資訊

大陸分水嶺步道學會(Continental Divide Trail Society)

地址：3704 North Charles Street #601, Baltimore, MD 21218, USA.

網址：ww.gorp.com/cdts

電郵：cdtsociety@aol.com

大陸分水嶺步道聯盟(Continental Divide Trail Alliance)

地址：PO Box 628, Pine, CO 80470, USA.

網址：www.cdtrail.org

電郵：cdnst@aol.com

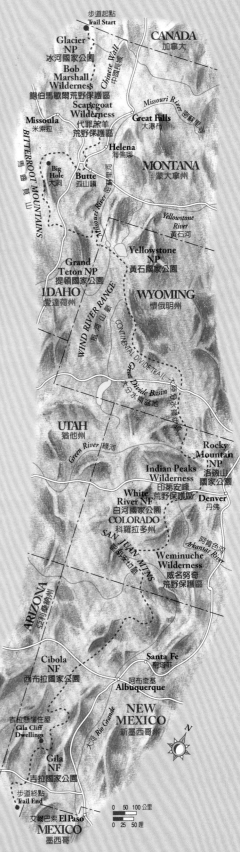

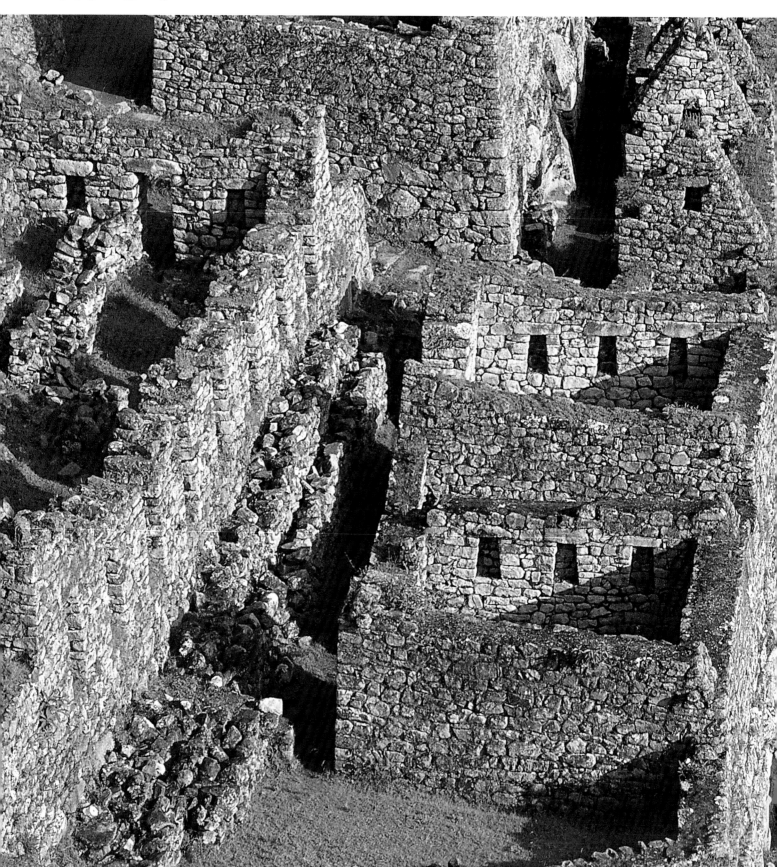

艾斯普洛拉多瑞斯河谷

走過冰冷的巴塔哥尼亞雪水

EXPLORADORES VALLEY

Fording icy Patagonian meltwaters

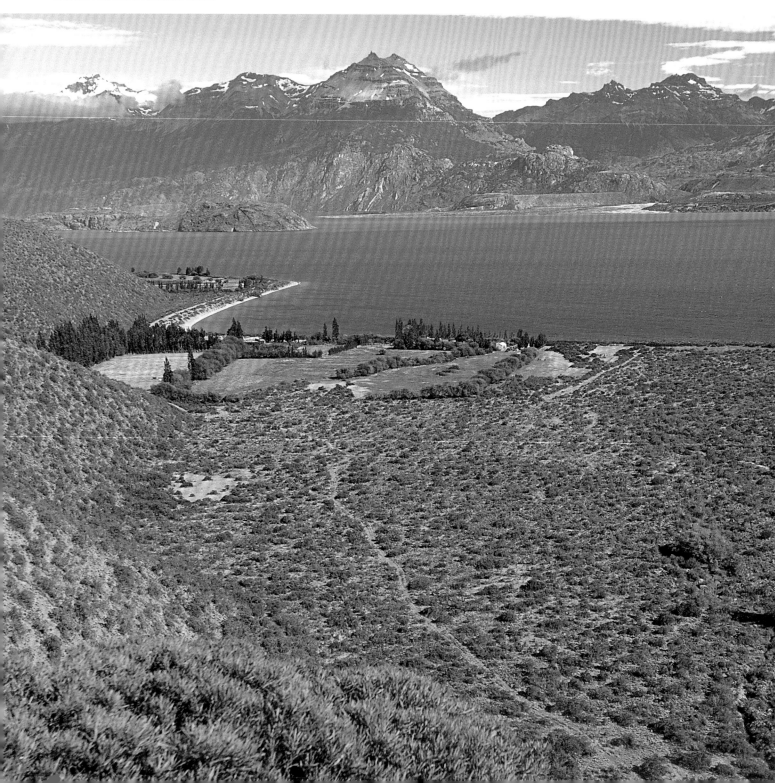

南美洲，智利，伊瓦涅斯 · 德爾 · 坎波省

Carlos Ibanez del Campo Province, Chile, South America

達夫 · 威里斯（DAVE WILLIS）

前往智利的遊客，大部分都會被吸引前往亞他加馬沙漠（Atacama Desert）、蒙特港（Puerto Montt）或是百內國家公園（Torres del Paine National Park）。其他人則選擇去探索拉古納聖拉斐爾國家公園的湖泊和冰河。這些美麗的湖泊和冰河，位於智利卡洛斯 · 伊瓦涅斯 · 德爾 · 坎波省（Carlos Ibanez del Campo，或是簡稱Region 11，11區）。真正的冒險健行玩家來到這兒後，將會發現智利境內最特殊和最困難的一些健行步道就在這兒。

巴塔哥尼亞（Patagonia）北部的這個地區，正好位於三個地殼板塊的交接處，在地質上相當重要，因爲它曾經發生多次地震和火山爆發。大部分地震的強度都很微小，感覺不出來，但敏感的科學儀器卻記錄到每隔20分鐘就有一次地震。[當我們在這兒時，正好發生一次火山大爆發，毀壞了130平方公里（50平方哩）的大片土地]。由於這兒只住了幾戶農家，所以大部分地震都未被報導出來。

此一溫和地區的降雨量很高。暴風雨經常從西太平洋向這兒侵襲過來，顯然這兒的植物很喜歡。一望無垠的原始雨林、冰河河谷和高山，組成這一塊大部分都未被探測過的荒野，帶給來此探險的健行者無盡的驚喜，艾斯普洛拉多瑞斯河谷（Exploradores Valley）就是其中之一。

1970年代中期，有人調查艾斯普洛拉多瑞斯河（Rio Exploradores，原意爲探險家河），看看它是不是可以作爲通往海岸的一條道路。這條道路一直沒有建成，但倒是從雜草、叢林中砍出一條路徑出來，一直到

前頁小圖　北河（Rio Norte）受到來自 「北冰原」（Campo de Hielo Norte）融化的冰河河水的影響，造成河水水位會快速上升或下降。健行者走到這兒，必須涉水而過。
前頁大圖　伊瓦涅斯港，是位於風景優美的拉哥將軍卡瑞拉（Lago General Carrera）海岸的一個小港口。
上圖　從這處湖邊可以清楚看到遠方的北冰原。
上右圖　來自英國的露絲 · 莫迪博士（Dr Ruth Murdy）正在進行地震活動調查，地點就在艾斯普洛拉多瑞斯河河岸——這是地震活動相當頻繁的區域，不過，大部分地震的強度都很微小，只有使用很敏感的設備才偵測得出。
53和54頁圖　印加古城馬丘比丘（Machu Picchu）遺址，位在修復後的古道（印加步道）的終點，這條步道共要行經三座崎嶇的高山。

最近這些日子，雖然這條路徑已經雜草叢生，而且也不完整，但仍然是當地農人用馬匹行走的路徑。沿路還可以發現很多古老、漆上藍漆的調查標記，在森林的濃密矮樹叢裡慢慢腐蝕。

下面介紹的步道，主要沿著北河（Rio Norte）、色科河（Rio Circo）和艾斯普洛拉多瑞斯河（Rio Exploradores）前進。露營地點則在河邊野地，有很多倒下的樹木可以拿來當柴火。步道起點在拉哥將軍卡瑞拉（Lago General Carrera）海岸的寧靜港（Puerto Tranquilo），可以在這兒採購補給品，也可以前往當地的「美麗家園」（Campo Lindo）商店，向當地人請教這趟健行的相關資訊和應該注意事項。從這兒一直到大象灣（Golfo de Elefantes）全長90公里（56哩），應該要花9天才能走完。大象灣是一條狹窄的海峽，把台陶半島（Taitao Peninsula）和大陸分開。大象灣的命名，是因爲夏天時，海象（elephant seals，產於南北美洲太平洋近海之大型海豹）經常來造訪這兒。

離開大路後，調查小徑很快來到淤泥嚴重的河岸，到處點綴著死亡和浸在水中的樹木。雖然走起來拖泥帶水的，很不俐落，有時候還會陷入淤泥中，但整個來說，還算好走。（我們唯一抱怨的是背包太重。我的背包重量是19公斤——每一天的食物重量是1公斤，共要9天，再加上其他用品。）

到了第二天，河谷變窄，從兩旁擠過來的是陡峭的懸崖，河岸長滿濃密的灌木叢和矮樹。過了一陣子，調查小徑突然轉向，進入更深、更急湍的河流，然後在對岸現身。由於峭壁擋住前面去路，別無選擇，只能涉水而過。河水夾帶了冰河融化的雪水，因此十分、十分冰冷。突然之間，這條荒野步道的真實情況，完全呈現在眼前：這兒沒有橋樑，沒有安全的渡河點，萬一出意外，想要搶救也很困難。（渡河是背包健行者必須接受的最危險活動。在長達一周的健行中，我們必須渡河和再渡河好幾次，每一次渡完河後，都必須燒一堆柴火，把衣服烘乾，讓身體暖和。如果在這地方出現體溫過低，那可不是鬧著玩的！）

每一處山腰和河谷都長滿濃密得令人難以想像的樹叢，不久，就看到森林一直向下延伸到河岸。在河的南邊，步道消失在無底的矮樹叢，逼得我們必須爬過、穿過或低頭穿這些矮樹叢，以及斷裂或倒下的樹幹或殘枝，一面找尋下一個顏色已經消退的藍色路標。當地人每個都隨身帶一把大砍刀，你也應該這樣做。不過，令人感到意外的是，特別難以穿過的竟然是濃密的竹林。

第四天，我們沿著步道走出雜樹叢，來到一段寬闊的路徑，步道在這兒繞著北河邊緣前進。這兒的北河也比先前那一段寬了很多。前幾天那種又爬又走、奮力前進的情況已經不見，代之而起的是很愉快的健行，同時還可欣賞聳立在前方開闊河谷上方的高山美景。這些山峰當中，幾乎全都沒有名字，也沒有在地圖中標示出來，可能因為其中只有很少數幾座高山是有人爬過的，通過濃密森林的難度極高。

白馬湖(Lago Bayo)—北河在這兒流入色科河，是此次行程的第一個真正地標。湖泊一向都是美如圖畫般，但在這兒，如此遠離文明，而且又沒有任何打擾，因此，平靜和安祥的感覺，只有在這兒才能具體體會得到。偶而看到的一些當年興建的調查站，都已經崩塌，且已經有30多年沒有人使用，似乎是唯一能夠證明以前真的曾經有人來過這兒。事實上，偶而還是會見到一些騎馬驅趕牲口的牛仔從這兒經過。

等到遭遇這兒的野生動物後，這種好像沒有人跡踏過的偏遠荒野的感覺更強烈了。在空中盤旋的兀鷹，是每天都會看到的，當牠們從我們頭上飛馳而過時，很難不去注意牠們的龐大身軀。魚鴞(fish owl)也經常看到，你甚至還會發現美洲獅剛留下的足跡。不過，想要親眼看到這種極度害羞的美麗大貓的機會可說太難了，可能你花了一輩子時間去尋找，也不一定看得到。

過了白馬湖，河流來到一處交會處，當地人把它稱作「融冰河」(Rio Deshielo)。(當我們在這兒時，從遙遠「北冰原」(Campo de Hielo Norte)的高峰流過來融化的冰河水，使得這個交會處的河水大漲，三條溪流因此會合成一條大溪，我們真的十分擔心，害怕無法過河。還好，很幸運的，我們在第二天清晨五點安全渡河。我們必須把溪流表面的一層冰敲破，才能前進，並且必須趕在太陽把冰融化，而使得河水再度高漲之前過河。)從這一點起，步道情況大為改善。被河水沖刷上來的砂質河灘和淤泥，使得步道表面走起來愉快多了，但色科河的流水越來越湍急，變得更難以渡河。

再往下游走，色科河就變成了艾斯普洛拉多瑞斯河，並且擴大成一條又寬又深的河道，向著海岸流去。在一處名叫德瑞莎(Teresa)的農場那兒，還要再渡一次河，但由於已經很接近海岸了，在艾斯普拉多瑞斯河的盡頭的這兒，渡河的人比上游多了很多，所以，在這兒可以享受豪華的渡河工具：滑輪加上鐵索的渡輪。

第九天，如果你們的行程都能夠按照事先的規劃那般進行，那麼，在經過一個星期在河邊竹林和矮樹叢中的愉快健行之後，你這時候應該已經來到海岸。按照事前計畫如期走完，這一點十分重要，因為要從這兒回去，只有一個法子—坐船，除非你想轉回頭，再循原路回去。(一定要事先安排好回程的船隻，因為當地農民只有一艘補給交通船。幸運的是，這些事情很容易就可和當地的船夫敲定。)

從艾斯普洛拉多瑞斯河谷的源頭開始，沿路遇到各種挑戰，並一一加以克服，終於一路走到海邊，這樣的滿足感，使得在這種原始環境中獲得的樂趣，更加倍了。當然，這就是我的感覺，因為當我坐著船，疾馳在大象灣裡時，就已經下定決心，很快的，我還要再回到這個巴塔哥尼亞的荒野地區，進行下一次的冒險健行之旅。

右圖　白馬湖附近的北河，流水湍急，必須先架好繩索，才能夠順利渡河。過河後經常必須升起柴火，把衣服和身體烘乾。

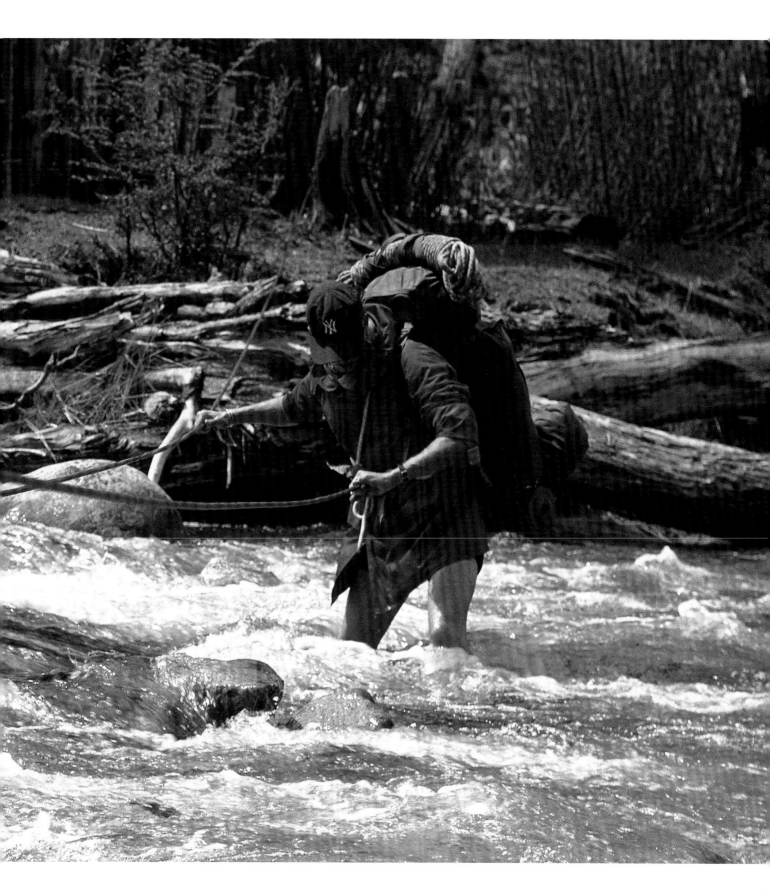

◆健行資訊

地理位置：智利，北巴塔哥尼亞，拉哥將軍卡瑞拉

什麼時候去：9月到5月，但盛夏(1月)可以確保天氣最暖和，雨量最少。

起點：寧靜港(Puerto Tranquilo)，位於從科海奎(Coihaique)到柯茲拉尼(Cochrane)的道路上。這一條路就是第七高速公路，或者又稱作「縱貫南路」(Longitudinal Austral)，這也是智利唯一一條南北高速公路。大部分旅客的起點和終點都在艾森港(Puerto Aisen)，這兒有一座機場，和來往於聖地牙哥的的沿海渡輪，從艾森港可以坐巴士或計程車前往寧靜港。

終點：大象灣。每周有一班補給船來到這兒，事先察看船班是在那一天，事先安排好從這兒回到艾森港的船位(可以在艾森港訂位)。

健行天數：9天(90公里，56哩)。

最高高度：步道全程都在大約海平面高度。

技術考量：這是荒野健行，只有很少或完全沒有後援，只適合有經驗、體格健壯的團隊，並要有很好的自力自足技巧，一定要有渡河的經驗。

在智利鄉下地區，一般都是透過當地的廣播電台傳送訊息。在夏天前往偏遠山谷照顧牲口的農民，都是用這種方式和他們的家人保持聯絡，大部分人都把收聽廣播當作是理所當然。(在寧靜港，我們透過聖塔瑪麗亞電台傳送一個訊息給當地一位農民，他願意帶我們騎他的馬兒渡過色科河。不幸的是，這項計畫沒有成功，因為他那些壞脾氣的小馬兒在晚上逃跑了，而且還逃到很遠一頭的河對岸吃草了！)

裝備：你必須隨身攜帶所有的食物、炊具和露營設備，以及安全器材，包括點火石、大砍刀、繩索(渡河用)，以及緊急用的無線電。一旦離開馬路，走進荒野步道，就沒有再補給的機會。一定要攜帶雨具。背包內部要襯以划獨木舟時使用的防水袋，以便在渡河時保護背包內的物品。

健行方式：背包、叢林健行。部分步道模糊不清，而且很難辨認，需要相當注意，但不要花太多時間找路。大部分時候都在野地露營，偶而可以在廢棄的伐木工人的工寮裡住一晚。為了減輕包的重量，使用輕便袋子，以及輕便的防雨帆布，不要攜帶笨重的帳篷。

許可與限制：目前都不需要。前往智利要申請簽證，並且應該告知當地警察你要到什麼地方去。

需要的地圖：聖地牙哥的智利地理調查單位(軍事地理研究所，Instituto Geografico Militar)有提供地圖，地址：Nueva Sta., Isobel No. 1640

◆相關資訊

來往科海奎

渡輪，電話：21971

巴士，電話：22987
計程車，電話：21172

荒野旅遊公司「南方高峰」(Southern Summits)
地址：Merced 102-106, Casilla 1045 (22), Santiago
電話：+56-2-337784
網址：www.samexplo.org; www.latinworld.com

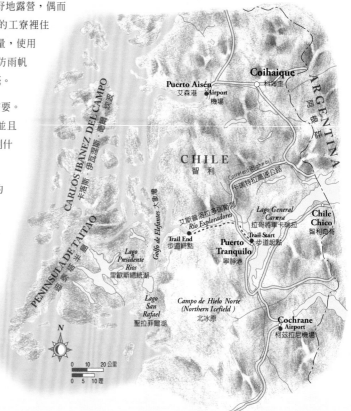

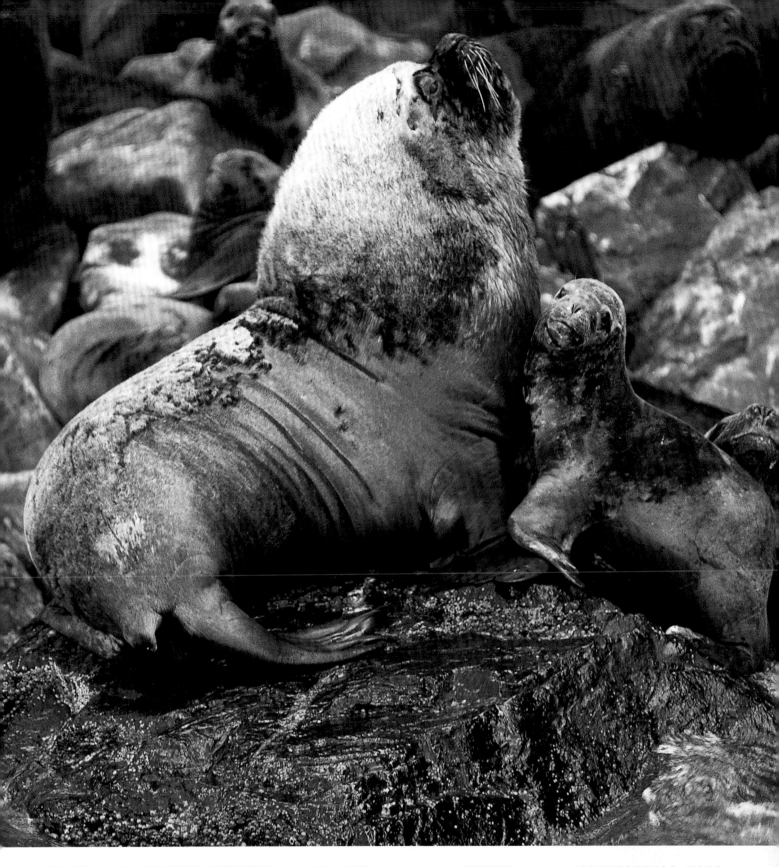

前頁　接近白馬湖時，濃密的森林越來越稀薄，地形越來越空曠，累了一天的健行客正好可以找個合適地點露營，好好休息一晚。

上圖　大象灣(Golfo de Elephantes)就是因為海象(elephant seals)會在夏天前來造訪而命名。圖中這些海象生活在浮冰上，看來十分快樂。它們會退到沒有冰雪的島上生產，從9月起就會有小海象出生。

印加步道
追隨印加人腳步

INCA TRAIL
In the Footsteps of the Inca

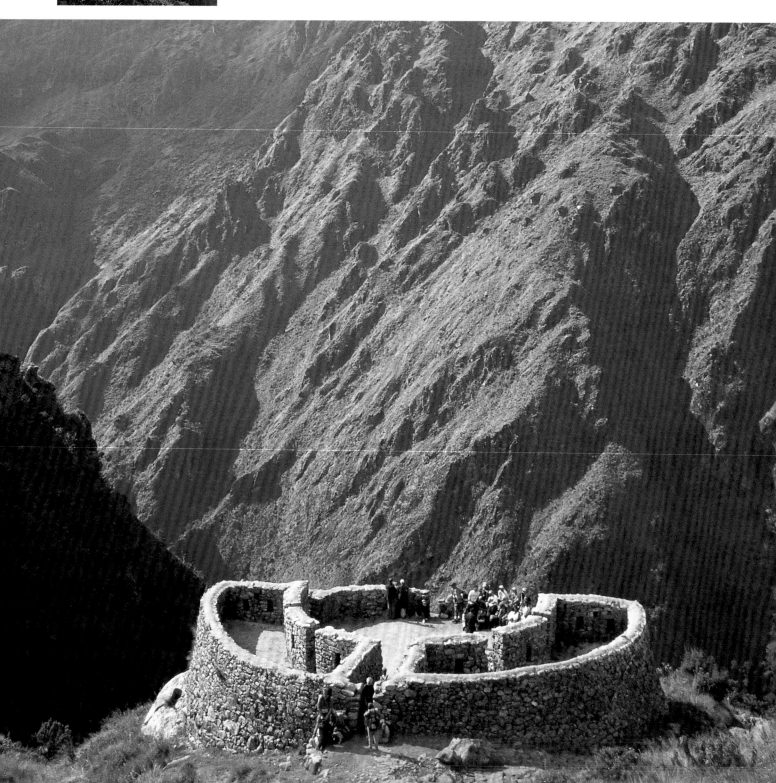

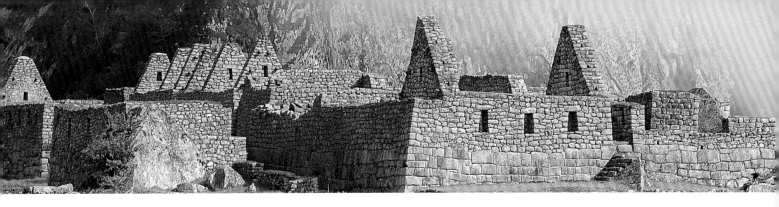

南美，秘魯，安地斯山脈
Andean range, Peru, South America

達夫・韋恩瓊斯（DAVE WYNNE JONES）

印加步道是舉世聞名的高山步道，沿著這條步道可以欣賞到安地斯山脈的美景。這條步道沿著一條重新修建的印加古道前進，行經三處高山隘口，可以看到鄰近山頂覆蓋白雪的內華杜斯山（Nevados，意為雪山），以及比爾卡班巴山（Cordillera Vilcabamba）的壯麗美景，最後來到已經成了廢墟的古城馬丘比丘（Machu Picchu）。

這條步道的地形包括高山荒原（寒冷、乾燥的安地斯山草地和矮樹叢）、外露岩層、被流水湍急的溪流切割的山谷，湖泊和沼澤，神祕、怪異的雲霧森林，以及一處古老城市市中心的空曠空間。想要看到瀕臨絕種的熊或貘，機會不多，倒是駱馬、像兔子的兔鼠、蜂鳥、湍鴨、猛禽（甚至兀鷹），以及很多蝴蝶和野花，幾乎都保證可以見到。

這次旅程並不是讓你去體會荒野經驗的。農民在村子四周土地上耕種，管理員在步道上巡邏，雖然步道很寬，可以容納很多人併行，但在最多人旅遊的月分（6月和7月），露營區卻可能很擠。相反的，這是一次冒險健行之旅—包括心靈上和身體上，可以讓你探究沿路的神祕、詭異的印加古遺址。

在印加文明之前，這一地區有過好幾種文化存在，但沒有一種文化像它那樣，能夠在西班牙人到達前的短短一百年內就建立起一個如此龐大和強盛的帝國。由於印加沒有文字，所以，我們目前所知的有關於印加的歷史，都是西班牙傳教士根據倖存的印加遺民的回憶記錄的。很多印加事物到目前都還神祕未解。考古學家對這些印加廢墟提出很多種理論，但到目前為止，並沒有一個人能夠充分說明，印加人如何能夠只用銅製的工具，就建造出如此精美得令人難以置信的石頭建築。

印加步道能夠存在，完全要感謝希拉姆・賓哈姆（Hiram Bingham），這位耶魯歷史學家有次造訪秘魯，看到印加遺址後，就轉行變成了考古學家。他再度回到秘魯，並在1911年發現馬丘比丘古城遺址，在那兒住了幾年，清理這處遺址，並且追蹤從這座古城通往其他印加古城的

道路。其餘考古學，像是路易斯・華卡塞（Luis Valcarcel）在1934年，以及保羅・佛瑞若斯（Paul Frejos）在1940年和1942年，都分別有更進一步的發現。賓哈姆並在1948年重返秘魯，主持以他的名字命名，從普恩提・考納斯（Puente Kaunas）火車站到馬丘比丘高速公路的啟用典禮。

戰後，國際觀光活動興起，促使這個地區從國家公園的地位，進一步到今天成為聯合國教科文組織的世界文化遺址。

行走在美麗的風景中，並且花時間去廢墟探險，思考出自己的理論，或是只是呼吸那兒的氣氛，都是印加步道獨特的吸引力。能否適應高海拔氣壓是最大問題，建議最好先到庫斯科（Cuzco，高度3,360公尺，11,000呎）及其附近待上幾天，到城裡的市場、博物館、和附近廢墟古蹟走走。

印加步道的起點在77公里處的奇卡（Chilca），或是82公里處的步道入口，第一天的健行相對比較容易，主要沿著烏魯班巴河（Urubamba River）河谷前進，第一晚就在印加遺址雅克塔帕特（Llaqtapata）附近過夜。否則，搭乘當地火車前往88公里處（觀光火車不停那兒），並且付清你的公園費用。過橋後，有個選擇：向右轉，很快首先前往塔拉巴塔（Tarapata）看看，或者，左轉，沿著一條滿是灰塵的河邊步道，在桉樹樹林中前進，來到雅克塔帕特。

一開始，你很容易會把雅克塔帕特誤認為只不過是一大堆平台的組合，但如果你從擋住去路的一堵石牆上向下看，這處遺址的全貌將會完全展現在你眼前。步道很陡，向上爬升到高地的最高處，可以看到庫西查卡河（Rio Kusichaca）在這兒切割出一道很深的小峽谷，接著，步道沿著河流再往前走，高度緩緩升高，來到韋雅班巴（Wayllabamba），海拔

前頁小圖　馬丘比丘的駱馬，牠們已經很習慣人來人往的觀光客，甚至已經學會怎麼對著照相機擺出姿勢。

前頁大圖　從蘭庫拉凱（蛋堡）可以回頭觀看亡婦隘口和巴卡馬佑的山谷，風景十分壯觀。

上圖　印加廢墟是一個高度複雜的古代文明的遺蹟。這個古文明以秘魯為主，存在於西元1100年到1530年代初期，被西班牙人征服為止。

右上圖　當地的蓋楚瓦族印第安人，有著生動、活潑的文化，他們的紡織品色彩豐富、鮮艷，以及活潑動聽的安地斯音樂。

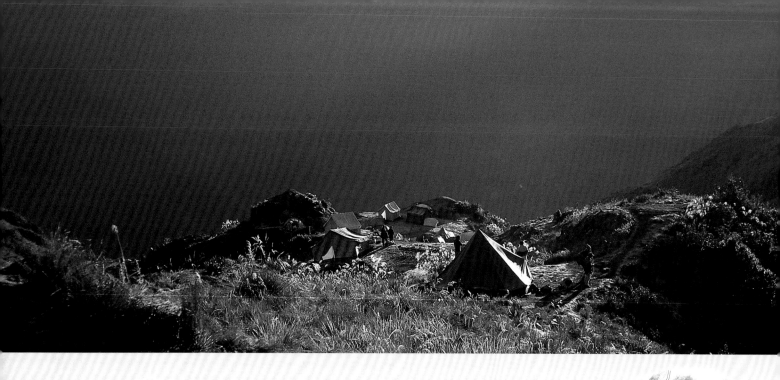

◆健行資訊

地理位置：南美洲，秘魯，馬丘比丘國家考古公園

什麼時候去：5月到9月是最乾燥的季節。

起點：最標準的步道起點在88公里處(位於從庫茲科開往奎雅班巴的火車線上)。也可以改走奇卡：從77公里處開始，或是從82公里處的步道入口開始走(要多花一天時間)。

終點：馬丘比丘[先搭巴士到阿古雅·卡連特斯(Agua Calientes)，再搭火車回到庫茲科。]

健行時間：3到5天(43公里，27哩)。

最高高度：亡婦隘口(4,200公尺，13,780呎)，但大部分步道都在3,000公尺(9800呎)以上的高山，另有兩處高度較高的隘口。

技術考量：要能夠適應高山氣壓，這是最基本要求。這條步道不須爬山或攀岩。垃圾要隨身帶走，以保護環境，個人的排泄物要埋在距步道和水源較遠的地方。

裝備：登山鞋、背包、輕便帳篷、睡袋和墊子、火爐、鍋子和食物，多穿幾層衣服，從保暖背心和短褲，到羊毛褲和夾克，保暖帽和手套，雨具，遮陽帽和防曬油，醫藥箱，用來消毒飲水的碘錠。滑雪杖，在陡下坡時很有幫助。值得攜帶一個汽油爐，或是丁烷或丙烷瓦斯爐。這種藍色的小瓦斯罐通常都可以在這兒買得到，但不敢保證一定買得到。白瓦斯(當地人叫Benzina bianco)則可以在五金店買到。

健行方式：背包健行。步道界線十分清楚，沿路都有露營地。最好是由二到四人組成一支健行隊。旅行社可以代為安排嚮導和挑夫，但增加人手、行李後，會對環境造成更大破壞，也會增加更多垃圾，所以，這樣作並不恰當。

許可／限制：這是一條單行道的步道，你無法從馬丘比丘走回到韋雅班巴。公園會收取入園費。目前只開放給健行或旅行團體。先在庫茲科察詢相關觀光資訊，或是連絡以下的俱樂部。

地圖：利馬出版社(Editorial Lima)有出版1:50,000比例尺的步道地圖，可以向該社網址定購。

◆相關資訊

南美探險俱樂部

地址：South American Explorers Club, Republica de Portugal Street, 13th Block Alfonso Ugate, Lima (Casilla 3714, Lima 100), Peru

或是它的美國辦公室

地址：126 Indian Creek Road, Ithaca, NY 14850.

2,750公尺(9,020呎)。回頭看看，白雪皚皚的內華杜山正高高聳立在山谷上方。

韋雅班巴有一處露營地，但沿著魯魯加河山谷再往上走，還有幾處更安全的替代點(因為，在這地區，偷竊是一個問題)—就在特瑞斯·皮耶德拉斯(Tres Piedras)，朝皮韋克河(Chaupiwayoq)和魯魯加河就在這兒會合；或是在這些森林以外的任何一處小小的露營地。魯魯恰班巴(Llulluchapampa)的露營場地，海拔3,600公尺(11,800呎)，這兒不再有壯闊的雲海，改而是開曠的山坡，比庫斯科高不了太多，也是在步道度過第一晚的很好露營地點，第二天一大早就可以欣賞到很美的美景。

接下來，前頭就是「亡婦隘口」(Abra Warmiwanusqua)，這兒被認為是步道最困難的部位。這兒的高度是4,200公尺(13,780呎)，因此會開始讓你因為高度太高而出現不適，但回頭看看白雪皚皚的內華杜山峰頂，風景極佳。從隘口這兒，步道突然下降，從兩邊崎嶇的山脊中間往下走，來到巴卡馬佑(Paqamayo)，步道在這兒渡河，來到另一處露營地，然後再度爬上蘭庫拉凱(Runkurakay，意為Egg Fort，蛋堡)。從這處蛋形遺址看出去的景色，從後方的隘口一直到下面山谷的巴卡馬佑，相當雄偉壯麗，因此，這兒當然有資格當作一處很好的瞭望站，但也可能以前只是一處休息站。

過了這兒，步道繞過沼澤湖泊，越過一處較低的山頂，來到第二個隘口蘭庫拉凱的入口，這兒的海拔高度為3,924公尺(12,800呎)，在晴朗天氣裡，從這兒可以看到遠方維卡班巴山脈(Cordillera Vilcabamba)山頂的白雪。到現在為止，從所經過地區的地勢如此陡峭以及崎嶇來

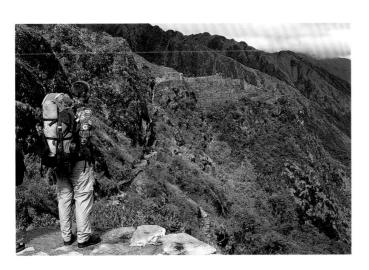

上圖　薩雅克馬卡廢墟，從它的險峻位置和建築風格來判斷，這處廢墟本來應該是古代城堡。

右圖　登山健行客走到亡婦隘口時，莫不咬緊牙關，辛苦萬分，因為這兒是步道的最高點，也是印加步道的第一個隘口；背景是內華杜山。

前頁　日出，一天的開始；在普尤巴塔馬卡(雲端之城)山脊露營的健行客開始收拾帳篷，照片後方是陡峭的斷崖。

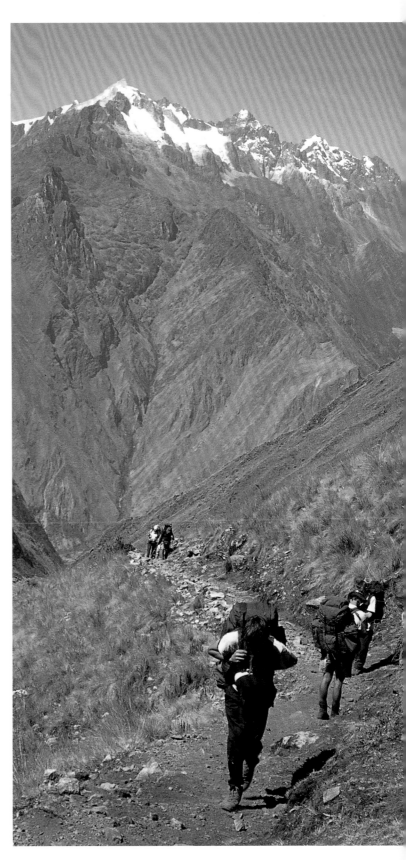

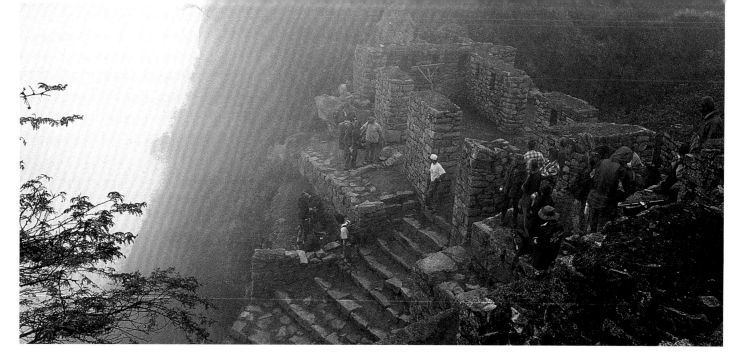

看，應該就可明白，為什麼印加這個高山帝國一直沒有發明出有輪子的交通工具。

再通過幾個隘口和一條短短的地道，慢慢向下經過一個很大的沼澤湖泊，周邊有著用很大的大圓石築成的水壩，湖水則從這兒細細流出，幾乎讓人察覺不出來。輕鬆越過這兒，突然在眼前出現薩雅馬卡(Sayaqmarka，原意為Fortified Town，城堡)，很愉快地座落在前方一處突出的小山上。

步道成U字形快速下降來到一處小小的露營地，就位在目前已經修復的柯查馬卡(Qochamarka)休息站附近的一條小溪旁。在轉彎處，有一段台階向上通往薩雅克馬卡(Sayaqmarka)廢墟，它的中央部位是一塊露頭的天然岩石。雜草叢生的台階通到森林裡，顯示這兒以前可能是有軍隊駐守的一處十字路口。

過了柯查馬卡不遠有另外一處露營地，步道接著越過低低的山頭，再穿過陡峭的山谷。這兒有一處乾涸湖泊的沼澤遺址，旁邊有一條印加古道經過，過了這兒，步道進入一條印加人從岩石中鑿出的長長隧道。雲露森林裡開始出現野花，而且開得越來越茂盛。長滿樹瘤的樹木，外表覆蓋著苔蘚，從地衣中長出鳳梨科植物、蕨類植物和細緻的蘭花，經常可見到蜂鳥和蝴蝶在它們四周盤旋不去。步道本身延伸進入山谷中。這兒必須要很小心：步道旁邊一處看來像是長滿雜草的土堆，下面可能就是一處深淵，只是上面被苔蘚蓋住而已。

走過最後那個隘口後，越過一處3,580公尺(11,750呎)高的山脊，那兒有一處簡陋的露營地，可以俯瞰普尤巴塔馬卡(Phuyupatamarka，原意為Town in the Clouds，雲端之城)。這些廢墟的石頭建築包括儀式用的澡堂，和建在梯田上的殿堂。遠方可以看到下面森林裡的一處開闊地，那就是印帝巴塔(Intipata)和韋內瓦納(Winaywayna)遺址，高度在1,000公尺(3,280呎)。

從這兒開始，舊步道穿過山區，但目前已經不再使用，因為在這兒發現一段印加人興建很聰明的台階，向下走一段短短的距離，穿過森林。再經過另一段短短的隧道，步道這時向下走，經過一座塔門，來到紅屋頂的旅館，這兒有餐廳、吧台和淋浴間，這是抵達馬丘比丘古城之前的最後一次露營地。只要再走十分鐘，就來到韋內瓦納遺址，這兒有著採用很高明灌溉方法的凹面梯田、儀式澡堂、和修復完成的建築。韋內瓦納的意思，據說就是「永遠年輕」，這個名字來自生長在這附近的一種美麗的蘭花—而且這兒瀰漫著一股無可否認的和平與和諧的氣氛。印帝巴塔遺址位在更西邊，這兒有著凸面梯田，但大部分都尚未修復。爬上已經長滿雜草的平台遺墟後，就可以發現，這處遺址已經毀壞一大半，另一半則靠樹木支撐。有一條新建的步道，可以從很遠下面的烏魯班巴107公里處往上走，就可以來到韋內瓦納的下方入口，但這會增加適應高山氣壓的困難，並不建議。

旅館距印帝巴塔(意為太陽之門，Gate of the Sun)大約兩小時路程。步道在充滿水氣和雲霧的森林中上上下下，最後是一段很陡的台階，向上來到一處很窄的印加入口，但那並不是印帝巴塔，必須再往上走一段才是。你應該在太陽剛上升時來到太陽之門。在晴朗的日子裡，從這兒可以看到馬丘比丘古城的整個美景，這會讓你產生敬畏之心，並且深信，你來到這兒的每一步都是值得的。

步道終點就是馬丘比丘古城，這座古城殘留建築物的龐大，以及古城的周遭範圍，會讓你大為讚嘆。要進入古城，必須先在下方入口處登記及檢查，但接著，你就可以在廢墟中自由參觀，或是爬上韋納皮丘(Wayna Picchu)的峰頂，拜訪「月廟」(Temple of the Moon)，不會受到大群觀光客和在午餐時間就會下山的一天往返的登山客的打擾。但千萬要記得，必須留點時間，好趕上開回庫茲科的火車。

上圖　爬上一段很陡的台階後，就來到「太陽之門」—印帝巴塔，健行者可以從這兒第一次看到印加古城馬丘比丘的全貌，因而產生敬畏之心。

次頁　馬丘比丘古城全景；「月廟」就在它後面的韋納山的山坡上。

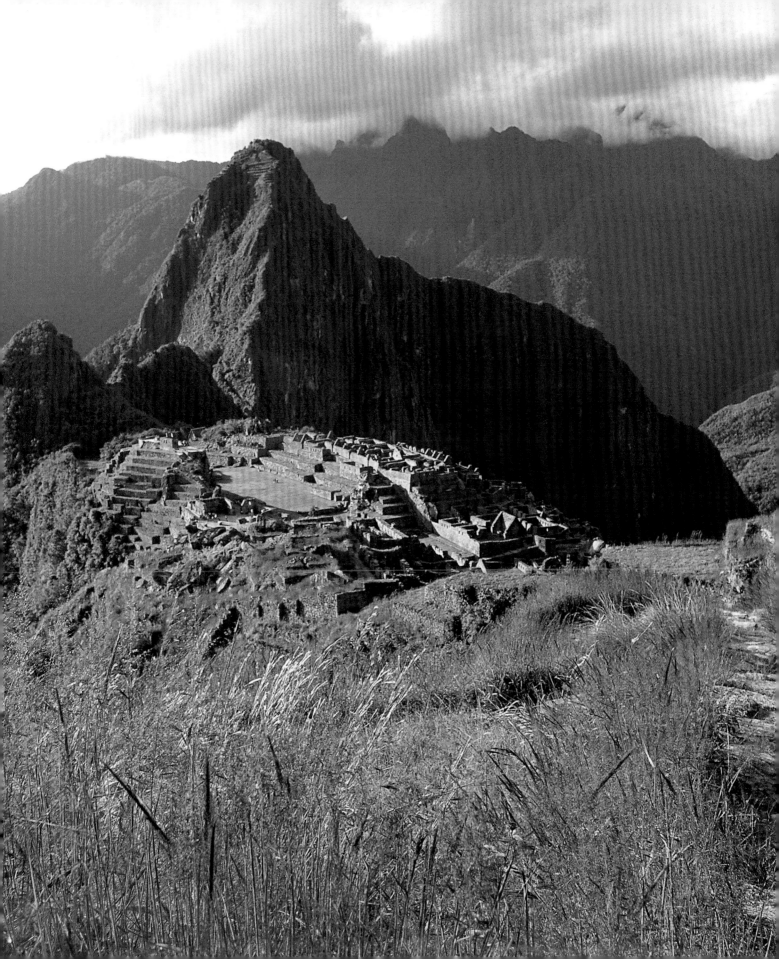

亞 洲 ASIA

龐帝克阿爾卑斯山脈的喀卡爾山

走過鋸齒山脊，繞過黑色湖泊

KAÇKAR OF THE PONTIC ALPS

Across serrated ridges, around dark lakes

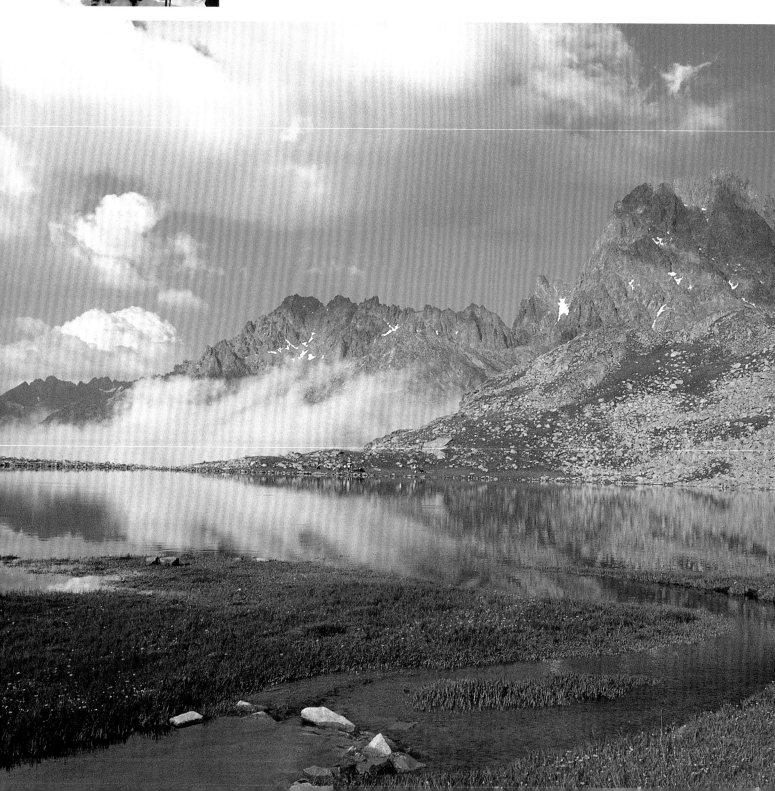

土耳其北部，黑海
Black Sea, northeastern Turkey

凱特・克勞(KATE CLOW)

龐帝克阿爾卑斯山(Pontic Alps)，這是土耳其北部一座有著冰河的花崗岩山脈，緊緊抱著黑海海岸。龐帝克阿爾卑斯山脈像一條細細的絲帶，從東北部的俄羅斯邊界下來，南邊緊靠著柯魯河(Coruh River)。在西邊，從吉加納(Zigana)和柯普(Kop)隘口經過的產業道路，連接土耳其東北部城市埃爾斯倫(Erzurum)—在中世紀，這個城市是港口貨物集散地，也是通往波斯(伊朗)的門口，更是對抗俄羅斯的最後一道防線和黑海的古代殖民地特拉布宗(Trabzon)。北方山坡全都長滿花木，最上面是杜鵑花和松樹，接著，在較低海拔山坡則是栗樹和山毛櫸，再下來就是茶園和榛樹林，一路蔓延到海邊。相對的，比較乾燥的南方山坡則都是用石塊圍起來的田地和牧草地，黑色的牛羊在上面吃草。

豐富的湖泊、溪流、和噴泉，各種形式的造林(最高達到2,100公尺，6,900呎)，以及各種氣候型態，這表示，這些壯麗的高山在春天和夏天時，都會長滿茂盛、美麗的野花。這兒的野生動物，包括熊、狼、和岩羚羊，雖然很難看得到，但老鷹、禿鷹、裡海雪雞、鷗鴣、以及很多小鳥都到處可見。

這些山谷一度有很多人居住，並且有很高的生產力，但現在只有在夏天時才會出現人聲：有些居民從伊斯坦堡和德國回來，短暫住上幾個月。這兒的女性衣著有好幾層，且色彩相當鮮艷，正好和埃爾斯倫陰鬱的氣氛形成強烈對比。在宗教影響方面，虔誠的基督徒已經被虔誠的穆斯林取代，他們緊守伊斯蘭教教誨，包括節慾—但這兒仍然有一些殘餘的希臘正教的亞美尼亞人社區存在。這地區可以看到一些已經被廢棄的教堂，有些是在10和11世紀喬治亞王國全盛時代興建的，見證了當年的榮耀。亞特文(Artvin)地區一年一度的卡夫卡索(Kafkasor)慶典，居民會用鬥牛和民族舞蹈熱烈慶祝，展現出這些居民非土耳其族裔的特色。

喀卡爾山(Kackar)，位於土耳其北部安那托利亞山脈的北邊，從史前時代就有人居住。西元前4世紀，古希臘哲學家贊諾芬(Xenophon)帶著他的一萬名希臘傭兵從波斯回來。在酷寒下雪的冬天裡，他一面在庫德族(Kurdish)地區作戰、一面前進，並在吉加納隘口(Zigana Pass)越過龐帝克阿爾卑斯山脈：「當前方部隊來到山頂，看到山下的大海時，他們發出大叫。贊諾芬和後面的部隊聽到

了，以為前方遭到敵人攻擊……於是，他們趕上前去支援，結果聽到那些士兵大叫，『海！大海！』，並且把這些話一路傳下去。等到所有人都到了山頂，這些士兵們眼中含著淚水，相互擁抱，也擁抱他們的將軍和隊長。」

贊諾芬，《波斯遠征記》*(The Persian Expedition)*

1890年，英國探險家伊莎貝拉・勃德(Isabella Bird)對這地區的大雪感到十分高興：「村子裡的農舍都有著不規則的陽台和高聳的屋頂，全都座落在岩石高山上，或建築在胡桃樹林中，背後是松樹的藍色背景，上方則是高聳的尖峰，峰頂則是純白的積雪；山脊高高聳立，形成各種形狀，也像是在模仿清真寺的尖塔或城堡；松樹，用它們的藍色陰暗色調，填滿巨大的深谷，像是盡責的衛兵，守備著寂靜的冬天……在陽光燦爛的蔚藍天空下，令人振奮的白雪世界裡，充滿無限的驚奇，讓人不知不覺幻想自己是置身在瑞士，直到一長列裝飾得很漂亮的駱駝商隊，或是一群戴著頭巾的武裝旅人出現，方才驚醒你的夢。」

《波斯與庫德之旅》*(Journeys in Persia and Kurdistan)*

前頁小圖　這些小孩子來自雅拉拉的一所很小的學校—也是唯一一所還在上課的學校。他們的老師，梅丁(Metin)，在夏天時也兼差當嚮導。

前頁　布尤克湖和附近比較小的一個湖泊，它們周遭長滿青草的草地，是很好的露營地點，從這兒前往納內勒姆隘口也很方便。

上圖　喀卡爾山區的一處村落，四周有古老的石牆，但這些石牆已經年久失修。一些還有人居住的房子，屋頂的瓦片已被波浪狀的鐵板替代。

右上圖　卡夫卡索節慶上的率角手正在相互較勁；各種年齡的選手分組比賽，最年輕一組的選手，只有10歲。

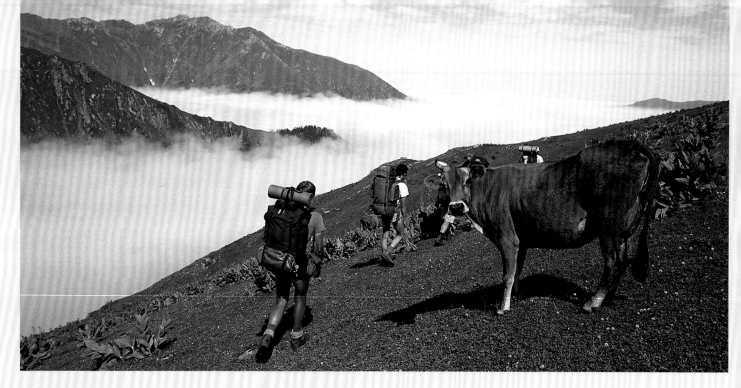

◆ 健行資訊

地理位置：土耳其北部，龐帝克阿爾卑斯山脈，喀卡爾山脈

交通：搭乘長途巴士或土耳其航空公司班機，從伊斯坦堡前往埃爾斯倫或特拉布宗。當地巴士路線有特拉布宗—亞特文—尤蘇費里(Yusufeli)，或是埃爾斯倫—托杜姆—尤蘇費里。有計程車或小巴士來往於從尤蘇費里前往雅拉拉這條52公里(30哩)長的泥土路。在雅拉拉、尤卡里、卡夫隆和巴哈爾等地，可以購買補給品。

起點：雅拉拉村入口處的小旅館。

終點：巴哈爾村。

前往健行最佳時間：2月15日到3月15日之間(冬天)保證有晴朗的天空和堅硬的積雪；7月到9月(夏天)，找路很容易。

健行方式：崎嶇不平的花崗岩高山，部分地區有冰河，有由冰河和溪流切割出來的山谷。健行路線主要都在林線(2,100公尺；6,900呎)之上的多岩石山谷裡，並要翻越陡峭的隘口，偶而要行經碎岩石陡坡，特別是在較高的山區時。低處的步道有很明顯的路標，較高處的步道則有用石頭堆成的路標。若在冬天前往，需要聘請嚮導，因為那些碎岩石陡坡不容易看出來，地圖上也沒有詳細標示；自助健行只適合在夏天，嚮導可以安排騾子背著補給品(每三到四位健行客一頭騾子)。

健行時間：10到14天，看天氣狀況，以及是否增加攀登喀卡爾山和艾提巴馬克山(Altiparmak)而定。如果不包括這些額外路線，整個健行路線約130公里(80哩)。

最高高度：最高隘口—無名隘口(3,305公尺，10,845呎)；喀卡爾山(3,932公尺；12,900呎)。

裝備：

冬天—全套冬季登山裝備，包括登山鞋，保暖衣物，外套，背心和綁腿，雪鏡，冰斧，鐵鉤雪鞋；輕便帳篷，和四季睡袋；高山炊具和食物。

夏天—登山鞋，很好的雨具，四季睡袋。太陽眼鏡，遮陽帽，水瓶。輕便背包，可在一天來回的短程健行使用。

地圖：從以下網址下載：www.kackar-mountains .com

危險：注意具有攻擊性的牧羊犬和黑牛。

許可證／限制：不需申請。

◆ 相關資訊

網址：www.kackarmountains.com(交通、食宿、嚮導、地圖)

www.tempotour.com/kackar.htm

www.gorp.com/gorp/location/asia/turkey

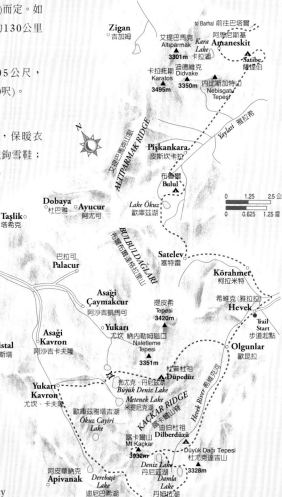

1980年代，喀卡爾山被發現是登山樂園；第一幅供一般人士使用的地圖在1988年繪製完成。想要前往這些土耳其阿爾卑斯山脈登山健行，一年有兩個季節—盛夏，這時候，除了一些最陰暗的山谷，山區所有的雪都已經融化。

以及冬末，這時，雪崩的危險已經過去，積雪都長出厚厚的外殼，白天變長，而且萬里無雲。豪無疑問的，白雪皚皚的山頂是最壯麗的，但所有商業健行團體，都是選在夏天。

這兒所介紹的兩部分健行之旅，主要沿著艾塔巴馬克山脈(Altaparmak)和喀卡爾山脈的六指山前進，並且繞著喀卡爾山走上一圈。喀卡爾山(Mount Kackar)海拔3,932公尺(12,900呎)，是土耳其第五高峰。利用南邊、不需要登山技術的路線來登上喀卡爾山，是這趟健行之旅的精華，起點就在雅拉拉村(Yaylalar)入口泥土路上方的一棟雜亂的小旅館。雅拉拉村是採石與伐木工人的聚落，位於希維克河(Hevek River)南岸，所以當地人仍然稱它為希維克村(Hevek)。這條路線向上爬升，進入希維克山谷，並繞過它西端的懸崖。從希維克隘口這兒，可以清楚看到安那托利亞高原，像一塊滿是灰塵的毯子那樣子攤開來，上面有著由白楊木構成的各種線條，一路延伸到埃爾斯倫。第一天的健行終

點在一處岩石環繞的小湖，丹姆拉·哥魯湖(Damla Golu)，湖裡融化的雪水這時已經被太陽曬得有點溫暖，到湖裡泡一下，可以洗去這一天的疲憊。

第二天早晨是這次健行之旅的第一個黎明，令人大為振奮。穿過滿是露水的雜草與野花的山徑，輕鬆下到寬闊的達瓦力(Davali)山谷，來到一處草地上的露營地，結束第二天行程。這處露營地是一處很原始的「雅拉」(yayla)，指的就是夏季牧草地，可以看到粗壯的黑牛在草地上吃草。

次日(第三天)，右轉前往卡夫蘭(Kavran)隘口，步道在這兒向右轉，直線前往喀卡爾山峰頂大岩塊，在岩堆中穿梭前進，來到一處狹窄、不知名的隘口，通向山脈北邊。這兒峰頂鋸齒狀的邊緣鋸向空中，看到這種美景，會讓你心跳停止。

上圖　跟大部分大山的峰頂一樣，喀卡爾山峰頂也有一個鐵盒子，裡面裝著一本「登頂記錄簿」；每年春天，地嚮導都會在峰頂插上一面新的土耳其國旗。

前頁　黑牛已經不准在山區裡自由走動，但圖中這種乳黃色或薑黃色的牛隻，卻可能跑到露營區找食物吃，而毀了你的帳篷。

下面，尖尖的岩塊和凸出的巨石，遮掩了尤坎·卡夫隆(Yukan Kavron)村莊的北邊步道入口。步道首先陡峭下降，來到長滿青草的德瑞巴西湖(Derebasi)，接著，輕鬆來到同樣高度的歐庫茲·卡伊里湖(Okuz Cayiri)—這是從喀卡爾山北冰河技術登山前的基地營。

一條可親的步道很陡峭地通往兩道山谷的交會處，這兒有幾棟低矮的房子。尤坎·卡夫隆是個很溫馨的石頭村莊，村子裡有一些在旅遊季節裡才開的咖啡館，還有一間旅館，村裡還有商店，登山客和健行客都可以在這兒購買補給品。這兒有著當地各種地方美食，像是烤肉串、薄煎餅、新鮮的優格和碎芝麻蜂蜜糖，都可以讓身心俱疲的健行客恢復體力。當薄霧罩罩山谷時，村民們會燒起營火，引導陷入黑暗中的健行客。

一處名叫布尤克·丹尼茲的湖泊(Buyuk Deniz，丹尼茲的意思其實就是「海」)，就是第四天的露營地點，但這兒距上方的凱馬克(Caymakur)山谷只有三小時遠。這是土耳其最深的高山湖泊，座落於一處盆地中，而這處盆地是從岩塊中被侵蝕形成，且冰河水注入形成。附近有小小的米提尼克湖(Metenek)和卡拉·丹尼茲湖，全都可以游泳，湖畔並有露營場地。從這兒有一條很好的步道向上通往蔭涼的納內勒姆隘口(Naletleme)，全年都有積雪，再往前走，來到杜普杜祖湖(Dupeduzu)畔的一處很大的露營地，座落於同名的美麗山谷。

有一條幾乎看不出痕跡的捷徑，通過一座分隔的山脊，前往迪伯杜祖湖(Dilberduzu)，這是南邊的露營地，非技術性攀登喀卡爾山(3,932公尺；12,900呎)的團體把這兒當作基地營。至於個別的登山健行客，第五天可以在丹尼茲湖畔架設一或兩座帳篷，往上方兩小時外就是岩石山坡，從這兒再走4小時，就是峰頂。登山客繞著湖泊，沿著一處積雪的山谷向上爬到隘口，隘口前方和上方就是冰河。首先要爬過石板，接著，再越過岩屑堆，來到山脊，最後越過斷裂的岩塊，來到峰頂，那兒有個石頭製成的指標，還有一個雙層鐵盒，用來存放「登頂記錄簿」，供登頂的登山客登記之用。在晴朗的日子裡，峰頂的風景絕佳；可以環顧360度的全景：從北方的冰河反時針方向到歐庫茲·卡伊里湖，西方的佛塞尼克峰(Vercenik)，以及你此行的起點，就是下面的丹尼茲湖。位於魔鬼岩上的兩處小湖，就在你下面，在它們後面則是希維克山谷。下山也是同一步道，在露營區過一晚之後，隔天(第六天)回到雅拉拉，只要3到4小時。

健行之旅的第二部分，從第七天開始，從雅拉拉朝北走，來到艾提巴馬克山(這仍然是喀卡爾山脈的一部分)。有一段很愉快的騾子步道，從一處石拱橋沿一個小山谷向上走，來到卡拉莫雅(Karamolla)，這個村落的房子都很大，終年有人居住，但在冬天時只有四名村民。下一個村落是柯拉米特(Korahmet，意思是盲眼艾米特)，這是因為曾經有一位名叫艾米特的逃犯藏身在這兒。松雞在零散的荊棘和樺樹間覓食，步道越過右岸，爬上一個通往歐庫茲湖的隘口。

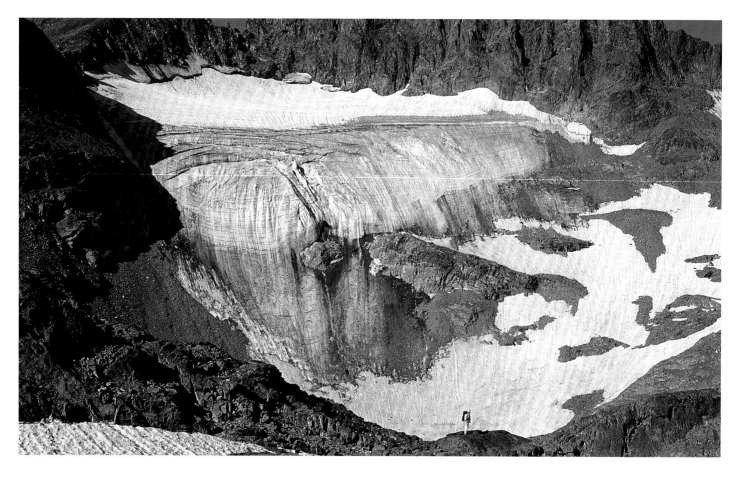

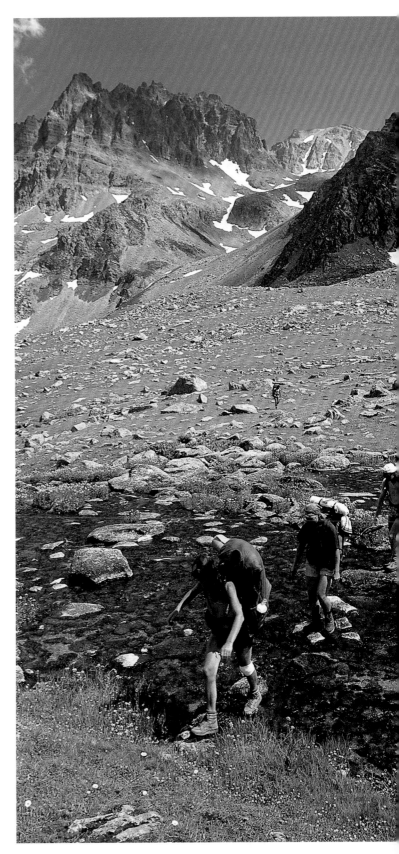

這是艾提巴馬克山脈的起點。經過布魯特(Bulut，意思是「白雲」)村，進入布爾布爾(Bulbul，意為夜鶯)山谷，步道再度越過山谷，進入一處分離的小山，內比斯加特山(Nebisgatur)，很可愛的一個景點，可以從這兒觀賞整個山脈。遠遠的另一邊則是卡拉湖(Kara)—Kara的意思是「黑」。它座落於一處發出隆隆聲響的瀑布上方的一處有著很多石頭的山谷裡，這也是攀登艾提巴馬克山脊的基地營。前方鋸齒狀的山脊，邀請大家前往探險；有幾條步道往前走，大部分適合一天來回的攀登，可以看到山脈北邊風景——一大片雲霧之下，露出青綠與蒼翠的顏色。

完成這一天來回的短程健行後，最後走下山，來到巴哈爾村(Barhal)，沿途要經過卡拉湖，經過幾處很美麗的小聚落，可以看到水車和蜂窩，開滿野花的草地和蘋果園，接著，往下來到巴哈爾河左岸的森林裡。在村莊上方，座落於學校旁的林子裡的，是一棟美麗的喬治亞風格的10世紀長方形廊柱式聖堂—四使徒教堂(Church of the Four Apostles)，尖尖的屋頂，正好和四周的山脊相互呼應。

這座教堂在40年前被改成清真寺，簡單的石砌外表，裝飾著十字架，讓人想到古代墓碑。裡面可以看到一些大支柱，支撐石製頂，柱子上面還雕刻著小小的天使像。裡面的壁畫曾經接受過上千年的膜拜，但現在卻被人有欠考慮地塗上一層白灰。拱門形狀和一些石雕，則被後來的征服者塞爾庫克土耳其人(Selcuk Turk)所接受。

龐帝克阿爾卑斯山脈，一直是弱者在對抗外來世界的強有力統治者時的一處庇護所，代表著個人意志對抗集體控制。沿著光彩亮麗的山谷走下山，來到平地，背後的喀卡爾山脈則抬起頭來，迎接陽光與天空。

上圖　巴哈爾村這棟10世紀教堂的屋脊形狀，正好和周遭的山脊線相互呼應。這兒的石匠師父，在伊斯坦堡很受歡迎，供不應求。

右圖　艾提巴馬克山脈的南邊，不像北邊有那麼多動物吃草，所以草地上長滿很多野花，包括很喜歡水的報春花。

前頁　喀卡爾山脈北邊的冰河十分壯闊，讓人望之生畏；被沖刷得發亮的岩石，見證了這種帶有砂礫的冰河的驚人沖刷力量。

魯克皮隘口
橫越冰河入口

LUKPE LA
Crossing the glacier gateway

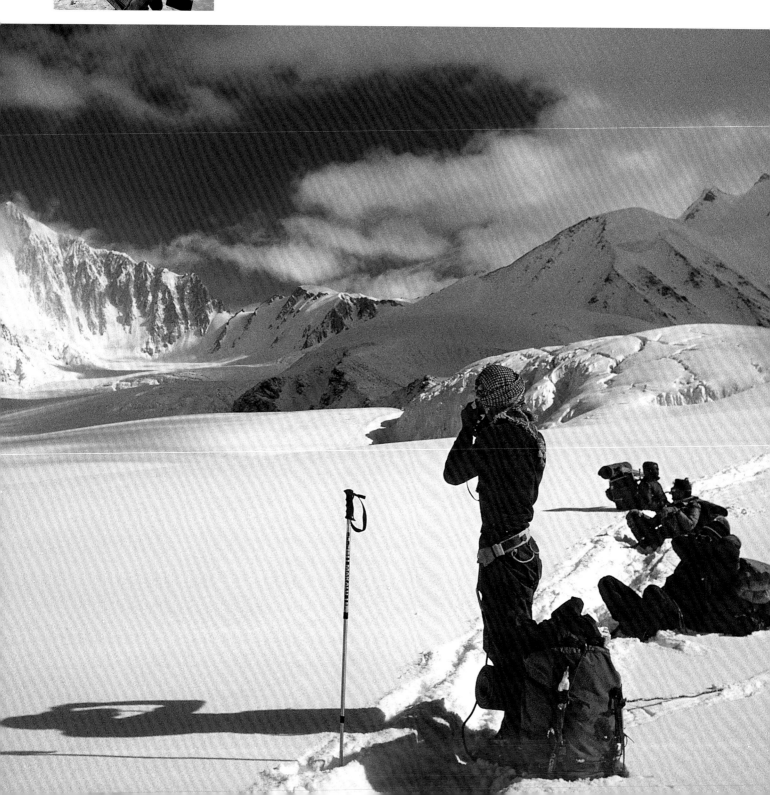

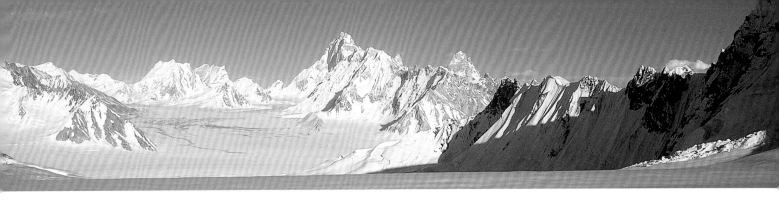

巴基斯坦，喀拉崑崙山脈
Karakorum mountain range, Pakistan
史提夫‧拉塞提(STEVE RAZZETTI)

　　魯克皮隘口(Lukpe La，la就是隘口)，高度5,700公尺(18,700呎)，是這段少人行走，但卻極度令人振奮的橫越喀拉崑崙山脈北部之旅的最高點。這條健行路線的起點在漢薩(Hunza)附近的喀拉崑崙公路上的巴蘇村，這是巴基斯坦境內最耗費體力的一條步道。

　　這段行程共長260公里(160哩)，行經偏遠與艱苦的荒原，景色極其壯麗，如果是體能狀況極佳的健行隊，大概要花上三星期時間。今天地球上已經很少有像這些山峰和山谷這樣難以進入的區域，所以，那些膽敢冒險進入此區域的人應該明白，萬一在這兒發生意外，能夠對你伸出援手的，是在很遠很遠之外。所有的隊員都應該很熟練拉繩渡過冰河的技術，懂得掉落裂縫的救援行動，而且知道如何在高山中找出行進方向。

　　就地理而言，這條步道獨特之處在於，它是讓一個人可以合法翻越喀拉崑崙山脈分水嶺的唯一一條路徑。(喀拉崑崙山脈是大中亞分水嶺的一部分)。站在希姆夏隘口(Shimshal Pass，4,460公尺；14,630呎)那處強風吹拂的大「巴默斯」(pamirs，牧草地)裡，往前看是一些山谷，谷裡的水則流入塔克里馬干(Takli Makan)沙漠那一望無際、閃閃發光的的鹽原裡。在你身後，那些可怕的大峽谷則帶著希姆夏河(Shimshal River)的上游河水往前走，最後把這些充滿泥沙的河水帶入印度河[希姆夏村東北方的那一大門地區，又被稱作帕米爾伊坦(Pamir-i-Tang)]。在這兒，河水水位彼此相差在一公里之內，但最後的命運卻大不相同——不是在沙漠大太陽那種有如火爐的高溫下被蒸發成水蒸汽，就是默默地

前頁小圖　心臟不夠強者不宜！前往希姆夏村途中，必須在吉亞拉特(Ziarat)利用像這樣驚險的鐵索橋過河。夏天的水位比較高，可能連這種捷徑也無法使用。
前頁大圖　從魯克皮隘口南邊下來，前往希姆甘盆地途中，這些疲憊的健行者暫時停下來休息。遠方雲霧中那座雄偉的高峰，就是布拉杜峰(Braldu Brakk，6,200公尺；20,340呎)，是杜賓(Durbin)和威廉斯(Williams)兩人在1956最先攀登的。
上圖　從希斯巴隘口(Hispar La)望過去的希姆甘盆地全景。
上右圖　希姆夏村，這是躲避周遭嚴酷氣候和地形的一處短暫休息站，一直到最近修建了一條道路之前，村裡從來就沒聽過汽車聲。
第66-67頁圖　一位不丹老者坐在德魯卡爾寺(Drukgyel Dzong)的廢墟裡沈思，這是在1650年興建的一座城堡式的寺廟，座落於巴羅河谷。

流過幾千公里，流入阿拉伯海。

　　此一地區大部分位於被巴基斯坦政府指定為「昆澤拉伯」(Khunjerab)和「中喀拉崑崙」(Central Karakorum)這兩處國家公園之內。

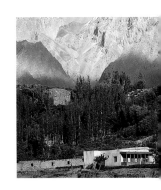

　　這兩處國家公園分別創立於1975年和1994年，主要目的在於保護數量正在快速減少的馬可波羅山羊、雪豹和棕熊；但這兩處重要保護區的管理方式，卻一直有所爭議。

　　不過，完全沒有爭議的，則是在這個區域內，存在著地球上高山地區的一些最美麗和最崎嶇難行的步道。具有美麗田園風光的果園、有如拼布般的田地，以及漢薩地區那些伊斯邁利(Ishmaili)村落的安詳寧靜—在雪峰對照之下，這些都顯得很渺小，並且呈現出英國登山家艾瑞克‧希普頓(Eric Shipton)所描述的：「宏偉高山區的終極美景」—這條路徑沿著東邊的希姆夏河前進，一直來到希姆夏隘口下方的希姆夏河源頭，距中國的新疆省邊界只有幾公里。接著，步道轉向南，沿著布拉杜山谷來到魯克皮隘口、雪湖(Snow Lake 或是 Lukpe Lawo)，以及環繞其四周的那些傳奇性高山。

　　本地區的漢薩族和巴帝斯坦族之間，不斷發生武裝衝突，再加上冰河的存在，使得人們很難以進入，就連古代是否有人類在此活動，也所知不多。漢薩族和巴帝斯坦族幾乎沒有文字記錄，自古以來就是以說故事的方式，把他們的文化和歷史一代代傳承下來。他們也極其迷信，同時個性上也喜歡誇大渲染，因此更模糊了很多歷史真相。

　　第一位從北邊越過希姆夏隘口的歐洲人是在1889年，他是大英帝國最偉大的冒險家之一：法蘭西斯‧楊哈斯本(Francis Younghusband)。但他本來的目標是西北方的帕米爾高原，因此只在帕米爾伊坦的峰頂短暫眺望，然後，就再度橫越這個隘口，繼續去探險目前被稱為中國土耳其斯坦(Chinese Turkestan，就是目前的新疆)的地區。

　　三年後，另一位英國軍官，柯克里爾上校(Colonel Cockerill)終於進入這處令人望而生畏的偏遠地區。20世紀的前10年，陸續有人前來探險，像是肯尼斯‧馬森(Kenneth Mason)和香柏格(RCF Schomberg)。

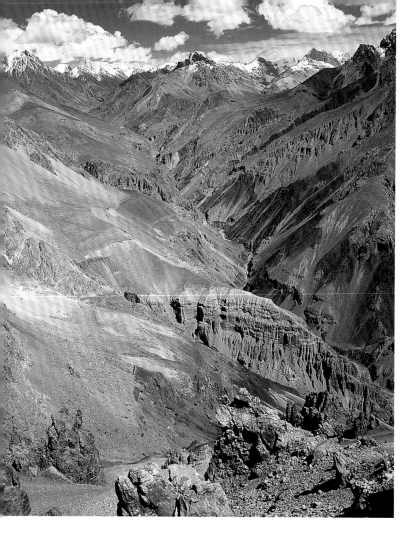

並且必須橫渡河水水位不穩定的碎石路，走過讓人頭暈目眩的「若拉斯」(jholas，鐵索橋)，以及渡過馬蘭古帝(Malangutti)冰河[在這條冰河的中央，可以看到很壯麗的迪斯特吉爾薩(Disteghil Sar)被冰雪覆蓋的北邊風光]。

離開希姆夏村後，要很辛苦地走上3天，才能來到希姆夏隘口上的夏季放牧聚落，舒渥特(Shuwert)。這條步道一開始向北前進，進入荒涼的查德加賓(Zardgar Bin)山谷，但接著，很快向東爬上陡峭的碎石坡，來到夏斯默克隘口(Shashmirk La，4,160公尺；13,650呎)，從那兒，可以看到真正壯麗的荒野景色。在南邊，越過希姆夏山谷，雅茲吉爾(Yazghil)冰河的白色冰塊把荒涼的山脈切割成廣闊的山壁，形成希斯帕—希姆夏(Hispar-Shimshal)分水嶺。

在一大群的較低山峰中，一些很高的高山特別突出，清晰可見，像是迪斯特吉爾薩(Disteghil Sar，7,885公尺；25,870呎)，昆陽茲希斯(Kunyang Chhish，7,852公尺；25,760呎)，普馬里茲希斯(Pumari Chhish，7,350公尺；24,115呎)，以及坎朱特薩(Kanjut Sar，7,760公尺；25,460呎)。東北邊，帕米爾伊坦被侵蝕得極其神奇的側面，以及古老的河流平臺，一路延伸向遠方。

接連兩天在險惡、陡峭和鬆軟的步道上，不斷爬上爬下後，來到舒澤拉伯(Shujerab)的牧草地，峽谷在這兒終於成為開放的空間，並且通往希姆夏隘口。

在這兒休息幾天，可以看到當地婦女和小孩子利用夏天在這兒照顧大群綿羊、山羊、和犛牛，這會讓你覺得很有趣，也可以讓你慢慢適應高山地區氣壓。隘口這兒的很多湖泊，是很多候鳥和水禽在遷徙途中停留的中途站，附近的吉特巴達夫(Zhit Bhadav)平原則提供像史詩似的壯闊背景。你的希姆夏主人將會安排犛牛陪伴你進入布拉杜山谷；這些犛牛可以載著人員和裝備渡河。

不過，最重要的是艾利克‧希普頓(Eric Shipton)1937年的那次學術性的探險，這支探險隊的隊員終於解開了一直籠罩著中喀拉崑崙山脈的複雜的地理學上的神秘。終於，這個「地圖上的空白處」被填滿了。

一定要使用希姆夏利犛牛才能渡過布拉杜河(Braldu River)，使得旅行者不得不從巴蘇展開他們的旅程。希姆夏利人(Shimshali)管轄的土地，從巴蘇村的漢薩河開始，希姆夏利人堅持，進入他們土地的任何搬運工作都應該由他們來作。這聽來也許有點固執，但卻絕對不能忽視，因為希姆夏利人是很傑出的登山者和高山挑夫。

希姆夏村本身是一處整理得很整潔、翠綠的綠洲，有著被粉刷得很漂亮的白灰房子，白楊木和杏仁果園。周遭的田園和放牧的牲口，支撐著村裡1,000多人口——這個村落享受著今天很少見到的自給自足的生活方式。現在已經開始興建一條道路，準備通往可怕的希姆夏山谷，這條新路可以避開舊路上所有的以下難關：大概要花兩天時間才能抵達村裡，

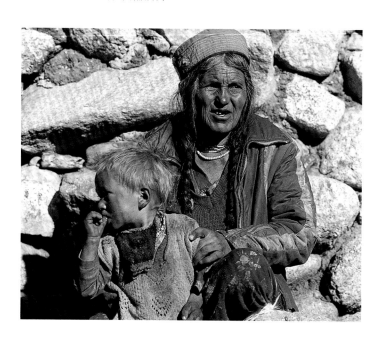

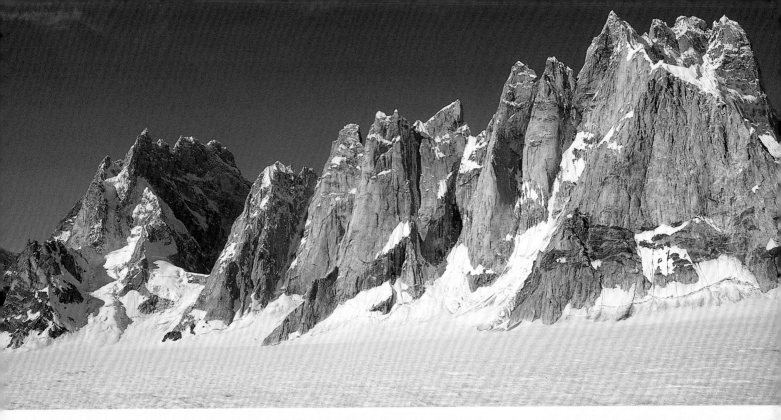

上圖　西畢亞佛石牆(West Biafo Wall)的岩柱，被知名的美國險家芬妮‧布洛克‧渥克曼(Fanny Bullock Workman)
形容為是「畢亞佛烈士碑」。by Fanny Bullock Workman as the 'Valhalla' of Biafo.

◆ 健行資訊

地理位置：巴基斯坦，北、中喀拉崑崙山脈

什麼時候去：7月到8月是最佳季節，這段期間天氣
穩定、晴朗。在夏季期間，冰河裂隙(冰河由於運動
而產生的應力所造成的裂縫)是開啟的。

起點：巴蘇村，位在漢薩的喀拉崑崙公路上。

終點：位於巴帝斯坦的亞斯科村(Askole)。

健行時間：大約21天((200公里；125哩)。

最高高度：魯克皮隘口(5,700公尺；18,700呎)。

技術考量：必須具備在冰河地區長時間健行的專業
技術。

裝備：四季睡袋，帳篷，糧食，和炊具，不管是隊員
或挑夫都要有全套多季登山裝備(包括冰爪和冰鋤)。

健行方式：有挑夫同行的背包健行。

許可證／限制：事先要申請登山許可證。每人收費
50美元，期限一個月。

地圖：美國陸軍地圖署(US Army Map Service)出
版，比例尺1:250,000，U-502系列，地圖編號：
No. NJ 43-15(希姆夏)。

危險：在魯克皮
隘口，雪崩是真實存在
的威脅。健行者要有能力判斷前
面是不是冰河裂隙存在，並能判斷出積雪
情況越來越不對勁，或是不是即將發生雪崩，並且
了解是不是有壞天氣和冷鋒即將來到。還有，要穿
上合適的保暖、防濕和防風衣物，以免發生體溫過
低，並要學會如何清楚看出這種症狀的早期跡象。

◆ 相關資訊

**納澤薩必爾登山社(Nazir Sabir Expeditions，喀拉崑
崙山脈的旅行用品店，巴基斯坦)：**

電郵：info@nazirsabir.com

網址：www.nazirsabir.com

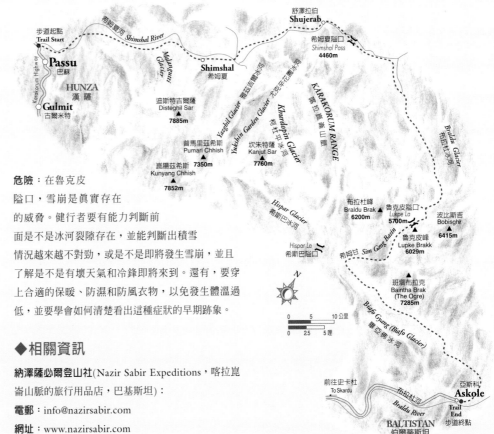

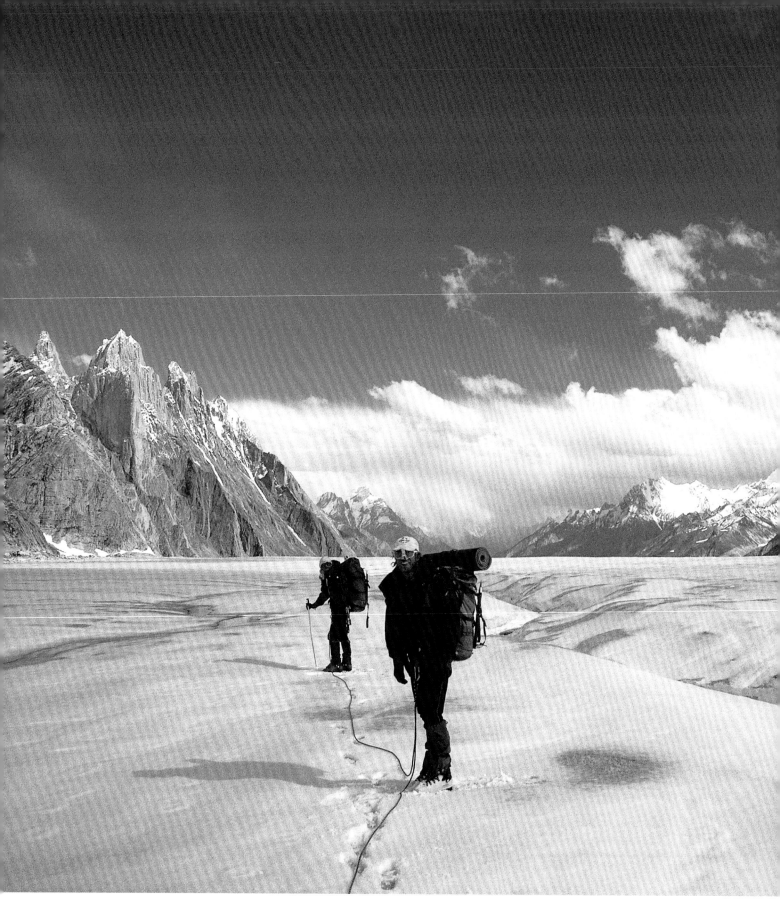

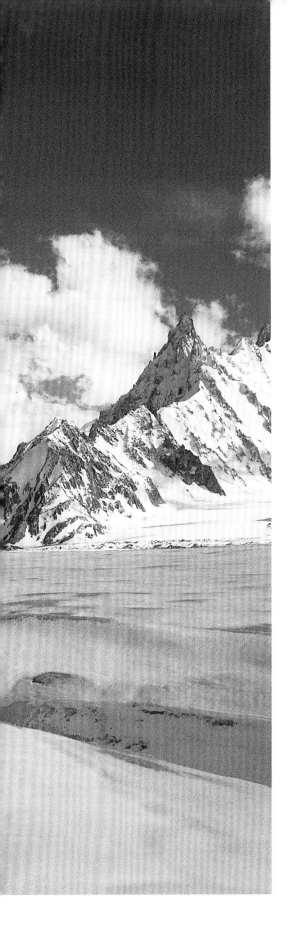

在這個地區健行和登山探險的機會，幾乎是無限的，但大部分健行者都會很急於前進，前往這個步道的精華地區。一旦你已經渡過布拉杜河，而且載你渡河的犛牛也回去了，那麼，你接著就要繼續前進，準備越過魯克皮隘口。這可不是那麼容易的事。

從希姆夏隘口東邊下來，就進入一處山谷，而在過去一世紀裡，只有少數幾個外國人看過這個山谷。只要從布拉杜向北走兩天，就進入幾乎神話般的夏克斯干河(Shaksgam)——目前是在中國境內，唉—它就聳立在拉德克北方，並且從喀拉崑崙山脈中的最高峰—K2，布洛阿特峰(Broad Peak)和加歇布魯峰(Gasherbrum)的北坡流出去。在南邊，山谷幾乎立即被布滿黑礫石、迴繞、和極度駭人的布拉杜冰河(Braldu)的河口擋住。

從這一點開始，一直到你離開距亞斯科村兩個小時步程的畢亞佛(Biafo)冰河河口為止，一路上並沒有步道，也沒有指標，所以，健行者一定要有找出行進路線的高明能力。布拉杜冰河長40公里(25哩)，其較低的那一部分，包含了有如迷宮式的冰塔和冰河冰河裂隙。雖然冰河上面的土地很崎嶇和陡峭，但還是一定要從那上面走過去，直到找到安全的地點後，才下到比較平坦的冰河河面，大約要一直到冰河的中段才會出現。

雪線的高度，以及這一路上會碰到的冰河裂隙的數目和大小，通常會因為季節不同，而各自不同，並且差異極大。在如此偏遠的地點，一次小小的意外，都有可能產生致命性的後果，所以，所有隊員都應該綁好繩索，彼此相連，一步一步，小心前進！現有的布拉杜冰河的地圖並不可靠，但最安全的作法是一直行走在中間冰磧石的東邊邊緣，直到看到隘口出現在前方為止。絕對不要走從西方過來的任何一條巨大的冰河支流。冰河主流最後一定會向西爬升來到隘口，這一段上升坡很長，但坡度和緩。

今天在地球上，像魯克皮隘口這樣真正偏遠、俱有高度挑戰性和令人難以置信的壯麗美景的地方，可說少之又少。從山頂望出去，壯闊、令人目瞪口呆的奇景，就展現在你眼前。在你背後北方，長年冰封的喀拉崑崙山，使得遠方毫無生氣的棕色深谷和土耳其斯坦沙漠顯得十分渺小。在前方，班塔峰[Baintha Brakk，又名食人魔峰(Ogre)，高7,285公尺，或23,900呎]聳立在閃亮得令人眩目的希姆甘(Sim Gang)盆地和雪湖(Snow Lake)之上。

希姆甘盆地和雪湖這一大塊土地，長久以來一直被認為是真正的冰蓋，但在希姆甘盆地看來平坦的表面下，並不是那麼和善，雪下是由很多巨大的冰河裂隙組成的複雜結構。早上九點之後的雪況就很恐怖，所以，要很早趕路，並且要一直綁好繩索，直到抵達畢亞佛冰河河口為止。

在這兒，距離十分容易騙人。從魯克皮隘口向下走35公里(22哩)，來到冰磧石營地(通常稱作希姆甘基地營)，在布拉杜河冰河之後，看來好像是一直線，十分好走，但可能要花上12到14小時。雖然你距亞斯柯以及通往史卡杜(Skardu)的道路仍然至少還要三天時間，但以喀拉崑崙山脈的標準來看，畢亞佛是很友好的冰河，你也許終於可以放輕鬆，享受沿路的絕妙美景。

在這兒待上一天，在西邊的畢亞佛冰壁(Biafo Wall)以及突然在班塔(Baintha)出現的另一處翠綠的高山草地裡找看看，看看是不是可以找出可以看到什麼美景的山徑。登山班塔峰(Baintha Peak，5,300公尺；17,390呎)，再看最後一眼的喀拉崑崙山脈美景。這段登頂之旅相當輕鬆，可以讓你輕鬆看到整個食人魔峰和拉托克山脈，是這一趟冒險之旅的最合適結束，接著，你就可以前往亞斯科村了。

左圖 這是通往亞斯科的畢亞佛冰凍河面的「超級高速公路」，也是這趟充滿挑戰的冒險之旅的最後一段行程。這條冰河的上游河面寬達5公里(3哩)，它的冰層厚達1,000公尺(3,300呎)，每年移動的距離超過100公尺(330呎)。

詹斯卡河
冰河貿易古道

ZANSKAR RIVER
Ancient trading via ice-rivers

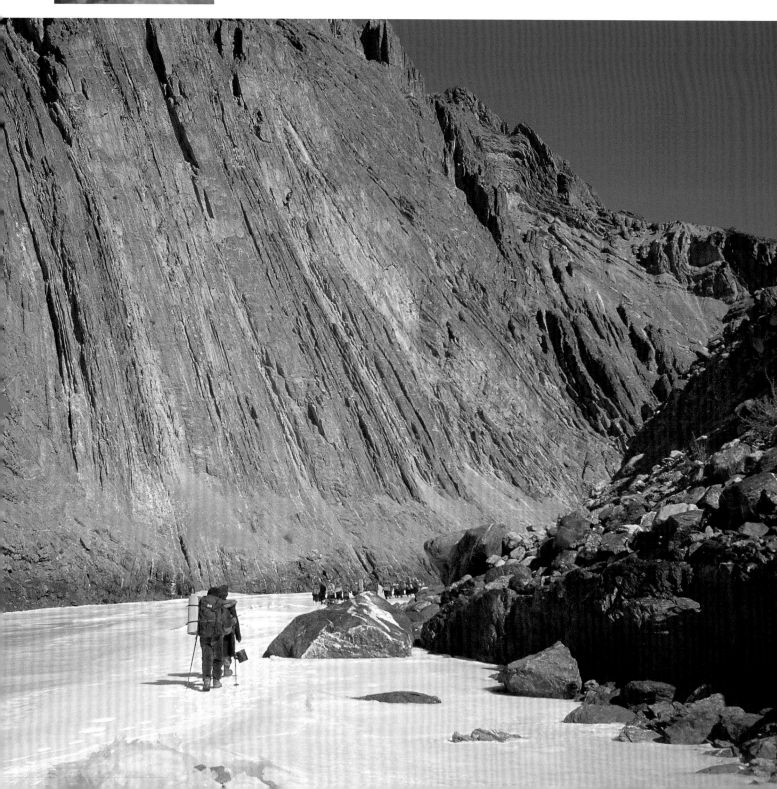

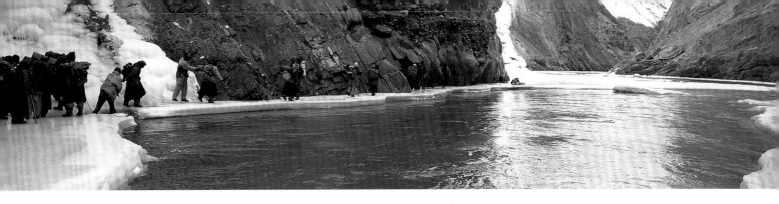

北印度，拉達克
Ladakh, northern India
塞伯‧曼克羅（SEB MANKELOW）

北邊是喀拉崑崙山脈，東邊是西藏，南邊是喜瑪拉雅山，印度偏遠、高海拔的拉達克(Ladakh)沙漠區就夾在這中間，忍受著寒冷、嚴峻的氣候。每年一月初，連續不停的低溫終於強行把此地的詹斯卡河逼進冬眠狀態。強勁的氣流和翻滾沸騰的流水終於靜止下來，慢慢地硬化成一條冰凍大道。這時，一年一度、短暫的詹斯卡河健行，也隨之開始。這些冬季健行者白天在冰凍的河面上健行，晚上睡在洞穴和詹斯卡里人的房子裡，他們就以這種方式走過一大片土地。在一年另外的十個月中，只有野山羊有能力進入此地區，或是在短暫的夏季裡有人來此泛舟。

詹斯卡河在從詹斯卡河谷流出進入偉大的印度河的過程中，已經把詹斯卡河谷切割成像一條蟒蛇狀的大峽谷，而且峽谷部分地段的深度高達1,000公尺(3,300呎)。在嚴冬季節裡，沿著這條大河河道健行，是很美妙的文化與地質經驗，也是在號稱全球最寒冷有人居住的山谷，艱苦、危險步道健行之後的最佳報酬。詹斯卡河谷夾在北邊的詹斯卡山脈和南邊的大喜瑪拉雅山脈之間，位置十分偏僻，而且，大部分地段只有靠步行才能進入。在短暫的夏天裡，一條單線道路一全都沒有鋪上路面，把河谷和印度大陸其餘地區連接起來。除此之外，本地區的所有交通完全僅限於徒步走過高山隘口。

冬天時，這些路線全都無法通過；受到大風雪的阻隔，這兒的詹斯卡里人社區被迫與世隔絕，過著幾世紀以來一直很少改變的傳統生活方式。酷寒的冬天，使得這個古代山中小王國每一年當中有7個月動彈不得，然而，諷刺的是，如此酷寒的天氣，卻也提供詹斯卡里人一個短暫的逃生窗口。當地人把這稱之為「夏達」(chaddar)，指的就是冰凍的河流實際上成了「冬天的道路」。詹斯卡河因此成了冬天的貿易道路，也可能是所有「冬路」之旅中，最好的一條路線。

這條路線把偏遠的詹斯卡村落和印度河谷連接起來，同時也連上列城(Leh，拉達克的行政首府)的市場，因此，它一度被用來運送奶油和乳酪這些最有價值的商品。最近，在春天開學之前，它則被用來把小孩子送到寄宿學校。無可避免的，西方的登山健行者也開始利用這條河流，不過，酷寒的氣候和步道的艱苦難行，使得絕大多數人都打了退堂鼓，只有意志最堅強的健行者才能夠成行。

從德里搭飛機，飛越西喜瑪拉雅山脈，經過令人印象深刻的一小時飛行後，健行者就來到列城。在這兒適應高海拔(3,500公尺；11,500呎)氣壓的同時，還是可以同時享受一下在冬天月份裡舉辦的幾項佛教慶典的其中一項。等到適應了高山氣壓後，就可以去買些補給品，並和你的嚮導及挑夫會合。如果沒有一位很有經驗的嚮導同行，就去進行冰河健行，這是很危險的行為。

從列城搭巴士，經過一段寒冷、有時候會讓你你嚇出一身冷汗來的行車旅程後，就來到位於奇林(Chilling)的步道起點，健行者可以在這兒看到詹斯卡河和印度河的交會處。奇林村有一些民宅，這兒住著拉達克最出名的一些工匠。這兒的村民大都是金匠、銀匠、銅匠和黃銅匠，他們都是技藝高超的尼泊爾工匠的後代，拉達克國王在16世紀邀請他們的祖先來到這兒製作佛像和宗教用品[詹斯卡(Zanskar)這個名字可能就是從藏文zangs-dkar這個字借用過來的，意思是白銅]。

在奇林村睡一個晚上後，健行者就要首次踏上冰凍的河面。健行者很快就會發現，那些冰河面可以讓你站穩腳步，那些不行。在冰河面上摔倒是很稀鬆平常的事，即使是詹斯卡人也一樣，除非是極度嚴肅的人，

前頁小圖　一位詹斯卡挑夫拖著他自製的雪橇行走在厚厚的冰河面上；冰河水十分清澈，河床底下的石頭清晰可見。
前頁大圖　離開詹斯卡村落後，身穿紅衣服的健行者行走在哈納米爾和澤拉克杜兩山之間的冰河面上，顯得十分渺小。

上圖　詹斯卡挑夫繞過沒有結冰的一段河面，雖然走起來比較辛苦，但沿著邊緣走，要比涉水而過來得安全。
右上圖　第二天健行結束後，健行者和詹斯卡挑夫在洞頂被燻黑的迪普尤格馬大洞穴裡，圍在漂流木火堆四周，一起取暖。

否則，像這樣的摔倒，通常都會引來一陣沒有惡意的開心大笑！不過，這畢竟是危險性很高的一次健行活動，所以，一開始就要很小心，所有的健行者和響導都要集體行動。突然栽進河水中的機會不大，但還是有這樣的可能性存在。有些地方的冰塊會比較薄，但表面上看不出來，河上也總是會有一些地段的河水是不會結冰的，並且裸露出來。很多這些地段都可以輕易避開，其他的則需要腳下保持小心。

然而，在冰河上健行的這種獨特經驗，卻是值得一輩子不斷回味的。每轉一個彎或繞過一個轉角處，眼前都會出現絕佳的美景，吸引健行者繼續走下去。從奇林村出發，走了幾個小時後，眼前就會出現一處紅褐色的山區小徑，從這兒開始，峽谷就會變得很深，景色更雄偉。如果冰河面情況不錯，河上的第一個晚上，通常就在尤格馬辛格拉(Yogma Shingra)度過，這是一處小小的岩棚和河岸，頭上是一處緊縮成一團的懸崖。所有人依偎在用漂流木燒成的火堆旁，寂靜籠罩著整個峽谷，只有因為氣溫下降，河中冰塊移動而發出的尖銳爆裂聲劃破寂靜。

接下來的三天，也都沿著類似的路線前進。一大清早就動身，可以有效對抗令人難以忍受的酷寒，同時也使得在天黑前抵達理想洞穴的機會增加到最大。峽谷的深度繼續增加，路徑則在每一處河彎處來來回回、彎彎曲曲前進。有些地方的冰層很薄，或根本沒有結冰，這時，健行者別無選擇，只有繞道河邊的岩岸，或是小心通過薄冰層。如果岩石很陡而且很平，而河水也不深，那麼很快速地涉水而過，可能是最理想的作法。

如果沒有這些有利情況，那只好繞到冰河上方幾百呎高、比較好走的路面，雖然比較辛苦，但總比要花很長時間等待河面再度結冰來得好。

事實上，氣溫不斷變化，會使結冰情況產生變化。寬廣和多波紋的河面會使水流停止，最後結成厚冰，偶而這些冰很透明，以致於下面河床上的大圓石清晰可見。氣溫也會影響健行的日子，如果碰巧出現難得的陽光，正好可以休息一下。起風的時候，通常很暖和，可以坐下來喝杯茶，讓潮濕的登山鞋被風吹乾，順便也讓其餘裝備吹吹風。從陽光變成陰天的同時，氣溫也會跟著大變。步道進入峽谷深處後，就會一直在這兩種極端的氣溫中前進，所以選擇正確的幾層衣物，就成了很大的挑戰。第二天的行程結束時，是在絕對照不到溫暖陽光的迪普尤格馬(Dip Yogma)，這是在河流很上方的一個大洞穴。洞內地上的灰燼，以及被燻黑的洞頂，就是過去好幾世代的詹斯卡人在這兒躲避風寒的最佳見證。

第三天離開迪普尤格馬後，會經過以結冰情況很不好而聞名的幾個地方，然後，要看情況的嚴重性而定，健行者可以選擇在尼拉克村(Nerac)過夜，或是再往上游走幾個小時，到一條通往林石特(Lingshet)村落的支流附近過夜。

尼拉克村有幾棟建立在河流上方的房子，在黃昏時分爬上很陡的山坡來到村落附近的一處荒涼田野，可以看到滿天星斗的美麗夜空。尼拉克正好代表從拉達克陰雨天氣轉變成真正的喜瑪拉雅冬天天氣；從這兒開始，積雪的厚度會不斷增加。深峭的峽谷也隨著出現轉變，到第四

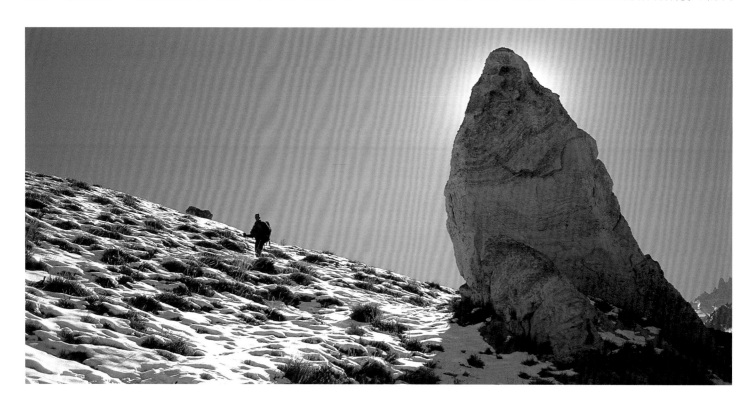

上圖　一位健行者從哈納米爾村走過河去，一塊飽受風雨侵蝕的皺石，指出從冰凍河面通往詹格拉的多條步道中的其中一條。

次頁　第三天，一位健行者和一位詹斯卡嚮導走過狹窄的冰棚，避開距離她的登山鞋只有幾吋遠的薄冰河面。

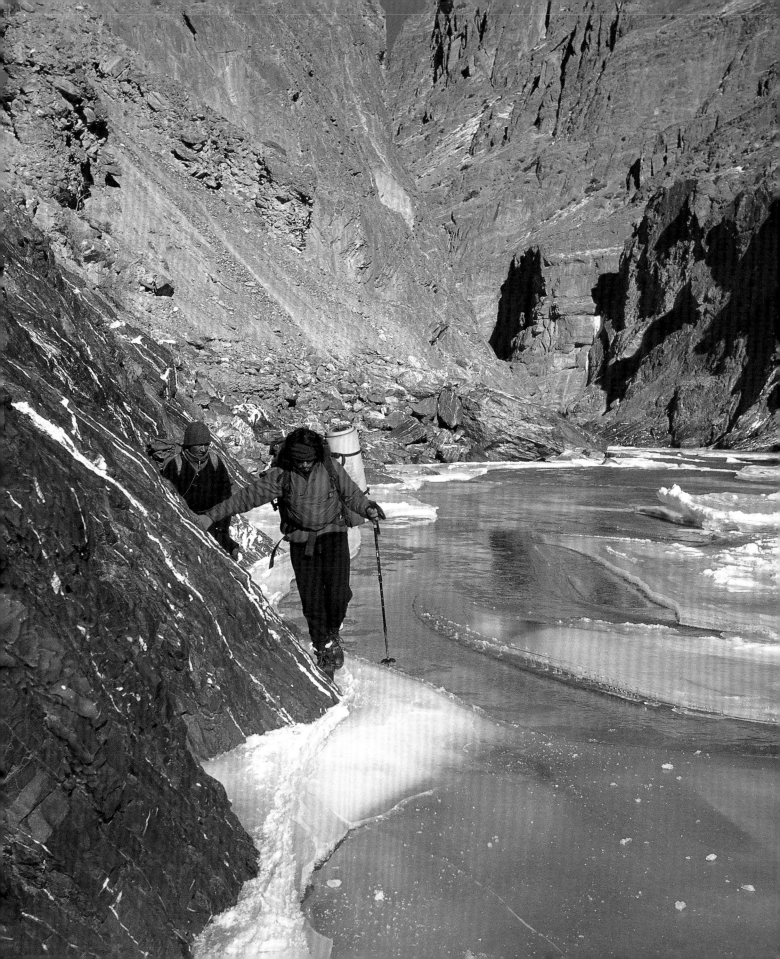

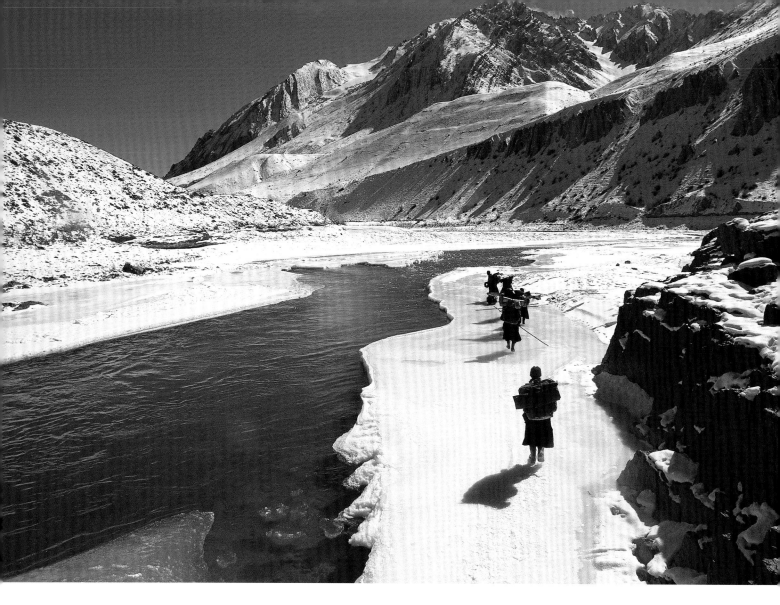

天的健行結束時，峽谷的風景會變得更開闊。再一次，必須選擇過夜地點，如果天氣情況很糟，阻礙了前進的路線，那麼，在澤拉克杜(Tserac Do)一處突出岩塊上的一個小山洞，將是很舒服的過夜地點，只是有時候風會有點兒大。

如果天氣很好，那麼再往上游走一點，另外還有幾個小山洞和突出的岩棚可以選擇；你的嚮導應該知道是否能夠在天黑前趕到。

第五天，走了幾個小時後，就會來到夏姆(Sham)，或是詹斯卡河下游。在接近小小的哈納米爾村(Hanamil)之前，有很多機會可以離開河流路線，改而走上在多天時把幾個詹斯卡村落連結起來的幾條有著很厚積雪的步道。這兒的峽谷已經不再那麼險峻，很久以前從大喜瑪拉雅山脈向北流出的巨大冰河在這兒切割出一道很大的U字形山谷，河流則在這兒沿著山谷切出。這時候已經可以選擇沿著詹斯卡河的任何一邊

河岸前往巴杜姆(Padum)，過夜地點因此隨之而定。如果走詹斯卡河東岸，健行的第五晚就可以在詹格拉(Zangla)村過夜。

接下來的地形走起來輕鬆得多，可以一路走到史東德(Stongde)，將會第一次看到大喜瑪拉雅山脈的6,500公尺(21,000呎)高峰。再走上半天時間，健行者將抵達這些大山的山腳下，以及海拔3,600公尺(11,900呎)的巴杜姆村莊。

在詹斯卡嚮導和挑夫的陪同下完成這趟健行行程，健行者等於擁有了參與詹斯卡傳統冬季旅行的特權。在抵達詹斯卡河後，還有進一步參與詹斯卡多季生活的機會，那就是在當地村民的屋裡待上一晚，見見嚮導及挑夫的家人。這是一次豐富與很有收獲的經驗。在品嘗羊肉美食和喝點當地釀造的烈酒後，剩下來的就是經由陸路或搭乘直升機回到列城，健行者不需要再沿著「多路」往回走。

上圖　離開背後較陡的峽谷後，這幾位詹斯卡挑夫向著哈納米爾村走去，這處村落是夏姆地區，或是詹斯卡下游地區，第一個有人定居的村落。

次頁　由於河水的氣溫不斷升升降降，造成河水冰塊不斷膨脹及收縮，結果形成這種巧奪天工的大自然雕刻作品。

◆ **健行資訊**

地理位置： 詹斯卡河，拉達克，北印度。

什麼時候去： 河流結成厚冰的最可靠時間是1月初到2月中，不過，每一年的情況都會有很大的變化。能否順利走完全程，要看河水結冰的狀況而定。

起點／終點： 來回一趟行程的起點都在奇林村 (Chilling) 目前的步道入口 (從列城搭巴士前往，大約需要5小時)；健行者通常由相同路線進出詹斯卡地區。

健行時間： 14天 (260公里；160哩)。如果河水結冰情況不理想，健行天數將會增加。如果在抵達巴杜姆前就往回走，健行天數就可以減少一點。林石特步道則是很受歡迎的4天 (若是來回則是8天) 健行行程。

最高海拔： 有些時候，必須要先繞道到峽谷上方的隘口，海拔將高達4,000公尺 (13,000呎)，然後再下到河流。

技術考量： 這是很艱苦的冒險健行，健行者一定要體格強建，並且很適應在酷寒天氣中生活。他們要很熟悉涉水走過露天河流，並且還要有攀岩技術，這些活動全都要在零下的低溫中進行。白天在陰暗地區的溫度通常在攝氏零下5到25度 (華氏23度到零下13度) 之間。

裝備： 適當的保暖衣物、登山鞋和睡袋，要能夠應付酷寒天氣及低達-40℃ (-40℉) 的低溫。登山杖，繩索，毛巾和多準備一雙登山鞋，在涉水時可能會很有用。去程和回程需要用到的所有消耗品 (食物、爐子和燃料、炊具)，一定要在出發前在列城全部買齊，因為不能保證可以在詹斯卡村落買到這些東西。

健行方式： 在結冰河面上健行，有當地嚮導、廚子和挑夫同行。健行者需要在山洞及詹斯卡人的屋裡過夜。健行路線和每天健行哩程，要看當地河流結冰情況而定。不建議在沒有有經驗的嚮導的陪同下，從事這趟健行活動。

地圖： 日內瓦的Editions Olizane出版社有出版這個地區的地圖，比例尺是1:350,000。

許可／限制： 目前沒有，但建議行前要打聽清楚詹斯卡及鄰近地區最近的政治情勢。

◆ **相關資訊**

網址：

www.jktourism.org (Jammu & Kashmir tourism，查謨和喀什米爾旅遊局)

www.ibexpeditions.com

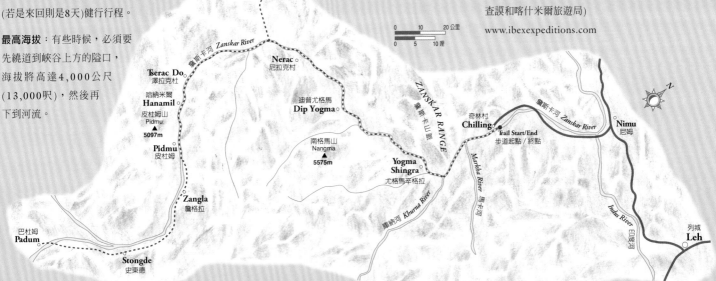

虎穴寺與聖峰
雷龍國度

A TIGER'S LAIR & A SACRED PEAK
Land of the Thunder Dragon

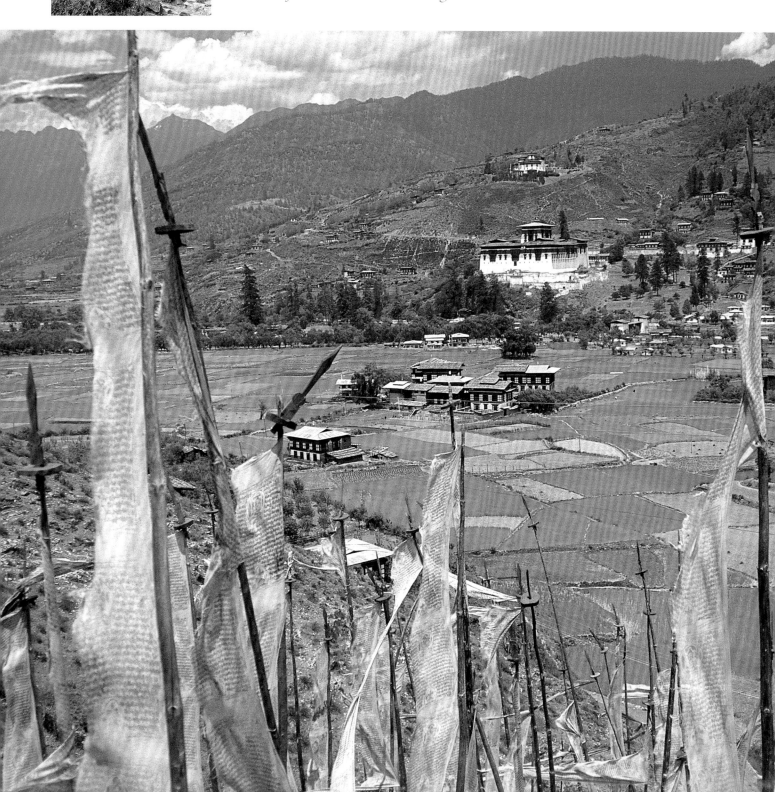

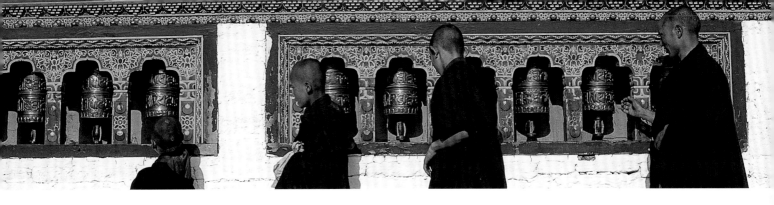

東喜瑪拉雅，不丹
Bhutan, eastern Himalaya

茱迪‧阿姆斯壯（JUDY ARMSTRONG）

不丹是位於喜瑪拉雅山脈懷抱中的一個極其自我保護的王國，不丹人把自己的家園稱作是香格里拉(世外桃源)，並且像雪豹保護自己的巢穴那般凶猛地保護它的與世隔絕─躲避在神聖的群山高峰間。處在印度和西藏這兩個巨人之間，幾世紀來，不丹一直充當緩衝區的角色，極力避免讓這兩大巨人發生衝突。雖然它的邊界曾經因為宗教和地理因素而有所變動，但它的靈魂卻一直原封不動。不丹一直是佛教重鎮，並且一直維持著世襲君主制度。

但這個小王國在進入新的千禧年之後，也面臨了改革的壓力。受過外國教育和廣受愛戴的汪曲克國王(King Jigme Singye Wangchuck)，最近取消了由國家管理觀光業的制度。這表示，觀光客現在想要進入這個國家，唯一的限制就只有費用的考量，以前一年只限制3,000名觀光客進入的規定也已經取消。

這個國家充滿很多古怪現象，道路在1960年代就已建造，但山區的農民卻必須走上5天才能抵達這些道路。電視在1999年引進，但大部分房子都沒有廁所。老百姓要先去找占星家看病，然後再去找醫生。在不丹老百姓心目中，受教育的重要性，還比不上用手收割稻米的重要。

不丹人都穿傳統服飾：女性穿「基拉」(kira)，這是用一塊顏色鮮艷的長方形布料製成的衣服，長度著地，男性則穿「哥」(gho)，這是長度到膝蓋的長袍，腰部要繫上很緊的腰帶，但在寺廟裡，喇嘛則在他們的深紅色袍子下面穿著T恤。

巴羅(Paro)這個城鎮的商店沒有門，所以，當地婦女經常背著嬰兒，踏著小階梯，從沒有玻璃的窗戶爬進店裡買東西。她們可能買犛牛肉乾、Nike運動鞋、竹製的米篩、或閃閃發亮的進口口紅。

不丹風景十分壯闊，但同時也很精緻。不丹的緯度跟開羅一樣，但它將近四分之一的土地都在常年積雪的情況下；一塊塊整齊的田地，種滿稻米和馬鈴薯這些作物，田地後面遠方則矗立著有如尖塔、白雪罩頂的

高山峻嶺。來自冰河、翻滾奔騰的河水，成了灌溉用水，小小的寺廟躲在占地寬廣大寺的陰影裡。金黃色的落葉松樹林，滋潤著一大片一大片的翠綠地衣，美麗的鳥兒戴勝在老鷹的陰影裡跳躍。

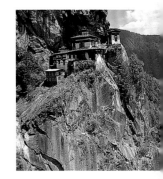

不丹文化很堅定地建立在佛教哲學和信仰上，最明顯的例子就是白色的大宗堡(dzong)，這是像城堡式的大寺廟，守衛著山谷和城鎮。有些宗堡，像巴羅和普那卡(Punakha)兩地的宗堡，用黃色與鮮紅色裝璜，十分華麗，其餘的則比較樸實。同樣醒目的還有「佛塔」(chorten)，這種小小的建築，裡面有宗教物品和轉經輪(祈禱輪)，信徒轉動轉經輪時，裡面的祝福經文才會散發出來。在山區小徑、步道、河邊和山區隘口，都可以看到它們的蹤影。這兒也有很多「天馬旗」(也稱「風馬旗」)，長長的繩子上綁著紅、白、藍、黃和綠色印有佛教經文的小小旗子，在風中飄揚，把祝福和幸運傳送出去，也把這些訊息傳送給往生者。

很多觀光客前往不丹，主要是參觀它的節慶活動和人民的生活，但不丹也是登山健行天堂。為了把對環境的衝擊降到最低，不丹政府對於每條健行步道的健行人數都有限制，並且規定每個健行隊都要有一位嚮導。不准亂扔垃圾和廢棄物，而且，在步道上，除了指定的露營營地之外，不會再興建任何設施。

海拔較低地區的健行活動，大概需要2或3天，高海拔的「雪人步道」(Snowman Trek)則要長達23天。這兒介紹的健行路線則屬於中海拔：一路健行到詹哥善(Jangothang)的露營地(海拔4,090公尺，13,420呎)，然後再循原路或經由不同的山谷走回來。這條路線可以造訪偏遠山谷，看一眼神聖的緯莫拉日峰(Chomolhari)，但並沒有上到健康可能會發生問題的那種海拔高度。對不丹人來說，所有山峰都是神聖的。結果，正

前頁小圖　兩位健行者走在水聲很吵的巴羅河谷上方的泥土山徑，向著詹哥善露營地走去。

前頁大圖　迎風飄動的佛幡，把人們的祝福和期望送入風中，佛幡上有五種顏色─白、綠、藍、紅、黃─代表了金、木、水、火、土。

上圖　幾位喇嘛正在他們的寺廟外轉動轉經輪，這種轉輪裡面放有經文，每轉一次，就等於唸了一遍經文。

右上圖　虎穴寺高踞在巴羅河谷上方的岩塊上，這兒只聽得到風聲、水聲、和喇嘛的頌經聲。

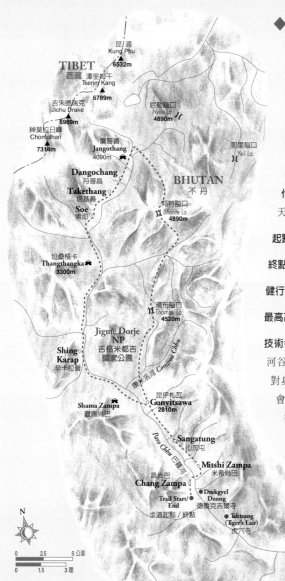

TIBET
西藏

昆/浦
Kung Phu
6532m

澤里阿干
Tserim Kang
6789m

吉朱德瑞克
Jichu Drake
6989m

綽莫拉日峰
Chomolhari
7314m

尼勒隘口
Nyile La
4890m

詹智薔
Jangothang
4090m

Dangochang
丹哥昌

Takethang
塔基薔

Soe
索耶

坦桑格卡
Thangthangka
3300m

BHUTAN
不丹

耶里隘口
Yeli La

邦特隘口
Bhonte La
4890m

湯布隘口
Thompu La
4520m

Jigme Dorje NP
吉格米都吉
國家公園

Shing Karap
辛卡拉普

清水泾河 Conjina Chhu

昆伊札瓦
Gunyitsawa
2810m

Shama Zampa
夏馬尚巴

Sangatung
山加屯

Paro Chhu 巴羅河

Mitshi Zampa
米希尚巴

Chang Zampa
昌尚巴

Dmkgyel Dzong
德魯克吉爾寺

步道起點／終點
Trail Start/End

Taktsang
(Tiger's Lair)
虎穴寺

Paro
巴羅

N

0 2.5 5公里
0 1.5 3哩

◆健行資訊

地理位置：位於東喜馬拉雅，介於尼泊爾、印度、孟加拉和中國之間。

交通：搭乘國際線航空班機飛往巴羅，這是不丹唯一機場(在飛往不丹途中，如果坐在飛機左邊，可以看到美麗的珠穆朗瑪峰)；或者由陸路，經布安特秀林(Phuentsholing)進入。

什麼時候去：旅遊季節春天(4月到6月)和秋天(10月和11月)。

起點：巴羅附近的德魯克吉爾寺，不丹西部。

終點：德魯克吉爾寺。

健行時間：6到7天(116公里，72哩)。

最高高度：詹哥善(4,090公尺；13,420呎)。

技術考量：步道很好走、坡度和緩，但隨著巴羅河谷的高度逐漸增加，就要開始注意海拔高度對身體的影響。到達詹哥善基地營後，你可能會覺得呼吸急促，並且有點兒頭暈，因爲這裡的海拔高度達到4,000公尺(13,000呎)，可能會出現高山症。要注意是不是出現了高山症症狀，並要確定你們的嚮導有處理這個問題的經驗。

裝備：健行鞋，小背包(其餘東西都由馬兒揹著)，多穿幾層衣服，以應付多變的氣溫(在高山區，白天可能很熱，晚上則冷得讓人發抖)。河水煮沸後，最好再加入濾水劑或淨水碇。

健行方式：很愉快的健行，行走在很好的步道上，行經美麗的荒野景色。健行過程一定要有嚮導同行，並要有一組支援小組同行，包括馬夫、廚子和至少一位幫手；最好多多跟他們互動，並和路上碰到的當地人打打交道。旅行社供應的露營設備可能都是最基本的，所以，一定要帶著你自己的睡袋和睡墊。

許可／限制：觀光客必須申請不丹的入境簽證，並且要先透過政府認可的旅行社安排好行程。旅行社收取的一天費用，包括所有一切開銷：國內交通，三餐，住宿，嚮導，健行支援小組等等。這些費用是以美金計價，看來似乎很貴，但卻會讓你覺得很值得，因爲這可以讓你見識到一個與眾不同的國家和人民。

◆相關資訊

網址：

www.bhutantrekking.co.uk

www.classic.mountainzone.com/hike/bhutan

www.himalayankingdoms.com

www.bhutan-info.org

上圖 這棟堅固的石頭登山小屋，是詹哥善露營地的焦點；地板中央有個坑洞，可以生火，馬具則掛在牆上。

右頁 雨中健行，10月和11月是最多人健行的月份，一般來說，這兩個月都很乾燥，但在山區，天氣隨時會變。

統的登山活動遭到禁止，但綽莫拉日峰是所有山峰中最神聖的也最特殊。綽莫拉日的意思就是「女神峰」，是不丹第三高峰，海拔7,314公尺(23,997呎)。

最好的健行方式是白天從巴羅河谷出發，前往虎穴寺(Tiger's Lair)—不丹人則稱它為「塔桑」(Taktsang)。但更正確的名稱是「塔桑僧院」(Taktsang Goemba)，因為它實際上是由幾棟寺廟建築構成。有時候也有人稱它為「塔桑寺」(Taktsang Lhakhang)，Lhakhang指的是寺，但也被用來稱呼每間寺廟中的主神殿，因此，一座僧院裡含有很多神殿。

這樣的健行活動共要4個小時，要向上爬1,000公尺(3,300呎)，來到海拔3,100公尺(10,200呎)，這對於接下來健行活動的高度適應很有幫助。這條路線會行經稻田，穿過檜木和松樹林，從天馬旗下面走過，並會經過佛塔(碰到佛塔時，應該以反時鐘方向通過)。

觀看虎穴寺的最佳位置，是站在跟這座僧院平行的一塊突出的岩塊上。1998年4月的一場大火毀掉這座僧院的大部分，重建工作已經展開，但由於火勢太大，甚至連僧院的石造表面也被燒毀。這座僧院由很多白色建築組成，全都建在黑色的懸崖上，十分壯觀。可以利用鐵纜吊索滑過深谷到達這間寺廟，但目前並不准外國旅客前往參觀，因為整修工作尚未完成，目前的情況太過危險。看看深得嚇人的深谷，再看看橫越山谷的單薄鐵纜吊索，你會很慶幸自己沒有冒險一試。

前往詹哥善的健行活動則在第二天開始，起點是目前已經成為廢墟的德魯克吉爾寺(Drukgyel Dzong，海拔2,580公尺，8,410呎)。這兒是不丹人最後終於把西藏軍隊趕出去的地點，有一條泥土路從德魯卡爾寺沿著巴羅河谷蜿蜒往上，一路追隨巴羅河翻滾起泡的急湍河水前進。河谷相當肥沃，谷裡面每一吋土地都種滿稻米，一格格的稻田擠在一起，好像拼布圖案一般。

一路上每隔一段距離，就會見到用石塊和泥土建成的傳統房屋。它們都是三層樓高，動物住在最底下一層，人住在中間一層，稻草或食物則堆放在最上層，讓它們在屋頂下自然乾燥。這些房子全都是白牆，雕刻得很精美的木框玻璃窗，上面還畫著象徵吉祥的佛教符號及圖案。高聳的屋頂用木條製成，再用石塊壓住；房子沒有煙囪，因此，炊煮時產生的煙會自行找出房子裡任何空隙飛散出去。不久，稻田不見了，代之而起的是燕麥、辣椒、和馬鈴薯等作物。河邊的天馬旗隨風飄揚，由河水推動的轉經輪則不停地轉動著。

在經過古尼札瓦(Gunyitsawa，2,810公尺；9,160呎)的軍隊崗哨後，來到第一晚的露營地，就位於河邊的寧靜草地裡，健行隊將在這兒搭起帳篷，擺好褶椅和桌子，然後在星空下共進晚餐。

接下來兩天，步道一路向山谷上方前進，並多次利用木橋來回渡河。瀑布從陡峭的山谷上方傾瀉而下，在清澈的高山空氣中，樹木似乎閃閃發光。在離開德魯卡爾寺的第二天，步道就進入吉格米都吉國家公園(Jigme Dorje National Park)。這是不丹最大的森林保護區，也是一些瀕臨絕種動物的家，包括雪豹、小熊貓(red panda)和毛皮極其漂

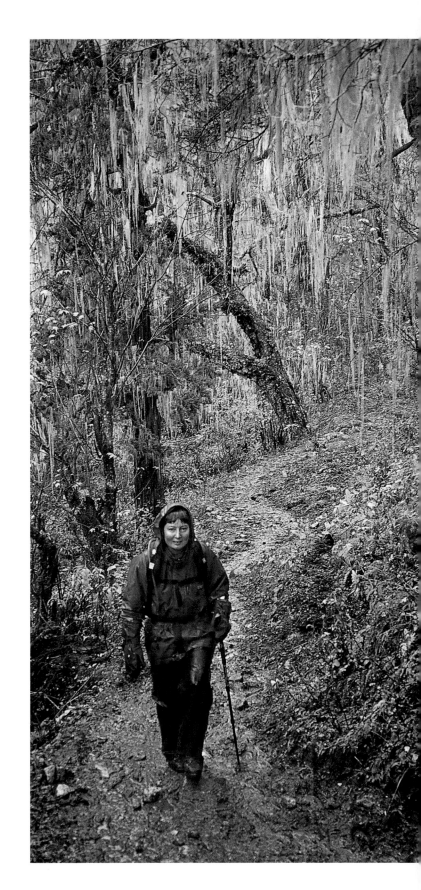

最上圖　在不丹，每一位健行者，不管是只有一個人或是一支健行隊，都有一個支援團隊。最重要的是馬夫，他擁有和管理用來載運用品的馬匹。這些馬兒雖然很小，但腳步穩健，能夠載運所有行李和食物。圖中這位曾經當過喇嘛的馬夫，正在替他的馬兒上馬具，準備前往綽莫拉日峰健行。

上圖　在詹哥善露營地裡，突然下起一場不合時宜的大雪，一位健行者站在他的帳篷前，後面遠方是一座小堡壘。即使是在最多人健行的10月和11月這兩個乾燥的月份裡，也有可能下雪，尤其是在這樣的高海拔(4,090公尺，13,420呎)。

右上圖　神聖的綽莫拉日峰，在黎明時被朝陽染成一片金黃。這是不丹第三高峰，峰頂海拔高達7,314公尺(23,997呎)，它的名字直譯過來就是「女神山」。

亮的扭角羚(takin)。扭角羚是偶蹄目牛科動物，同時具有牛羚和麝香鹿這兩種動物的外形，相當罕見。

著名的生物學家喬治‧史家樂(George Schaller)稱牠們是「初乳羚鹿」，因爲牠們的體形和北美羚鹿十分相似，更妙的是，牠們長了一個肉峰狀的鼻子！這兒的野生動物很豐富，也都很奇特，你會不斷看到拖著長長藍尾巴的金黃色鳥兒，鼓著臉頰、有著杏黃色尖尖頂冠的戴勝，以及有著美麗圖案翅膀的黑白相間的蝴蝶。

第二個晚上的露營地在坦桑格卡(Thangthangka)，這是海拔3,600公尺(11,800呎)的高山草地，有一棟小小的石頭避難房子，靠近雪杉樹林。第二天一早離開這兒不久，措末哈里峰就自動顯現在你前方，但接著又消失不見。期待的心情越來越高，在超越海拔4,000公尺(13,000呎)的指標後，眼前的景色變了。巨大的岩石台地，四周都是從

上傾洩而下的瀑布，大塊的殘留冰塊，橫躺在越來越寬闊的河床上。這兒是犛牛活動的地區。

這種全身長滿粗毛的動物，自古就被當作馱獸，也是人們的肉類來源。犛牛肉營養豐富、顏色較深，價格是牛肉的四倍。犛牛的尾毛被拿來製成在祭壇上使用的神聖毛刷。這兒也可能見到一群群很罕見的岩羊(blue sheep)。

到了這兒，房子越來越少，彼此之間的距離也越來越遠。這兒的房子較小，可以看到很多房子都把準備給犛牛吃的草料晾在牆上，讓它們曬乾。這是準備給犛牛在冬天吃的，因為冬天的積雪可以高達二樓的窗戶，即使是像犛牛這樣強健‧耐寒的動物，也無法自行覓食。其中一棟房子住的是西藏的一個難民家庭。人住的那一層是單獨一間很大的房間，地板是很厚的木頭，窗戶沒有玻璃，但有木頭製的百葉窗。一個很

高的梳妝台充當神壇，上面擺了七個裝滿聖水的小碗，放在神龕前。牆上貼著不丹國王的黑白照片，房裡的一根橫樑上掛著肉乾和辣椒。經過這棟房子後不久，詹哥善基地營(海拔4,090公尺，13,420呎)，以及措末哈里峰的偉冰雪大金字塔，就會出現在眼前。這座大山就直接矗立在露營地後面，這肯定是喜馬拉雅山區最壯觀的景色之一。

從這兒開始，有多種選擇：健行者可以繼續越過海拔4,890公尺(16,045呎)的奈勒隘口(Nyile La)，向著廷布(Thimphu) 或拉雅(Laya)前進，接著，轉向東，越過偏遠和壯觀的邦特隘口(Bhonte La)，沿著巴羅河谷往回走。想要完成這趟6到7天的健行旅程，回程最快的方法，就是沿著巴羅河谷往下走，花上2或3天—但如果時間‧預算和天氣許可，這些替代路線都可以讓你欣賞到隱藏在這處高山樂園，更為隱秘角落裡的驚人美景。

卡基拉山與特根山
雙峰之間

KHARKHIRAA & TURGEN
Between twin peaks

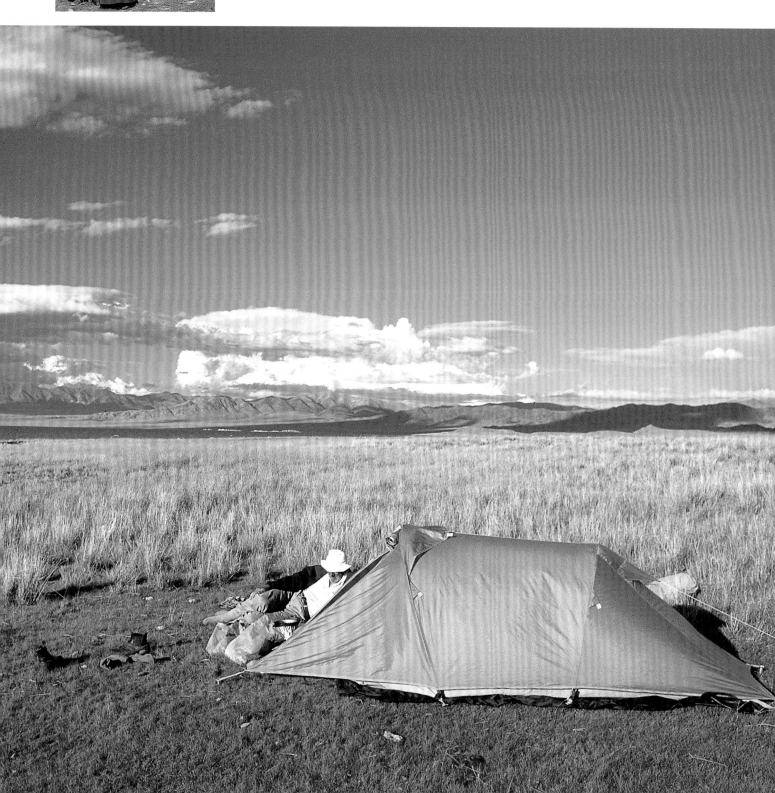

蒙古西部，阿爾泰山脈
Altai mountain range, western Mongolia
葛拉翰‧泰勒(GRAHAM TAYLOR)

很多人認為，蒙古只是個有如波浪般起伏的大草原或沙漠，但其實，在這兩者周遭的地區，卻可讓喜歡冒險的健行者體驗到荒野經驗：高山山谷、冰河山峰、以及游牧家庭和他們的犛牛與駱駝──而且充滿蒙古風味。甚至還有機會見到雪豹，不過，機會很小。

蒙古介於中國和西伯利亞之間，是亞洲第二大面積的國家，但人口只有220萬人(1997年的人口調查)，因此反而是亞洲人口密度最低的國家。蒙古本來是前蘇聯集團的一員，從1991年起維持獨立地位，並以民主方式選出它的政府。這個國家最出名的，就是它是成吉思汗的誕生地，這位偉大的戰士在12世紀末和13世紀初，把蒙古帝國從蒙古擴大到波蘭，並且橫跨整個亞洲大陸，東到日本，南到緬甸，這是全世界有史以來最大的帝國。

卡基拉山(Kharkhiraa)和特根山(Turgen)這兩座高峰，位於蒙古偏遠西北部的烏伏蘇省(Uvs Aimag，Aimag的意思是鎮「省」)，這兒是雪豹、高地山羊和大角盤羊的家鄉。這兩座冰河高峰從烏伏蘇湖盆地向上垂直矗立，高度將近3,500公尺(11,500呎)，形成周遭沙漠低地的一個驚人的背景。烏伏蘇省距蒙古首都烏蘭巴托(Ulan Bator)將近1,500公里(900哩)。這是一處相當生物多樣化的地區，區內地形以低地為主，包括烏伏蘇湖，這是蒙古地表最大的湖泊，還有布洛格德林艾斯(Boorog Deliin Els)，這是全世界最北邊的沙漠和沙丘。夏天時，游牧的牧民會把他們的馬、羊、犛牛、和駱駝趕到高山河谷草地吃草。白色的圓頂帳篷(蒙古包)是蒙古游牧民族的住處，也是這兒最常見的景物。

卡基拉山(Kharkhiraa)和特根山(Turgen)這兩座高峰位於「特根極度保護區」(Turgen Strictly Protected Area)內，而這個保護區則屬於範圍更大的阿爾泰──薩揚生物多樣化區(Altai-Sayan biodiversity region)，這是世界自然基金會(World Wide Fund for Nature，簡稱

WWF)在蒙古的保育計劃的一部分。這兩座山是蒙古阿爾泰山脈的一個孤立的衛星山脈，而阿爾泰山脈本身則是一個更大山脈的一部分──這個大山地帶從南邊的戈壁沙漠經過哈薩克，一直延伸到巴基斯坦北部的天山山脈。

在「特根極度保護區」內，冒險健行者有很多健行路線可以選擇，不過，最好的一條路線應該是沿著卡基拉河(Kharkhiraa，意思是「水聲」)和雅馬丁河(Yamaatiin，意思是「山羊」)前進的一條，長100公里(60哩)。這條路線先是沿著流速很快的卡基拉河前進到它的上游，大概要走3天。從雙峰上的冰河流下來的河水，會注入河裡，卡基拉隘口(2,974公尺；9,758呎)是理想的基地營，從這兒可以去兩側的冰河谷探險。對有經驗的爬山者來說，卡基拉山爬起來很鬆，一天就可來回。從隘口開始，還要沿著雅馬丁河向下走三天，才會來到這個山脈的盡頭。和人口比較多的卡基拉河谷正好形成強烈對比，雅馬丁河谷則相當荒野，夏天有青青草地和漂亮野花。

烏伏蘇省首府烏蘭固木(Ulaangom，人口29,600人)，是在這一地區健行的起點，從烏蘭巴托搭飛機到這兒要3個小時。國內航線是蒙古最西邊居民的生命線，因為如果不搭飛機，改搭巴士來往烏蘭固木和烏蘭巴托，就要花掉5天時間，且是行駛在勉強可以說是道路的泥土路上。烏蘭固木的意思是「紅沙」，是一個安靜的城鎮，市中心是一條大街，向四周擴散，街道兩旁都有樹木。有些商店門前繫著馬匹，這會讓人誤以為是到了某部美國大西部電影的場景！

當地市場是採購食物補給品的絕佳地點，包括蔬菜、麵糰、米、麵包、巧克力、和其他基本用品。如果你是要從事自給自足的建行，那麼，

應該在烏蘭固木採購更多的奇特物品，像是香腸、穀物、葡萄乾和碎蘋果混合的早餐食物、乾牛奶等等。

還有一處一定要去的地點，就是鎮上的國家公園辦公室，可以打聽相關資訊，付清國家公園的入園費，通常是按每個人頭和停留天數來計算。

塔里雅蘭索木(Tarialan Soum)小鎮，位於烏蘭固木西南方30公里(20哩)處，可搭四輪驅動車前往。這是在卡基拉河谷健行的起點，步道沿著河岸前進。這個小鎮是柯桐人(Khoton)的家鄉，這個少數民族最著名的是他們的獨特舞蹈，畢耶吉舞(biyelgee)。據說，他們的小孩子在兩歲還未學如何騎馬之前，就要開始學習跳這種舞。塔里雅蘭索木是在前共黨政權時代建立的行政中心，雖然不大，但卻有一處鎮公所、一處社區中心和學校，讓人回想當年共黨時代的盛況，只是現在已經慢慢被人遺忘。

卡基拉河從山區流出來的情況相當壯觀，它的出口是一處寬將近500m(1,600呎)的峽谷，就在垂直矗立達1,500公尺(4,900呎)高的兩個山峰之間。在這兒，河流在極陡峭的的山坡間蜿蜒前進，事實上，這是整個步道中最具挑戰性的一段。融化的冰河水流進卡基拉，使得這條河水深及腰，而且流勢湍急，但在這個較低地區裡，河寬只有30公尺(100呎)。水深加上水流速度，使得這條河很難渡過，只有冬天或乾旱季節是例外。當地人都是騎馬或騎駱駝過河，或是每隔幾天由5噸重的大卡車載著一車子的人過河，因為一般的四輪傳動車也無法過河。

河的左(南)岸有一條羊腸小徑，可以步行通過。如果在當地找不到車輛或牧民帶你過河，建議可以採取這條路線，因為如果冒險步行渡河，結果卻被河水沖走，那後果更嚴重。

往上游健行10公里(6哩)後，河谷變寬，來到地勢更為起伏不平的荒野地區，河床雖然變寬、岩石更多，但河流占據的面積反而更小。事實上，在南岸再健行5公里(3哩)後，就要考慮渡河到北岸。幸運的是，在夏天時，這個地區有牧民居住，因此會有機會搭便車——坐在馬背上渡河，並且可以拍到很好的照片！在這兒，卡基拉河北岸形成一片很寬廣的高原，不怕洪水，並且是理想的牧草地。對牧民來說，在夏天時這是很受他們歡迎的一個地方，可以看到他們的白色羊兒分散在河邊。

和特根河的交會處，則需要渡河，不過這很容易，因為這條河小得多。渡過特根河後，卡基拉河下降到步道下面，步道則在長長的U字形河谷裡繼續前進20公里(12哩)。夏天時，這兒的草地茂盛、翠綠，草地上到處可以看到黑、白兩色的犛牛。過了峽谷後，步道的高度緩慢增加，這時已經和先前在它上面的高峰幾乎在同一高度。山谷在這兒來個向北急轉彎，卡基拉山和卡基拉隘口的壯觀景色馬上呈現在眼前。

經過三天健行後，卡基拉隘口之間那片綠草如茵的草地，就是最理想的露營地，也是在這個地區進行當天來回健行活動的休息站。卡基拉山

右圖　河畔步道轉向北方後，壯觀的卡基拉山景色就出現在眼前，河岸變寬，進入一個U字形的河谷。

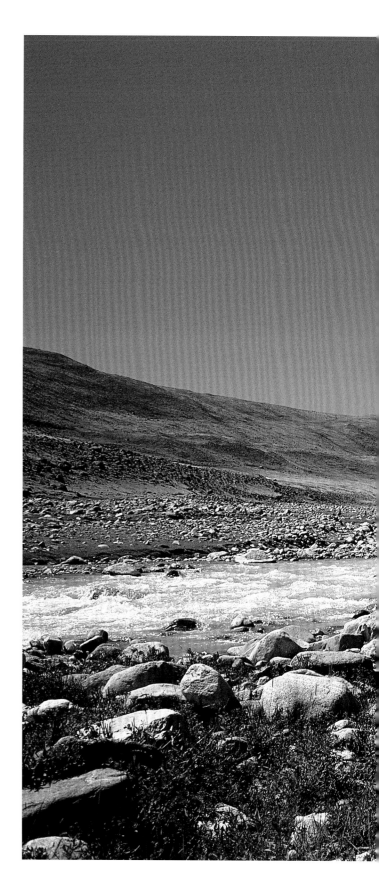

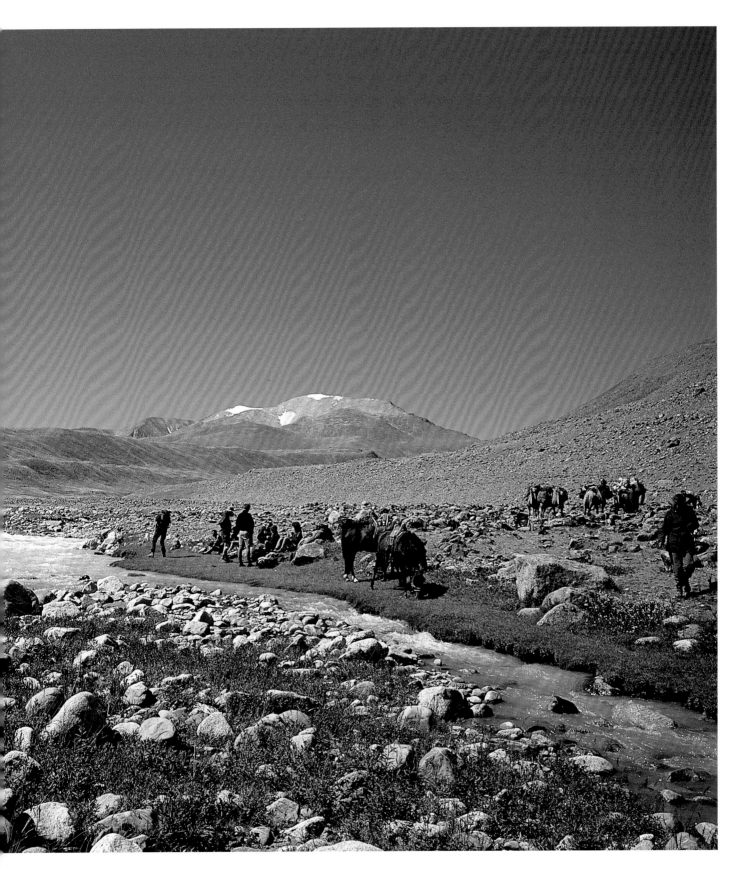

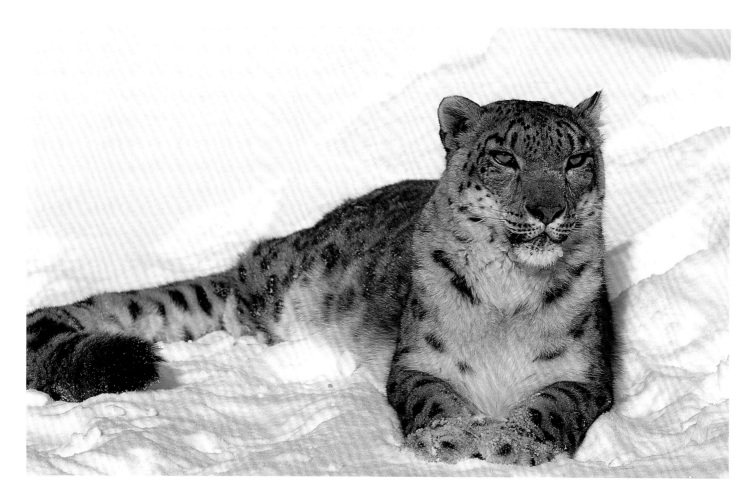

很容易在當天攀登及來回，並且可以視實際狀況而決定是不是需要使用冰斧或穿冰鞋。

站在草原露營地就可以看到一處迷你冰原的宏偉景像，包括有雪原、冰河和冰瀑布。特根山則比較有挑戰性，因爲它座落於卡基拉的一條支流冰河的末端深處。這兒有很多較小的高峰、小山丘和山谷值得去探險。

到了這兒，健行者不是繼續向雅馬丁河谷前進，就是經由卡基拉河回到塔里雅蘭素木(兩天，下坡)。如果是要走完全程，最好事先安排一輛四輪驅動車在步道終點接你，否則，那可是有很長的一段路要走！

卡基拉隘口是由雙峰的冰磧石沖刷而成，十分寬廣和平坦。步道繼續向西前進，穿過一處很高的多沼澤高原，可以看到西邊大約200公里(125哩)處的蒙古阿爾泰山脈景色。往前行進20公里(12哩)後，步道轉向北，向上垂直爬升600公尺(1,970呎)，來到雅馬丁隘口，然後下坡來到雅馬丁，這條河是由特根山山頂融化的雪水形成的。它的河谷和卡基拉河谷形成很強烈對比：很高的綠草取代青綠草地，而且也看不到牧民，這是眞正的荒野地區。

這處山谷是研究雪豹活動的地區，不過，一般登山者和健行者不太可能見到這種有如鬼魅般的貓科動物。但是，想要看到野山羊和大角羊，倒是不無可能。

下坡通往雅馬丁河谷的路線相當筆直，主要沿著河北岸前進，並要涉水走過很多條小小的支流小溪。走了25公里(15哩)後，雅馬丁河變得很寬，河岸傾斜、河水很淺。這兒就是這次旅程的終點—從頭到尾，一共走了100多公里(60哩)。

最後叮嚀：由於是在如此偏遠地區健行，因此，最重要的是所有參與者都必須在荒野露營、高山導航及荒野求生各方面都有豐富經驗。在高山環境裡，一年當中的任何時候都有下雪的可能，在挑選裝備和安排補給時，都應該列爲考慮因素。 由於文化交流的結果，造成當地牧民十分好客—在緊急時刻，這可能救你一命，但絕對不可因此而有恃無恐，因爲這最後將會導致破壞了當地傳統。

上圖 很難被看到的雪豹，特徵是口鼻很短，額頭很高；它的黃褐色皮毛，和黑色玫瑰圖案，在它的棲息地裡是最好的僞裝。

次頁 遠方看到的是特根山白雪皚皚的峰頂，山上流下來的融解雪水，使得卡基拉河的河水在夏天時特別急湍。

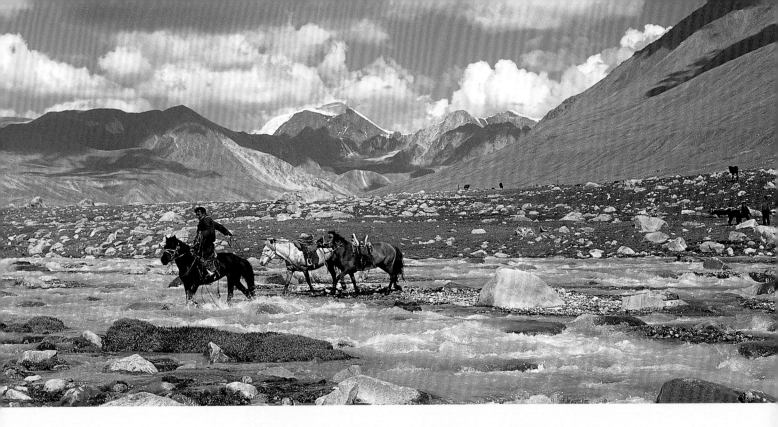

◆ 健行資訊

地理位置：蒙古西北部，烏伏蘇省，特根極度保護區。

什麼時候去：夏天(6月到8月)。夏天的午後常有大雷雨。

起點：塔里雅蘭索木，靠近烏伏省省會，烏蘭固木。

終點：可以一路健行到雅馬丁河下流，也就是步道終點，或是只走到卡基拉隘口，然後就往回走到塔里雅蘭索木。

健行時間：健行7天(100公里，60哩)。

最高高度：雅馬丁隘口(3,174公尺；10,414呎)。

交通：蒙古國內班機，從烏蘭巴托到烏蘭固木，一周三班。可以在烏蘭固木租汽車坐到塔里雅蘭索木，全程40公里(25哩)。應該事先安排好車子在終點接你(這地區沒有人居住，健行者應該了解，如果錯過了來接你的車子，後果可是相當嚴重的)。

技術考量：這段路程屬於中級到挑戰級路線，適合體能很好、有經驗的健行者。要多次渡過流水很急的卡基拉河，看河水深度而定，有時候需要借助馬匹。

裝備：堅固耐用的全天候登山鞋、登山杖、Goretex(或同等級)防水衣物(夾克和褲子)、背心與綁腿、四季帳篷、四季睡袋、露營爐和炊具。如果

是有興趣攀爬沿路高峰的健行者，建議他們要攜帶冰斧和冰鞋。

健行方式：荒野健行一行走在很明顯的給馬匹行走的山徑上，大部分都是沿著河谷前進。這些荒野地區在夏天時有當地牧民短暫居住，沿線沒有任何固定的基本設施。健行者必須要完全自給自足。當地旅行社會提供一些後勤支援，由於此地區相當偏遠，建議可以接受旅行社在這方面的安排。

許可／限制：所有旅客都必須申請國家公園入園許可，可以在抵達烏蘭固木後，向鎮上的國家公園辦公室申請。

地圖：在烏蘭巴托可以取得1:500,000比例尺的地圖(地圖編號M-46-B)。

◆ 相關資訊

烏伏蘇省極度保護區管理處
地址：Uvs Province Strictly Protected Area Administration, Government Building, Ulaangom, Mongolia
電話：+976-01-45223607

蒙古喀拉崑崙山旅行社
地址：Expeditions Mongolia, Jiguur Grand Hotel, Transport St., Ulaanbaatar; PO Box 542, Ulaanbaatar-46, Mongolia
網址：www.gomongolia.com

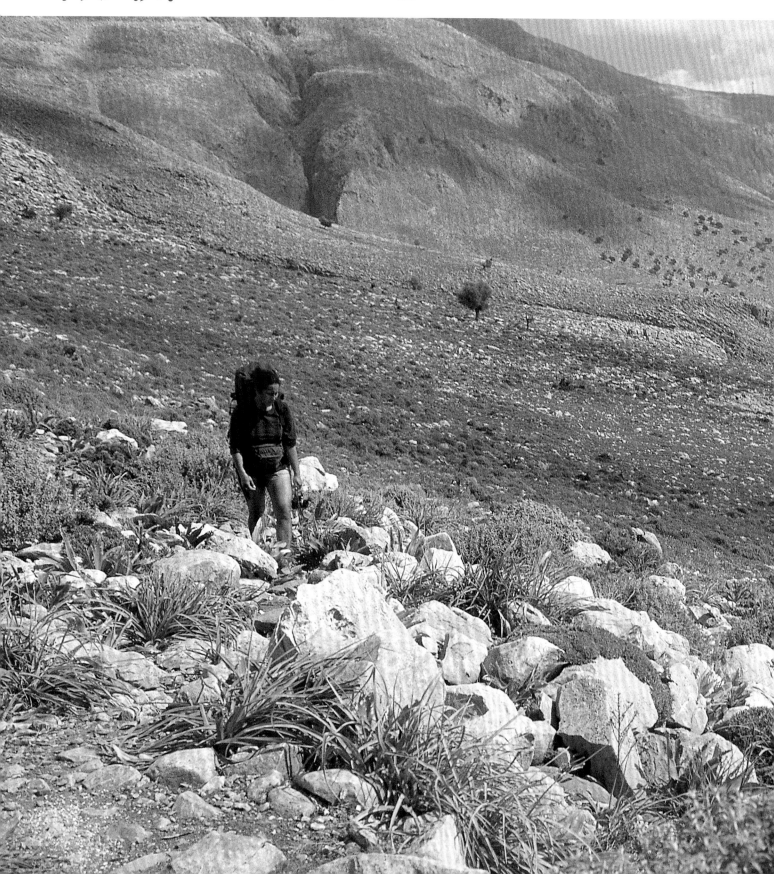

聖雅各之路
聖雅各朝聖之旅

WAY OF ST JAMES
Pilgrimage in the name of a saint

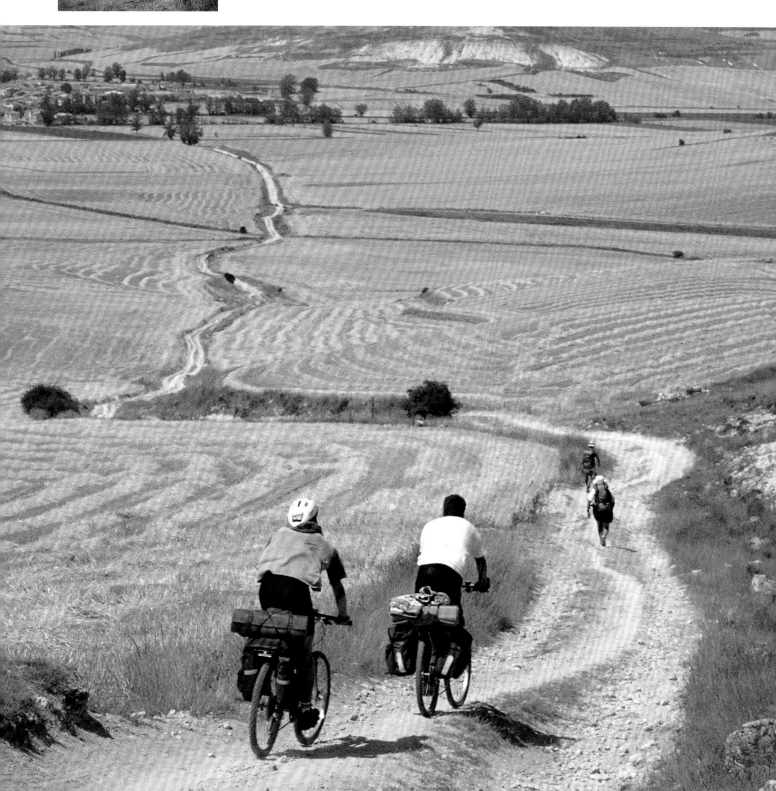

西班牙北部，庇里牛斯山山腳
Foot of the Pyrenees, northern Spain
派迪・狄隆（PADDY DILLON）

聖雅各之路(The Way of St James)─或者，簡稱Camino，字面意思就是「道路」─已經被指定爲是「第一條歐洲文化旅行路線」(First European Cultural Itinerary)，基本上則是一條朝聖步道。來自歐洲各地的信徒，最後都會走上西班牙北部這條長長的步道，因此，歐洲人團結的整個理想，就在這條路上達成。這條步道的歷史已經有幾千年之久，最近似乎再度恢復盛況；對歷史、藝術與建築有興趣的人會發現，這是一條可以立即滿足他們求知慾望的步道。雖然大部分健行者都是西班牙人，但在沿路上，還是可以碰到來自另外十幾個國家的人士。這條步道標示得很清楚，在夏天時十分熱鬧，從起點到終點，整條步道上都充滿歷史、文化氣息。這是一條步道，但也有很多人騎著腳踏車或是騎馬。步道全都通往聖地牙哥・康波史泰拉(Santiago de Compostela)，這是耶穌十二門徒之一的聖雅各(St James the Apostle)下葬之地。

這條聖雅各之路並不難走但很長，夏天時十分炎熱，且人滿爲患。春天或秋天時，人比較少，冬天則不適合行走在這條路上，因爲沿路的很多設施都關閉，地勢較高處則爲大雪所困。步道的大部分都在明顯的道路或小路旁，有些部分則沿著大馬路前進。步道路面都是硬土，所以要選雙好的鞋子，在這條步道上健行，腳起水泡是很常見的。

心情要放輕鬆，讓自己覺得舒服，背包也是一樣。路標很清楚，上面畫有扇貝圖案(這是聖雅各的標記)，或是漆上閃閃發亮的黃漆。所以不需要在這兒詳細介紹這條步道的各個景點，但對於步道上的一些特色與有趣的設施做些評論，則對健行者很有幫助。雖然說，懂得西班牙語會很有幫助，但不是一定要懂西班牙語。因爲當地居民都知道你爲什麼走在這條步道上，也知道你要前往那兒去，你需要什麼。他們成功應付這些旅行者，已經有一千年之久！

前頁小圖　歐謝布瑞洛村位於煙霧迷漫的加利西亞高山區的一處山口，海拔1,300公尺(4,265呎)。艾里亞斯・山彼德洛先生在這兒擔任牧師，近幾年來很努力推廣朝聖之旅。
前頁大圖　兩位騎腳踏車的健行者正騎下「殺騾人」(Mulekiller)山丘，向著賀尼洛斯村莊的休息處騎去，這一段是整個朝聖旅程中最熱和最乾燥的。

那瓦爾省(NAVARRA)

雖然有些健行者是從法國的聖琴皮得堡(St Jean Pied-de-Port)橫越庇里牛斯山，聖雅各之路的起點，通常是在那瓦爾省的倫塞發列斯(Roncesvalles)，就在西班牙庇里牛斯山的山腳下。在那瓦爾省──這是巴斯克人居住的地區，聖雅克之路行經一個村莊又一個村莊，走過森林密布的山丘，接著沿著亞嘉河(Rio Arga)前進。路上碰到的第一個城市是龐普洛納(Pamplona)，這個城市最出名的就是在夏天時舉行的「奔牛節」，讓一些牛隻在它的街道上狂奔。接下來，就要爬上帕棟山(Sierra del Perdon)，但坡度和緩，步道從這兒通往雷納橋(Puente la Reina，Puente就是橋)。

走過這道很漂亮的橋後，步道通往山頂的迷人小村莊，西勞奎(Cirauqui)。從這兒起，就要沿著一條羅馬古道，一路走到伊斯特拉(Estella)。在伊拉奇(Irache)，口渴的朝聖者可以在一處公共葡萄酒噴泉裡喝個痛快。

上圖　這是西班牙朝聖大城聖地牙哥的拉斯艾尼瑪斯教堂(Church of Las Animas)的中楣石雕，代表「地獄」，這座教堂是以聖雅各的名字命名。
右上圖　這是龐普洛納鎮上在2002年舉行著名的奔牛節的情景，幾位民眾狂奔進入鬥牛場，兩頭大牛則緊追在後。
98-99頁圖　列夫卡歐里海岸的鳳凰灣，這是從羅特洛往後看到的景色。

沿著一條漫長、乾燥的步道，從維拉馬佑(Villamayor)走到洛斯亞柯斯(Los Arcos)，接下來的步道則經過田地、葡萄園和橄欖樹林，行經一處名叫托瑞斯里歐(Torres del Rio)山頂村莊，來到古城維亞納(Viana)。最後，會行經一些乾旱的田野，然後抵達羅葛洛諾(Logrono)市。

拉里歐查省(LA RIOJA)

雖然羅葛洛諾的古老市中心十分迷人和充滿特色，但它的郊區也值得花時間去探討。前往山腰小鎮納瓦瑞特(Navarette)途中，朝聖步道會經過一處自然保護區，那兒有座人工湖，名叫潘塔諾(Pantano de La Grajera)，吸引很多水鳥在湖中棲息。這兒有很多葡萄園；西班牙最好的葡萄酒就是在拉里歐查省出產。先走過一段不太舒服的步道，然後就會走上在起伏不定山區中、風景很美的一段，來到座落在一處紅沙岩懸崖底部的納傑拉鎮(Najera)。步道從岩壁的一處裂口穿過去，然後很輕鬆走過大片鄉間田野，來到卡薩達聖多明哥(Santo Domingo del Calzada)，這是為了紀念聖多明哥(Santo Domingo)，因為他修建步道和橋樑來幫助朝聖者。鎮上的大教堂是一座寶藏屋，裡面都是雕刻得很精美的石雕和木雕，裝飾得十分華麗，五顏六色並且鍍金。在聖多明哥和貝洛拉都(Belorado)之間，有兩段不太好走的步道。

伯哥斯省(BURGOS)

過了貝洛拉都後，步道和道路都很好走，會經過很多迷人的村莊。離開維拉福蘭卡(Villafranca)後，步道會穿越蒙特迪歐卡(Montes de Oca)地區，穿過橡樹和松樹林，然後來到歐特嘉聖胡安(San Juan de Ortega)。聖胡安是聖多明哥的追隨者，也修建橋樑、道路和醫院來服務朝聖者。步道蜿蜒而行，經過四周麥田圍繞、風景如畫的村莊，然後來到一處地形崎嶇的石灰岩台地，可以從這兒看到伯哥斯市的美麗景

色。伯哥斯市的郊區十分廣大複雜，想要走完需要花點時間，但老舊的市中心有座大教堂，相當雄偉華麗。

在伯哥斯後面，則矗立著一處高而乾燥的台地，長長的步道穿過上面的麥田，太陽很大但台地上能夠躲避陽光的陰影有限。隨身應該多帶點水，並要打聽清楚，前面什麼地方可以補充水，因為從這個村莊到另一個村莊，通常要走上好幾個小時。賀尼洛斯(Hornillos)和洪塔納斯(Hontanas)兩個村莊，可以讓朝聖者遮陰納涼和補充體力。卡斯卓澤里茲(Castrojeriz)以擁有一座已經毀壞的中世紀古堡而聞名，是此地區唯一的大鎮。還要再行經另一處台地，才會看到一座很漂亮的古橋，橫跨在皮蘇爾加河(Rio Pisuerga)上。

帕倫西亞省(PALENCIA)

進入帕倫西亞省，皮蘇爾加河兩邊河岸那些翠綠的鄉間景色，逐漸消失不見，代之而起的是另一個乾燥、荒涼的台地，過了這處台地，才會來到福洛米斯塔(Fromista)。這兒的聖馬丁教堂(San Martin)是羅馬式建築的瑰寶。有一段不錯的步道，沿著一條道路穿過被稱作洛斯坎波斯(Los Campos)的地區，一路上會經過一些很不錯的村莊，最後來到卡里翁(Carrion de los Condes)，這兒有幾棟歷史性建築，也許值得造訪。

接著，有一段很長的步道，行經卡里翁和卡薩迪拉(Calzadilla de la Cueza)之間的空曠鄉間。這兒有幾處村莊，但不是所有村莊都能提供食物、飲料或住宿，所以最好事先弄清楚，那些地方可以供應什麼。薩哈甘(Sahagun)是下一個較大的城鎮，可以提供全套的食宿設施和服務。

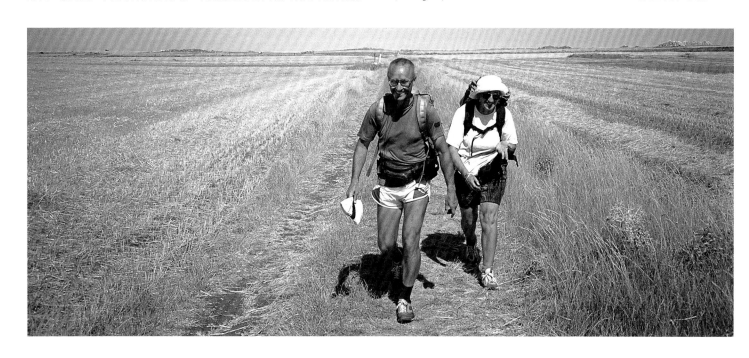

前頁小圖　伯哥斯省卡斯提拉里昂(Castilla-y-Leon)的一尊朝聖者雕像。
前頁下圖　兩位朝聖者在大太陽下行經收割完的麥田。

上圖　西勞奎座落在山頂上，讓出四周土地當作耕地。朝聖者可以在這兒踏上一條羅馬古道。

◆ 健行資訊

地理位置：前往西班牙北部的阿科魯尼亞省，沿著那瓦爾的庇里牛斯山山腳。

什麼時候去：夏天(7月到8月)通常人滿為患。從3月到10月，這條步道都可行，但比較高的部分在冬天時會有積雪，住宿設施也比較少。

起點：西班牙庇里牛斯山山腳下的倫塞發列斯。

終點：西班牙西北部加里西亞(Galicia)自治區首府聖地牙哥的大教堂。

健行天數：一個月，步行或騎馬；騎腳踏車則只需兩周(800公里；500哩)。

最高海拔：克魯茲希耶洛，加里西亞(1,504公尺；4,934呎)。

技術考量：儘管步道距離很長，但一般來說，都很好走，但要每天只走合理的距離。盛夏期間，本地區既熱又乾燥，所以隨身要帶很多水，並要不時找到蔭涼的地方來休息。每天都要一大早就出發，在氣溫還未達到最高前就抵達當天的目的地。睡個午覺，在天黑前參觀當地文化景點，享受一頓美食。

裝備：登山杖，帆布膠底運動鞋或涼鞋，不要穿厚重的靴子，否則容易起水泡。輕便睡袋和睡墊，輕便雨具。夏天時，穿涼爽、淺色衣物，戴帽子和太陽眼鏡，隨身攜帶一個容量兩公升的水瓶。

健行方式：背包健行，但沿路很方便找到供朝聖者住宿的地方和其他設施，可以露營。大部分朝聖者都是健行，但也有很多人騎腳踏車或騎馬。

許可證／限制：不需要申請，但健行者若是想要使用朝聖者休息所，必須先在倫塞發列斯取得一張憑證，並且每天要前往這些休息所蓋章，以證明你真的走完一天的距離。這張憑證上如果蓋滿完整的章，就可以在聖地牙哥換發真正的朝聖證明書。

◆ 相關資訊

網址：www.csj.org.uk(Confraternity of St James，聖雅克協會)

www.xacobeo.es (聖雅各朝聖之路的官方網站)

前往聖地牙哥朝聖的簡介網站：

www.helsinki.fi/~alahelma/santiago.html

一路健行到聖地牙哥的朝聖之旅(Judy Foot茉莉·富特) foot@naform.freeserve.com

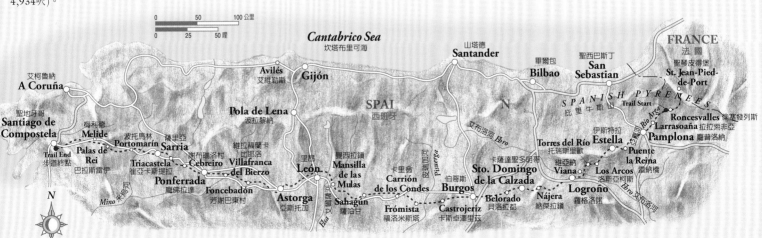

里昂省(LEÓN)

薩哈甘有三座教堂，已經被指定為國家紀念建築，也是鎮上觀光重點。步道繼續前行，穿過鎮上後面的鄉間土地。一長排的梧桐樹延伸向遠方，在這個起伏不定的麥田乾旱地區裡，提供一些遮陰納涼的地方。

柏西亞諾斯(Bercianos)、伯哥拉尼洛(El Burgo Ranero)和里利哥斯(Reliegos)這三個村莊，全都可以讓你補充體力和躲在陰涼處。過了曼西拉鎮(Mansilla de las Mulas)後，景色變得更有變化，朝聖步道則繼續往里昂市前進。到了這兒，一定要去看看大教堂那些相當華麗的彩繪玻璃窗。

離開城裡後，朝聖步道沿著一處荒涼的所謂「禿高原」(paramo)前進，這是一處乾燥、灌木叢生的高原，可以在這兒看到全景式的風光。不久禿高原慢慢消失，接著出現的是耕種的鄉野，朝聖步道在這兒走過一條長長的朝聖橋——洪洛索橋(Paso Honroso)，來到「歐比哥醫院村」(Hospital de Orbigo)。經過一些小村莊後，就來到亞斯托加(Astorga)。這兒，有一間很美麗的大教堂，以及一間很有趣的「朝聖之路博物館」(Museum of the Ways)，裡面很詳盡介紹了朝聖步道的歷史。經過幾處村莊後，就來到荒野、灌木叢生的馬拉加特里亞(Maragateria)。高山聳立在前方，步道向上爬升經過拉巴納爾(Rabanal)，這兒的「英國旅舍」(English Hostel)，是最好的朝聖者住處之一。

過了芳謝巴東村(Foncebadon)的廢墟後，來到克魯茲希耶洛(Cruz de Hierro)，當地海拔約1,500公尺(4,920呎)，是聖雅各之路的最高點，接著，這條步道過橋後，經過艾阿謝波村(El Acebo)向下走，接著，經過高山鄉野到莫李納謝加(Molinaseca)，接下來是陰沈的工業城鎮龐佛拉達(Ponferrada)。一路經過幾個農業村莊後，來到維拉福蘭卡比耶洛(Villafranca del Bierzo)，在這兒，有兩條高山路徑可以選擇： 一

條蜿蜒的山路或是一條簡單的山徑。這兩條山路最後會在特拉巴迪洛(Trabadelo)再度會合，並從這兒往上爬到加利西亞(Galicia)高山區的歐謝布瑞洛村(O Cebreiro，1,300公尺；4,270呎)。

盧哥省(LUGO)

艾里亞斯·山彼德洛先生(Don Elias Sampedro)，是使世人再度對聖雅各之路產生興趣的重要人物，他於20世紀中葉就在歐謝布瑞洛村擔任牧師。步道利用山路和小徑往下前往崔亞卡斯提拉(Triacastela)，其中以蒙地卡德里翁(Monte Caldeiron)最為著名。這時有兩條路可以選擇：向左經由薩摩斯(Samos)，或向右經由山喜爾(San Xil)，最後會再度於山頂小鎮薩里亞(Sarria)會合，再往前走，就是幾個小村莊。這兒會有一些混亂，因為路標、地圖和旅行指南上的地名在這兒並不統一。

美麗蜿蜒的牛車道穿行在以石頭作圍牆的田野間，再經由一道橋樑橫越一座蓄水池，來到波托馬林(Portomarin)。步道再度經由平靜的小路離開地勢崎嶇的利岡德山(Sierra Ligonde)，來到巴拉斯雷伊(Palas de Rei)。

阿科魯尼亞省(CORUÑA)

巴拉斯雷伊和梅利德(Melide)之間的綠色鄉野，點綴著幾處小村莊。在這個地區，朝聖步道會經常穿過從梅利德前往聖地牙哥的那條大馬路；然而，在這些小路和山徑沿線，仍然還有一些很安靜的小徑穿越桉樹森林。這兒的村莊都很小，而且單純。接著，步道在拉瓦柯拉(Lavacolla)繞著機場而行，來到蒙地哥若(Monte del Gozo)的一個朝聖紀念碑。

最後一段是行經聖地牙哥的郊區，來到古老的市中心，在這兒可以看到氣勢雄偉的大教堂。經由波替可葛洛里亞(Portico del Gloria)進入這座大教堂，走向聖雅各的雕像抱抱祂，就如同在此之前的數百萬朝聖者的作法一樣，接著下到地下室，看看那座裝著聖雅克遺骸的銀棺。記得一定要去教堂的院長室，申請你的「朝聖證明」(compostela)—從14世紀起，朝聖成功的朝聖者都可以獲得這樣的一紙證明。

歐羅巴峰
尖峰與石灰岩地
PICOS DE EUROPA
Pinnacles and limestone boulderfield

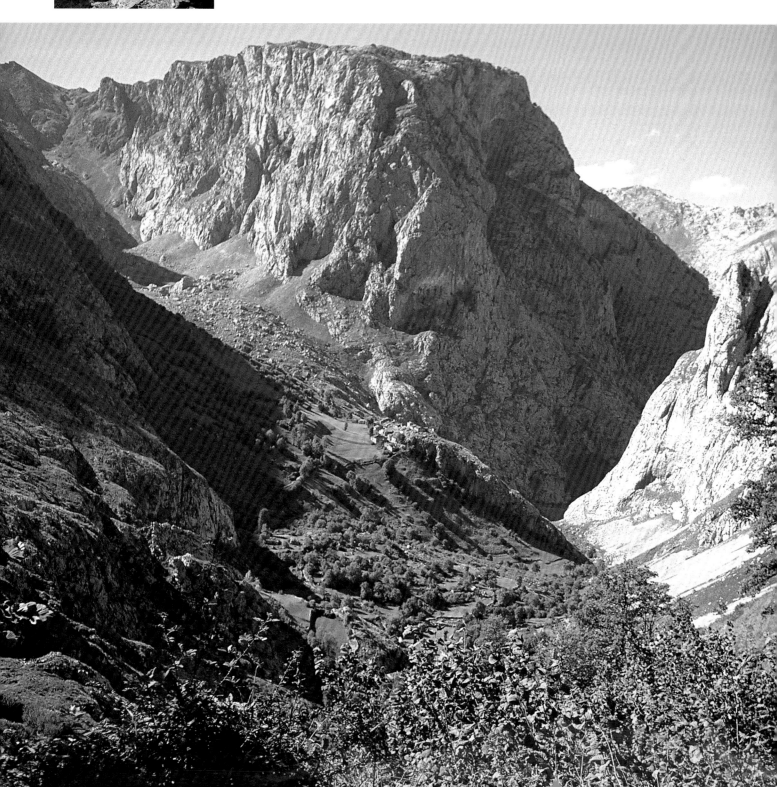

西班牙北部，坎塔布連山脈
Cantabrian mountains, northern Spain
羅納德・登布爾(RONALD TURNBULL)

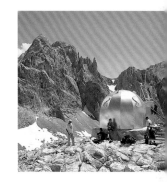

歐羅巴峰(Picos de Europa)山脈，位於西班牙北大西洋海岸坎塔布里亞山脈(Cordillera Cantabrica)的中間，從地圖上來看，只是很小的一個點。從空中鳥瞰，它的長度只有30公里，因此，它被指定為國家公園，確實會讓人覺得意外。這塊到處是石灰岩高峰和岩場的地區，也遭到峽谷切割—杜傑河谷(Duje River)和卡瑞斯峽谷(Cares gorge)，把山脈分成三大山塊：東、中和西部。很長、很陡的小峽谷從高處向下延伸到河面：當地人把這稱之為「canal」(運河)。卡瑞斯峽谷—根據這兒介紹的健行路程，在第五天就會橫越它—有一公里(半哩)深。從這些峽谷裡會矗立著石灰岩高峰和尖峰，其中最著名的是納蘭若布尼斯峰(El Naranjo de Bulnes)，這是一座裸露的岩鋒，高約500公尺(1,600呎)。

如此陡峭的小峽谷，表示你的身體必須十分強健，背包重量要減到最少，而且必須利用沿途的登山小屋和村莊，而不要妄想一切靠自己。即使歐羅巴峰步道有著很完善的路標，可以指示你如何從這個登山小屋走到下一個登山小屋，但你還是必須經常抓緊很小的岩面，或是橫越滿是坑洞和礫石的荒野，只為了找到那些很小的路標。步道會很有信心地向外突出，征服小小的岩壁，或是很快縮小路面到必須拉著固定鐵纜才能通過，接著，又把你下放到一處峭壁的正中央，驚險得讓你一輩子也忘不了。

在這些高高矗立在峽谷上方的岩壁和高峰之間，這兒的地形則相當有趣。由於具有多孔的特性，石灰岩並不會蓄水。結果，這些小山的凹陷處並不會形成湖泊；相反的，反而積聚了很多石灰岩，以及很多老舊積雪帶來的砂礫沈澱物。腳下的岩石因此扭曲而產生皺褶，有很多鬆動的圓卵石和坑洞，不知道到那兒才會消失，還有一些黃色油漆的步道路標。

這兒的景色主要是以地形景觀為主，但偶而也會看到含羞草和龍膽植物從岩縫中冒出來，還可看到西班牙的特有種岩羚羊在遠方地平線上跳躍，或是一隻鬍鷲在天空中盤旋，耐心等待牠的獵物。在起霧的天氣裡，歐羅巴峰更是難以挑戰—步道已經看不到；光是看地圖上的等高線，並不可能分辨出什麼是小山丘或是洞穴，看起來像是平地的，結果可能是一堆像迷宮一樣的小峭壁。在天氣晴朗的日子裡，這些石灰岩會撕裂你的鞋子，會磨損你的指尖，使得你的雙腿十分、十分疲憊。

健行者之所以選擇歐羅巴峰，是因為它們尚未為了觀光的目的而被開發及整建。所以，要先有心理準備，山區裡的商店在午睡期間是不開門的，而整個下午都是午睡時間。這兒供應的食物都是最基本的—只有麵包和乳酪，而當地的「卡布拉勒斯」(cabrales，山羊乳酪)，則跟這兒鄉鎮上方的那些石灰岩高峰，同樣具有挑戰性！

還有，必須注意的是，當地人並不說英語。而那些路標因為飽受風雨摧殘，已經褪成很淺的黃色，同時，所謂的固定鐵纜，也不是全都那麼固定。提到冒險程度，歐羅巴峰步道絕不能列入輕鬆行列！

步道的起點，亞瑞納斯卡布勒斯(Arenas de Cabrales)，從渡輪港口山坦德(Santander)搭巴士經由海岸道路很容易就可抵達。這兒有住宿處和露營地，並有一些很有用的商店—這是你替你的露營瓦斯爐添購瓦斯罐的最後機會。第一天在波杜德拉山脈(Sierra de Portudera)前往索特瑞斯(Sotres)村莊，在技術上來說，都只是直線前進，但走起來還算是有點吃力。一定要及早出發，避免天氣太熱。鋪有大卵石的步道(據說是羅馬人建造的)，從甜栗樹中聳立高達1,000公尺(3,300呎)，矗立在一處岩石和草地組成的荒涼地區。路標很少，但不正確的路線很容易可以認出來，因為那上面都長滿荊棘叢和堆滿岩屑。到了柯拉都波薩杜里歐(Collado Posadoiro)隘口，歐羅巴峰的鋸齒狀天際線突然出現在眼前，底下則是很深的杜傑河綠色谷，由於太突然了，以致於讓人幾乎心跳停止。

前頁小圖　歐羅巴峰山區的登山小屋收費低廉，設備簡單，待客親切。這座登山小屋位於柯拉杜番迪巴諾，就在爬升到尤萊魯的途中。

前頁大圖　如此偏僻、崎嶇的地形，可以很明顯看出，為什麼布尼斯會是歐洲少數幾個還沒有道路可以抵達的小村莊之一。

上圖　第一天健行途中經過泰伏村時，會看到像這樣簡單、具有鄉村風味的房子，展現出歐羅巴峰山區村莊的特性。

右上圖　造型特殊的維諾尼卡登山小屋。上方的托瑞賀卡杜斯洛合斯，從這個角度看來雖然很險峻，但實際攀爬起來，卻輕鬆很多。

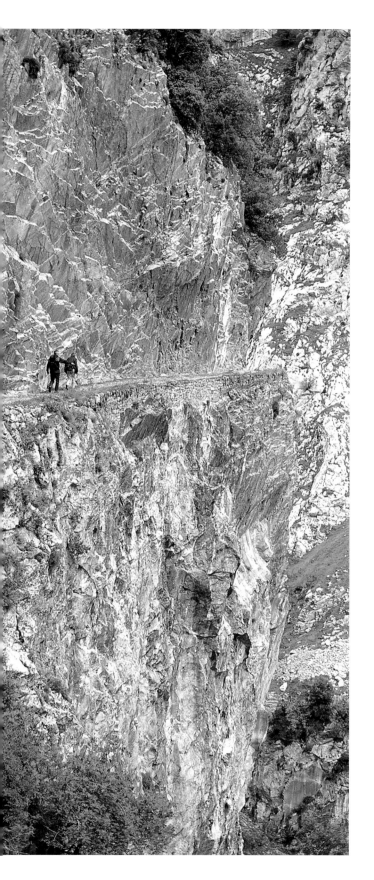

泰伏(Tielve)這個小村莊有著泥土街道和古代瓦磚房屋。有條道路沿著河谷向上通往索特瑞斯；村莊左邊上方的一條騾子古道，則是一個比較有趣的爬坡選擇。第一天也可以安排搭乘巴士或坐當地的計程車，因而省去這段健行路程。

第二天是在東陸塊的一條環形行程，所以很重的背包可以留在索特瑞斯。在經由一條老舊的鉛礦古道向上通往柯拉都瓦都明古洛(Collado Valdominguero)之後，你就會踏上一條宏偉的岩石山脊步道和山坡，路旁還有懸崖峭壁，但其實走起來並不困難。羅賓健行指南(Robin Walker)裡面提到有一條攀岩路線，可以向下爬到山坳，然後再前進到傑魯峰(Pico del Jierru)，但有一條比較輕鬆的路線，稍微向左走向山峰。這條環形步道會繼續沿著裸露的岩板前進，用手觸摸這些岩板會覺得有點兒溫暖，或甚至有點熱，並且沿著一條很尖銳的岩石山脊前進。右手邊是深達1,800公尺(6,000呎)的懸崖，可以看到藍色的煙霧迷漫整個山谷。最後的一個山頂是薩格拉杜柯拉容峰(Pico del Sagrado Corazon，意思是「聖心之峰」)。為了表示這座山峰確實名符其實，在它的山頂的石頭堆裡特別擺了一尊耶穌雕像。

第三天，在技術上來說，是要求最高的。這一天的路線是沿著杜傑河前進，翻過維加斯索特瑞斯(Vegas de Sotres)，往上爬升到維德里水道(Canal del Vidrio)。這處小峽谷包含有一處岩板，角度很平緩和輕鬆，但相當裸露，上面都是鬆軟的小石子。但這種不舒服的感覺是很值得的，因為這處由大塊及細碎、彎彎曲曲石灰岩組成的土地向上隆起，最後來到一處10公尺(33呎)寬的隘口，介於兩根細長的岩鋒之間─柯拉達波尼塔(Collada Bonita)，整個翻譯過來，就是「可愛小隘口」。接著，你就會下到一處岩屑和圓卵石的小峽谷，並且來到壯觀的納蘭若布尼斯峰底部，在當地的尤萊魯(Urriellu)登山小屋吃一頓便宜的晚餐，有湯和香腸。

登山小屋後面是一座高峰，儘管它的外表像是一座500公尺(1,640呎)高的墓碑，但實際上是一條筆直的攀爬路線，沿著一道被太陽晒得溫暖的岩石山脊往上爬，頭上有一隻老鷹在空中飛翔，在你右腳下則是一道熱氣瀰漫的山谷，深不可測。這一天(從索特瑞斯到尤萊魯)還有個替代路線，就是經由柯拉杜潘迪巴諾(Collado Pandebano)，這一條路線的山徑和小路比較好走。

第四天，步道繼續向南前進，通過兩處很明顯的石灰岩洞，卓辛泰瑞(Jou Sin Tierre)和卓波赫斯(Jou de los Boches)。這是一段輕鬆的爬升坡，加上有固定鐵纜協助，可以讓你輕鬆來到賀卡杜斯洛合斯(Horcados Rojos)隘口。把背包留在這兒，來一次筆直但愉快的攀爬，一路爬到賀卡杜斯洛合斯隘口上方的峰頂，海拔2,506公尺(8,220呎)。

這兒有一座造型特殊的維諾尼卡(Veronica)登山小屋，它其實是第二次世界大戰期間一艘航空母艦航空母艦上的砲塔，當初利用直升機運到這兒。它可以提供三個人在這兒睡覺和補充體力。但前方有一個更好的過夜地點。首先你會碰到一條鋪上石子的騾子步道，這兒的最大障礙可能是路中央的牛糞，或是你必須讓路給牛隻通過。路旁有一條短短的捷徑通往帕迪歐納峰(Pico de la Padiorna，通往山頂的路線很直，但另一邊則是向下垂直300公尺(1,000呎)的山谷。主步道繼續穿越一處有很多岩石的高原，但接著突然向下越過邊緣，來到一條令人驚訝的步道，以水平方向穿過一處斷崖的半山腰。步道盡頭是柯拉杜傑莫索(Collado Jermoso)，這兒有座登山小屋，座落在卡瑞斯峽谷上方的一小塊草地裡。

◆ 健行資訊

地理位置：歐羅巴峰國家公園(Parque Nacional Picos de Europa)，位於西班牙北部的坎塔布里卡山脈。

什麼時候去：最好的時間在6月和9月。7月和8月較熱，登山健行人數較多，午後比較常會出現大雷雨。10月到第2年5月會下雪(有時候會持續到6月)。

起點：亞瑞納斯卡布勒斯；有巴士可以坐到蘭尼斯(Llanes)，再轉搭火車和長途巴士來回畢爾包的山坦德。

終點：柯瓦東加(Covadonga)；有巴士可以抵達亞里翁達斯(Arriondas)，再轉乘火車和巴士。

健行天數：7天(105公里；65哩)。

最高海拔：賀卡杜斯洛合斯隘口(2,344公尺；7,690呎)；賀卡杜斯洛合斯塔峰(2,506公尺；8,220呎)。

技術考量：困難度很高的登山健行，途中有時候必須攀爬、在困難地形中找路以及一次要爬升或下降1,200公尺(4,000呎)。

裝備：輕便皮質登山鞋(石灰岩會毀掉布鞋)；保暖衣物和輕便雨具；帳篷或遮雨棚，睡袋和睡墊(除非事先已定好登山小屋)；2公升裝水瓶和午餐食物(登山小屋供應基本晚餐和早餐)；西班牙語常用語手冊。

健行方式：晚上住登山小屋的健行。尤萊魯登山小屋經常客滿，傑莫索登山小屋則很小。登山小屋可以事前預訂，要透過波特斯(Potes)的觀光資訊中心(Tourist Info)；最好帶著輕便睡具(小帳篷)，萬一天氣變壞，至少可以躲到登山小屋裡睡覺。

地圖：比例尺 1:25,000，Adrados Ediciones出版社出版。

許可證／限制：不需要申請許可。在登山小屋四周以及1,600公尺(5,250呎)以上，准許露營和搭帳篷；在凱恩和艾諾爾湖都有露營營地。除此之外，在國家公園內是不准露營的。

◆ 相關資訊

網址：www.tourspain.es，www.picoseuropa.net
www.liebanaypicosdeeuropa.com/in
www.alsa.es

觀光資訊中心，波特斯(Tourist Information Potes)
傳真：+34-942-730787

國家公園資訊中心(National Park Info Centre)
電話：+34-985-849154

觀光辦公室，亞瑞納斯／坎加斯(Tourist offices Arenas/Cangas)
電話：+34-985-846484 or 848005

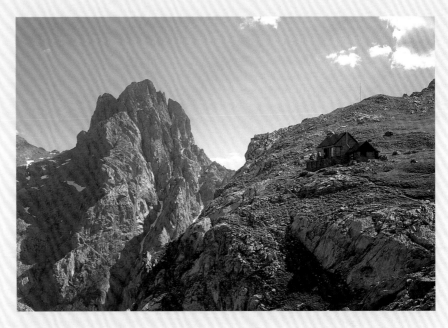

前頁　卡瑞斯峽谷上方鑿出來的小徑，看來很險峻，但路面寬而平坦；以歐羅巴峰山區的標準來看，這一段山徑算是輕鬆的(峽谷把歐羅巴峰從北到南切開)。

上圖　傑莫索登山小屋位於卡瑞斯峽谷上方的小小草地裡；它的左邊是福里耶洛山(Torre del Friero)。

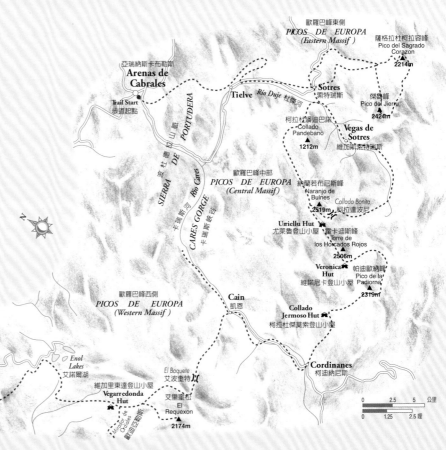

第五天，向下行走1,200公尺(3,940呎)前往柯迪納尼斯(Cordinanes)，但這段路程會比你預期的好像長得多。即使如此，你也應該很早就能夠來到凱恩(Cain)，足夠下到卡瑞斯峽谷來進行一次探險之行。這一段插花性質的行程，可以稱之為是散步：行走在一條很寬的步道上，經過從岩壁中鑿出來的一些隧道。但是，它的下降幅度達到100公尺(330呎)，而且沒有任何欄杆或扶手，並要經過一些甚至連西班牙本地人也覺得不太可靠的橋樑。你不會有時間完整走完這處壯觀的峽谷，而峽谷最後則從山脈的南邊冒出頭來。回到凱恩後，可以利用這兒的登山小屋、露營地和商店。

第六天，你應該已經覺得體力充沛，足以挑戰爬坡1,500公尺(4,920呎)後進入西陸塊。一條Z字形的步道會帶你爬上陡峭的草地，以及穿過兩處峭壁來到狹窄的入口，叫作艾波奎特(El Boquete)。一旦通過這個「小口」，你就會被最大的一個石灰洞—卓山杜(Jou Santu)吞沒。這條步道還會帶你穿過歐羅巴峰山脈的山峰，來到維加里東達(Vegarredonda)的登山小屋。

最後一個早上要怎麼度過，將決定於你的體力狀況。兩小時的路程之外，就是艾里奎松(El Requexon)，這段爬坡路程很短，但完全爬行於裸露的岩石上。一旦爬到粗糙、陽光充足的石灰岩上，你將會沈迷於如此巨大的空曠空間裡。從某個方向看，這些鋸齒狀的高山輪廓，下弦月像是一顆興奮的心臟心電圖；再換個方向，灰色前景先是消逝於藍色，接著是綠色，最後來到聖地牙哥的半途。

你也可以改而造訪歐迪亞勒斯(Ordiales)景點，這兒的景色也相當雄偉—但只有一邊有很深的斷崖，而不是兩邊，不過不必攀岩。或者，你也可以只是躺在長滿的黑嚏根草(俗稱耶誕玫瑰)的草地上，享受從附近登山小屋的商店買來的啤酒。這次健行的最後一段是向下來到艾諾爾湖(Lagos de Enol)，接著，經過有牛隻徜徉其中的維加特拉維薩斯(Vega las Traviesas)草原，並且經由樹林子下到柯瓦東加(Covadonga)。這是西班牙的神聖之都：鎮上有一座大教堂，一處洞穴瀑布，以及像鳥巢一樣被塞在一處突出岩塊下的一座小教堂。這個地方處處令人感到驚奇和振奮，就如同歐羅巴峰本身一樣。

左圖　在石灰岩地形區裡，任何種類的水都很稀少，所以，最後一天來到厄西諾湖時，會讓健行者感到十分驚訝。

上圖　步道終點在柯瓦東加，它的教堂建在一處懸崖裡，因為當地一位小女孩就是在這兒看到聖母瑪麗亞顯靈。

北平都斯山脈
沿著古驛道健行

NORTH PINDOS MOUNTAINS
Travelling the ancient mule paths

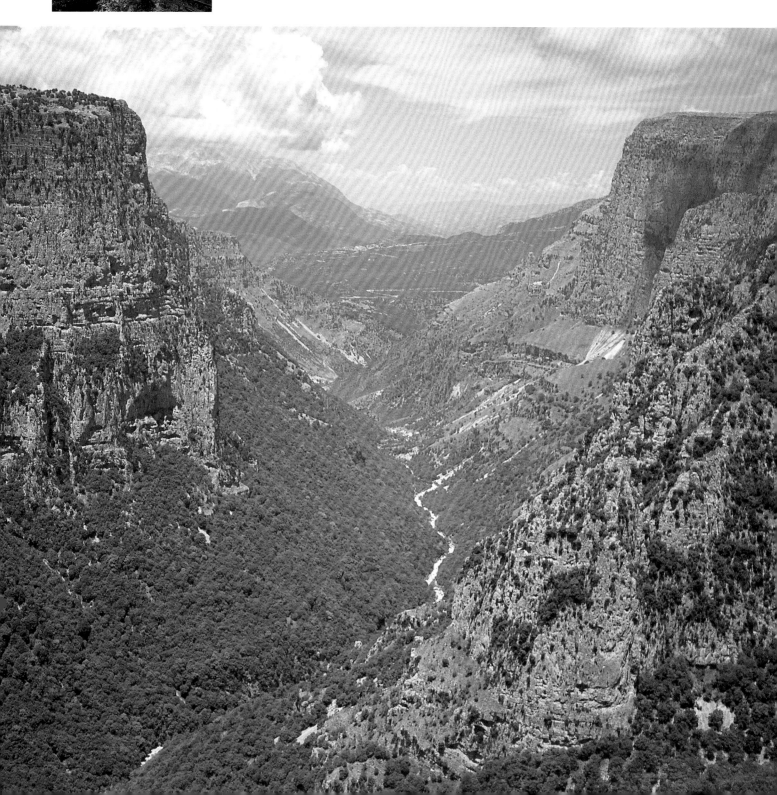

希臘本土北部
Northern Mainland Greece
茱迪·阿姆斯壯(JUDY ARMSTRONG)

平都斯(Pindos)山脈是希臘本土的中間脊柱，從東北邊阿爾巴尼亞邊界的葛拉莫斯山(Mount Grammos)向南一直延伸到哥林斯灣(Gulf of Corinth)。從空中往下俯瞰，這處高地山脈很像一塊皺巴巴的桌布，上面點綴著石頭村莊、森林、石灰岩岩柱、很深的峽谷、和希臘一些最高的高山。在道路尚未興建之前的日子裡，這處山區是如此偏僻，甚至連鄂圖曼帝國的稅收員都不願來到這兒！

在平都斯山脈這一大片土地裡，最著名的健行區域是在北部的查哥里亞區(Zagoria)，那兒的步道，包括幾條國際知名的長距離步道，都設有路標。查哥里亞直接翻譯過來就是「山後面的地方」，從西元前9世紀起，就一直有人居住。也由於它一直與外界隔絕，所以，這地方就變得既富裕和自主，這種情況一直維持到20世紀，直到戰爭和經濟外移，才造成區內很多村莊沒落。

今天，因為大力推廣生態旅遊的關係，有助於很多村莊慢慢復甦，然而，這整個地區仍然還是很偏僻和保持原始風貌。1990年就在平都斯山脈內成立了維柯斯國家公園(Vikos National Park)，這兒是歐洲野熊、野豬、山貓和野狼的家，但這些動物都很害羞，很少看得到。

6天的健行之旅，都在北平都斯山脈的最佳部分，包括走下全世界最深峽谷的一段驚險行程，以及探險一處高山高原，這都會替你帶來你想都想不到的驚險刺激！有兩個少數民族，伏拉茲族(Vlachs)和薩拉卡查尼族(Sarakatsani)，傳統上都在這兒的高山草原上放牧他們的羊隻；他們養的狗體型壯大，叫聲響亮─並且全都受過嚴格訓練，會不惜任何代價保護主人的牲畜。

這趟健行之旅可以縮短為只剩4天，就是扣掉爬上加米拉(Gamila)和亞斯特拉卡(Astraka)兩座高峰的行程，但加上前去造訪歷史性村莊伏拉希托的行程。

每一天健行的距離都很短，所以可以把時間用來消化沿途所見到的美景、以及在陰影裡打個盹、小睡一番。這也可以讓你有很多時間，可以到步道兩旁健行、探險、以及到村子裡的小酒館品嘗一些地方美食。每個村莊都有一或兩家賓館，除了都會供應很好的食物，對待客人也十分友善(準備一本希臘語─英語的會話手冊，可以讓你和他們談得更愉快)。

步道的最佳起點是一處永遠不受時間影響、名叫維查(Vitsa)的村莊，或是它隔壁的莫諾丹德里村(Monodendri)。跟大多數查哥里亞村莊一樣，它們幾乎完全都是使用當地的石頭建造：比較柔軟的白石來自當地採石場，比較硬的黑石則採自河裡。

莫諾丹德里位於維柯斯峽谷谷口，目前已經沒人居住的艾宜亞斯巴拉斯基維斯修道院，以及過去幾世紀來一些隱士及被迫害的基督教徒藏身的秘密洞穴，就在這兒。今天，站在這座修道院裡，可以欣賞到峽谷寧靜與寬角度的全景。

往下走進維柯斯峽谷時，會經過一面金氏世界記錄(Guinness Book of Records)的牌子，上面向健行者說明，這是「全世界最深的峽谷」，並且指出，峽谷的深度是1,650公尺(5,410呎)，寬度是980公尺(3,215呎)。步道由上而下，然後沿著峽谷前進。這條步道在1998年大幅度整修過，目前幾乎不可能在步道上迷失方向。走在這條步道上相當愉快，會經過楓樹和胡桃木樹林，步道兩旁長滿野百里香，在越過巨大的大圓石後，就會進入沃德荷馬提斯(Voidhomatis)河床的乾河床部分。野花開得很茂盛，蟬兒發出刺耳的叫聲，陸龜在步道上緩慢移動。隨著峽谷不斷轉彎，眼前的景色也跟著不停地改變，四周則全是高聳入雲的懸崖。

峽谷旁有一條古道─這是鋪有大卵石的騾子古道，沿著這條Z字形的古道，就可以往上爬到維柯斯村莊(Vikos，在某些地圖上則寫成

前頁小圖　橫跨在查哥里亞地區河流和峽谷上方的石橋，造型優美，其年代可上溯到18和19世紀。

前頁　從伏拉希托村附近的貝洛伊觀景點，順著維柯斯峽谷向北眺望。這處峽谷是被沃德荷馬提斯河切割出來的，是全世界最深的峽谷。

上圖　儘管夏天很乾燥，平都斯山脈山區內的河水仍很充沛；峽谷中湧出的噴泉會形成天然的游泳池。

右上圖　一位健行者行走在維柯斯峽谷；這條步道是3號國家步道，是沿著峽谷河床前進，十分好走，景色秀麗。

Vitsiko，維奇科)。這些本來純粹只供騾子和他們的主人使用的古道，目前都由歐洲聯盟撥款保護。

維柯斯村莊座落在一處有著涼爽微風吹撫的馬鞍狀山脊，兩邊都可以看到很寬闊的全景。看著太陽落在維柯斯賓館(Pension Vikos)後面，吃著烘烤的希臘白色軟乳酪，以及豐富的肉丸子，再灌下當地釀造的「神話」(Mythos)牌啤酒，這真的像是置身在天堂裡。

第二天的路線是沿著古道的急轉彎前進，並且轉回到河邊，一路前往米克羅巴平哥村(Mikro Papingo)。途中會經過一座白色教堂，接著來到沃德荷馬提斯噴泉。從這兒起，要經過一周的時間，冰冷的河水才會從懸崖裡流出去，全程，1300公尺(4,250呎)。

一旦過了河，向上爬往米克羅巴平哥村的路線，大約要花2小時，一路上可以看到很遠方的景色，也看得到一些洞穴。野草莓生長在河兩岸，綠色蜥蜴在小卵石上晒太陽。離村莊越來越近時，健行者的眼光會被吸引到頭上的帕吉峰(Pirgi)，或者，又叫巴平哥塔峰(Papingo Towers)，這些高峰就像巨人般聳立在步道旁。跟大部分查哥里亞村莊一樣，米克羅巴平哥村(Mikro Papingo，其中，Mikro的意思是「小」)和它的姊妹村梅加羅巴平哥村(Megalo Papingo，其中，Megalo的意思是「大」)，都是受到保護的傳統社區，意思就是說，他們村中的建築物都應該受到保護，不得破壞。

以米克羅巴平哥村來說，這絕對是千真萬確，村裡有很狹窄的鋪有大卵石的巷道，彼此緊緊貼在一起的石頭屋，以及石旗式的屋頂。從這兒

要走到梅加羅巴平哥村，必須走過一條查哥里亞的古拱橋，在這整個石灰岩峽谷裡，這是很美的一個建築美景，同時，還有機會在峽谷中的那些天然形成的、很深的水池裡游泳。接著，就會來到迪亞斯賓館(Pension Dias)，這是有點兒古怪但卻很舒服的一處賓館，在這兒，你可以吃醃橄欖，喝喝當地釀造的白酒，在夜晚即將來臨時，看著村裡的羊群沿著安靜、在鋪有圓卵石的街道被趕回家裡。

第三天一大早，從米克羅巴平哥村往上爬，很快就來到林線之上，希臘鄉間景色完全呈現在你下方，其中最明顯的是亞斯特拉卡懸崖，這些懸崖上因為一直到6月都有積雪，所以可以看到一些白色的條紋。大約3或4個小時的時間，就可以向上爬到亞斯特拉卡避難小屋(Astraka Refuge)，這是一棟白色建築，就座落在一處風很大的隘口裡，海拔1,950公尺(6,397呎)。這棟避難小屋屬於「希臘高山俱樂部」(Hellenic Alpine Club)，裡面只提供一些最基本的休息設施，但地點太棒了。從這兒起，步道向下來到圓卵石的岸邊，從一處水塘和牧羊人會在夏天使用的小屋旁繞過去，穿過一處高山草地，接著爬到德拉柯里姆尼(Dhrakolimni，意思就是「龍湖」)。傳說這處湖泊深不見底，湖底住著保護湖泊的神龍。鮮艷的野花龍膽，盛開在湖畔，周遭的懸崖則反映在冰冷、深深的湖水水面上。

第四天，就要真正爬高了，要爬到加米拉I峰(2,497公尺；8,192呎)和亞斯特拉卡峰(2,436公尺；7,992呎)。爬到加米拉峰的路線有好幾條，其中最短的一條，是在亞斯特拉卡懸崖的山腳下，沿著一條細細的山

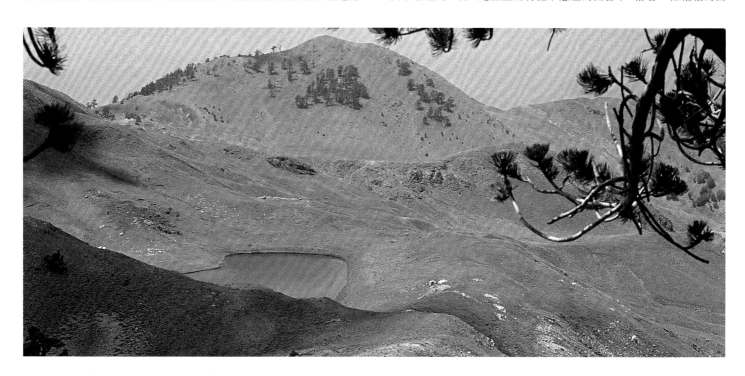

最上圖　一朵野生的鳶尾花，在梅加斯拉柯斯峽谷谷口拍攝的。這處峽谷是老鷹和野花的家，和巨大的維柯斯山脈的南端相會。

上圖　用龍命名的湖，都會有一些美麗的傳說，這處深不見底的德拉柯里姆尼湖(龍湖)，也不例外。

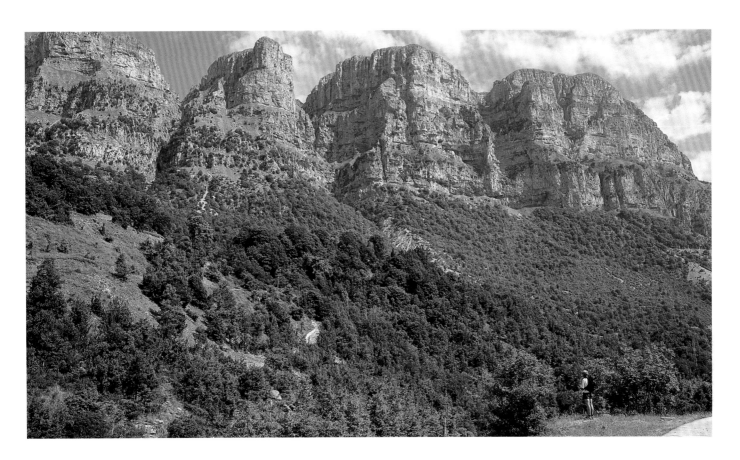

徑越過一處石灰岩高原。左手邊可以看得到的高山，就是普洛斯柯斯峰(Ploskos，2,377公尺；7,799呎)，加米拉I峰和加米拉II峰。

有一棵單獨聳立的大樹，就是路標，表示必須向左轉進一處淺淺的山谷，再通往加米拉I峰。沿著山谷寬廣的兩側，一路向上爬，來到平坦、多岩石的峰頂，可以看到阿歐斯河(Aoos River)，以及蘇莫里卡斯山(Mount Smolikas，2,637公尺；8,651呎)，這是希臘的第二高山。

要爬往亞斯特拉卡峰，必須從小屋往回走向巴平哥，接著，沿著懸崖邊緣向左轉，同時按照路標指示，爬向峰頂。這兒的荒野看來十分廣闊──這是一處偏遠、亙古不變的地區，更加強了希臘這處高山和不適合人居住地區的荒野氣氛。

第五天一大早，從亞斯特拉卡登山小屋出發，步道會經過加米拉繞過小湖，行經高山草地，沿著一排排的石灰岩向下走。這時候，梅加斯拉柯斯(Megas Lakkos)峽谷的上半部已經進入視野內，步道向下進入峽谷，接著，沿著左山側向上爬，頭上是陡峭的懸崖，山徑兩旁開滿美麗的野鳶尾花。看起來，這兒好像這應該是老鷹居住的地方，事實上也是如此。這兒有很完善的路標，山徑通向峽谷外，兩邊山壁越來越靠近，因為即將來到和維柯斯峽谷交會處。

接著行經長滿綠草的山頭和河床，然後沿著草地向下，來到茲皮洛沃村(Tsepelovo)。這是山區邊緣的一處石頭地，冬天被雪掩蓋，夏天則是涼爽的天堂。村裡的男子們聚集在村中的大廣場下棋，婦女則留在家裡。

亞列西斯哥里斯賓館(Pension Alexis Gouris)是提供前來茲皮洛沃村的訪客住宿的地點，有著景觀很美的陽台、庭院和熱誠的歡迎。從這兒就要展開最後一天的行程：健行到伏拉德希托村(Vradheto)，並且再走回來。一開始要走上一條缺乏維修的古道，往上走到深谷的右側，這是通往這處村莊的古道，一直到最近，只能步行。上升路段很陡，要經過石灰岩帶及穿越長滿草的低地。突然間，步道沒了，因為通往伏拉德希托村的這條古道的最後4公里(2哩半)已經封閉。幸運的是，有一條小路從這條古道分出去，通往貝洛伊(Beloi)觀景點，這是堆積在維科斯峽谷頂端的一些扁平岩塊。這時，莫諾丹德里峰在你左肩後方，你可以沿著峽谷的縱深往前眺望，維柯斯村莊隱約可見，這時看起來只是一群灰色的建築。這兒的高度很嚇人，但可以讓你看到整條步道的情景，會使你覺得不虛此行。

再走上半小時，就來到伏拉德希托村，這是很小的一個村莊，但有一家生意很好的小酒館。村子裡最知名的是一條騾子古道，名叫伏拉德希托階梯(Vradheto Steps)。這條古道沿著一道岩石斷崖前進，穿過一連串複雜的彎曲山路，最後轉入一座查哥里亞橋，然後踏上一條現代化的道路，回到茲皮洛沃村。

上圖　圖中這些巴平哥塔峰的巨大石灰岩大拱壁，形成米克羅巴平哥村最壯觀的背景。

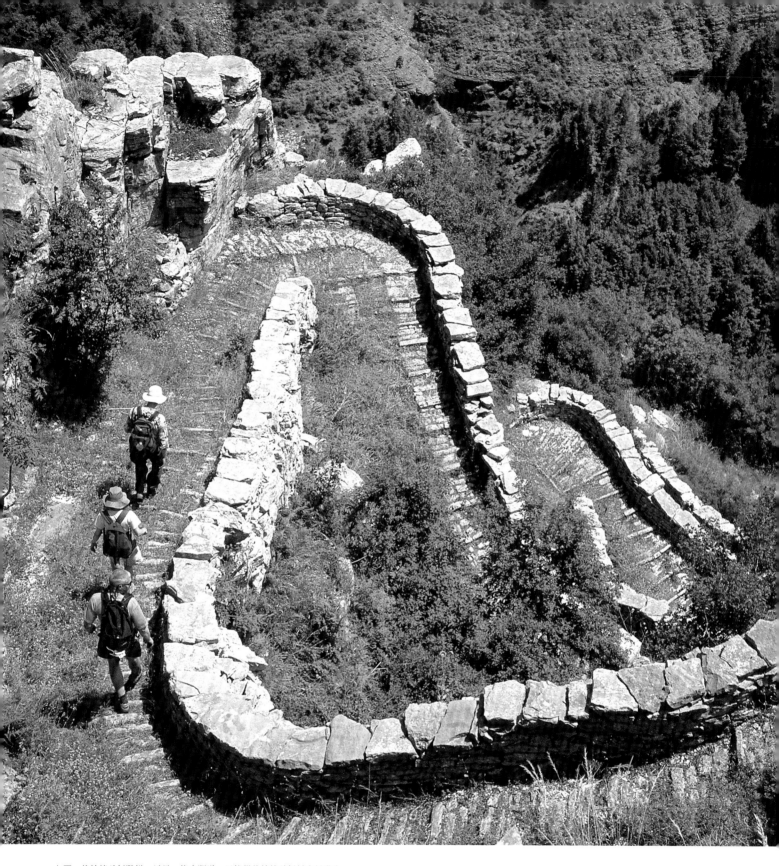

上圖　伏拉德希托階梯—這是一條古驛道，只能從伏拉德希托村步行進入。

次頁　這處沃德荷馬提斯噴泉形成的水池，池裡冰冷的泉水要一周的時間，才能從1,300公尺高的懸崖裡滲透出去。

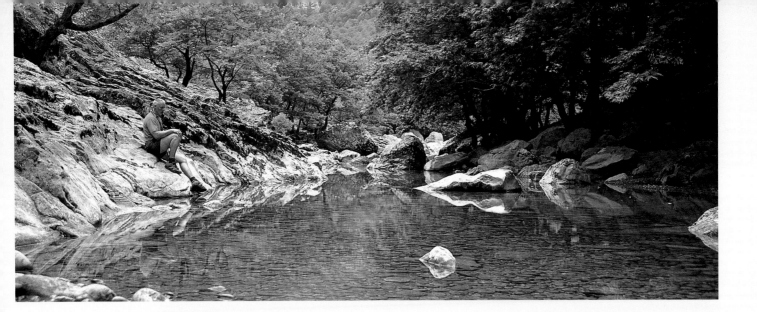

◆ 健行資訊

地理位置：希臘本土西北角落，靠近希臘與阿爾巴尼亞交界處。

交通：經由國際航線飛抵希臘的普里維薩(Preveza)機場(距維斯塔村約2.5小時車程)；或是飛到柯胡(Corfu)，再搭渡輪前往伊哥曼尼查(Igoumenitsa)。有巴士往來普里維薩和伊哥曼尼查，當地首府艾翁尼納(Ioannina)也有一個地方機場。從這兒到查里亞村莊都有定期巴士。

什麼時候去：5月到6月(野花開得最美的時期)、9月和10月，這兒的高山地區在多天時會被大雪封閉。

起點：維斯塔或莫諾丹德里(相連的兩個村莊)，北平都斯山脈。

終點：茲皮洛沃村，北平都斯山脈。

健行天數：4～6天(全程60公里；37哩)。

最高高度：加米拉I峰，希臘最高峰之一(2,497公尺；8,192呎)；如果行程沒有包括攀登加米拉I峰，則最高點就是亞斯特拉卡登山小屋(1,950公尺；6,397呎)。

技術考量：旅遊季期初期(5月和6月初)，在高山地段、加米拉峰四周，可能會遭遇一些困難；在多天時，如果沒有滑雪屐或雪鞋，將無法進入這一地區。雖然平都斯山脈很接近阿爾巴尼亞邊界，但這對登山健行者並不構成任何不便，唯一問題是無法取得正確的地圖。

裝備：登山鞋，背包，多層衣物，以應付嚴苛的天候(在峽谷裡，會熱得讓你受不了，但在亞斯特拉卡附近則下大雪)，登山杖在走下陡坡時很有幫助。在野外露營是違法的一各地的賓館則可以讓你體驗到真下的希臘人生活，所以不應該錯失這個。

健行方式：在路標很完善的步道上進行背包健行，另外可以選擇是否爬到兩座高峰。在絕大部分的步道上，在岩石和樹上都有用紅漆漆上的指標，指示出這條3號國家步道，最後那一段步道則用藍色和黃色標記。你的體力一定要很好，才能夠在野外輕鬆健行。路線很明確，大部分都是直線前進。有很多地方要爬上爬下，但大部分路線都很合理，使得健行者可以在很愉快的情況下爬到高處。偏僻、孤立村莊裡的賓館，以及亞斯特拉卡山區的登山小屋，都能夠供應很舒適的住宿條件和美食。另外也可以安排替健行者運送行李，或是安排嚮導。

地圖：希臘高山俱樂部(Hellenic Alpine Club)出版的地圖，等高線間距200公尺(655呎)，比例尺 1:50,000 ，地圖編號 55-60 。

許可證／限制：沒有。

◆ 相關資訊

艾翁尼納觀光辦公室：Ioannina EOT (tourist office), Napoleonda Zerva 2, Ioannina.

希臘國家觀光辦公室：National Tourist Office of Greece, 4 Conduit St., London W1R ODJ.

冒險中心：Adventure Center, 1311 63rd St, Suite 200, Emeryville, CA 94608

電話：+1-510-6541879

傳真：6544200

網址：www.sherpa-walking-holidays.co.uk，www.adventure-center. com/Explore

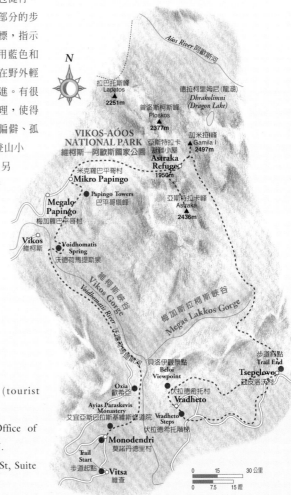

縱走克里特島脊柱

少有人走過的步道

ACROSS THE SPINE OF CRETE

A path less travelled

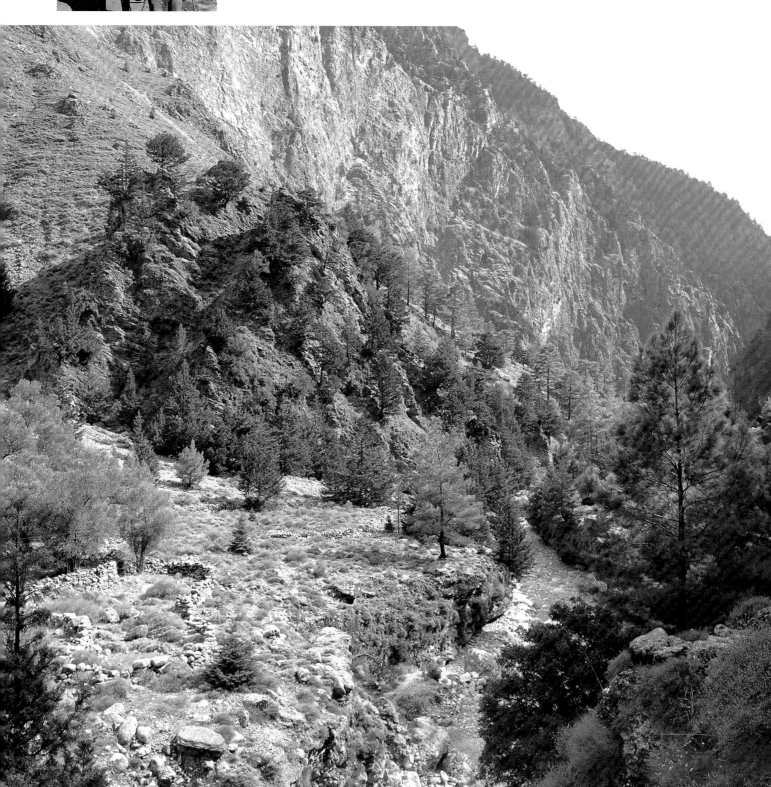

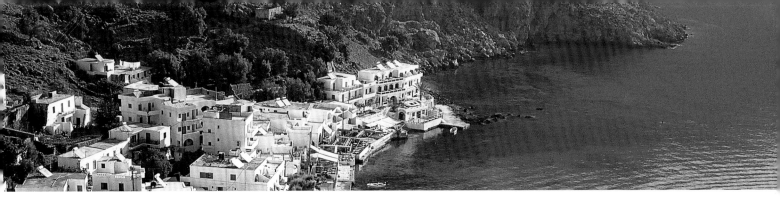

希臘群島，東地中海
Eastern Mediterranean, Greek Isles

克里斯多福‧桑莫維（CHRISTOPHER SOMERVILLE）

復活節後的星期一黎明，我站在有著很多圓卵石的海灘上，回想起來，很難說出讓我這麼難過的，究竟是昨晚留下來的宿醉，或是擔憂害怕。宿醉很快就會過去；這是因為希臘東正教慶祝復活節引起的——在克里特島這兒，這項慶祝活動通常都是最熱烈，而我卻在一個星期前剛抵達這兒時就很狂熱，應該可以說，很不明智地投入其中。

擔憂則是另一回事，而且不是那麼容易就能消除的。因為我即將面對我這一輩子健行生涯中最艱難的挑戰——在地中海這個最大和最多山的島嶼上，沿著「歐洲E4步道」（European Path E4）徒步走完全島。這條步道的起點在葡萄牙，行經幾個中歐與東歐國家（全歐洲共有12條長距離步道，正好組成一個涵蓋整個歐洲大陸的步道網路）。

E4步道是很少人走的一條步道。根據我蒐集到的所有資訊，它甚至早已不存在。少數曾經聽說過E4步道的人，都會忍不住抱怨，這條步道的路標很糟糕，地圖也標示不清，其中要經過歐洲最難走的幾處山區和峽谷，而且有很多路段，早已經「消失」不見。

動身第一天的那個早上，我還碰到另外一些問題。計畫中的這次健行路程—全長在400到480公里（250到300哩）之間，並不是經過克里特島那些讓觀光客走來很輕鬆的海岸和海灘渡假村，而是要穿越4座很雄偉的山脈：史里伯提（Thripti，1,476公尺，4,843呎）、迪克提（Dhikti，2,148公尺，7,048呎）、普希洛里提斯（Psiloritis，2,456公尺，8,058呎）和列夫卡歐里（Lefka Ori，2,453公尺，8,048呎）。這4座山脈正好形成這座形狀很像恐龍的島嶼的脊柱。在這處偏僻、當地人只會說希臘方言的高山地區裡，我只會說幾句簡單的希臘話，這看來似乎成了我無法克服的重大障礙。

我早已經發現，市面上根本找不到E4步道的導遊書籍。我對這條步道擁有少得可憐的知識，完全來自伊拉克里翁（Iraklion）的希臘登山俱樂部（Greek Mountaineering Club）那些會員口中一點一滴蒐集來的，他

們都是很熱心的登山客，提供的資訊都很有幫助，但也不會太肯定。唯一的一張地圖：德國人出版的折頁地圖，比例尺1:100,000，太小了，不夠詳細，讓我用得很不安心。但它上面倒是標出了E4步道沿線的一些分散的村莊和聚落。E4步道則是用一條細細的紅線標出，從克里特島的這一頭，一直畫到另一頭。這些村莊和聚落都分散在山區內，但地圖上的大部分山區都是空白的，只有一些孤立的牧羊人小屋，可以供人住宿。很明顯的，如果能夠找到一個床位來過夜，而不用睡在睡袋裡，那就算是很幸運了。

在向西前進的前5天健行裡，我一共走了大約110公里（70哩），並且自行越過史里伯提山脈，這也是4座山脈中的第一座，也是高度最低的。這5天的過夜地點，包括一處克難地點，一處很棒的「床位加早餐」地點，一間小旅館，一間村莊小房間（老鼠整晚在水槽裡跳舞），以及在一位很好心的酒館主人提供的陽台上，睡在我最信賴的睡袋裡—這其實才是最典型的選擇。

到了克里查（Kritsa）這處很大的山中村落後，我在這兒和我的克里特朋友們窩了幾天，希望治好兩腳上很嚇人的11個大水泡。克里特島崎嶇不平的山區步道，會讓還不習慣的雙腳吃足苦頭，但最壞的情況也不過如此。在兩個星期之內，我的兩個腳底已經厚得像是黃色橡膠板，發出比山羊還臭的味道，除了很尖銳的鐵釘之外，幾乎什麼東西也刺不透。

迫於環境，我的希臘話進步神速，所以，本來只會結結巴巴用希臘語說「早安」和「謝謝」的，很快就已經能夠說出完整的句子。等到我在年輕的克里特登山者潘特里斯‧坎帕西斯（Pantelis Kampaxis）陪同下越過仍然有冰雪殘留的拉西提（Lassithi）曠野，並且從迪克提山區下到伊拉

前頁小圖　旅客可以騎著騾子爬到普希洛里提斯山上，觀看那兒的洞穴，傳說這是希臘主神宙斯的出生地。

前頁　薩瑪里亞（Samaria）峽谷，海拔1,800公尺（6,000呎），全長13公里（8哩），在列夫卡歐里（或稱作「白山」）山區，像這樣的峽谷有十幾個之多。

上圖　在史法基亞（Sfakia）海岸，無路可通的羅特洛（Loutro）村莊位在高高的山壁下，村裡的白色房子就沿著彎曲的海彎緊緊建立。

上右圖　在電力和柴油取代風力之前，拉希提（Lassithi）平原都是使用風車來進行灌溉，像圖中這種風車的布製風帆，已經成了克里特島的獨特景色。

◆ 健行資訊

地理位置：克里特島，東地中海，希臘。

什麼時候去：4月到5月是欣賞野花、參加慶典(希臘正教復活節和5月1日)的最佳時機，氣候也最好(不會太熱)，但經過白山(列夫卡歐里)的步道的積雪會一直積到6月。

起點：卡托查克洛斯(克里特島東部)。

終點：賀里索斯卡里提沙斯(克里特島西部)。

健行天數：將近一個月(400～480公里；250～300哩)。

最高高度：普希洛里提斯(2,456公尺；8,058呎)。

技術考量：整條步道應該都設有路標桿，上面漆上黃色和黑色路標，但有很多路桿都被拔除，或是上面都是彈孔；有些路標還被移到錯誤的地點，可能會誤導旅客。一定要隨身攜帶望遠鏡，可以眺望遠方的E4步道路標。夏天很熱，所以一定要攜帶足夠的飲水。

有三處地段最難辨認，除了很有經驗的登山健行者之外，所有的健行者最好結伴而行，或是聘請導遊。這三處地段是：卡撒洛平原到拉西提，以及從拉西提到卡斯塔莫尼查(Kastamonitsa)；橫越普希洛里提斯；以及橫越白山山脈。

裝備：要穿最合適的健行鞋(克里特島地形會把任何脆弱的東西都撕裂)，一定要攜帶睡袋。其他有用的物品包括希臘語會話手冊，輕便的望遠鏡，洗臉台的塞子(在供登山客和健行者住宿的地方，經常欠缺這一樣東西！)，肥皂，洗衣粉，和晾衣夾(洗完所有的髒衣服後一定會用到！)

健行方式：獨自一人，沒有聘請導遊的背包健行，在前後兩個村落之間通常找不到住宿地點，所以，一定要自己處理。比較大一點的鄉鎮和村莊則有旅館和出租房間。如果是較小的鄉鎮，可以試著去找當地的酒館或咖啡館的主人，或是去找「papas」(村裡的神父)、「thdskalo」(學校老師)，或鄉鎮長——一定會有地方讓你攤開睡袋。村民都很好客，一般都可以找到吃飯的地方。這是冒險性的健行，因為這地區完全沒有地圖和旅遊書籍可供參考。

許可證／限制：不需要申請許可證。

地圖：很少。目前最好的是Harm's Verlag's 出版社出版的克里特島地圖，有兩頁，比例尺1:100,000，E4步道在地圖中用紅色標出。還有，「克里特島健行與道路地圖」(Crete Trekking and Road Map)，共有四頁，Giorgis Petrakis出版社出版(在克里特島的書店可以買到，或是向星球國際書店郵購，地址如下：Planet International Bookstore, Odos Chandakos, Iraklion

◆ 相關資訊

希臘登山俱樂部

地址：The Greek Mountaineering Club (EOS), Odos Dikeosinis 53, Iraklion 71201

電話：227609 (辦公時間，20:30～22:30，周一～周五)。

這兒的服務人員會替你在地圖上標示出重要地點，向你提供建議，必要的話，可以替你安排導遊。

網址：www.explorecrete.com/hiking.html

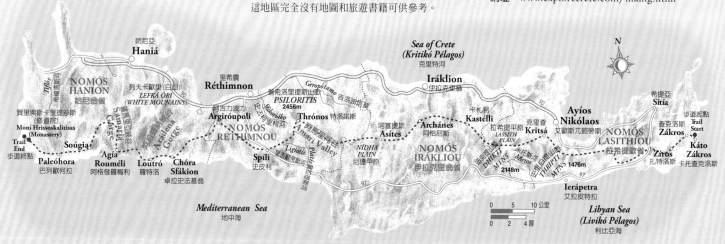

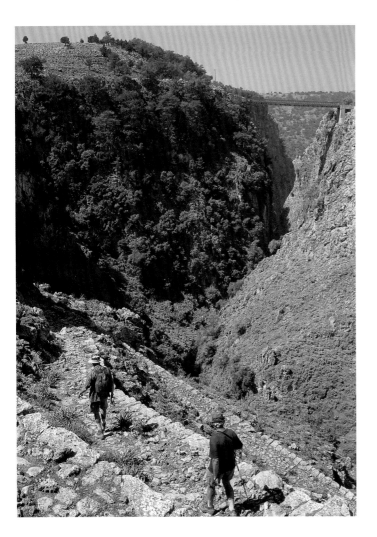
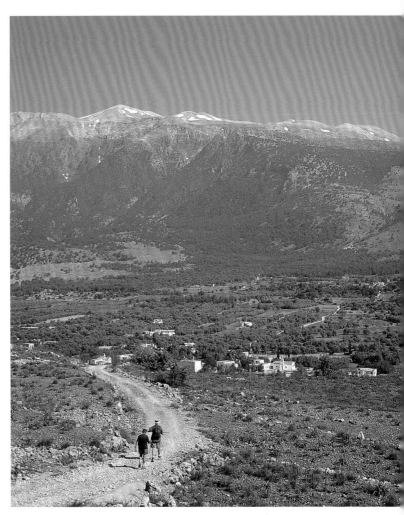

克里歐(Iraklio)後面高低起伏的橄欖和葡萄園區時，我已經可以向當地人問路，並且也聽得懂對方的回應──雖然不是完全了解，但已經夠了。在只懂得一種語言的當地人當中生活兩個星期，這是很大的進步。

到這時候，我已經不再煩惱如何去問路，以及找出要到那兒過夜，這本來是我最大的兩項憂慮。我在山區村莊和橄欖和葡萄園裡遇到的克里特島人，都很樂於助人而且也無限度地好客。

他們把這種好客的精神稱作「菲洛謝尼亞」(Philoxenia)，意思就是「對陌生人的愛」，而對我來說，這表現在我喝到的一口冰冷的井水，或是在一條炎熱的山徑上接到的一粒橘子，一隻很有禮貌指出正確方向手指，一大碗美味的蝸牛和熱騰騰的花草茶，或是免費提供給你且不准你拒絕的床位。當我找不到住宿的房間時──這種情況很少發生，我就睡在野外，置身在溫暖、晴朗的克里特春天夜晚中，頭上是滿天星星。

潘特里斯·坎帕西斯也陪我登上普希洛里提斯山，這是克里特島的最高峰，海拔2,450公尺(8,000呎)。登山前一晚，從尼德哈(Nidha)平原望向這座山可以看到它那雄偉像鯨背的山頂上，被月光照亮的積雪閃閃發亮，同時傳來呼呼的狂風聲，我膽小的心碰碰跳個不停。但是，潘特里斯·坎帕西斯卻是那種毫不出力就能夠登上這樣高山的人，同時，爬完這樣的山後，還要再跑個30哩，才會覺得運動量夠了。

第二天中午，我緊跟在他的瘦削、結實的身影後，十分辛苦地爬上雪原，蜷伏在山頂氣流中，被冰冷的強風吹襲，整個克里特島的景色呈現在眼前下方，就像一個很美麗的立體模型地圖。這種欣喜之情就好像置身在天堂裡。

我從普希洛里提斯山上下來，來到亞馬里(Amari)河谷，希望好好休息一下，結果，這一休息就是兩個星期，最吸引我的就是亞馬里河谷在春天時展現的那種蒼翠、慵懶、愉悅的氣氛。每個山坡上的野花都長得很茂盛，好像鋪了地毯一般，蜜蜂嗡嗡地飛翔在野花間。在每個村莊裡，

前頁　山區的大村莊克里查，座落於迪克提山下，這兒的村民是克里特島上最好客的，並且也是知識最豐富的登山家。

左上圖　健行者沿著成Z字形的鋪有石塊的步道往下走，一路下到很深的亞拉迪納峽谷。

上圖　難以攀登的白山山脈，即使是在夏天，白山山頂也都是厚厚的積雪，矗立在阿諾波里斯(Anopolis)的史法基亞村後面，就像大波浪。

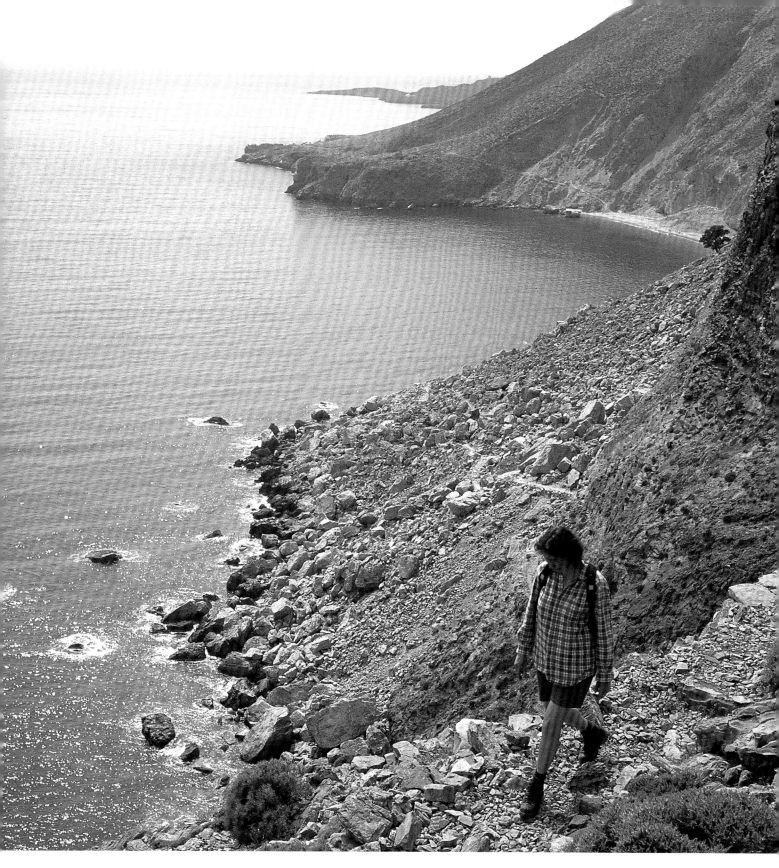

上圖　如果選擇和這位健行者相反的方向，這條海岸步道會通往甜水(Sweetwater)，這是一處很漂亮的孤立海灘，位於卓拉史法基翁(Chora Sfakion)。

次頁　賀里索斯卡里提沙斯，黃金階梯修道院，出現在這趟旅程的終點，就像一艘白色的大船，航行在橄欖園大海上。

推開小小的拜占庭教堂大門,就會看到500～600年前的壁畫—這些都是傳達出宗教信仰的傑作,全都很幽默和充滿愛心地描繪出島上的農村生活。

史洛諾斯(Thronos)村莊位於河谷頂端高處,從當地亞拉凡尼斯酒館(Taverna Aravanes)的陽台,可以看到普希洛里提斯山的美景,白天則在村裡閒逛,找人聊天、寫寫詩,學著彈奏克里特島的羅托(louto)—這是一種像曼陀林的大肚狀的樂器。

每個國家都有一個傳統音樂中心,而亞馬里就是克里特島的傳統音樂中心。比羅托更能表現情感的樂器就是里拉(lyra),這是三條絃的小提琴,擺在膝上用弓演奏。柯斯提斯(Kostis)、安托尼斯(Antonis)和其他村莊的音樂家都會十分熱情地演奏這種樂器,不管什麼時候,只要樂聲響起,村民們都會聚集過來。5月的第一天是當地最熱鬧的「普洛托馬伊歐」慶典,各地村莊都進入瘋狂慶祝階段,村民們在大樹下烤羊、喝酒,里拉發出樂音,歌手像獅子般放聲高唱,還有村民拿起手槍向空發射,槍聲劃破天際。

腳上水泡消退、體力也恢復了,再度撩起上路的渴望,於是,在最後一天早上,我終於揹起背包,背對亞馬里山脈。我再度向西前進,辛苦地從已經快要看不到的木桿上尋找E4步道的路標,當E4步道拋棄我時,我就走上泥土路和鋪有大卵石的牧羊人古道,並且一天天更接近我的最終挑戰:列夫卡歐里(Lefka Ori),也就是「白色山脈」。

希臘登山俱樂部的登山專家們,對於我在這麼早的季節裡是否能夠成功登上此山,本來就抱著懷疑態度。殘留的積雪還堆在橋上,並且蓋住排水口,一不小心就會踏空,而且大部分的E4步道路標牌子都被不歡迎外地人進入的牧羊人移走。有一次,我打算過橋時,就因為登山專家提出可能看不出排水口的建議,而讓我打消這個念頭。

E4步道來到克里特島的西端後,分成高低兩路。低路的景色沒有高路那麼壯觀,但在5月的最後一個星期裡,我走上低路,一路起起伏伏,行經一連串讓人望之生畏的雄偉峽谷。薩馬里亞(Samaria)峽谷很早以來就以擁有1,800公尺(6,000呎)的深度而聞名,它的山壁也是最高的,但讓我差點半途而廢的卻是亞拉迪納(Aradena)峽谷強勁的落山風,以及不斷掉落的巨大落石,有一次,我在峽谷迷了路,還差點被一塊巨石擊中。

我在海邊的羅特洛(Loutro)小鎮慶祝50歲生日,並把隨身攜帶的旅行日記拿出來再看一遍,真的不敢相信,我這一路竟然能夠撐過來。接下來幾天,我走在藍綠色的利比亞海上方的步道,這些沿海步道雖然很滑,但沿途風景很美麗。在聖靈降臨節(Whit Sunday,復活節後第7個星期日)前夕,也是我從卡托查克洛斯(Kato Zakros)出發後的第7個星期,我一瘸一拐地走進賀里索斯卡里提沙斯(Hrissoskalitissas),也就是黃金階梯修道院(Monastery of the Golden Step)。一頭亂髮的苦修僧尼克塔里歐斯神父(Father Nektarios)出來迎接,給我一杯葡萄酒和餅乾,並引我來到一間小房間,讓我睡上一晚。第二天早晨,他搖動修道院的大鐘,發出驚人的鐘聲,將我吵醒。

根據傳說,登上賀里索斯卡里提沙斯的台階中,有一個台階是用黃金製成;只有內心最純潔的人才能看出那一階是黃金。我沿著台階爬向這間藍屋頂的教堂,準備向它感謝,讓我在這次最難忘的健行中能夠克服恐懼,並學到一些最寶貴的教訓,在爬升途中,我一直張大眼睛,想要找出那個黃金台階。但我所看到的,完全只有五月熾烈的陽光,從最底層到最頂部,把所有台階都照射成黃金色。

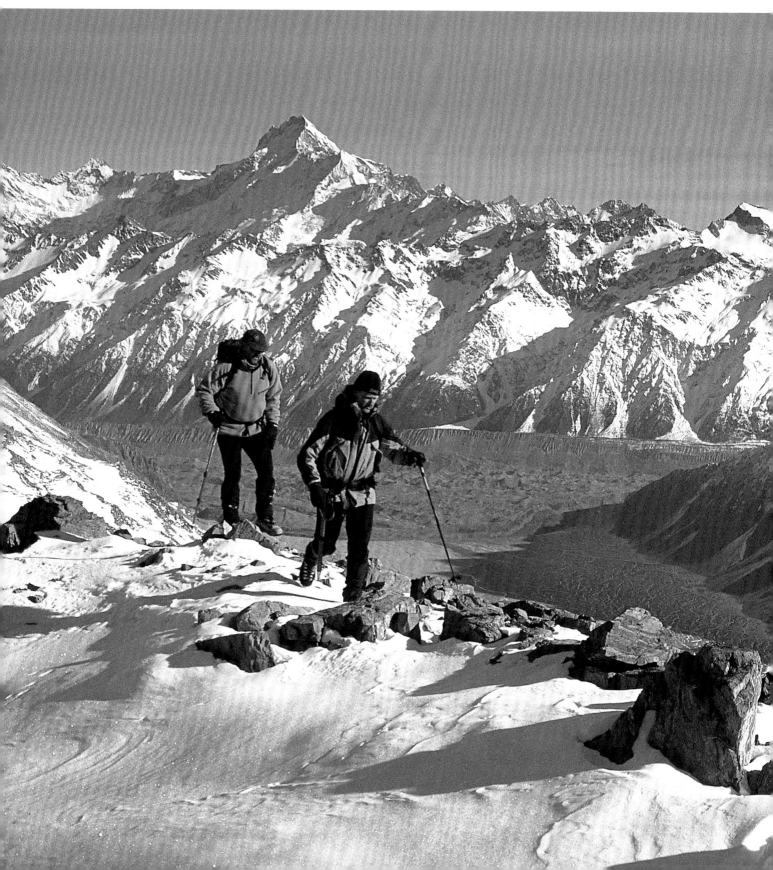

托史波尼步道
高聳大山和透明湖水

THORSBORNE TRAIL
Towering massifs and translucent waters

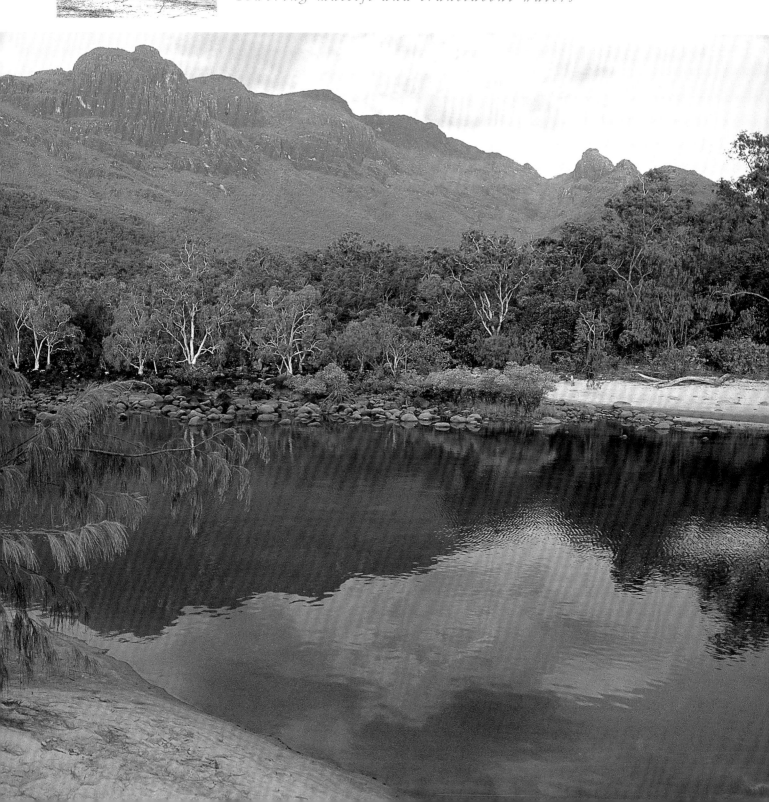

澳洲，昆士蘭，辛克賓布魯克島
Hinchinbrook Island, Queensland, Australia
史文·克林吉(SVEN KLINGH)

澳洲擁有幾百座極其美麗的熱帶島嶼—但辛克賓布魯克島，以它的高山、孤立和荒野的感覺，因而特別突出。它一定可以和賀維爵士島(Lord Howe Island)並列為南半球最漂亮的島嶼。辛克賓布魯克島位於昆士蘭東北海岸外，大約在淘恩斯維(Townsville)和凱恩斯(Cairns)之間，以一道窄窄的辛克賓布魯克海峽和澳洲大陸相隔，島上有美麗田園風光的海灘、林蔭蔽日的小灣、淡水塘和高聳入雲的高山。健行者走在東海岸高處的步道上，可以看到遍布高低起伏的岬角的海灣美景。

辛克賓布魯克島(39,000公頃；98,600畝)是在1932年被宣布為國家公園，是地球上最大的島嶼國家公園。它也被劃定為自然保護區，因為它就位在大堡礁世界遺產區(Great Barrier Reef World Heritage Area)內。

托史波尼步道貫穿辛克賓布魯克島東海岸，是以已故的亞瑟·托史波尼(Arthur Thorsborne)來命名。亞瑟·托史波尼和他的妻子瑪格麗特終生從事自然保育工作，包括致力保護托瑞辛帝國鴿(Torresian imperial pigeons)。

最短的一段步道長32公里(20哩)，介於北部的雷姆塞灣(Ramsay Bay)和南部的喬治點(George Point)之間，走完這一段至少要4天。建議健行者在島上停留比這更長的時間，並在步道中途休息一天，可以選擇在小雷姆塞灣或若伊灣(Zoe Bay)。另外，如果走叉路到波文山(Mount Bowen)欣賞壯麗的風景，還需要多出一或兩天時間。雖然也可以從喬治點向北走完托史波尼步道，但一般都是從反方向走過來，而

且，事先必須安排好船隻把健行者送到魯辛達(Lucinda)。

這兒有巴士可以讓健行者回到辛克賓布魯克港，步道很容易辨認，因為步道每隔幾百公尺就有一個橘色的三角形標記。不過，通往波文山山頂的叉路則很難找，因為這條小徑沒有任何步道的指示，也沒有路標，因此，必須要靠經驗找路前進。如果你決定把這一段包括在行程內，那就在第一天從雷姆塞灣走到小雷姆塞灣，第二天再從這兒走到波文山，第三天走到若伊灣，然後在第二天從這兒走到穆里甘瀑布，第五天(最後一天)走到喬治點。

健行一開始就很令人興奮，因為要搭渡輪橫渡辛克賓布魯克海峽(Hinchinbrook Channel)然後經過兩旁長滿紅樹林、有如迷宮的河口，來到雷姆塞海灘。對大部分健行者來說，搭船來到一處海灘，是很不尋常的一種經驗。甚至在你搭乘的船隻沿著濃密的紅樹林緩慢航行時，已經可以看到令人印象深刻的巨大波文山景色，前景是尼納峰(Nina Peak)。

右前方(南方)是海灘終點，步道在那兒穿過尤加利樹林，越過一道山脊，來到黑沙海灘。到了這兒，已經看不到防波堤，因此，你會第一次感受到真正的與世隔絕的感覺。往東邊看，浩瀚的太平洋會占據你的整個視野，往西看，矗立在你頭頂上方的則是波文山高地的山脊。

前頁小圖　健行者輕鬆走在辛克賓布魯克島上的托史波尼步道南端(終點)的海灘上。
前頁大圖　波文山，有著美麗的塔峰和奇石，山下的瓦拉維拉瀉湖捕捉到黎明陽光。
上圖　若伊灣排水區的沼澤地帶潮濕多雨，是以高大的棕櫚樹為主的熱帶雨林的最佳成長環境。
上右圖　健行者必須搭船前往辛克賓布魯克島北端，才能踏上全球知名的托史波尼步道。
第124頁圖　兩位健行者行走在萊比格山脈(Liebig)上，這條山脈分隔了莫奇森和卡斯(Cass)河谷。他們的右邊是奧拉其／庫克山，左邊是塞夫頓山(Mount Sefton)。

從西沙海灘這兒,立即向內陸前進,並且爬上坡坡,前進尼納峰(Nina Peak,312公尺;1,024呎)。到了山脊上,卸下背包,沿著很陡並有路標指示的一條上坡道,一路爬到山頂,來回全程大約1公里。這一路的風景都很美麗,尤其是在最高點向北望向雷姆塞灣,以及向東眺望波文山。最好是在白天早點爬上山頂,如此才可避掉當地人中午時燃燒甘蔗產生的煙霧。

接著,沿著步道下到尼納灣。每年1月到8月間,通常可以在小潟湖後面找到淡水。海灘南端盡頭有一條小溪,也是淡水的供應來源。這兒有一處露營地,並有臨時挖掘的廁所,這也是島上很少數基本設施之一。下一個露營地在小雷姆塞灣,在瓦拉維拉潟湖上方幾百公尺處有一條小溪,也可以取得淡水。

第二天,有一條最受歡迎的步道,就從這兒開始,通往波文山(1,121公尺;3,678呎)。從山頂上下來的路很難走,所以,最好安排一整天的時間。你可能會想要在第二天好好休息,以便恢復體力。由於路況不佳,再加上一次增加1,000公尺高度,大部分健行者走完後,都會覺得很累。

你應該一大早就動身(天邊出現第一道曙光的時候),沿著小溪向上游走去。這一段路主要必須走在溪旁的大圓卵石上,一路在石頭上跳躍前進,這使得前進速度極其緩慢。走在大石頭上時,千萬要小心,因為很多石頭可能會鬆動——即使是很大的巨石,因而造成嚴重意外。步道碰到岔路時,一定要很小心研判,看看那一條才是正確的,這些岔路都用石碑標記,通常都設在步道右邊。

一路上,有一些很清涼的水塘,會引誘健行者忍不住跳進去戲水一番。沿著步道走上3或4小時後,小溪流向很陡的山坡,溪水逐漸乾涸。一定要跟著溪床前進,直到來到山脊上。萬一發現自己轉錯方向了,那就循著原路走回來,最好在中午回到露營地,否則,你到天黑前還找不到路。

從這道狹窄的山脊,向左前方前進,走到多岩石的山脊頂,那兒有一條明顯的步道,繞過幾處懸崖後,就會來到山頂,那兒有一個用石頭堆成的標記。從山頂可以觀賞360度的全島美麗山景,包括十分陡峭的姆指懸崖(The Thumb)。北方和南方海岸沿線點綴著一些島嶼,西邊則是大分水嶺山脈(Great Dividing Range),矗立在澳洲大陸雨林和甘蔗園上方。回程也是走相同路線。山上的露營地點,範圍有限,也不理想,所以,不要揹過夜用的背包,否則會拖慢前進的速度。

第三天,從小雷姆塞灣出發,繼續向南前進,經過白沙海灘,然後向內陸前進,行經開放的森林、清涼陰暗的雨林和紅樹林,來到北若伊溪(North Zoe Creek)。雖然這條小溪的渡口豎立一個警告牌,牌子上警告說,河口這兒可能有鱷魚,但卻沒有告訴你,萬一驚擾了某隻鱷魚,應該怎麼辦…。但事實上,碰到這種情況,除了拔腿狂奔之外,還能夠怎麼

左圖　南若伊溪形成一些小瀑布,從戴亞曼提那山的岩坡傾瀉而下,形成一連串的淡水水塘,讓滿身大汗的健行者可以清涼一下。

右上圖　從尼納峰向西眺望,可以看到波文山東側的岩石壁壘。波文山是辛克賓布魯克島的最高峰。

◆ 健行資訊

地理位置：澳洲，在北昆士蘭海岸外，辛克賓布魯克島。

什麼時候去：熱帶氣候的關係，一定要在乾季(冬季)成行，也就是4月到9月。

起點：雷姆塞灣，辛克賓布魯克島東北部。

終點：喬治點，辛克賓布魯克島東南部。

健行時間：5天(全程49公里；30哩)，包括幾條步道支線。步道實際長度32公里(20哩)。

最高高度：波文山(1,121公尺；3,678呎)。

技術考量：在攀登波文山時，認路可能有點困難，因為山徑上沒有任何路標。

裝備：健行鞋；涼鞋，在海灘步行及涉水渡溪時穿。睡袋，睡墊和帳篷。小火爐(瓦斯或液體燃料)；禁止生營火。食物一定要放在可以防止老鼠啃食的容器裡。太陽眼鏡和防蚊液一定要。水瓶，因為有時候兩個淡水水源之間，要走上好

幾個小時。在攀登波文山時，GPS(衛星定位系統)接收器可以幫大忙。

健行方式：很舒服的海岸與沙灘健行，步道上有很好的路標。健行者一定要自給自足，揹自己的帳篷；只能在指定地點露營。

地圖：強烈推薦AUSLIG(澳洲測量與土地資訊集團)出版的卡德威爾省(Cardwell)省地圖，比例尺1:100,000，以及SUNMAP地圖社出版的希洛克角(Hillock Point)地形圖，比例尺1:50,000。

許可／限制：托史波尼步道需要申請許可；任何時間，島上最多只容許40到45位健行者(任何團體，最多只能6人)。攀登波文山，另外還要事先申請登山證，但這張登山證可能很難申請到，因為每個月只准許兩隻登山隊上到山頂。所有的交通工具都要事先安排，包括從辛克賓布魯克港來往魯辛達的渡輪。

危險：北若伊溪地區有鹹水鱷出沒，所以要保持警覺心。箱型水母毒性很強，會在5月到10月間出現；如果它們出現，千萬不要下海游泳。置身在熱帶熱氣中，要提防脫水和中暑；喝大量的水。隨身攜帶盧辛達的潮汐表，確保平安渡過河口。

◆ 相關資訊

雨林與礁石中心(Rainforest & Reef Centre)

地址：Rainforest & Reef Centre, 142 Victoria St., Cardwell, Queensland; PO Box 74, Cardwell QLD 4849.

申請許可：電話：+61-7-40668601

辛克賓布魯克港渡輪：電話：+61-7-40668270

盧辛達渡輪：電話：+61-7-47778307

網址：昆士蘭公園

www.env.qld.gov.au/environment/park

渡輪時刻表與訂位

www.hinchinbrookferries.com.au

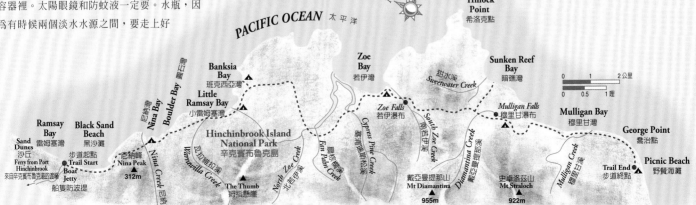

辦！其實，鱷魚攻擊人的情況很少發生，但最好還是不要在這地方逗留太久。

托史波尼步道的內陸路段相當平坦，因此前進的速度很快。從北若伊溪開始，這條步道行經幾條較小的小溪，因此，健行者必須脫下登山鞋，因為溪水可能很深，河水流速很急，想要踩在石頭上過河是不可能的。在扇葉棕櫚溪裡，可以汲取一些飲用水。

來到令人愉快的若伊灣(Zoe Bay)後，露營地位於海灘南端，就隱藏在樹林裡。露營地共有幾個區域，但共用一個克難的坑洞式廁所。這兒的老鼠很可怕要小心，不要讓它們為了尋找食物而咬壞了你的背包或帳篷。營區會發給你一個鐵盒子，作為保護之用。有人發現，這兒的老鼠居然可以咬破椰子殼！

第四天，離開若伊灣後，步道先是和南若伊溪平行前進，然後在距若伊瀑布下游約100公尺(330呎)處涉水而過。這處瀑布和它那綠寶石顏

色的水池，值得你停留觀賞；它們肯定是島上最風景如畫的景點。

有一個很有趣打發時間的遊戲，就是把當地數量奇多的蒼蠅打死，然後拿這些蒼蠅餵池裡那些飢餓的魚兒！這地方與世隔絕，池水清澈見底，以及周遭的熱帶景色，使得這兒成為最完美的綠洲，但這兒不准露營。

步道沿著水池左邊的陡坡往上走，來到瀑布上方的一處花崗岩石板。先前已經有人在這兒架好繩索和鐵練，所以，爬起來會稍微輕鬆一點。另一處美麗的水池就在山頂，健行者走到這兒，通常都會跳了進去，再來享受一次清涼之游。步道走完南若伊溪後，就會翻越一處懸崖，來到山脊線上的一條鋪有花崗岩的山徑。這個地點的海拔是263公尺(863呎)，是托史波尼步道的最高點(但不包括任何步道支線之旅)。

從這兒開始，走起來會相當辛苦，因為步道會沿著幾個陡峭的小峽谷垂直下降，來到谷底的小徑。這走起來十分累，前進的進度也很慢，因為你必須不斷往下走，然後再往上爬。步道會下降到戴亞曼提那溪(Diamantina Creek)的排水區，再經由一條有路標指示的支線步道，來到暗礁灣(Sunken Reef Bay)──這也是游泳的好地方。這樣的繞路之旅大約要花30分鐘，海灘上有一處非正式的露營區。海灘北端上方有一條

上圖　若伊瀑布上方有很多可以游泳的淡水水塘，站在其中一個水塘的這個位置看出去，若伊灣和珊瑚海(Coral Sea)的景色十分美麗。

小溪可以取水，但不能保證一定會有水。

回到托史波尼步道，繼續前進，按照路標指示，從對角線渡過戴亞曼提那溪。步道先走上一段短坡，然後沿著一處陡峭的山坡，下降到穆里甘瀑布(Mulligan Falls)的底部—這兒又有一處美得好像風景明信片的天然水池，池邊都是圓卵石和巨石。注意，瀑布上方的石子步道相當滑，極其危險；這兒設有警告牌，要求健行者不要在這兒冒險。

露營區距穆里甘瀑布約100公尺(330呎)並且很受歡迎，因為它就緊靠著喬治點。帳篷區有正式隔開，還是要防範當地的老鼠咬壞背包和帳篷。建議在兩根樹木之間拉起一條鐵線，然後把食物吊在鐵線上。把塑膠瓶的底部打個孔，以水平方向把塑膠瓶穿過鐵線兩端，如此一來，就可防止老鼠走上鐵線，因為當它們爬到塑膠瓶上時，塑膠瓶會旋轉，老鼠就會掉下來。

第五天，也是最後一天，先取好淡水，然後離開穆里甘瀑布，這兒距喬治點約7公里半。步道再繼續前行2.5公里(1哩)，經過風景如畫的開放雨林，並涉水渡過5條小溪。最後一條叫蛾溪(Moth Creek)，也可以

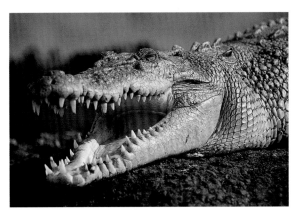

取得淡水，但並不敢保證，因為它可能因為季節變化而乾涸。步道會從穆里甘灣(Mulligan Bay)海灘北端的植被探出頭來，並會受到來自南方的強風吹襲。有一個公園路標指出，步道入口大約在戴亞曼提那溪入口南方300公尺(1,000呎)處。

還要沿著海灘向南再走5公里(3哩)，才會來到步道南端的喬治點，這一段路走起來會很累，因為沙子很軟，而且迎面還有強風吹來。請注意，這一段路沒有路標。這條路走到三分之二時，就可以看到穆里甘小溪流進海灣。建議在低潮或中潮時渡溪，否則潮水會很危險。這兒可以看到兩座高峰的美景：戴亞曼提那山(Mount Diamantina)和史卓洛茲山(Mount Straloch)。後者可以看到一架美軍B24解放者(Liberator)轟炸機的殘骸，那是1942年在此墜毀的。

現在，趁著你已經走完最後一段行程，並且正在等待渡輪前來接你之前，你可以練練你的野外求生技巧：試著如何從一顆剛掉到地上的椰子裡取出椰子汁。

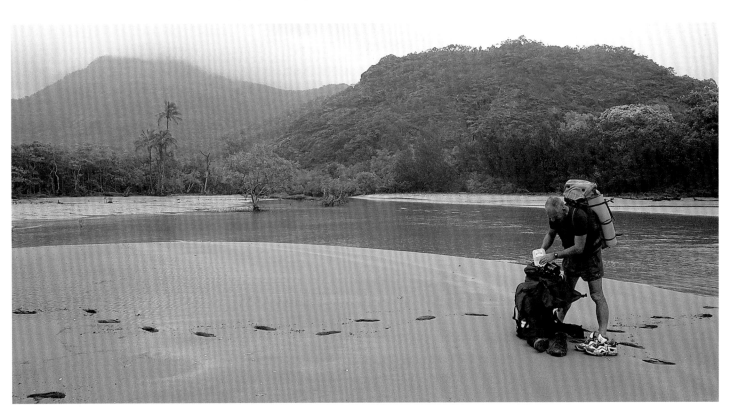

最上圖　為了對抗昆士蘭的熱帶高溫，鹹水鱷會張開大嘴巴，露出這種凶惡的表情，以此來調整它們的體溫。

上圖　一位健行者涉水走過穆里甘灣寬廣的溪口後，重新調整他的背包，然後動身前往喬治點和步道終點，大約還要再走一個小時。

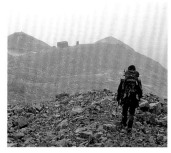

從奧拉其到亞瑟隘口
砂礫冰磧石和乳狀的河冰

AORAKI TO ARTHUR'S PASS
Gritty moraines and milky river-ice

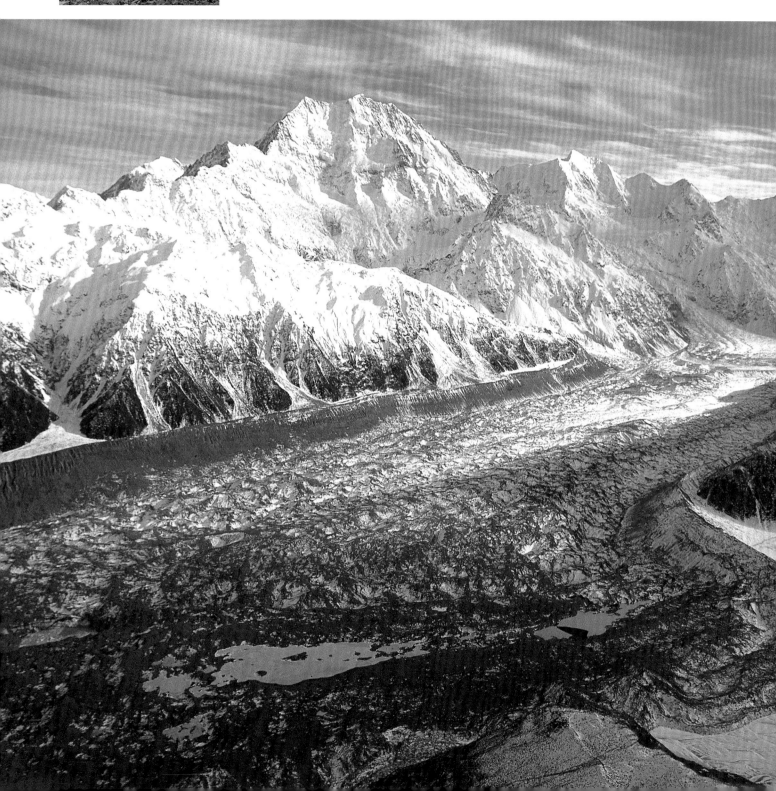

紐西蘭，南阿爾卑斯山脈中部
Central Southern Alps, New Zealand
蕭恩‧巴尼特(SHAUN BARNETT)

擁有很多冰河的南阿爾卑斯山脈的那道600公里(370哩)長的山脊，把紐西蘭南島從中完全分成兩半。雖然以世界標準來說，南阿爾卑斯山脈(Southern Alps，毛利人則把它稱之為Ka Tiritiri o te Moana)並不算高，但卻會讓看到的人相當震撼，因為它們十分靠近大海洋，例如，海拔將近3,800公尺(12,500呎)高的奧拉其／庫克山(Aoraki／Mount Cook)，距海岸線竟只有30公里(18哩)。冰河覆蓋了這地區的大部分土地，包括法蘭茲喬瑟夫(Franz Josef)和福克斯(Fox)這兩條冰河，也都幾乎一直流到大海。南阿爾卑斯山脈西邊，則座落著很深的峽谷和濃密的雨林；東邊則是乾燥、暴露在風中的草原和寬闊的河流。

兩座國家公園正好可形成中南阿爾卑斯山脈的南北界線：南邊是奧拉其／庫克山國家公園，北邊則是亞瑟隘口國家公園。雖然這兩座國家公園都很受登山客和健行者歡迎，交通也很便利；但它們畢竟位處偏僻、很少有人造訪的曠野地區，所以，也對那些從事長距離越嶺登山的健行者們提供最大的冒險樂趣。要看走的是那一條路線以及碰到什麼天氣，健行者將會面對很多挑戰，並且需要事先作好準備，因為在這段旅程中將會在冰河中行走、渡河，有時候還要在叢林中找路。

在阿爾卑斯山西邊健行，速度無疑較慢、較潮濕和較困難，但這兒的風景更壯麗，包括布瑞肯雪原(Bracken Snowfield)，以及伊甸園(Garden of Eden)和阿拉(Allah)冰原。在東邊健行，一般來說比較快，但在這兒的冰磧石和河床裡健行，可能會很累，而且其中的幾條大河，特別是蘭吉塔塔河(Rangitata)和哥德雷河(Godley)，可能很難渡過。速度較快的健行隊最少也要10天才能走完東邊這條路線，但一般的健行隊可能需要兩到三個星期時間，如果你打算在阿爾卑斯山西邊健行，那更要花上四星期的時間。

早在1930年代，就有登山者在南阿爾卑斯山的中部長途健行。1934年12月，伯恩斯(GCT Burns)和麥斯‧湯森(Max Townsend)是走完全程的第一批人，當時，他們在短短的13天內，從亞瑟隘口走到奧拉其／

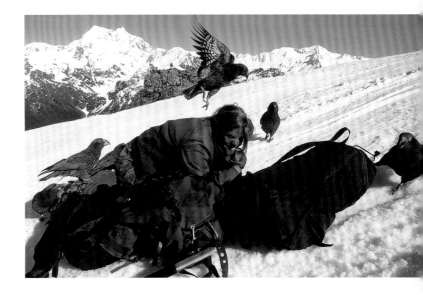

庫克山，共越過8處隘口，爬升高度達到7,800公尺(25,590呎)。更近一點，在1989年，麥可‧阿波特(Michael Abbot)完成一次勇敢、驚人的單人健行，他不僅走完南阿爾卑斯山脈，同時也走完長達1,600公里(990哩)的南島全島，全部行程共花了130天。

近代以來，每年通常只有一到兩次攀登此山的機會。大部分團體都是從北邊的亞瑟隘口出發，因為那兒比較好走，冰河也比較少。不過，在旅遊季節後期，積雪開始融化後，渡河會變得更困難，還有一些裂縫會出現，使得冰河無法通過，所以，比較合理的選擇是先走南邊較大、有更多冰河的曠野地區(這兒所指的路線是南北方向，同時還包括東邊與西邊的一些支線步道)。

這條路線的起點在庫克山村莊(Mount Cook Village)。矗立在這處村莊上方的是龐大的庫克山，或稱作奧拉其(Aoraki)，意思是「刺穿天空」，這是紐西蘭的最高山(3,754公尺；12,317呎)。從這個村莊出

前頁小圖　健行者在大風雪中走向巴克登山小屋(Barker Hut)，亞瑟隘口國家公園。
前頁大圖　奧拉其／庫克山，南阿爾卑斯山的高峰，矗立在塔斯曼冰河上方─這是紐西蘭最長的冰河。

上圖　冰河在移動時破裂，就會形成像圖中這樣的大冰塊。
上右圖　一位健行者似乎特別受到啄羊鸚鵡的注意，讓她幾乎無處可躲─這是全球唯一的高山鸚鵡，也是紐西蘭南島的特有種。

發後，健行者有兩個選擇，全都需要沿著冰河往上走。大部分人都選擇走塔斯曼冰河(Tasman Glacier)。這條冰河長29公里(18哩)，是紐西蘭最長的冰河。

有些人則選莫奇森冰河(Murchison Glacier)，這是第二長冰河。雖然塔斯曼冰河這條路線走在白色冰塊上的機會較多，比較少走有砂礫的冰磧石，但健行者最後還是不得不走進莫奇森冰河的河口。這兩條路線的起點都是乳白色塔斯曼冰河的終點湖泊，這是因為冰河夾帶大量雲母礦石才會呈現這種顏色。這兩處山谷都被這個國家最高的幾座高山環繞，讓登山客和健行者在剛出發時就留下很深的印象，或者，也可以這麼說，被嚇到了。從這個角度看過去，奧拉其／庫克山就好像一個巨大的平行四邊形，以兩個宏偉的冰河面為主，而塔斯曼山(Mount Tasman)則有兩個突出的山肩，有時候看起來很像一隻白色的大鳥，展開雙翅，好像隨時就可起飛。

從莫奇森冰河源頭(大概要走2到3天)那兒，有幾條路線可以進入哥德雷河谷，但大家最常走的是克拉森(Classen)和阿馬迪洛鞍(Armadillo Saddle)。這兩條路線都需要很好的爬山和導航技巧，而且如果天候情況不對，那將會無法通過。哥德雷河谷位於奧拉其／庫克山國家公園北邊，有如銀絲帶的哥德雷河在寬闊的河床裡分分合合，形成驚人的美麗圖案。從這兒開始，其實只有一種選擇：在河谷谷口越過特拉諾瓦隘口(Terra Nova Pass)。但是，光是要到那兒，可能就是這趟旅程中最艱難的一段。大雨或是融雪，很容易就會使得哥德雷河無法渡過，而且河上又沒有搭橋。不過，那兒有些不錯的登山小屋，可以提供基本的住宿，等到壞天氣過去。

在南阿爾卑斯山，有很多冰河的冰雪融化後的水形成的湖泊，要繞過它們，挑戰性越來越大，因為最近冰河有逐漸消退的情況，因而造成這些湖泊變得比以前大得很多。到目前為止，想要通過哥德雷冰河的終點湖，最好的選擇就是從湖的正右方(如果面對上游，那就是你的左手邊)側身而過，但這需要再度涉水走過哥德雷河。如果從湖正左方側身而過，可以免掉再渡河，但這邊會有落石和很陡的峭壁，相當危險。

也可以選擇較高的路線，從附近高地繞過去，但這需要很高明的導航和良好的天氣。特拉諾瓦隘口位於哥德雷冰河河口，氣勢宏偉的達奇雅克山(Mount D'Archiac)矗立在它上方，好像保護扇一般，從隘口這兒前行，最後會來到蘭吉塔塔河(Rangjtata River)的支流賀夫洛克河(Havelock)，這兒分散著一些很小、但很受歡迎的登山小屋(到達這兒時，已經健行了一個星期)。聖溫福瑞小屋(St Winifred's Hut)是你第一次「空投食物」的最佳地點—由於這次步道哩程很長，你需要事先安排好直升機空投食物2或3次。

賀夫洛克河，以及它隔壁的克萊德河(Clyde)都是大河，只能在中或低水位時過河。健行者應該很熟練渡河技巧，而且水位很高時，絕對不可企圖一個人單獨過河。早期，在高山區耕種的農民們，溺死在這些河裡是很常見的，因此，曾經有一度這些河流被稱作「紐西蘭的死亡之河」。

鬆動的岩石是另一項危險，到這時候，健行者應該已經很熟悉這兒的那些很容易碎裂的硬砂岩和片岩，南阿爾卑斯山脈大都是由這兩種岩石構成。在過去500萬年來，由於太平洋和印澳大陸板塊的相互擠壓，使得紐西蘭這些其實還很年輕的山脈向上升起，使得它們上升的總高度達到18,000公尺(59,000呎)，是埃佛勒斯峰高度的兩倍，但這些山脈沈積層被侵蝕的速度比喜瑪拉雅山脈快得很多，因此，它們的高度也就相對減少很多。

右圖　一位登山健行者行走在莫奇森和塔斯曼河谷之間的冰磧石山壁，就在奧拉其／庫克山國家公園內。

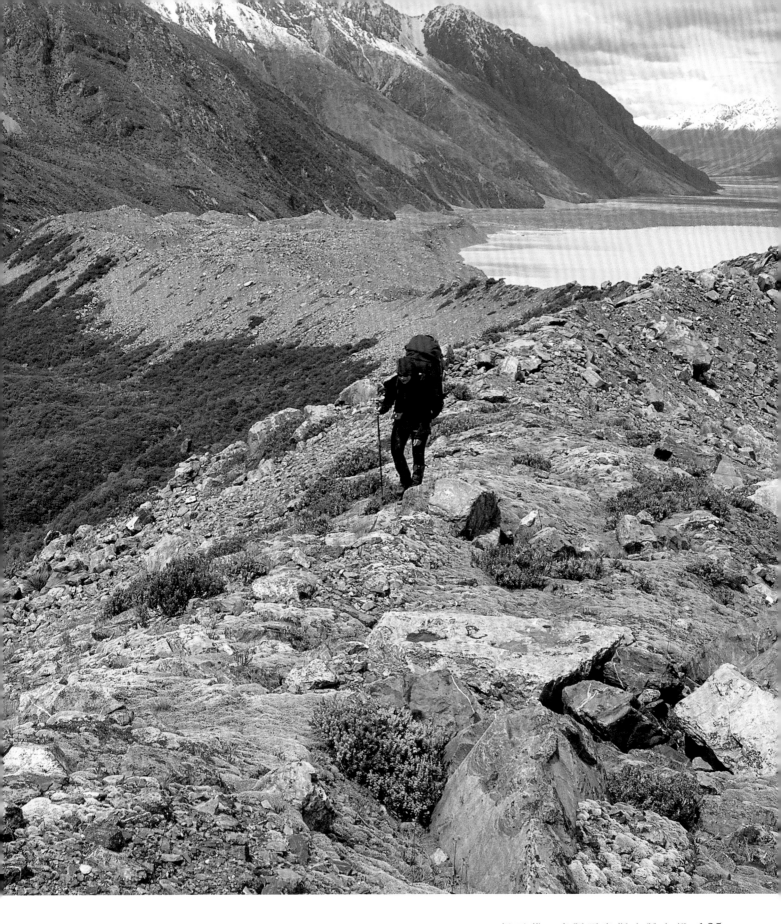

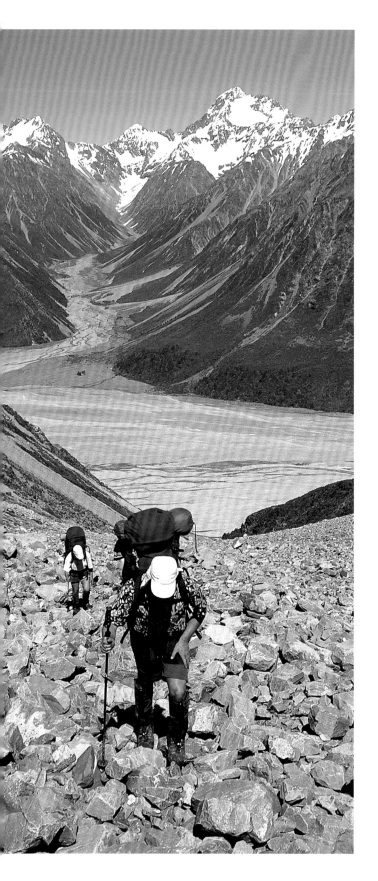

從克萊德河上游，可以橫越伊甸園(Garden of Eden)和阿拉園(Garden of Allah)，這是跨立於阿爾卑斯山西邊的廣大冰原。它們將帶給你超凡的登山經驗，很可能就是你這次健行旅程最精彩的一段。從法蘭西谷(Frances valley)谷口的柏斯柯爾鞍部(Perth Col)前往這處冰原的路線很筆直，所以，你可以放心和同伴們繫上繩索，大步踏在閃閃發亮的冰原上，來趟真正的冰河之旅。眼前看到的全是冰和雪，周遭一片寂靜。回頭可以看到奧拉其／庫克山的宏偉景色，往北則可以看到比較不那麼出名、但同樣雄偉的惠特康伯(Whitcombe)和伊凡斯(Evans)兩座高峰。

不過，離開冰原進入萬加努谷(Wanganui)後，就會遭遇諸多困難。亞當斯河(Adams River)這條路線必須穿過樹叢，十分辛苦，而且沿路上很少有指標，而相鄰的蘭伯特冰河(Lambert Glacier)和峽谷則無法穿越。不過倒是有些路線，可以允許健行者沿著暗藏危險的鬆動岩石和雜草叢生的山坡側身而行，下到兩處河谷之間的蘭伯特崖(Lambert Spur)。一旦下到萬加努谷，陡峭的河岸全都披上濃密的森林，青綠色的河流流經巨大的片岩大圓石。到這時候，一個星期的時間又過去了。上游這兒有一條有路標的步道，但很難走，不幸選擇這條路線的健行隊，在一或兩天後，抵達谷口附近的史迷斯小屋(這兒有天然溫泉!)時，將會大聲感謝上帝。

在橫越布瑞肯雪原後，從萬加努谷可以抵達拉凱亞谷(Rakaia valley，健行隊在這兒可以再度接上東邊路線)，這是一處平坦、有裂縫的驚人冰河區，頭上是陡峭的「聚雲者」—伊凡斯山。從惠特康伯隘口可以下到伊凡斯山。跟南阿爾卑斯山脈的其他隘口一樣，惠特康伯隘口以前是毛利人在山中尋找綠寶石必走的路線，這種綠寶石是一種珍貴的玉石，主要用來製作武器和裝飾。在今天，惠特康伯谷的步道和登山小屋，是向北方直接前進的一條很有用的路線。這些小屋當中，有很多是在1950和1960年代興建的，在難以預測和經常出現暴風雨的紐西蘭天氣裡，提供很好的遮風避雨場所。紐西蘭西海岸的降雨量是全世界高的地區之一，有一年，惠特康伯河的一條支流的年降雨量出現驚人的16.6公尺(5.4吋)最高記錄。

從惠特康伯隘口這兒往前走，要2到3天才能走到福魯登山小屋(Frew Hut)；只要再走上一星期，就可以到達亞瑟隘口。從福魯小屋出發，走過幾處山谷，並且翻越福魯鞍山(Frew Saddle)，來到賀基提卡河(Hokitika River)；再從這兒越過馬提雅斯隘口(Mathias Pass)，進入馬提雅斯河。橫越羅勒斯頓山脈(Rolleston Range)進入懷伯福斯河(Wilberforce River)，這時，遠方亞瑟隘口的那些高山，看起來已經接近不少。懷伯福斯河上游流域這兒，有幾條路線可以抵達亞瑟隘口國家公園(Arthur's Pass National Park)的界限，其中包括白角隘口(Whitehorn Pass)或白柯爾鞍部(White Col)。這兩條路線都會通往懷馬卡里里河(Waimakariri River，這是亞瑟隘口的一道主要河谷)的支流。這次的健行之旅也就在這兒的克隆代基角坡(Klondyke Corner)結束。你的雙腳一定很疲憊，但你已經走了250公里(160哩)，並且橫越十多處隘口，行經真正考驗體力的高山艱苦地形。

左圖　兩位健行者正爬出賀夫洛克河谷；矗立在地平線上的是達奇雅克山。
右上圖　兩位健行者正經由阿拉園冰原橫越泰達爾山，矗立在他們身後的是肯辛頓山(Mount Kensington)。

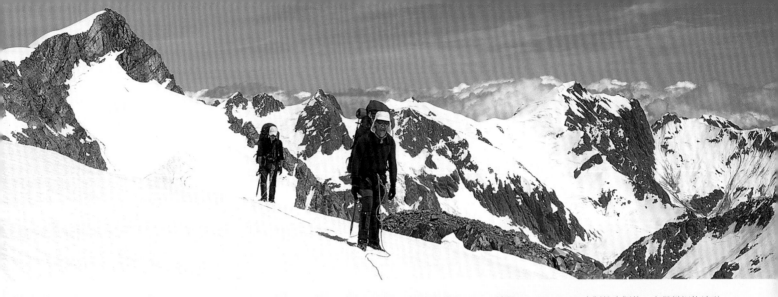

◆ 健行資訊

地理位置：南阿爾卑斯山脈中部，紐西蘭。

起點：奧拉其／庫克山村。

終點：克隆代基角坡(亞瑟隘口)。

什麼時候去：夏天月分(12月到1月)可能最好，不過，在冬天(7月到9月)，可以從事滑雪之旅。

健行方式：必須完全自給自足，在大部分大山谷裡，都有山徑和登山小屋，但在較高的高山區，則不一定有。登山小屋只有基本設施—床位、睡墊、和燒木頭的火爐。費用很低，可以向保育局(Dept. of Conservation)繳交。

技術考量：一路上一定會碰到氾濫的河流、冰河、高山隘口和很多冰磧石；只有擁有很豐富高山健行經驗的登山者才可以嘗試這樣的行程。你們也必須安排直升機飛來空投食物，至少要空投一次，也可能2或3次。

裝備：很堅固的登山鞋，釘鞋，冰斧，繩索和冰河的旅行裝備；高山帳篷和睡袋；保暖衣物和防暴風

雨的雨具；瓦斯爐，炊具和食物。同時建議租一具高山區專用的無線電機，可以不斷收聽氣象預報，以及在緊急情況時使用。

建議兩條路線：

1.東西混和路線(安排3到4周時間)

奧拉其／庫克山村，莫奇森冰河，克拉森鞍山，哥德雷河谷，特拉諾瓦隘口，賀夫洛克河，克萊德河，法蘭西谷，柏斯柯爾，伊甸園，阿拉園，蘭伯特崖，萬加努河，布瑞肯雪原，惠特康伯隘口，惠特康伯河，福魯鞍山，馬提雅斯隘口，羅勒斯頓山脈，懷伯福斯河，白柯爾，懷馬卡里里河，克隆代基角坡(亞瑟隘口)。

2.東邊路線(安排2到3周時間)

奧拉其／庫克山村，莫奇森冰河，克拉森鞍山，哥德雷河谷，特拉諾瓦隘口，賀夫洛克河，克萊德河，麥柯伊溪(McCoy stream)，麥柯伊柯爾，拉凱亞河，破爛山脈(Ragged Range)，羅勒斯頓山脈，懷伯福斯河，白柯爾，懷馬卡里里河，克隆代基角坡(亞瑟隘口)。

地圖：Terralink NZ出版社出版的一套很詳細的地形圖，比例尺1:50,000，最適合在整個旅程中使用。

危險：落石，河水泛濫，雪崩，以及山區裂縫，都是常見的危險。天氣是出名的難以預測，暴風雨會快速來襲，氣溫大降，風速高達時速150公里(90哩)，這些都很常見。

◆ 相關資訊

高山導遊(庫克山)公司

Alpine Guides (Mount Cook) Ltd, Ring Road, Mount Cook Alpine Village

電話：+64-3-4351834，傳真：4351898

電郵：mtcook@alpineguides.co.nz

網址：www.alpineguides.co.nz

庫克山國家公園，訪客中心

Mount Cook National Park, Visitor Centre, PO Box 5, Mount Cook

電話：+64-3-4351819

登山顧問／蓋・柯特(Guy Cotter)

電郵：info@adventure.co.nz

網址：www.adventure.co.nz

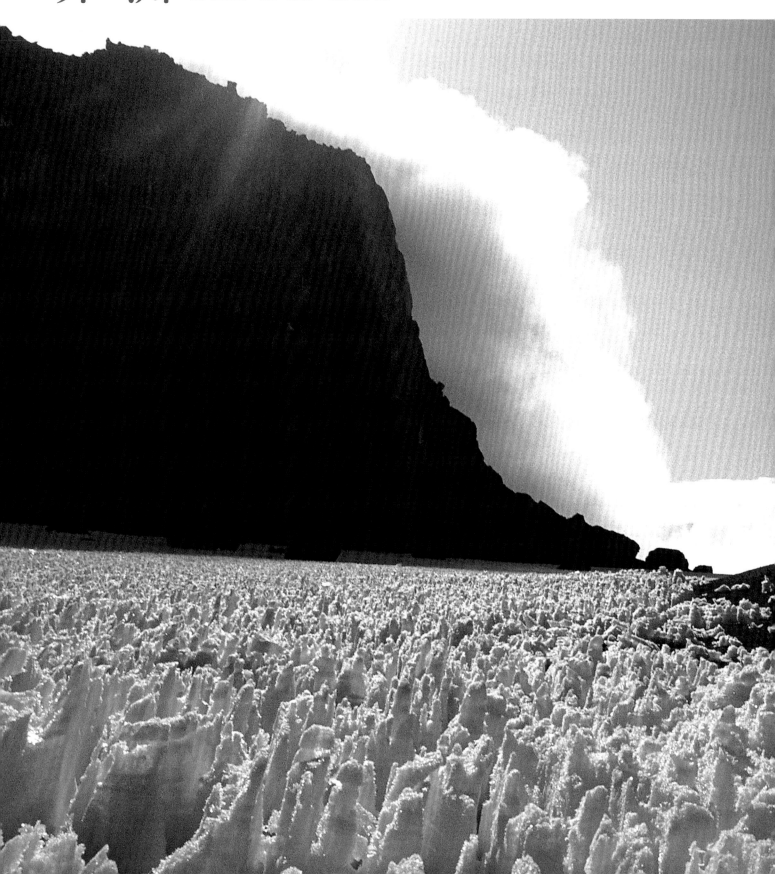

非 洲 AFRICA

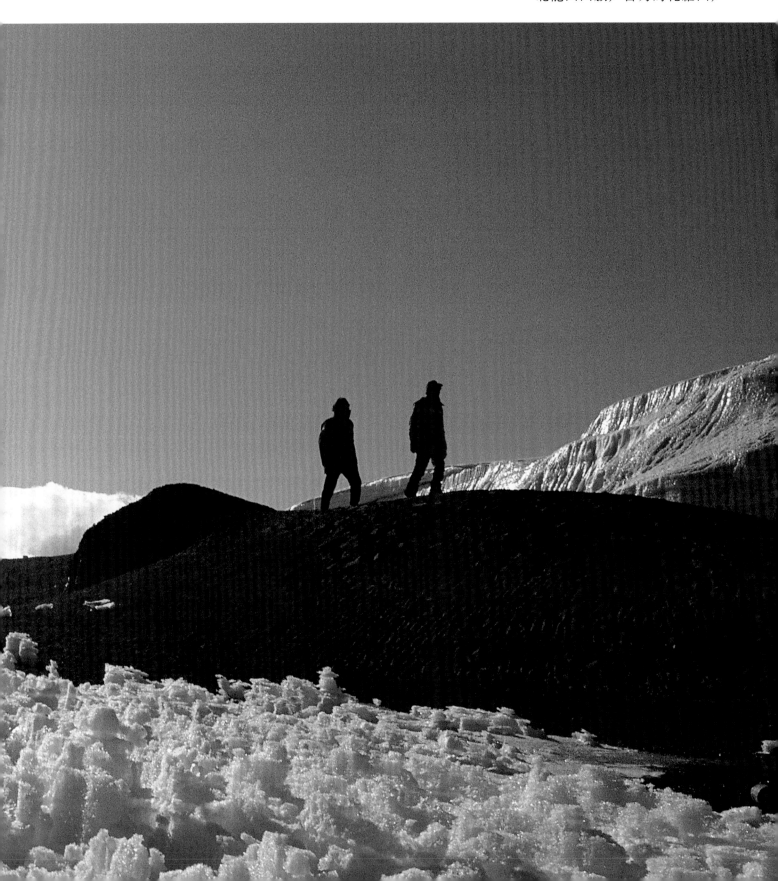

北龍山山脈
橫越有如長矛的屏障

NORTHERN DRAKENSBERG
Crossing the barrier of spears

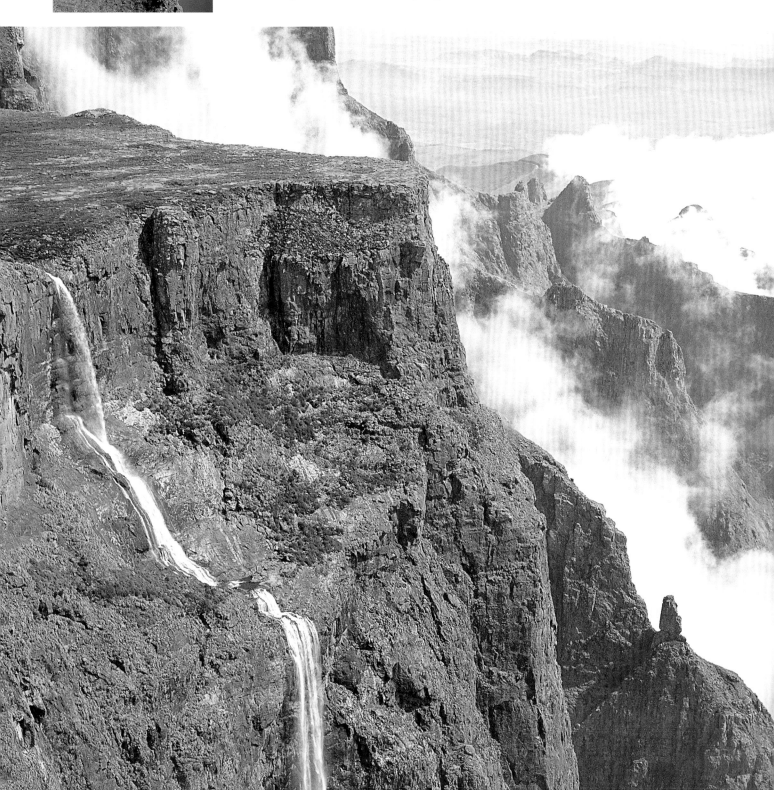

南非，夸祖魯—納塔爾省
KwaZulu-Natal, South Africa
湯姆·哈頓(TOM HUTTON)

「德瑞肯斯堡」(Drakensberg)，這個南非語直接翻譯來，就是「dragon mountains」(龍山)，它是南非的脊柱。從北到南，全長超過200公里(125哩)，形成夸祖魯—納塔爾省(KwaZulu-Natal)和小小的高山王國賴索托之間的一道界線，也提供愛冒險的健行者無限的冒險健行機會。

這兒描述的路線，繞著龍山山脈北端懸崖邊緣蜿蜒而行，一個體力強健的健行者要花上5天才能走完全程。步道起點在雄偉的步哨山(Sentinel)，就在皇家納塔爾國家公園(Royal Natal National Park)內，行經「堡山」(Berg's，登山者都把「德瑞肯斯堡山」(龍山)冠上這樣的膩稱)的一些最著名的地標：魔鬼牙(Devil's Tooth)，圓形劇場(Amphitheatre)，伊希迪拱壁(Icidi Buttress)，尖牙山(Fangs)，馬鞍山(Saddle)，鐘山(Bell)，還有，非常雄偉壯麗的「教堂峰」(Cathedral Peak)。步道會行經崎嶇、經常渺無人跡的地形；在賴索托邊界進進出出；橫越南非境內一些最雄偉河流的源頭；接著，每天行程結束時，可以在一處隱秘的洞穴裡過夜，到處都可見到十分壯麗的美景。

步道在離開懸崖邊緣後，風景則顯得很荒蕪和嚴峻，一路上只有偶而看到的岩峰或翻滾的高山河流。但是，在經常穿越令人印象深刻的高原後，步道還會一再回到真正的壯麗的景色—巨大和破碎的玄武岩懸崖，點綴著一些針尖狀的高峰，和如刀鋒般的險峭山脊，從羅伯格山(Lowberg)肥沃的小山丘向上挺升，有時候這些小山會在1,000公尺(3,300呎)之下。

前頁小圖　一位健行者站在姆維尼隘口山頭峰頂。在這個山區的某些地段，峰頂懸崖和底下的羅伯格山平地，落差會超過1,000公尺(3,300呎)。接著，尾隨進入一條狹窄的步道，在雄偉的步哨山岩峰下面成Z字形蜿蜒前進。
前頁　杜吉拉瀑布從高山上傾洩而下，十分雄偉，這是從皇家納塔爾國家公園的圓形劇場的峰頂看過去的景色。
上圖　姆維尼山洞和它上面的岩壁，這是北龍山山區的最佳過夜地點之一。
右上　這些看來很可怕的鐵線梯，分成兩段，可以向上爬到根源山圓形劇場附近的高原。
第138-139頁圖　在吉力馬札羅山的峰頂，冰冷可怕的寒風肆無忌憚地吹著—基伯火山口的無數冰結晶造型就是明證。

步道起點從國家公園的步哨辦公室(Sentinel Office)開始，也可以在這兒申請登山許可。一條很好的山徑從這兒向上走向懸崖邊緣，每走一步，景色就會改善，爬坡也會變得更輕鬆，因為景色就會移到北邊，改而面向圓形劇場的陡峭山壁，以及立即可以看到的「魔牙山」的尖峰。

步道接著橫越步哨山的側面，然後進入山坡一處黑暗和狹窄的裂縫。在這兒，你可以踏上一個看來很可怕、破舊的鐵鍊階梯，走上兩層後，就來到根源山(Mont-aux-Sources)下面的高原。在這個階段，步道還稍微有點兒模糊，接著，步道向東南前進，進入還是幼稚期的杜吉拉河(Tugela River)。跟著這條步道緩緩走下斷崖的邊緣，停下腳步，在南非最壯麗的一處瀑布[大水從948公尺(3,110呎)高度向下傾洩]的頂端，欣賞「圓形劇場」的雄偉全景。

從這一點向前走，步道的氣氛變得更為荒涼，因為從這兒開始，你就得把良好的步道拋在後面，在更為崎嶇的地形中自行找路前進。向南，接上庫比杜河(Kubedu River)的一條支流，沿著這條河向下游走，來到一處主要的會流處。河水在這兒會合，你在這兒左轉，沿著第二條支流向上坡走，大都是向正東方向前進，回到伊菲迪隘口(Ifidi Pass)附近的懸崖。繼續在隘口上方前進，你將會看到雄偉的伊菲迪尖峰，然後向正南方前進，橫越伊菲迪拱壁(Ifidi Buttress)的背部。這一次，你將會再度回到接近伊希迪隘口的懸崖，並在那兒的一個洞穴裡過夜，這個洞穴其實只是位於隘口北邊一個淺淺的突出岩壁而已。

從伊希迪這兒開始，步道繼續向南走，維持在伊希迪拱壁後面，然後向下走，橫越另一條庫比杜河的支流。在這個相同的方向繼續前行；繞過一處小山丘的右邊，接著，再向下行進到另一條河流。最好的路線是從這兒向東行，再度回到山脊線，可以欣賞聖母山(Madonna)和她的

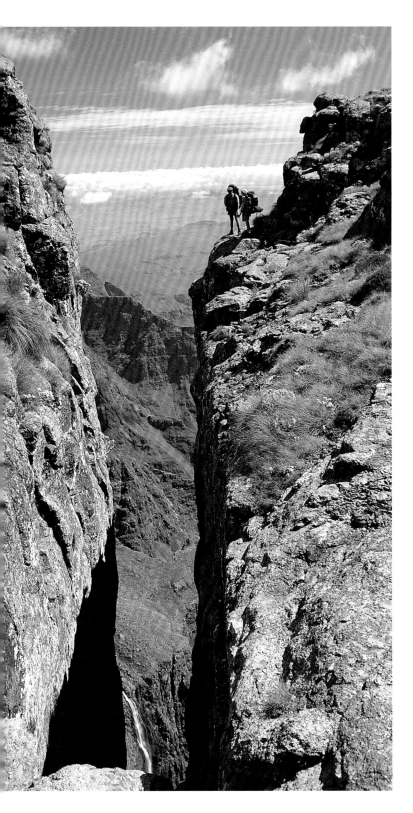

「信徒」們的那些針狀岩石的壯麗景色。這時候，要留在懸崖邊緣上，橫越尖牙隘口(Fangs Pass)，接著轉向東南方，接上另一條河流。向著上游前進，仍然保持東南方向，河流則緩慢而曲折地向南流動，繼續走在左岸，一直走到盧安卡隘口(Rwanqa Pass)。第二天的行程還未完全過去，從隘口向下行走約300公尺(1,000呎)，然後再向上攀爬到右邊懸崖上的一個山洞。這個山洞被認為比伊希迪拱壁舒服得多，經常有狒狒躲在裡面，跟在一般觀光點看到的那些比較馴服的狒狒不一樣，牠們在聞到你們的氣味時，就會匆匆逃離洞裡。在「堡山」這一段路經常可以看到的野生動物，還包括非洲蹄兔，大羚羊，以及體形較小的雄獐。

第三天一開始，就要再向著隘口向上爬一小段，走上一條山徑向西走，然後再向下朝著河流走去。跟著這條河流向南方前進，接著，為了避免一下子減少太多高度，就要朝東南方向走，回到針隘口(Pins Pass)附近的懸崖頂部。懸崖在這兒轉向東方，這時可以看到前面的美麗景色，就是姆維尼後退溪(Mnweni Cutback)上方的風景，這是整個步道最佳的一段。祖魯人把「龍山」稱作 Qiiathlamba，直譯過來就是，「直立長矛障礙」，而當你從針隘口山頂眺望眼前的懸崖時，很容易就可以看出來，這個障礙是多麼難以跨越。

上圖　兩位健行者站土圓形劇場山壁上方的裂口邊緣；杜吉拉瀑布就從這種高度向下傾洩達614公尺(2,000呎)。

上圖　健行者常會看到圖中這種美麗的胡兀鷲(也叫作髯鷲)，在龍山山區懸崖上方盤旋。這種鳥兒的翅膀伸開來，可以長達2公尺(6呎半)。

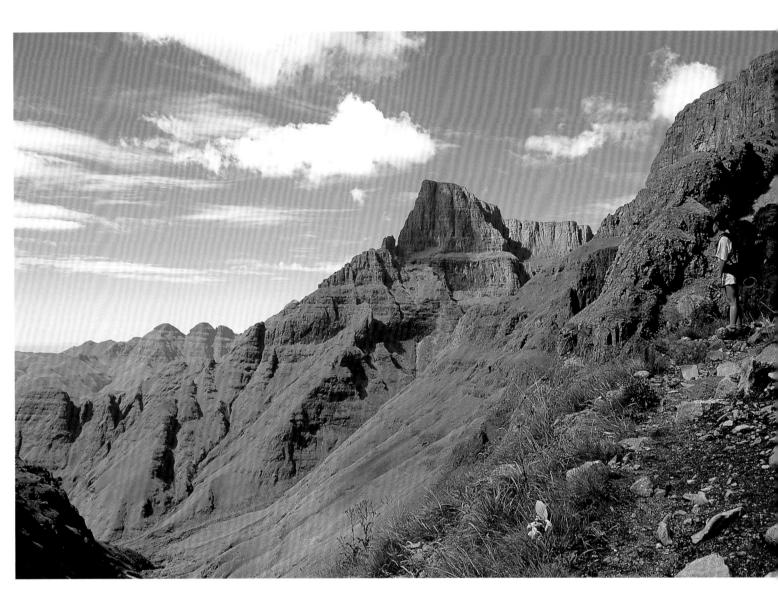

繼續往南走，沿著賴索托邊界前進，翻越一道圓形但明確的山脊，然後轉道而行—先是繞到東邊，然後再轉向東北，重回一些懸崖山頂，這些都靠近那些名稱取得很美的尖峰：耶尼(Eeny)、米尼(Meeny)、明尼(Miny)、和莫(Mo)。這時，最好的路線是向正東前進，進入仙古(Senqu)河谷，在這兒，你將渡過橘河(Orange River)的源頭，接著爬回姆龐瓦尼塔峰(Mponjwane Tower，也稱作Rockeries，岩石庭園)。

這是岬角禿鷹活動的領域，這種鳥兒一直遭到惡意誹謗，但其實牠們是很美的鳥，一向在懸崖的岩石塔峰活動，並且大量利用懸崖產生的上升氣流，很輕鬆地盤旋在高原邊緣上方，尋找食物。在近距離內，有可能聽到強風吹過牠們翅膀的聲音，同時，牠們的叫聲迴響在周遭岩石間。和牠們一起共享這兒天空的還有黑鷹，這是一種更為獨來獨往的鳥兒，有著又深又厚的翅膀，另外還有一種更罕見的胡兀鷲，或稱作髯鷲，這是一種很驚人的高山鳥類，牠的最大特徵是鑽石形狀的尾巴。從這

兒的塔峰向南走，走回到高原上，微微繞過一些露頭的岩石。在這兒，你可以找到一條有石堆作路標的步道，沿著這條步道前進，可以回到懸崖，並且向下來到姆龐瓦尼洞穴(Mponjwane Cave)，座落在一處寬闊的岩架上，這可能是整個健行行程中，位置最雄偉的一處休息處。在洞中觀看日出，這是不應該錯過的美景，但第四天的健行里程很長，所以，一定要一大早就拔營、出發，越早越好。

有一條不明顯的步道，從洞穴向南前進到岩石庭園隘口(Rockeries Pass)。這兒雜亂的岩石岬角和尖峰的景色，相當壯觀驚人，這時你應該可以分辨出鐘山的明顯輪廓，那兒離你的終點很近，但仍然還是在遙遠的遠方。從岩石庭園隘口這兒向西南前進，離開懸崖邊緣，你會再度踏

上圖　從岩石庭園隘口俯視下方的羅伯格山谷；這些雄偉的崖壁看來好像完全不能穿透，但山壁上其實有很多細縫。

上橘河。沿著這條河前進，來到它與柯雅柯雅奇河(Koakoatsi)的會合點，然後回頭沿著這條河曲折的路線前進，幾乎是完全轉向正東方，向著恩庫薩隘口(Nquza Pass)。

在這兒，這條河流的河道是被一道很明顯的山谷所引導，從南流向北，在它的西邊則有一道明確的山脊。爬上這兒後，自行穿過雜亂的岩堆，然後繞向西邊，開始向下走，但一路上要再度注意避開露出地面的岩塊和小峭壁。來到恩東吉拉納隘口(Ntonjelana Pass)上方後，就會再度回到懸崖，接著健行者必須從這兒前往教堂峰，一定要盡量貼近懸崖邊緣，越貼近越好。

在教堂峰較遠的那一邊，就是姆拉邦札隘口(Mlambonja Pass)，這也是你最後的下降路段。沿著這條步道向下來到馬鞍山山脊，你就會看到另一條步道向下通往左邊。步道的終點在相當豪華的雙子洞(Twins Cave)，這是龍山山區內最大和最受歡迎的遮風避雨處之一。回頭沿著懸崖望向北方，看到的景色真的很壯麗，並且很容易就可辨認出「魔牙山」，那兒很接近4天前你這趟行程的起點。

最後一天都是下坡，但還不是你放輕鬆的時候。這段步道有些地方很難走，而且，你一下子要下降很大的高度，最後才能回到文明地區。你的第一個目標是沿著步道回到姆拉邦札隘口，一旦到了這兒，就很容易沿著河流流道向下來到蒼翠繁茂的山谷，這兒有很多五顏六色的美麗野花，和你在過去幾天來已經很習慣的荒蕪山景，正好形成強烈對比。在某些地段，步道並不明顯，但大部分地段通常都有小石堆作為路標，這些石堆都堆在一塊大圓石上，看來有點危險，有些地方的石堆路標甚至還很靠近健行者手邊。

步道在海拔2,000公尺(6,560呎)處，分岔成兩條。右手這一條步道，一般被認為比較好。先是水平走上一陣子，然後再度往上爬，接著就是沿著最後一段很陡的陡坡向下走，一路下到比較平坦的地面。過了不久，步道已經把姆拉邦札荒野保護區(Mlambonja Wilderness Area)拋在你身後，接著踏上一條標示得很清楚的步道，一路走向教堂峰旅館(Cathedral Peak Hotel)。

上圖　仙古／橘河的源頭，姆維尼。
次頁　位於圓形劇場上方高原的杜吉拉河，河面上還有浮冰。這兒的海拔3,000公尺(10,000呎)，冬天時很難通過。

◆健行資訊

地理位置：南非，夸祖魯—納塔爾省，北龍山山脈。

起點：皇家納塔爾國家公園，步哨山停車場。

終點：教堂峰旅館。

健行方式：揹著背包行走在沒有路標的步道上，行經開闊的高原地區，並要緊貼著崎嶇和多岩石的懸崖邊前進。除了水之外(沿途有河流可取水)，所有的食物和補給品都一定要自己揹著。

什麼時候去：4月和5月(秋天)，6月(冬天)，9月和10月(春天)，或11月(初夏)，都被認爲是旅遊的最佳季節。冬天比較乾燥，但可能會下雪。

健行天數：5天(全程約65公里，40哩)。

最高高度：懸崖邊緣(3,400公尺；11,155呎)。

技術考量：不需要爬山，但必須要精通導航技巧，並要有一般的登山知識。

裝備：很好的全天候健行鞋，防水／通氣夾克及長褲，防寒內衣褲，夏天衣物，像是短褲，可在中午穿，因爲在一年當中的任何時間的中午都很熱。三或四季睡袋和睡墊，可在山洞中露營時使用。

地圖：比例尺1：50,000的地圖，可在夸祖魯—納塔爾自然保護區(KwaZulu-Natal Nature Conservation)辦公室取得。

許可／限制：在步道起點的國家公園辦公室可以付費申請登山健行許可。

危險：龍山地區的天氣極其變幻無常：酷熱的夏天白天，在中午時常會出現大雷雨，並會出現濃霧，寒冷的冬天早晨，常會下起漫天大雪。事先要有準備。

◆相關資訊

夸祖魯—納塔爾自然保護局

地址：KwaZulu-Natal Nature Conservation Services, PO Box 13053, Cascades 3202, KwaZulu-Natal

電話：+27-33-8451000/2

網址：www.southscape.co.za

吉力馬札羅山
赤道上的雪峰

MOUNT KILIMANJARO
Snowpeak on the equator

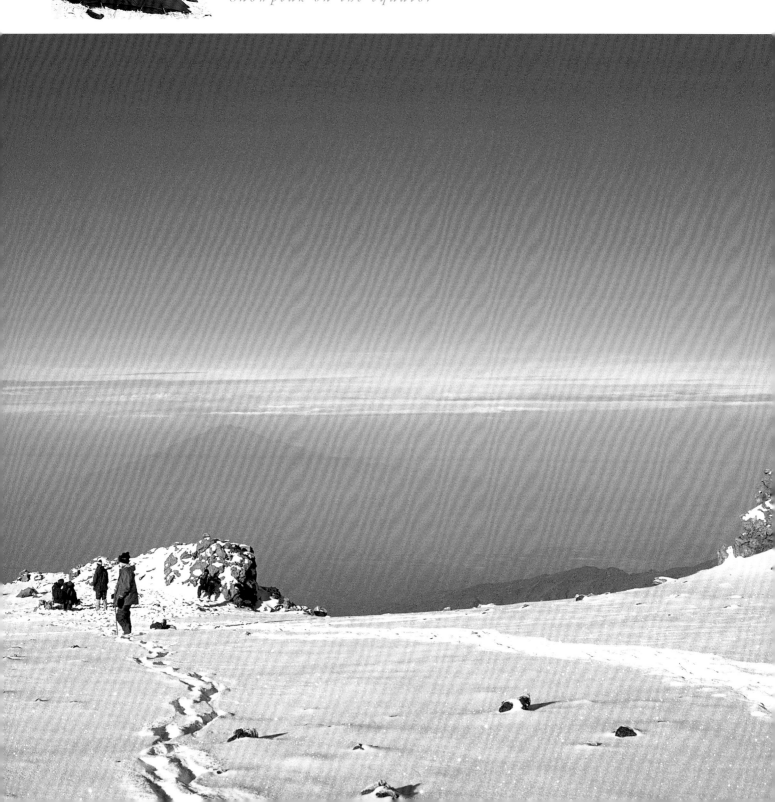

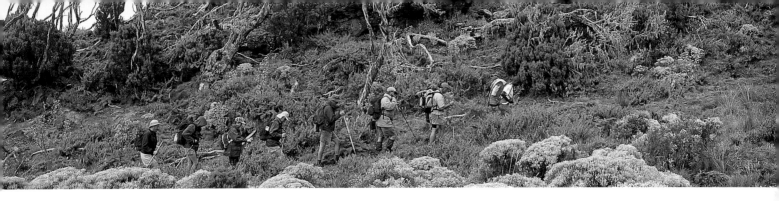

東非，坦尚尼亞
Tanzania, East Africa
史提夫‧拉塞提(STEVE RAZZETTI)

吉力馬札羅山，非洲最高峰，就位於坦尚尼亞東北部赤道南方。它那單一的白雪覆蓋的大山頭，巍巍矗立在馬塞(Maasai)大草原上，前景是忙著吃草的長頸鹿和大象，這樣壯麗的寬廣大景色，正是非洲的典型代表。

攀登「吉力」(Kili，很多人都如此親熱地稱呼吉力馬札羅山)，是今天全世界最熱門的登山健行旅程，當然也是東非冒險之旅的一個難以遺忘的高潮。

赤道會下雪，傳教士魯德韋‧克拉普夫(Ludwig Krapf)和嬌安‧雷伯曼(Johann Rebmann)在1848年從那兒旅行回來之後，他們提出的這個說法，遭到地理學術團體的嘲笑。不過，很快就證明，吉力馬札羅山高度將近6,000公尺(19,700呎)，接著，在1889年10月5日，德國地質學者漢斯‧梅爾(Hans Meyer)、高山專家魯德韋‧伯茲謝勒(Ludwig Purtscheller)以及當地導遊喬納斯‧羅瓦(Jonas Louwa)，成功登山吉力馬札羅山山頂。他以典型殖民帝國的傲慢態度，用他皇帝的姓名替這座高峰命名為威史皮哲皇帝山(Kaiser Wilhelmspitze)，一直到了1961年，坦尚尼亞獲得獨立之後，這處廣大火山口地區的最高峰才被改名為烏烏魯(Uhuru，意思是Freedom自由)峰。

從里夫特谷(Rift Valley)可以接近吉力馬札羅山，從谷裡看到它巨大無比的山體，以及它那白雪皚皚的峰頂，讓人嘆為觀止。垂直5公里的高度，令人感到目眩的純白峰頂，就座落在一個火山錐山上，而其底部則是一個橢圓的基地，大小為80×40公里(50×25哩) ──比大倫敦區的整個面積還大。事實上，吉力馬札羅山共包括三座已遭到侵蝕的殘存火山：基伯(5,895公尺；19,340呎)、馬文吉(5,149公尺；16,890呎)，和席拉(4,006公尺；13,140呎)。這三座火山原本被認為都是休火山，但英國登山家比伯‧提曼(Bill Tilman)1933年在基伯火山口發現硫磺和火山噴氣孔，顯示它只是處於睡眠狀態。

從今天可以看到的侵蝕程度來研判，它最近的一次重大火山活動發生在好幾千年以前，有人猜測，席拉火山原來的高度可能超過5,000公尺(16,500呎)。馬文吉則是最壯觀的：從基伯火山口圈的史黛拉點(Stella Point，5,700公尺；18,701呎)望過去，一定會對它西面高峰的那些600公尺(2,000呎)高的鋸齒狀尖峰和小峽谷留下深刻印象。不過，它比較少見的東面──包括大小巴蘭可(Great and Lesser Barranco)山壁，甚至更讓人大為讚嘆，因為它那接近垂直的岩壁和冰壁的高度，竟然高達1,200公尺(4,000呎)。

最近幾年來，吉力馬札羅山上冰河退縮的程度，相當明顯。基伯火山口的冰錐，高度一度超過20公尺(65呎)，涵蓋的面積超過10平方公里(4平方哩)，但現在幾乎已完全消失不見。如果目前的趨勢繼續下去，在可預見的將來，將沒有任何冰河存在。這究竟是因為過去150年降雨(雪)量急速減少，或者，是因為最近全球暖化的緣故，這是有待討論的。

1929年7月，東非登山俱樂部(Mountain Club of East Africa，今天改名為吉力馬札羅登山俱樂部，Kilimanjaro Mountain Club)在附近的莫許鎮(Moshi)成立。在它的贊助下，展開在吉力馬札羅山上興建登山小屋的計畫，1977年6月，坦尚尼亞總統尼雷爾(Nyerere)成立吉力馬札羅國家公園後，更加速了這項計畫的進行。公園總部設在基伯山東南方的馬蘭古門(Marangu Gate，1,800公尺；5,905呎)，長達64公里(40哩)的馬蘭古步道(也就是「觀光客」步道)就從這兒開始。

吉力馬札羅山區所有的普通健行步道都會爬升得太快，以致於無法正確適應突然變化的高度，因為如此，結果很多人都會出現劇烈頭疼，因而在他們的吉力馬札羅山健行中留下悲慘的記憶。如果先行爬上肯亞山

前頁小圖　位於4,850公尺(15,900呎)的一處營地，就在箭頭冰河、西斷崖和西斷壁之下，剛好經歷一場午後的大風雪。

前頁大圖　一群健行者走過海拔5,750公尺(18,860呎)的基伯峰頂高原，梅魯山就在西南方下面50公里(30哩)處。

上圖　健行者走過海拔3,000公尺(10,000呎)的一處高山荒野。這種高度的步道會經過濃密的高山森林，而且會相當泥濘。

右上圖　站在非洲最高點！基伯──吉力馬札羅山火山圈的最高點就是烏魯峰，高度5,896公尺(19,345呎)。

(Mount Kenya)或吉力馬札羅山較小的鄰居，梅魯山(Mount Meru)，就會大大增加你隨後的更高的山區健行的樂趣。在基伯山頂會碰到的高山症或酷寒環境，都不應該被低估。那上面真的很冷！登上吉力馬札羅山的登山客，絕大部分都是經由馬蘭古路線(Marangu Route)，而且大部分人都是從馬蘭古門出發，行程最少5天(4夜)。大部分健行團通常第一天都是走到曼達拉登山小屋(Mandara Huts，2,700公尺；8,800呎)，接著，第二天就到合隆波登山小屋(Horombo Huts，3,720公尺；12,200呎)；第三天，基伯登山小屋(Kibo Huts，4,700公尺；15,500呎)。接著就是登頂，然後回到基伯登山小屋，最後，是在第五天一路回到馬蘭古門。如此一來，這條路線爬升的速度是比所建議的最高爬升速度快了三倍。

走馬蘭古路線，可以在馬鞍山(The Saddle)看到吉力馬札羅山和馬文吉山的壯麗全景，但這一路的登山小屋其實便像小村莊，很難得到清靜。所以最好是在登山時混和幾條路線，在下山時則經由馬蘭古路線。

馬查美—姆維卡路線(THE MACHAME-MWEKA ROUTE)

攀登吉力馬札羅山的其他可能「綜合路線」中，馬查美—姆維卡路線是最有變化的，至少需要6天。這條路線的起點在吉普車步道的終點，大約在過了馬查美村(1,920公尺；6,300呎)後7公里處。這條路線是席拉古道的近代變化路線，一開始就是沿著一條很陡的泥濘叢林步道滑行5個小時，上到馬查美登山小屋(3,000公尺；10,000呎)。如果是在潮濕的天候下，這可能會讓你覺得像是一場精疲力竭的長途跋涉。但如果腳步放輕鬆一點，就可以讓你的兩腳和肺部比較有機會去適應這種急速爬升的劇烈運動，同時也讓你有機會欣賞叢林中的翠綠與神秘的美景。蒙塔尼(Montane)森林成為在吉力馬札羅山中1,800公尺到2,700公尺(5,900到8,800呎)之間的一條寬廣的森林帶。

在潮濕、蔭涼的黃槐木和雪松樹蔭下，這條很寬闊的泥土高速公路，一路蜿蜒通向天際。注意觀察生長在潮濕的山洞和峽谷裡的巨大樹蕨的不真實陰暗身影。鮮艷的鳳仙花和劍蘭，彷彿潑灑開來的顏料，替步

上圖　從肯亞的安伯塞利國家公園(Amboseli National Park)望過去，吉力馬札羅山的山頂白雪在熱氣薄霧中閃閃發亮；它的右邊是馬鞍山和馬文吉山。

次頁　從烏姆維路線上仰望烏姆維河的森林峽谷，這條路線的前半段沿著一道壯麗的山脊前進。

道兩旁無法穿透的灌木林增添了繽紛的色彩。還有一些常見的植物，像是樹莓，接骨木和斑鳩菊。野鳥生態相當豐富、鳥聲動人，但你必須很隱密、眼光要快並要有很大的耐心，才能真的看到躲在樹林裡的蕉鵑、犀鳥和鸚鵡，並且聽到牠們的悅耳叫聲。

從馬查美登山小屋出發，建議的路線如下：經由烏魯峰(Uhuru Peak)前往席拉登山小屋(Shira Hut，3,840公尺；12,600呎)，巴蘭可登山小屋(Barranco Hut，3,900公尺；12,800呎)，巴拉福登山小屋(Barafu Huts，4,600公尺，15,090呎)和姆維卡登山小屋(Mweka Hut，3,100公尺，10170呎)，最後下到姆維卡村(1,500公尺，4,920呎)，再搭車前莫許(Moshi)，結束整個行程。這條路線可以讓你從南迴步道(South Circuit Trail)看到西斷崖(Western Breach)和基伯山的寬闊全景。南巡迴步道則是介於楔形拱壁(Wedge Shaped Buttress)和巴拉福(Barafu)之間，雖然從席拉到巴拉福這一段幾乎沒有增加任何高度，但走起來並不輕鬆，只是可以給健行者一些寶貴時間，讓他們可以適應高度的變化。

如果是很精通地圖和羅盤的健行者，也許可以考慮在他們的預定行程中加進一段，那就是從席拉登山小屋前往席拉高原邊緣，來回7個小時。這條步道很不明顯，也很少人走過，但是，在爬上峰頂山脊後，從席拉教堂峰(Shira Cathedral)看過去，景色絕美無比。如果天氣晴朗，沿著基伯山南側前進的這三天健行，是十分愉快的。叢林已經消失，代之而起的是2,500公尺和3,000公尺(8,000呎和10,000呎)之間的林線

森林，非洲黑檀木和巨大的連翹木、夾雜著巨大的石楠木。這些在世界其他地區也可見到的樹種，在這兒的高度卻都可以輕易長到超過10公尺。比較乾燥的地點則是非洲鼠尾草、糖楓林和香氣撲鼻的常綠植物(蠟菊)的家。

在3,000公尺(10,000呎)以上，森林整個消失了，代之而起的是一大片開闊的荒野，正確的稱應該是熱帶高山灌木叢地帶，面積廣達4,000公尺(13,000呎)。點綴在這片灌木叢草地裡的，都是好像另一世界的巨大千里光屬的植物，像是洋白菜千里光和山梗菜屬植物，替這些山坡地帶來很怪異的氣氛，尤其是站在霧中寂靜的步道中看過去時，更是如此。到了巴拉福登山小屋上方，爬往史黛拉點(Stella Point)火山口圈的路線十分難爬，而且很陡。但當健行者在滿天星星的非洲黑夜夜空下，辛苦往上爬時，只有很少健行者會有意願去好好欣賞高山區的這些植物和動物。

大部分健行者都會在午夜前出發，他們前一天晚上吃晚餐時，因為高山症效應而食慾不振，幾乎睡不著，或只能小睡一點。腦細胞因為缺氧而無法清晰思考，所以，一定要很仔細規劃你的背包內容。出發時雖然可能很冷(攝氏零下10到15度，華氏14到5度)，但在開始爬山後不久，大部分人就會開始流汗。在抵達火山口圈後不久，暴露在極端氣候的情況達到最高點，這時候，應該很小心，避免讓被汗水浸濕的身體，突然接觸到冰冷的強風。如果在這種情況下出現體溫驟降的情況，將會很嚴重並且急速惡化，所以，要控制自己的情緒，不要一下子就衝到峰頂，而必須先停留一下，穿好保暖衣物。

不管情況如何，沿著火山口圈前往烏魯峰的這段健行行程，是很令人感到愉快的，好像漫步在雲端一般。在衝過去拍好精心設計的峰頂標示牌後，花點時間，好好欣賞吉力馬札羅山的美景。很少有火山口的形狀，能夠像路易斯茲(Reusch)火山口呈現得那樣完美，當你離開烏魯峰後，就要展開一段漫長的下坡，中途可以暫停一下，欣賞被永不停息的寒冷、潮濕的空氣和非洲太陽交互作用而創造出來的那些精巧、細緻的冰雪造形，也好好觀賞火山口圈的火山岩經過風吹雨打後形成的美麗白色斑岩結晶。

烏姆維路線(UMBWE ROUTE)

有經驗、而且能夠適應高山狀況的健行者，如果想要追求更多的挑戰，應該考慮走烏姆維路線。肯亞登山俱樂部的伊艾恩·亞倫(Iain Allan)，形容這條路線是「非洲最佳的非技術性登山探險之旅」，這條登山路線有點兒短(56公里，35哩)。同時也更難走，應該由具有高山經驗、且擁有適當裝備的健行隊來行走這條路線。這條路線有很陡的路段，遇到天候不佳時，必須很小心找路前進，尤其是在下山的時候。一共要花上5天才能爬到最高點，最後一段並要經由箭頭冰河(Arrow Glacier)和西斷崖的陡坡下到烏魯峰。

在烏姆維門(Umbwe Gate，1,400公尺；4,590呎)連結後，最初兩階段的路線將前往森林洞(2,850公尺，9,350呎)和巴蘭可登山小屋(3,950公尺，12,960呎)，從那兒健行一天後，就來到大巴蘭可斷壁(Great Barranco Breach Wall)和海姆冰河(Heim Glacier)，並有助於適應高山高度。健行者也可以選擇繼續走這一條路線，前往烏魯峰(經由巴拉福登山小屋)。

巴蘭可登山小屋或多或少處於林線上，烏姆維路線從這兒向北進入堡壘溪河谷，然後爬上很陡的陡坡來到箭頭冰河登山小屋(Arrow Glacier Hut，4,800公尺，15,750呎)的遺址，這棟登山小屋被落石砸毀，因此，在這兒就需要搭帳篷，或露宿於寒風中。從這兒開始，路線向上爬到西斷崖，再直接前往火山圈內的大西峽谷(Great Western Notch)。

在情況很好和好天氣的情況下，這條路爬起來很令人感到興奮，積雪路段則讓那些很精通冰斧和冰爪的健行者，有機會擺脫碎石路段和多岩石陡坡。但是，在天候情況不是很好時，這段路線走起來就很辛苦。大西峽谷之後就是火山口底層和弗特萬格勒冰河(Furtwangler)，一定要渡過或繞過它，才會來到最後一段陡坡，爬上烏魯峰。

從烏魯峰下來，可以選擇任何一條路線，不過，大部分健行者都會選擇從同一路線下山，因為他們都把帳篷和裝備留在上來的半路上。從西斷崖下來特別辛苦，因為這條路線通常在白天很早的時候就充滿雲霧，很不容易找到路。

左圖　寒冷、潮濕的空氣，和力量強大的非洲太陽，一直永不停止的交互作用的結果，就在吉力馬札羅山裡創造出很多怪異和美麗的冰雪造形。

次頁　非洲就在他們腳下。這些健行者開始從烏魯峰下來，他們要繞過基伯山的火山口圈，向著史黛拉點走去。

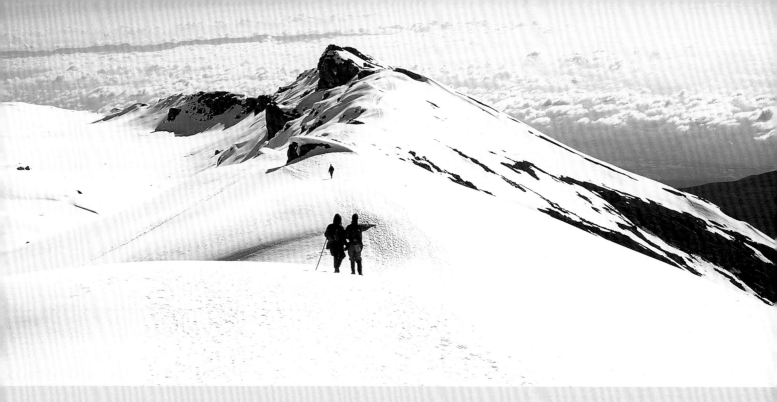

◆健行資訊

地理位置：坦尚尼亞東北部，距坦尚尼亞首都三蘭港(Dar es Salaam)約500公里(300哩)，最近的城鎮是莫許(Moshi)。

什時候去：1月到2月，和8月到9月。

起點：馬查美—姆維卡路線；距馬查美村7公里(4哩)，在吉力馬札羅山東南方；烏姆維路線：烏姆維門。

終點：馬查美—姆維卡路線：馬蘭古門。

健行天數：馬查美—姆維卡路線：最少6天。烏姆維路線：5天。

最高高度：烏魯峰(5,865公尺；19,243呎)。

技術考量：最嚴重的挑戰是高山症和氣候。

裝備：必須準備全套高山衣物：綁腿，背心和護脛，羽絨夾克，巴拉克拉瓦羊毛連帽大衣，雪地護目鏡。如果選擇烏姆維路線，還要加上多用途的冰斧和冰爪。

健行方式：背包健行，並有腳夫支援。大部分步道都設有路標，或有石堆指

標。除了馬蘭古路線的登山小屋之外，其他路線的登山小屋都不適合使用，所以，只能露營或露宿。

許可／限制：要爬吉力馬札羅山，一定要透過旅行社組成登山隊。在國家公園內健行，規定一定要聘用導遊和腳夫，但在接受他們的服務時，一定要很小心。他們很多都很優秀，但有些人則是流氓或無賴。在公園內停留，必須按照停留天數付費，但費用很低。

危險：所有健行者都應該熟悉急性高山症的症狀，並知道如何採取必要的急救行動。絕對不可輕忽它的危險性。基本原則是：一旦出現症狀，就不要再往上爬，不管在任何高度，只要症狀惡化，馬上下山。

地圖：吉力馬札羅地圖與指引(Map and Guide to Kilimanjaro)，比例尺1:75,000，Andrew Wielochowski出版社出版。吉力馬札羅地圖與指引(Kilimanjaro Map and Guide)，比例尺1:50,000，Mark Savage出版社出版。

◆相關資訊

網址：

www.intotanzania.com/safari/tanzania/north/peaks/kilimanjaro/kilimanjaro-Ol -intro.htm

gorp.com/gorp/location/africa/tanzania/-home_kil.htm

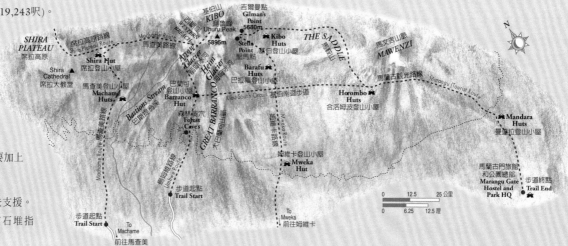

作者群像

迪恩・詹姆斯
DEAN JAMES

克里斯・陶森
CHRIS TOWNSEND

達夫・威里斯
DAVE WILLIS

達夫・韋恩瓊斯
DAVE WYNNE JONES

史提夫・拉塞提
STEVE RAZZETTI

迪恩・詹姆斯(Dean James) 在六大洲爬過很多山，也在很多地區健行冒險，創下多次世界及英國首次登頂記錄，包括喜瑪拉雅山，喀拉崑崙山，帕米爾高原，南極和北美。然而，他最喜歡的地區，則是很少對外宣傳的阿拉斯加和加拿大育空(Yukon)地區的原始荒原和廣大、未開發的冰河，他已經帶了23隊健行團體前往這些地區。迪恩開暇時還替多家英國野外休閒雜誌寫稿，他目前住在威爾斯。

克里斯・陶森(Chris Townsend) 出版過15本健行與滑雪旅行書籍；最近一本著作《橫越亞利桑納》(*Crossing Arizona*)，敘述他沿著亞利桑納步道健行1,290公里(800哩)的故事。他也每個月替《偉大戶外活動》(*The Great Outdoors*)雜誌寫稿。克里斯健行過大陸分水嶺和太平洋峰頂步道，走過挪威和瑞典山區，橫越過加拿大育空地區，縱走過加拿大洛磯山(這也是第一次有人嘗試走完這條步道全程)，也攀登過蘇格蘭所有最高峰，克里斯目前住在蘇格蘭高地。

達夫・威里斯(Dave Willis) 是專業冒險運動攝影師與作家。他目前在英國大湖區(English Lake District)居住和工作，同時也在那兒經營他的影片圖書館「登山體育攝影社」(Mountain Sport Photography)。達夫的作品經常出現在英國及國外野外活動雜誌和宣傳手冊上，也出現在幾本野外活動主題的專書上。他本人更是合格的攀岩教練，同時也擔任歐洲各地登山健行隊的領隊。

達夫・韋恩瓊斯(Dave Wynne-Jones) 最初只是自己經營帶隊登山健行業務，在獲得豐富經驗後，轉而在威爾斯和英格蘭各地學校教學。他在英國和歐洲阿爾卑斯山爬山好幾年，然後擴大他的登山範圍，包括南美、非洲、約旦、俄羅斯、阿拉斯加、和巴基斯坦。他撰寫的旅行文章出現在英國和美國的多本雜誌上，他的攝影作品對於《阿爾卑斯高山》(*The High Mountains of the Alps*，Hodders/Diadem出版社出版) 一書的暢銷，功不可沒。他目前住在曼徹斯特附近的高峰區(Peak District)。

史提夫・拉塞提(Steve Razzetti) 健行者，導遊，攝影師和作家，1984年他第一次攀登喜瑪拉雅山，此後每一年他都至少到那兒住上7個月。他開發出來的很多探險路線，後來都成為經典路線。他把過去攀登喀拉崑崙山的經驗提供給後來的幾位著名登山者，像是杜格・史考特(Doug Scott)，西蒙・葉慈(Simon Yates)，江・亭克(Jon Tinker)，狄克・任秀(Dick Renshaw)，馬克・米勒(Mark Miller)和麥克・席勒(Mike Searle)等人。史提夫替很多有名的戶外雜誌寫文章和攝影。他著有《尼泊爾健行與登山》(*Trekking and Climbing in Nepal*) 一書，並且是《全球頂尖健行》(*Top Treks of the World*) 一書的作者之 和總編輯，這兩本書都由 New Holland 出版社出版。

凱特・克勞(Kate Clow) 在英國出生和受教育。她首先任職於電腦業，曾經前往伊斯坦堡工作，一方面銷售電腦，一方面學習土耳其文，並在伊斯坦堡大學進修。從那時候起，她就搬到土耳其南部極為宏偉的托魯斯山脈山腳下的安塔利亞(Antalya)，並且以步行和騎機車的方式廣泛地探險當地的古代道路系統。她寫過一本介紹利西亞古道(Lycian Way)的小冊子，並且也是《全球頂尖健行》(*Top Treks of the World*) 一書的作者之一，由 New Holland 出版社出版。

塞伯・曼克羅(Seb Mankelow) 在全球很多高山爬山和健行過，包括北美、東非、吉爾吉斯、印度、尼泊爾和西藏，他已經三次走完冰凍的詹斯卡河(Zanskar River)步道。塞伯在大學時主修人類學和環境學，並在詹斯卡河谷進行田野調查，也參與研究詹斯卡的灌溉與水資源管理。他計畫在拉達克地區進行更進一步的學術研究，希望和南亞人民和高山有更多相處時間。

茱迪・阿姆斯壯(Judy Armstrong) 是紐西蘭人，目前住在英格蘭北約克夏。她是得獎的專業作家，專門撰寫冒險旅行與戶外活動報導，包括滑雪旅行與高山騎自行車與健行。她也是《全球頂尖健行》的作者之一。茱迪經常回到紐西蘭，並常在全球各地旅行—步行、騎馬、騎自行車，搭船和巴士，遍遊北美、南美、非洲、歐洲和亞洲。

葛拉翰・泰勒(Graham Taylor) 本行是機械工程師，出生於澳洲雪梨。他對戶外活動產生興趣，一開始是露營和健行，接著擴大到划獨木舟，駕帆船和參加戶外活動俱樂部。1986年，年方20的他，參加歷史性的從香港到

| 凱特·克勞
KATE CLOW | 塞伯·曼克羅
SEB MANKELOW | 茱迪·阿姆斯壯
JUDY ARMSTRONG | 葛拉翰·泰勒
GRAHAM TAYLOR | 派迪·狄隆
PADDY DILLON |

北京的單人自由車比賽,後來他又參加所羅門群島的單人雙槳小船比賽,和日本的滑雪比賽。1997年,他參加由澳洲地理學會贊助、在蒙古中部長達2,000公里(1,240哩)的騎馬探險之旅。隨後,他在蒙古首都烏蘭巴托設立一家旅行社。

派迪·狄隆(Paddy Dillon) 在英格蘭北部的本寧山脈出生與成長,是一位多產的戶外活動作家,出版過20多本旅遊指南專書。他已經走過英國的每一個郡,也以文字一一介紹過。他同時也走過愛爾蘭的很多地方,因而使他贏得「愛爾蘭健行先生」 的美譽。派迪也走過歐洲很多地區,另外也健行過尼泊爾、西藏和加拿大洛磯山脈。他每年至少擔任一支健行隊的領隊,並在世界各地旅行,派迪目前住在英國大湖區的湖畔。

羅納德·登布爾(Ronald Turnbull) 從小在英國大湖區的達特木(Dartmoor)成長,是位作家和攝影師。他目前以蘇格蘭南部為據點,最大興趣是在崎嶇山區進行多天的背包之旅。他已經完成15趟不同路線的英國全境健行之旅,並且出版過幾本這方面的專書。除了歐羅巴峰之外,他的歐洲之旅還包括阿爾卑斯山脈的巴爾尼納山(Bernina),羅納德未來的夢想是走遍日本和愛爾蘭。

克里斯多福·桑莫維(Christopher Somerville) 是知名的英國旅行作家已出版過25本旅行專書,也是旅行新聞記者、電台與電視主持人。他是英國《每日電訊報》的健行通訊員,也常投稿《泰晤士報》和《星期泰晤士報》,報導英國和歐洲偏遠地區的荒野之旅,尤其是健行之旅。他已經走遍希臘克里特島,從東到西,從北到南全都走過。

史文·克林吉(Sven Klinge) 自從在雪梨大學就讀期間起,就寫過好幾本跟澳洲有關的書籍,介紹澳洲的健行、登山騎自由車以及露營。他的職業是季節性的收稅員,所以有很充裕的時間在澳洲和紐西蘭荒野地區探險、健行。史文如果不在澳洲叢林地區探險,他的興趣包括物理學、哲學和古典音樂。

蕭恩·巴尼特(Shaun Barnett) 是以紐西蘭威靈頓為據點的作家和攝影師。他和另一位作家合著的《紐西蘭的古典之旅》(Classic Tramping in New Zealand),贏得2000年蒙大拿州書獎的環保類獎牌。2001年1月,他和兩位同伴完成健行橫越南阿爾卑斯山中部之旅,為時28天,全長248公里(155哩),一共翻越13個險口,爬升的垂直高度超過10,000公尺(33,000呎)。

湯姆·哈頓(Tom Hutton) 是自由作家和攝影師,熱愛大自然和戶外活動。他都是選擇特別偏遠或特殊地形的地區,在那兒從事健行、爬山、滑雪或騎自行車。他是《經典健行》(Classic Treks,David & Charles出版社出版)的作者之一。

拉爾夫·史托勒(Ralph Storer) 在英國出生,但自從在蘇格蘭上大學之後,就一直住在那兒。他本來擔任工業與教育電腦的資訊科技顧問,同時也是愛丁堡納皮爾大學(Napier University of Edinburgh)的講師,目前則是全職作家。拉爾夫出版過多本戶外活動的專書,包括蘇格蘭高山區的多本暢銷套書。雖然他在蘇格蘭高地覺得很自在,但最近他對戶外活動的熱情已經擴展到美國西部的高山區。

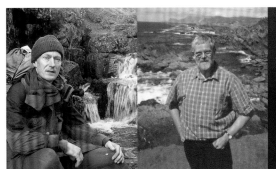

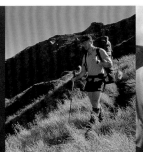

| 羅納德·登布爾
RONALD TURNBULL | 克里斯多福·桑莫維
CHRISTOPHER SOMERVILLE | 史文·克林吉
SVEN KLINGE | 蕭恩·巴尼特
SHAUN BARNETT | 湯姆·哈頓
TOM HUTTON | 拉爾夫·史托勒
RALPH STORER |

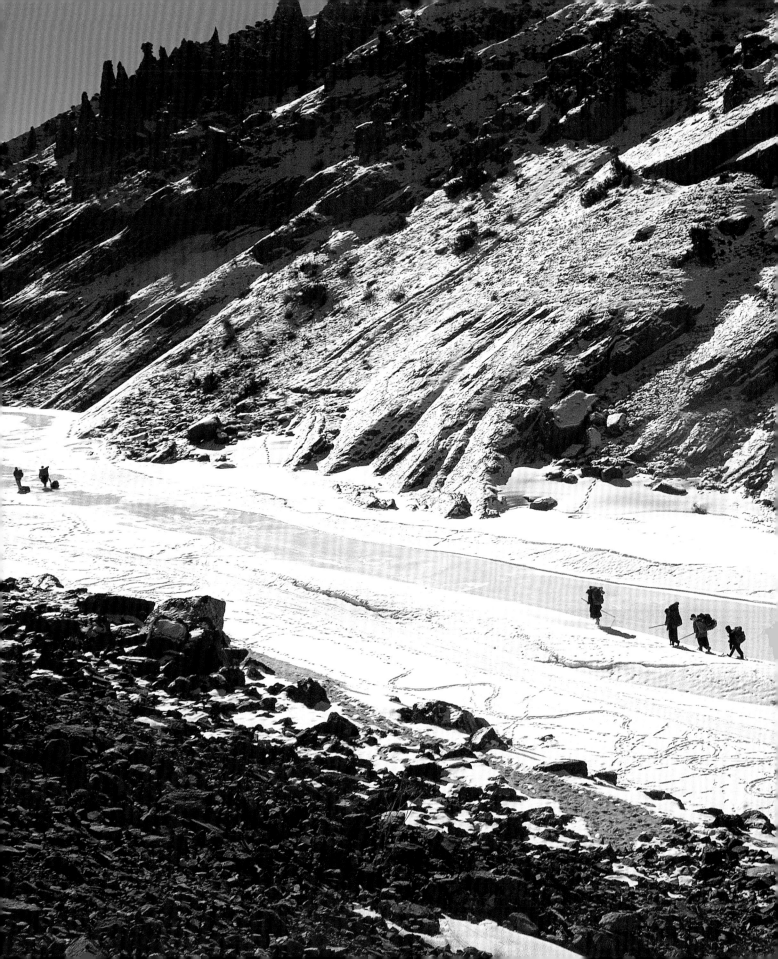

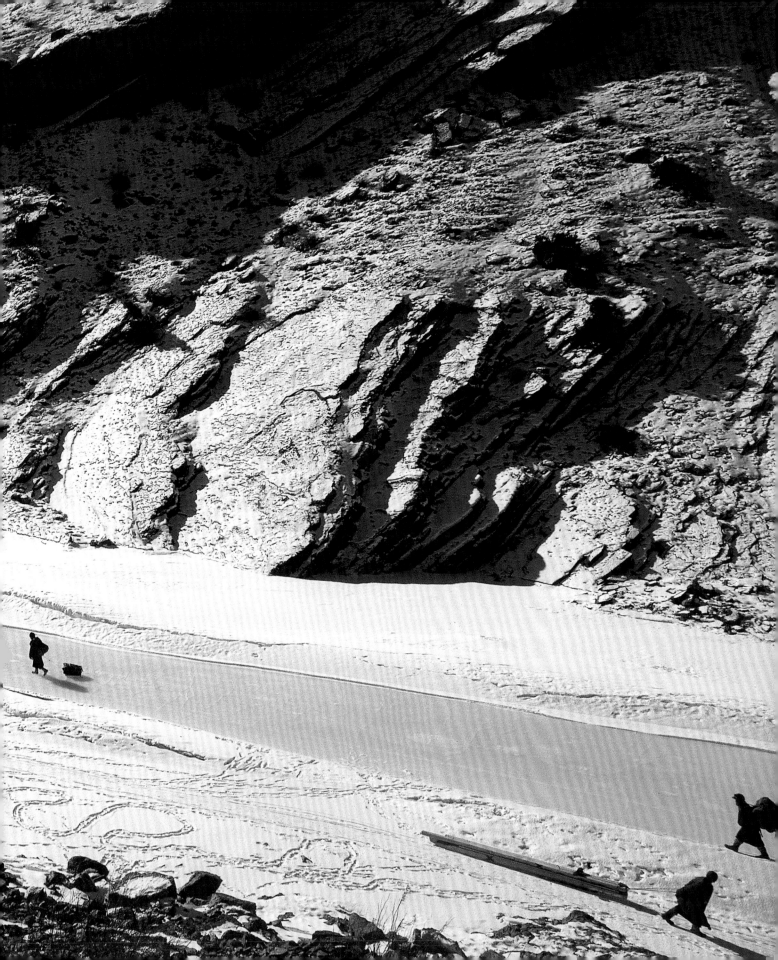

參考書目

北美 NORTH AMERICA
進化圈 (EVOLUTION LOOP)
Secor, RJ. (1999) *The High Sierra: Peaks, Passes and Trails*. Seattle WA: Mountaineers Books.
Winnett, Thomas. (2001) *Sierra South: 100 Back-country Trips in California's Sierra Nevada*. Berkeley CA: Wilderness Press.

高線步道 (HIGHLINE TRAIL)
Adkinson, Rod. (1996) *Hiking Wyoming's Wind River Range*. Helena MT: Falcon Publishing.
Woods, Rebecca. (1994) *Walking the Winds*. Jackson WY: White Willow Publishing.

鋸齒步道 (SAWTOOTH TRAVERSE)
Lynne Stone. (1990) *Adventures in Idaho's Sawtooth Country*. Seattle WA: Mountaineers Books.
Margaret Fuller. (1998) *Trails of the Sawtooth and White Cloud Mountains*. Edmunds WA: Signpost Books.

阿拉斯加 (ALASKA)
Dufresne, Jim. (2000) *Hiking in Alaska*. Australia: Lonely Planet.
Simmerman, Nancy. (1991) *Alaska's Parklands*. Seattle: The Mountaineers.

大陸分水嶺 (CONTINENTAL DIVIDE)
Wolf, Jim. *Guide to the Continental Divide Trail (Volumes 1–7)*. Missoula, Montana: Mountain Press Publishing.
Howard, Lynne and Leland. *The Montana/Idaho CDT Guidebook*. Englewood, Colorado: Westcliffe Publishers.
Davis, Lora. *The Wyoming CDT Guidebook*. Englewood, Colorado: Westcliffe Publishers.
Jones, Tom Lorang. *The Colorado CDT Guidebook*. Englewood, Colorado: Westcliffe Publishers.
Julyan, Bob. *The New Mexico CDT Guidebook*. Englewood, Colorado: Westcliffe Publishers.

Berger, Karen. (2001) *Hiking the Triple Crown: Appalachian Trail, Pacific Crest Trail, Continental Divide Trail*. Seattle: The Mountaineers.
Berger, Karen. (1997) *Where the Waters Divide: A 3000-Mile Trek Along America's Continental Divide*. Woodstock, Vermont: The Countryman Press.

南美 SOUTH AMERICA
秘魯印加步道 (INCA TRAIL, PERU)
Cumes, Carol & Lizárraga, Rómulo Valencia. (1995) *Pachamama's Children, Mother Earth and her Children of the Andes in Peru*. St Paul MN: Llewellyn Publications.
Danbury, Richard. (1999) *The Inca Trail*. London: Trailblazer Publications.

亞洲 ASIA
土耳其喀爾山脈 (KAÇKAR MOUNTAINS, TURKEY)
Smith, Karl. *The Mountains of Turkey*. Cicerone Press.

魯克皮隘口 (LUKPE LA)
Shipton, Eric. (1985) *The Six Mountain Travel Books*. London: Diadem. Also, Seattle (USA): The Mountaineers.
Shipton, Eric. (1938) *Blank on the Map*. London: Hodder & Stoughton.
Schomberg, RCF. (1936) *Unknown Karakoram*. London: Martin Hopkinson.
Russell, Scott. (1946) *Mountain Prospect*. London: Chatto & Windus.

詹斯卡河,印度 (ZANSKAR RIVER, INDIA)
Crook, J, Osmaston, H. *Himalayan Buddhist Villages*. Delhi: Motilal Banarsidass.
Föllmi, O. (1996) Le Fleuve Gelé. Paris: Editions de la Martinière.

不丹,喜瑪拉雅山 (BHUTAN, HIMALAYA)

Armington, Stan. *Bhutan*. Australia: Lonely Planet.
Crossette, Barbara. (1996) *So Close to Heaven, the Vanishing Buddhist Kingdoms of the Himalaya*. Vintage Books.

蒙古西部 (WESTERN MONGOLIA)
Mayhew, Bradley. (2001) *Mongolia*. Australia: Lonely Planet.
Carruthers, Douglas. (1994; 1st edn 1913) *Unknown Mongolia*. London: AES.
Finch, Chris. (1996) *Mongolia's Wild Heritage*. Ulaanbaatar: WWF, UNDP Mongolia Biodiversity Project.

歐洲 EUROPE
聖雅各之路 (WAY OF ST JAMES)
Lozano, Millán. (1999) *A Practical Guide for Pilgrims – the Road to Santiago*. Sahagún, Spain: Editorial Everest.
Raju, Alison. (1999) *The Way of St James – Le Puy to Santiago*. Milnthorp, England: Cicerone Press.
MacLaine, Shirley. *The Camino*.
Coehlo, Paulo. *The Pilgrimage*.
Raju, Alison. (2001) *The Way of St James*. England: Cicerone Press.

歐羅巴峰 (PICOS DE EUROPA)
Walker, Robin (1989) *Walks and Climbs in the Picos de Europa*. Cicerone Press.
Roddis, Miles and others (1999) *Walking in Spain*. Australia: Lonely Planet.

平都斯山脈,希臘 (PINDOS MOUNTAINS, GREECE)
Dublin, Marc. (1993) *Trekking in Greece*. Australia: Lonely Planet.

克里特島 (CRETE)
請注意:希臘登山俱樂部在克里特島派駐一名E4道的英語導遊,已經有好幾年了!

澳洲 AUSTRALASIA
辛克賓布魯克島 (HINCHINBROOK ISLAND)
Klinge, Sven. (2000) *Classic Walks of Australia*. Sydney: New Holland (Australia).
Thomas, Tyrone. (2000) *50 Walks in North Queensland World Heritage Wet Tropics and Great Barrier Reef*. Melbourne: Hill of Content.

庫克/奧拉其山 (MT COOK/AORAKI)
Bryant, Elise and Brabyn, Sven. (1997) *Tramping in the South Island: Arthur's Pass to Mt Cook*. Christchurch: Brabyn Publishing.
Beckett, TN. (1978) *The Mountains of Erewhon*. Wellington: Reed.
Pascoe, J. (1939) *Unclimbed New Zealand*. London: Allen & Unwin.

非洲 AFRICA
龍山山脈 (DRAKENSBERG MOUNTAINS)
Sycholt, August. (2002) *A Guide to the Drakensberg*. Cape Town: Struik Publishers.
Bristow, David. (2003) *Best Walks of the Drakensberg*. Cape Town: Struik Publishers.
Olivier, Willie & Sandra. (1998) *The Guide to Hiking Trails*. Cape Town: Southern Book Publishers.

吉力馬札羅山,肯亞 (MOUNT KILIMANJARO, KENYA)
Allan, Iain. (1998) *The Mountain Club of Kenya Guide to Mount Kenya and Kilimanjaro*. Nairobi: Mountain Club of Kenya.

第154-155頁圖　詹斯卡河谷的兩邊是詹斯卡山和大喜瑪拉雅山,一般來說,在夏天是無法通行的,但在冬天時,大部分河面結冰,成為健行者的一條冒險健行路線。

照片提供

本書照片的版權屬於以下攝影師和他所屬的經紀公司，其格式爲「圖片經紀公司／攝影師」。
對應表：
T=上；TL=上左；TC=上中；TR=上右；
B=下；BL=下左；BC=下中；BR=下右；
L=左；R=右；C=中；I=插圖
（單頁使用單幅照片，或頁面所有相片是由同一位攝影師時，皆不使用縮寫。）

攝影師：

AAPL = AA Photo Library (GM = Guy Marks)
AC = Alex Cunningham
AFP = AFP Photo (JD = Jesus Diges)
AG = Atlas Geographic (OY = Ozcan Yuksec; HO = Hakan Oge)
AH = Andrew Hallburton
AUS = Auscape (CM = Colin Monteath; FL = Ferrero-Labat; HO; LS = Lynne Stone; SW&CC = S Wilby & C Ciantar)

AVH = AL Van Hulsenbeek
AW = Art Wolfe
BBC NHU = BBC Natural History Unit (JMB = Juan Manuel Borrero; PO = Pete Oxford; TV = Tom Vezo)
BH = Blaine Harrington
BM = Bobby Model
BP = Brian Pearce
BR/SB = Black Robin Photography (SB = Shaun Barnett)
CP = Carol Polich
CT = Chris Townsend
DDP = DD Photography (RDLH = Roger de la Harpe)
DJ = Dean James
DW = Dave Willis
DWa = David Wall
DWJ = Dave Wynne-Jones
FM = Frits Meyst
GT = Graham Taylor

HA = Heather Angel
HH = Hedgehog House (CM = Colin Monteath; NG = Nick Groves)
HS = Hutchison Photo Library (FD = Fiona Dunlop)
JA = Judy Armstrong
JJ = Jack Jackson
JL = John Lloyd
JM = JS Mankelow
LT = Lochman Transparencies (BD = Brett Dennis; RS = Raoul Slater)
MH = Martin Hartley
PA = Photo Access (DR = David Rogers; PW = Patrick Wagner)
PB = Photobank (JB = Jeanetta Baker)
PD = Paddy Dillon
PH = Paul Harris
RS = Ralph Storer
RSm = Robin Smith
RT = Ronald Turnbull

SAP = South American Pictures (KM = Kimball Morrison; TM = Tony Morrison)
SC = Sylvia Cordaiy Photo Library (VG = Vangelis Delegos)
SCP = Sue Cunningham Photography (PC = Patrick Cunningham; AC = Alex Cunningham)
SK = Sven Klinge
SR = Steve Razzetti
TI = Travel Ink (JR = Jeremy Richards)
TMB = The Media Bank (DL = David Larsen; SP = Stephen Pryke)
TR = Terry Richardson
WP = World Pictures (MH = Michael Howard)

Endpapers		AG/OY	49	bl	CT	74–79		SR	106		JL			b	SK
1		HH/NG		r	CP	80	t	MH	107		RT	132	t	BR/SB	
2–3		AG/HO	50		CT		b	JM	108		JL		b	HH/CM	
4–5		CT	51		CT	81	t	MH	109		RT	133	t	DWa	
6–7		TI/JR	52–53		BH		c	JM	110		BBC NHU/		c	HH/CM	
8–9		MH	54	t	DW	82–83		JM			JMB	134–135		BR/SB	
12	bl	AG/HO		b	PH	84–85		MH	111		RT	136–137		BR/SB	
	br	PA/DR	55	t	PH	86	t	JA	112	t	SC/VD	138–139		AUS/SW&CC	
13		BM		c	DW		b	AUS/CM		b	JA	140	t	TMB/DL	
14		BR/SB	56–57		DW	87	t	BBC NHU/PO	113	t	SC/VD		b	DDP/RDLH	
15	bl	BR/SB	58		DW		c	AUS/CM	114	tc	JA	141	t	TMB/DL	
	br	JA	59		PH	88–89		JA		b	BP		c	TMB/SP	
16	bl	JA	60	t	BH	90	t/b	JA	115		JA	142	l	AH	
	br	PA/PW		b	SCP/PC	90–91		BM	116–117		JA		r	DDP/RDLH	
17		SR	61	t	BH	92		GT	118		PB/JB	143		TMB/DL	
18		JJ				93	t	AVH	119		RT	144		TMB/DL	
19		JJ		c	SCP/AC		c	GT		c	PB/JB	145		TMB/SP	
20–21		HA	62		SCP/AC	94–95		AVH	120		WP/MH	146		AH	
22–39		RS	63	l	AAPL/GM	96		AUS/LS	121		RT	147	t	PA/DR	
40		DJ		r	SAP/KM	97		GT	122		RT		c	PA/PW	
41	t	BBC NHU/TV	64		DWJ	98–99		FM	123		AAPL	148		AUS/FL	
	c	AW	65		SAP/TM	100		PD	124–125		HH/CM	149		AH	
42	t	DJ	66–67		BBC NHU/PO	101	t	HS/FD	126	t	LT/BD	150		PA/PW	
	b	HA	68	t	AG/HO		c	AFP/JD		b	SK	151		PA/DR	
43		DJ		b	FM	102	tc	JL	127		LT/BD	154–155		MH	
44		DJ	69	t	FM		b	PD	128		LT/BD	160		FM	
45		DJ		c	FM	103		PD	129		SK				
46		CP	70		FM	104	tl	RS	130		SK				
47		CT	71		AG/HO		br	PD	131	t	LT/RS				
48		CP	72–73		FM	105		RS							

索引

人生最快樂的時刻，我想，
就是前往陌生土地展開長途之途。
脫掉習慣的沈重腳鐐，解開俗事的重負，
脫掉憂慮的外衣，擺脫家庭苦役，
人們就會再度覺得快樂無比。

理查・法蘭西斯・波頓爵士
(SIR RICHARD FRANCIS BURTON)